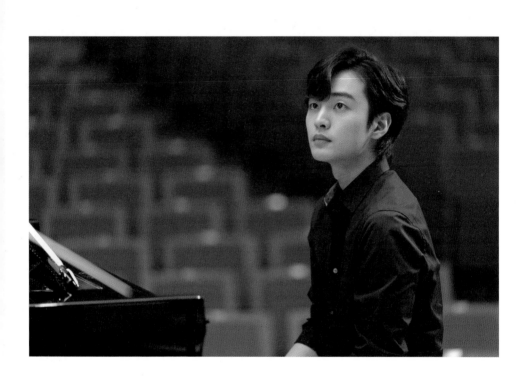

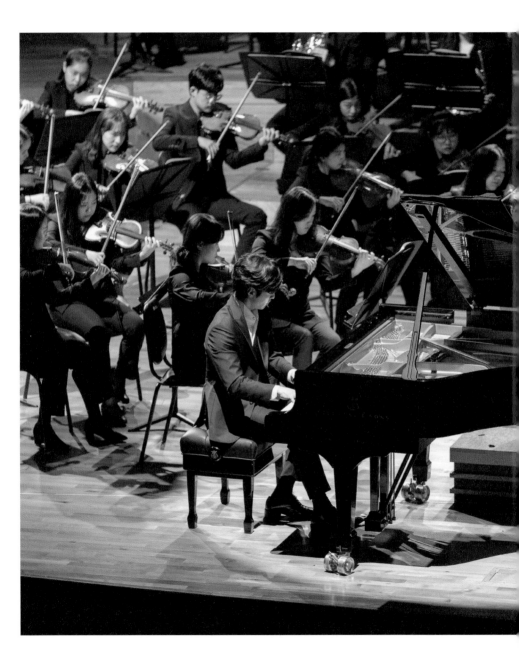

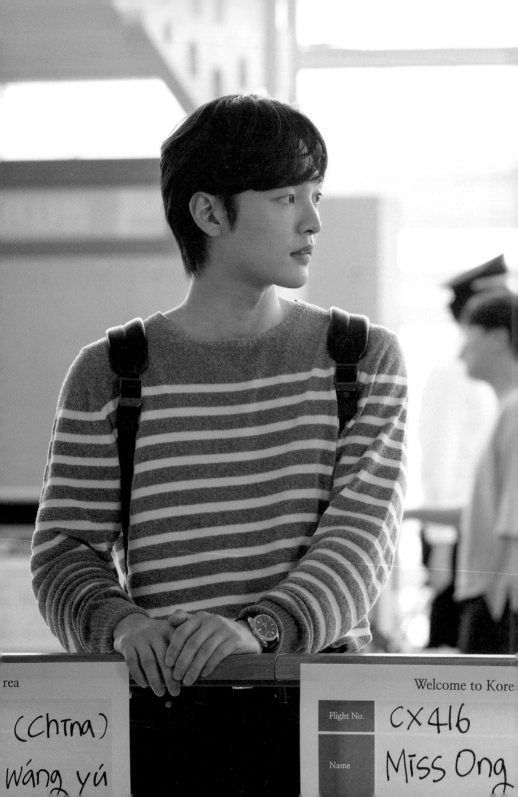

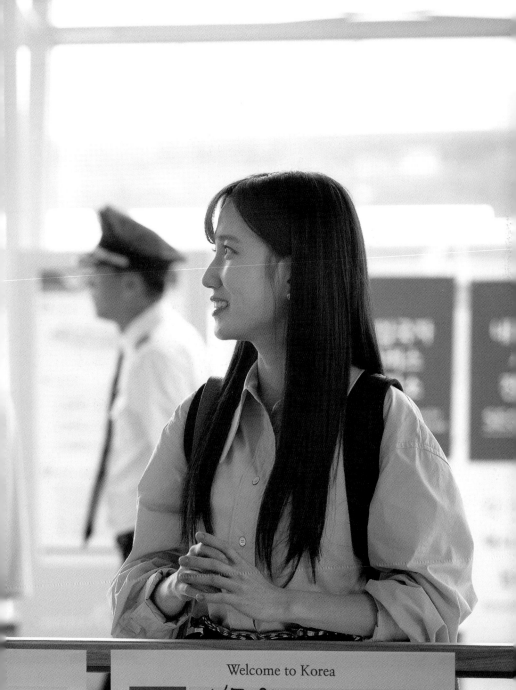

Welcome to Korea

Flight No.	NZ 752
Name	MR Lau Ronald

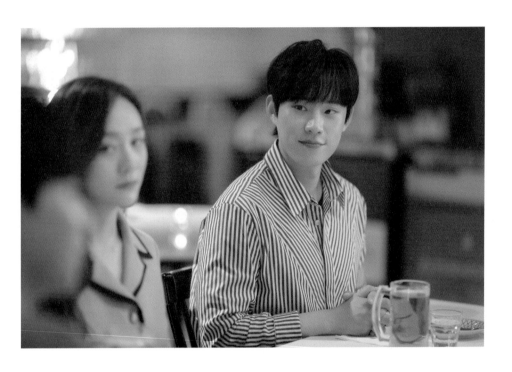

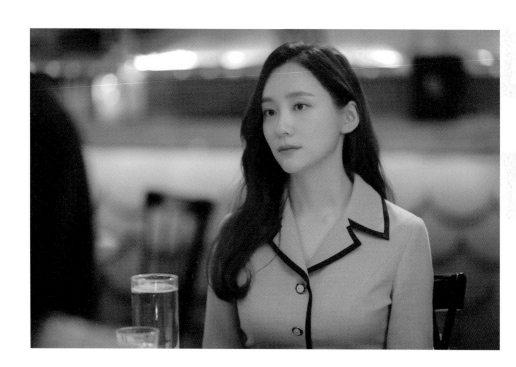

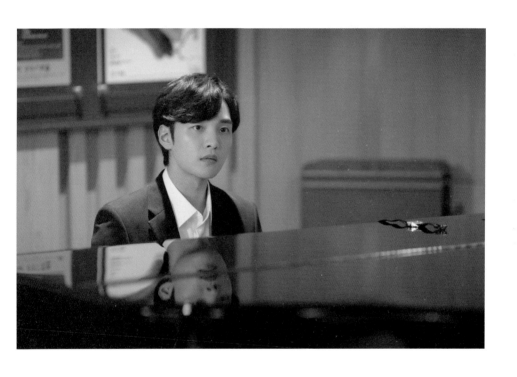

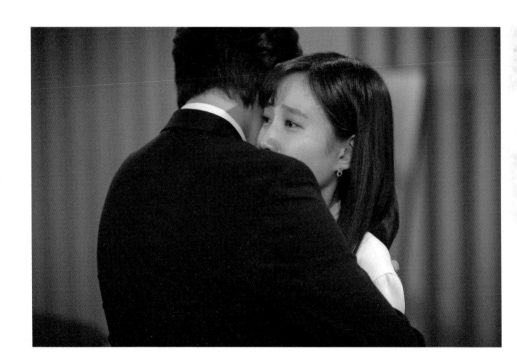

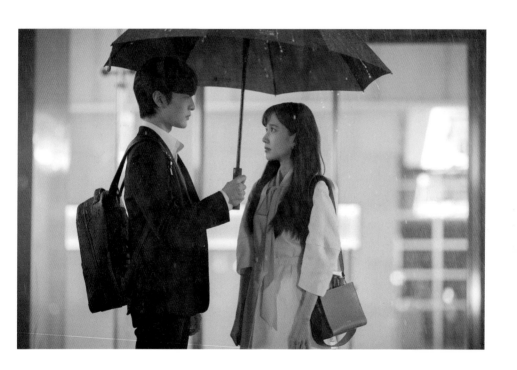

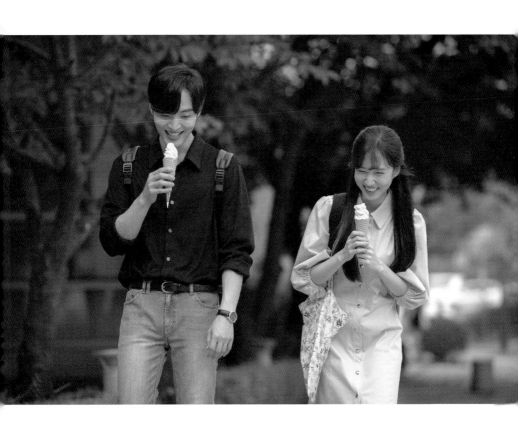

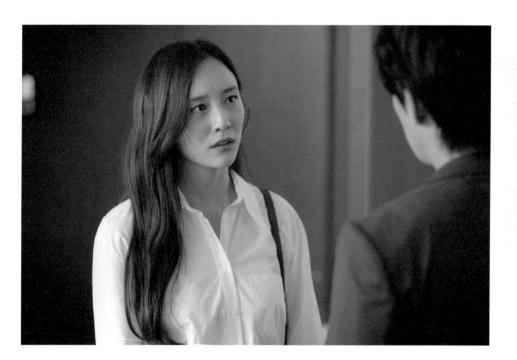

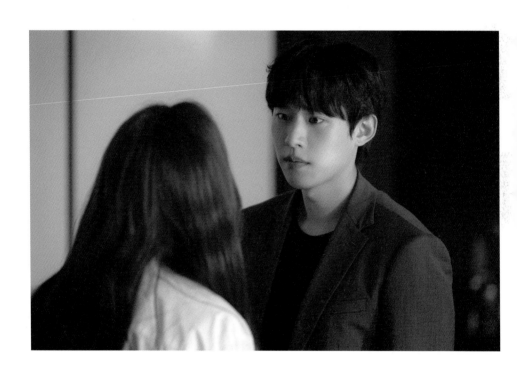

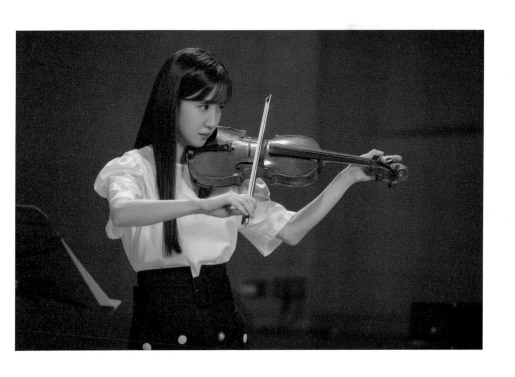

브람스를 좋아하세요?

일러두기

- 이 책은 류보리 작가의 드라마 대본 집필 형식을 최대한 따랐습니다.

- 드라마 대사는 글말이 아닌 입말임을 감안하며 한글맞춤법에서 벗어난 표현이라 해도 그 표현을 그대로 살렸습니다. 그 외 지문은 한글맞춤법을 따랐습니다.

- 이 책은 작가의 최종 대본으로, 방송되지 않은 부분이 포함되어 있습니다.

용어 정리

[E] Effect(효과). 대사와 음악을 제외한 효과음을 뜻하며, 보통 등장인물은 보이지 않고 소리만 나는 경우에 사용한다.

[F] Filter(필터). 전화기 너머의 목소리나 마음속으로 하는 이야기들을 표현할 때 사용된다.

[Na] Narration(내레이션). 장면에 나타나지 않으면서 장면의 진행에 따라 그 내용이나 줄거리를 장외(場外)에서 해설하는 일, 또는 그런 해설을 말한다.

[O.L.] over-lap(오버랩). 앞 장면에 겹쳐서 다음 장면이 나오는 기법이다. 대사에서 앞사람의 말을 끊고 말할 때 쓰인다.

[v.o.] voice-over(보이스오버). 화면에 나타나지 않는 인물이 들려주는 정보나 해설 등을 말한다.

[몽타주] 따로따로 편집된 장면들을 짧게 끊어서 붙인 화면을 말한다.

[인서트] 일반적인 뜻은 화면의 특정 동작이나 상황을 강조하기 위해 삽입한 화면을 말한다. 그러나 이 책에서는 이전에 있었던 일이지만 화면상으로 처음 등장하는 과거 신을 지칭한다.

[플래시백] 회상을 나타내는 장면. 지금 일어나고 있는 사건의 인과를 설명할 때 쓰이기도 하고, 인물의 성격을 설명하기 위해 쓰이기도 한다. 특히 이 책에서는 이전에 화면으로 나왔던 신을 그대로 불러오는 것을 지칭한다.

브람스를 좋아하세요?

류보리
대본집

위즈덤하우스

기획의도

살다보면 마음속에 하나둘씩 방이 생겨난다.
방 하나에 추억과
방 하나에 사랑과
방 하나에 미련과
방 하나에 눈물이… 있다.

그러나 하나하나의 방에 가득한 그 마음들을
마주하고 견뎌낼 자신이 없어서
마구마구 욱여넣고
방문을 닫아버리면
언젠가는 툭, 하고 터지듯 열려버리는 날이 오고야 만다.

그리하여 이것은,
내 마음속 방에
미련과 애증과 연민과 눈물의 마음들을 차곡차곡 잘 담아서,
그동안 고마웠어, 잘 지내, 하고 속삭여주고,
문을 잘 닫아주는 이야기.

다시 말해 이것은,
지난날의 사랑과 지난날의 사람에게
안녕을 고하는 이야기고,

그렇게 천천히 정을 떼고
내일을 향해
씩씩하게 걸어 나가는 이야기기도 하며,

지금은 애달파하며 아파할지라도
언젠가 문득 생각이 나면,
그때는 용기 내어 다시 열어 들여다보고
웃으며 추억할 수 있을, 그리고 또다시 잘 넣어놓을 수 있을,

그러나 나도 모르게 눈물이 조금 날지도 모르는
그런… 이야기다.

그러니까… 이런 이야기들

- **사랑과 사람을 놓아 보내려는 사람들에게 보내는 응원**

 꿈과 현실의 벽에 부딪혀서, 남들의 시선을 견디기 힘들어서, 혹은 또 다른
 이유로, 오랜 사랑과 시간을 쏟았던 대상을 놓으려고 하는 사람들.
 그 힘겨운 시간을 통과한 누군가는 다시 그 사람, 그 사랑, 그 악기를 잡을 것
 이고, 누군가는 안녕을 고할 것이지만… 그들이 어떤 선택을 하든, 진심으로
 응원하고픈, 그런 이야기.

- **나의 한계를 인정하며 어른이 되어가는 시간**

 너무 사랑하고, 너무 갖고 싶어 아무리 애써봐도 결국 나는 할 수 없고 가질 수 없고 닿을 수 없다는 한계를 깨닫는 순간이 있다.

 사랑이, 사람이, 세상이, 내가 하고 싶은 대로 되지 않는다는 것. 그것을 배우는 아픈 순간을 견뎌나가면서 우리는 어른이 되는 것이 아닐까.

 누군가를, 무엇인가를 후회 없이 사랑한다면 설사 그것을 얻지 못하게 되더라도 우리는 마음속에 무언가 하나씩을 지닌 채 어른의 문턱을 넘게 된다.

 그 시간들을 지나온 이들이 공감할 수 있는 이야기를 하고자 한다.

- **천재와 범재, 그 사이에 서 있는 사람들의 웃음과 눈물**

 인터넷에서 이런 말을 본 적이 있다.

 "천재가 99%의 노력과 1%의 영감으로 만들어진다고? 네가 진짜 천재를 못 봤구나."

 맞는 말일 수 있다. 노력도 재능이라고는 하지만, 내가 부단히도 애써 겨우 성취해내는 것을 타고난 재능으로 쉽게 펼쳐내는 이들이 분명히 존재한다. 특히 음악은 더 그렇다.

 그런 냉정한 '서열'의 세계에서 내 중심을 갖고 살아가기 위해 울고 웃으며 살아가는 이들의 이야기를 담아보고자 한다.

- **엘리트로 불리는 명문대 음대생들의 꿈과 고민**

 빠르게는 서너 살 때부터 곁눈질할 새도 없이 앞만 보고 달려왔고, 전국의 또래들 사이에선 상위 몇 프로에 속하는 연주 실력을 가진 이들이지만 대학 졸업을 앞두고서 찾아오는 아마도 인생 최초의 혼란.

 나는 음악을 왜 하는 걸까? 나는 이걸 정말 좋아하는 걸까?

 좋아해서 잘하는 걸까, 아니면… 잘하니까 좋아한 걸까.

 좋아하기는 한 걸까? 잘하니까… 좋아한다고 착각한 건 아닐까?

 음악을 취미로만 해도 되는데, 왜 직업으로 택한 걸까?

재능이 없었으면, 차라리 잘 못했으면, 지금이라도 마음 편히 그만두기라도 할 텐데, 어쭙잖게 이 정도로 잘해버리는 바람에, 여기까지 와버렸고.

다른 건 할 줄 아는 게 없어 무작정 그만두기도 막막한 그런 혼란의 시기. 태어나서 처음으로 자신의 마음을 자세히 들여다보는 음대생들의 '인터미션 (intermission : 공연 중간의 휴식)' 같은 시간을 그려내고 싶다.

- 있는 그대로의 나를 사랑한다는 것에 대하여

인스타그램으로 대변되는 SNS의 가장 큰 부작용은 남들과의 끝없는 비교를 통한 자존감 하락이라고 한다. 남들과 나를 비교할 수밖에 없게 만드는 세상 속에서 내가 보고 있는 '남'의 모습이 진짜인지 가짜인지도 모른 채 나의 자존감은 날로 낮아져만 간다.

1등도 2등도 3등도 꼴찌도, 모두가 타인을 부러워하며 모두가 불행한 지금, 있는 그대로의 나를 사랑한다는 것은 무엇일까.

나의 부족함, 나의 못남, 나의 결핍을 인정하고, 억지로 웃거나 행복한 척하지 않더라도, 있는 그대로의 나를 인정하고 받아들이며 행복을 찾아가는 이야기를 해보고자 한다.

브람스와 슈만, 그리고 클라라
클래식 음악 역사상 가장 유명한 러브스토리 중 하나

- 클라라와 슈만

어린 시절부터 유명한 피아노 신동이었던 클라라는 피아노 선생이었던 아버지의 제자 슈만과 사랑에 빠졌다. 두 사람은 클라라 아버지의 반대 때문에 도피 여행을 떠나 클라라의 아버지를 상대로 소송까지 내며 사랑을 쟁취, 결혼에 골인했다. 그 후 클라라는 피아니스트이자 작곡가로 활발히 활동했고

슈만은 작곡가로 이름을 떨쳤다. 클라라는 클래식 음악 역사상 가장 유명한 여성 음악가 중 하나로, 독일 마르크 지폐에 초상화가 실리기도 했다.

• 브람스와 클라라

젊은 작곡가 브람스의 재능을 알아본 슈만과 클라라 부부는 브람스를 세상에 소개하며 제자처럼, 친구처럼 가까이 두고 교류했다. 그러던 중 브람스는 열네 살 연상인 클라라에게 연모의 감정을 품게 되지만… 클라라는 브람스를 존경과 우정으로만 대했다.

그러던 어느 날 평소 앓던 신경증과 우울증이 심해진 슈만은 연못에 뛰어들어 자살을 시도하게 되는데… 슈만이 정신병원에 있는 동안 브람스는 클라라의 곁을 지켰고, 2년 후 슈만이 세상을 떠난 후에도 무려 40년간 클라라의 곁에서 조용히 머물렀다. 오히려 이 시절에는 작곡가로서 명예와 부를 얻은 브람스가 아이들을 키우며 힘겹게 연주활동을 하던 클라라에게 도움을 주기도 했다.

클라라는 평생 존경받는 피아니스트이자 작곡가로 살았으며 슈만과 브람스의 곡을 자주 연주했다. 브람스는 많은 작품들을 클라라에게 헌정했다. 그렇게 클라라와 브람스는 음악적 벗이자 인생의 벗으로 오랜 시간을 함께했다. 클라라가 세상을 떠나자 급격히 쇠약해진 브람스는 1년 후 세상을 떠났다. 브람스의 음악에 담긴 쓸쓸하고 고독한 정서는 그가 했던 사랑의 모습이 반영된 것이라는 해석이 있다. 브람스는 평생을 독신으로 살았다.

등장인물

채송아 (여, 29)

"좋아하는 걸 하면서 살면… 행복해야 하는 거 아니야?
근데… 난 지금, …행복한지 잘 모르겠어."

- **아티스트 프로필**

 서령대 음대 기악과 바이올린 전공. 4학년.
 끝.

- **팸플릿엔 실리지 않는 프로필**

 서령대 경영대를 다니던 중 음대 입시를 시작해 4수 끝에 같은 대학 음대 신입생이 된 늦깎이 4학년. 초등학교 때부터 취미로 바이올린을 했고, 경영대 시절엔 대학 아마추어 오케스트라 동아리에서 총무로 활동했다. 현재 왕따는 아니지만 전원 한국예중-한국예고 졸업생인 동기들 사이에서 유일한 인문고 출신의, 동기들보다 일곱 살이나 많은 언니. 솔직히 실기 실력이 서령대 수준은 아니지만 고득점한 수능 점수 덕을 많이 봤다. (입시규정이 실기 50%, 수능/내신 50%였으니 송아가 잘못한 건 전혀 없다. 단지… 이런 설명은 송아의 내적 절규에 그칠 뿐)

 이름의 발음 탓에 "채송아입니다" 하면 "죄송합니다"로 들리는 오해를 사긴 하지만 실제로 그렇게까지 소심하진 않(았)다. 음대에 가겠다고 한 것 말곤 평생 사고 한 번 안 쳐본 모범생. 초등학교부터 대학교 때까지 지각 한 번 안해봤다. 주 5일 1교시 수업이 있었던 대학 1, 2학년 때도 수업이 9시에 시작

하면 8시 30분 도착을 목표로 집을 나섰다. 버스가 안 올까봐, 지하철이 만원이라 못 탈까봐… 등등을 다 걱정해 계산한 시간이지만, 결국 강의실에 도착하면 늘 8시 20분 정도. 그래도 억울하진 않다. 차라리 일찍 가 있는 게 마음편한… 그런 성격. 다투는 것도 싫어하고, 싫은 사람은 조용히 마음속에서아웃하는 게 낫다.

음대 진학을 강하게 반대했던 부모가 내건 조건인 서령대 음대 입학을 결국이뤄냈을 만큼 과감하게 밀어붙이는 면도 있다. 그러나 중고생 과외로 레슨비를 벌어가며 악바리처럼 살았음에도 여러 번 입시에 실패하는 동안, 그리고 그 끝에 겨우 입학해낸 음대에서 4년을 보내는 동안, 난다 긴다 하는 재능의 어린 과 동기들에 치여 말수도 적어지고 주눅이 들어 있다. 그리고 점점겁이 많아진 것도 사실. 태어나서 아마도 가장 큰 용기를 냈던 음대 진학 결정 후 지금까지 인생이 그닥 잘 풀리고 있지 않기 때문에 더 겁이 많아진 것도 같다. 한마디로 두 번째 대학 졸업(과 서른 살)을 코앞에 둔 지금의 송아는,대혼돈의 시기.

음대 입시를 준비하던 몇 년 동안, 대학 아마추어 오케스트라 동아리의 유일한 음대생이었던 동윤에게서 레슨을 받았다. 자신이 음대에 가겠다 했을 때유일하게 처음부터 지지해줬던 사람이 동윤이었다. 아마도… 그때부터였을 것이다. 동윤을 좋아하게 된 것. 그러나 그는 제일 친한 친구 민성의 전 남자친구. 동윤이 민성과 헤어진 지는 오래되었지만, 민성이 아직도 동윤을 많이 좋아하는 것을 아는 송아는 그저 혼자 끙끙 마음앓이를 할 뿐이다. 혹시라도 마음을 들킬까 싶어서일까. 언제부턴가 동윤을 '윤사장'이라고 부르고있다.

뭔가 잘 맞지 않는 경영대 친구들보다 오케스트라 동아리 친구들이 너무나도 소중해서, 동아리 안에서는 절대 연애를 하지 않겠다 다짐했었다. 동아리

CC가 깨지면 보통 동아리를 나가니까. 그러고 싶지 않았다. (CC가 깨지고 커플이 양쪽 다 나가지 않은 건 민성과 동윤이 유일했는데 그건 민성 정도 되는 성격이니까 가능했던 것⋯)

그러니 동윤이 민성의 전 남자친구가 아니라 하더라도 송아는 동윤과 뭘 어찌 해볼 생각은 꿈도 꾸지 않는다. 지금도 동아리 동기 모임은 송아에겐 유일하고 소중한 안식처인데, 혹시라도 동윤에게 고백했다가, 아니면 혹시 잘되어 둘이 만났다가 혹시라도 잘못되면⋯ 그 후엔 어쩌나. 동윤을 무척 좋아하지만 그런 걱정도 크다. 그래서, 동윤을 보며 혼자 마음 저려하면서도, 그저 언젠간 이 열병도 지나가겠거니⋯ 하고 기다릴 뿐이다.

한국 최고의 명문 음대답게 4학년 여름방학을 앞두고 동기들은 모두 유학이다 대학원이다 준비하는데, 송아는 어떻게 해야 할지 모르겠다. 지도교수는 좋은 분이지만 고민 상담을 하기엔 너무나도 어려운 존재고(실제로 뭔가 실질적인 도움을 줄 능력도 없고), 부모와 대형로펌 변호사인 언니의 잔소리는 계속되고, 아등바등 해봐도 4년 내내 실기 성적이 최하위권이었던 송아는 여기까지 온 것이 한계는 아닐까 불안하다.

그때, 등록금과 용돈을 벌기 위해 바이올린을 가르치는 초등학생 자매가 갑자기 바이올린을 그만두겠다는 통보를 해온다. 그간 모아놓은 저축을 털어도 2학기 등록금과 용돈을 감당하기엔 모자라 급히 다른 레슨이며 학과 과외 자리를 알아보지만 쉽지 않고, 급하게 지원한 일반 기업의 여름 인턴은 죄다 서류 광탈 아무리 서령대 경영학과 졸업생이라 해도 지금은 나이도 많고 현직 음대생이라는 '이상한' 스펙을 가진 그녀를 일반 기업에서 뽑아줄 이유는 별로 없는 듯했다. 그렇게 발을 동동거리다가 친구 민성이 정보를 알려준 경후문화재단 공연기획팀 여름 인턴에 큰 기대 없이 지원하는데⋯ 합격 소식이 날아온다.

진로 문제와 짝사랑으로 머리가 아픈 스물아홉 살의 여름이 어떤 의미로 남게 될지, 두 번째로 맞는 대학 4학년 1학기가 종강하던 날의 송아는 아직 알지 못했다. 분명히 알고 있었던 건, 단 하나. 그날 저녁, 음대 오케스트라 연주회에서 준영을 처음으로 만났다는 것뿐이다. 솔직히, '만났다'고 하기엔 조금 애매하긴 하지만. 어쨌든.

그날 송아는 준영의 피아노 연주를 처음 들었고, …눈물이 났다.
참… 모든 게 힘들었던 날이었다.

그날도 몰랐고 앞으로도 한동안 송아가 모르는 건, 소심하고 감정도 잘 못 숨기고 매사에 곧잘 당황해하는 그녀가 사실은 강한 사람이라는 것.
그것을 본인이 깨닫기까지의 과정은 쉽지 않겠지만, 그래도… 송아는 강한 사람이고, 어느 순간이 오면, 본인의 의지로, 누구보다도 단단한 걸음으로 나아갈 것이며, 강해 보였지만 사실은 여렸던 누군가의 손을 잡아줄 것이다.

하지만 이 이야기는 아직 그걸 몰랐던 어느 여름날의 일.
송아의 마지막 여름방학이 시작되고 있었다.

박준영 (남, 29)

"매일매일 비우고만 살아서…
뭘 담아두는 법을 모르겠어.
사람도… 사랑도."

● 아티스트 프로필

"올해의 발견" (영국 『그라모폰』 / 데뷔 앨범에 대해)

"무결점의 테크닉이 빚어내는 뜨거움" (「뉴욕타임스」 / 지난달 뉴욕 독주회 리뷰 중에서)

피아니스트. 일찌감치 국내 유수의 음악 콩쿠르를 석권한 후 여러 국제 피아
노 콩쿠르에서 수차례 우승, 마침내 2013년 한국인 최초로 쇼팽 국제 피아
노 콩쿠르에서 1위 없는 2위에 입상하는 쾌거를 올렸다. 그 후 베를린에 거
주하며 유럽과 미국을 중심으로 연 80~90회가량의 공연 소화 중. 경후문화
재단의 오랜 후원을 받으며 한국예중예고-서령대 음대에서 공부한 국내파.
(이하 지면관계상 생략)

● 팸플릿엔 실리지 않는 프로필

클래식이라고는 전혀 모르는 대전의 기사식당 부부의 외아들. 여섯 살 때 식
당 일로 바쁜 준영의 부모가 준영을 봐줄 수가 없어 시장의 작은 피아노 교
습소에 보낸 것이 피아노와의 첫 만남이었다. 그로부터 한 달도 되지 않아
준영은 「엘리제를 위하여」를 전부 암보로 쳐냈다. 봉고차 후진할 때 나오는
바로 그 음악을.
ㄱ 후 준영은 딱히 유명한 선생 없이 그 교습소에서 배우고 혼자 연습해 초
등학생이 나갈 수 있는 전국 규모의 콩쿠르를 죄다 휩쓸었다. 부모는 그런
준영이 자랑스럽기도 했지만 한편으로는 무섭기도 했다. 많이 배우지 못하
고 경제적으로도 결코 넉넉지 않은 자신들이 품어줄 수 있는 아이가 아닌 것

같았다. 이런 아이가 대체 어떻게 나온 걸까. 그래도 할 수 있는 데까지는 뒷바라지 해주자, 했지만⋯ 준영부의 형제가 하던 사업이 망하고, 보증을 서줬던 준영부가 얽혀 들어가며 가뜩이나 넉넉하지 않았던 살림이 폭삭 기울었다. 준영의 일견 우유부단하고 싫은 소리 못하는 성격은 그러고 보면 아버지를 닮은 부분이 클지도 모르겠다.

그러다 준영은 시장 이웃들이 십시일반 모은 돈으로 한국예중 입시를 치렀고, 합격해 서울로 혼자 유학을 갔다. 어린 나이에 홀로 낯선 서울에서 산다는 것이 겁나기도 할 법했지만, 준영은 내심 안도했다. 그 얼마 전부터 술을 마시기 시작한 아버지가 준영은 무섭고 싫었다. 빈 소주병이 굴러다니고 세간이 깨져나가던 어두컴컴한 집을, 준영은 떠나고 싶었다.

낯선 서울에서의 자취. 피아노가 없는 준영은 매일 학교에서 밤늦게까지 연습했다. 그러나 서울의 예술중학교에 오니 준영만큼 치는 아이들은 이미 많았다. 준영이 1등을 했던 콩쿠르에서 그 전년도, 혹은 그 다음 해에 1등 한 아이들만 해도 같은 학년에 이미 여럿. 매 학기 말의 실기시험에서 준영은 피아노 전공 60명 중 10명 안에 들긴 했지만 1등은 아닌, 그 정도의 아이였다. 학교에서 소개받은 피아노 선생님은 상냥했지만 준영의 재능이나 미래에 아주 큰 관심이 있진 않아 보였다. 선생님에겐 일주일에 두 번 세 번씩 레슨을 오는 학생 어머니들이 내미는 흰 봉투만이 관심사였으니까.

그렇게 학교를 2년쯤 다니고 나자 준영도 알 수 있었다. 나는 여기까지구나. 피아노, 재미있는데. 계속 치고 싶은데. 그러나 방법이 없었다. 성격 무른 아버지는 계속 사고를 쳤고, 일주일에 한 번씩 가던 레슨비는 버거워진 지 오래였다.

그때, 기적이 찾아왔다. 그즈음 경후그룹에서 설립한 문화재단의 1기 장학생으로 선발된 것. 재단에서는 학교 근처에 작은 집을 얻어주고 피아노까지 마련해주었다. 그렇게 준영은 피아노를 계속 할 수 있었다.

그러나 그 장학금은 경후그룹의 당시 회장이었던 문숙이 외동딸을 사고로 잃고 받은 보상금에서 나온 돈이었다. 딸을 잃은 문숙이 경영일선에서 물러나며 문화재단을 설립한 것. 준영은 마음이 편치 않았다. 그래도 그것까지는 어떻게든 감사히 여기고 받으려 했다. 그런데 문숙에게 외손녀가, 그러니까 엄마를 잃은 여자아이가 있다는 것을 알게 되었다. 준영과 같은 나이. 미국 줄리어드에서 바이올린 천재소녀라 불리던 아이, 이정경. 그 아이는 엄마의 사고 후 귀국, 한국예중 준영의 반으로 전학 왔다. 준영은 마음이 몹시 불편했다. 저 아이는 엄마를 잃었는데 나는 그 돈으로 내가 좋아하는 걸 계속 하려 하는구나. 장학금 제안이 아예 없었다면 차라리 깨끗이 포기했을 수도 있었을 것 같기도 하다. 그러나 한번 기회가 닿았던 그 순간 준영은 깨달았다. 자신이 피아노를 얼마나 좋아하는지, 얼마나… 집으로 돌아가고 싶지 않은지를.

그래서 준영은 아무 표정 없이 앉아 있던 정경에게 손을 내밀었다.
너, 나랑 실내악 같이 하자. 우리, 친구 하자.
그 돈을 받는 대신, 이렇게 해서라도 마음이 좀 편해지고 싶었다.

15년의 시간이 지난 지금 준영에게 정경은, 그리고 친구 현호는 없어서는 안 될 존재다. 중학 시절부터 줄곧 정경을 좋아해온 현호, 대학에 입학할 무렵 현호의 마음을 받아준 정경. 이미 10년이 가까운 기간 동안 연인으로 지내고 있는 두 사람은 준영이 한국을 떠나 지낸 지난 몇 년간 매일 밤 낯선 도시의 호텔에서 잠드는 외로움을 달래준 유일한 이들이다.

10대 때부터 많은 콩쿠르에 나갔던 것은, 상금으로 생활비를 마련해야 하는 현실적인 이유와 경후재단의 장학생으로서 도리를 다하고 싶다는 마음에서 였다. 콩쿠르에서 입상하면 뉴스가 나고, 거기엔 반드시 경후문화재단이 함께 언급되었으니까. 재단이 소개해준 새로운 피아노 선생님은 젊고 열정적이었고, 준영의 목표를 잘 이뤄줄 수 있는 능력을 갖고 있었다. 태진의 지도

를 받기 시작한 지 얼마 되지 않아 준영은 교내 실기시험에서 처음으로 1등을 했다. 이후 국내 중등부, 고등부 콩쿠르는 물론이고 해외의 작고 큰 콩쿠르까지 준영은 참가한 모든 대회에서 1위를 차지했다.

그러다가 처음으로 메이저급 국제 콩쿠르에 나간 것이 바로 쇼팽 콩쿠르였다. 정경이 떠미는 바람에 참가한, 세계에서 가장 권위 있는 피아노 콩쿠르. 준영은 정경…과 문숙을 기쁘게 해주고 싶었다. 그래서 정말 열심히 했는데, 1위 없는 2위를 했다. 다들 실질적인 1위나 다름없다고 추켜세웠고 해외 매니지먼트사와도 계약했다. 사실 태어나서 처음 해본 2등이라는 숫자는 좀 낯설고 아쉬웠다. 하지만 한편으로는, 이제 더 이상 콩쿠르에 나가지 않아도 피아노를 치며 살아갈 수 있게 되었다는 사실에 준영은 몰래 안도했다. 콩쿠르 때마다 겪던 두통과 불면증은 이제 지긋지긋했다.

잘생겼다. 실력보다 외모 때문에 인기가 있다는 오해를 자주 살 만큼 훤칠하다.
다정하다. 타고난 성정이 그렇다. 누구에게나 다정해서, 그런 걸로 질투해봤자 소용없다. 그러나 그걸 알고 있더라도, 가끔은 그의 다정함 때문에 아픈 순간이 있다.
늘 자신보다 남이 먼저다. 자신이 마음 아프고 슬픈 것보다도, 남의 마음과 기분을 먼저 살피고 자신의 속내를 감춘다. 지금껏 그렇게만 살아와서, 어떻게 하면 자신의 욕망을 드러내고 추구하며 살 수 있는 건지 잘 모르겠다. 아니, 그 전에, 자신이 진정으로 원하는 것이 무엇인지조차 알지 못한다. 평생 뭘 많이 가져본 적이 없어 그런지, 뭘 갖고 싶다, 가져야겠다고 욕심내본 적도 없다. 뭔가를, 누군가를 '갖고' 싶어 하는 것 자체가 준영에게는 낯선 감정이다.
비우는 것에 익숙하다. 메고 다니는 백팩 안엔 악보와 연필, 지우개, 연습할 때 쓰는 오래된 메트로놈, 어깨와 등이 아플 때 쓰는 마사지공 하나 정도. 투

어 중 가지고 다니는 캐리어도 대형이 아닌 중형 사이즈. 호텔 방에서 머무
는 시간이 제집보다 많고 걸어 다니는 시간보다 비행기나 차를 타고 있는 시
간이 많다.

올여름부터 1년간은 안식년이다(클래식 공연 스케줄은 매해 9월부터 다음 해 여
름까지가 1년 시즌이다). 세계를 무대로 활동하는 연주자들은 2, 3년 전부터 연
주 일정이 짜이는 까닭에, 이미 재작년부터 매니저를 졸라 겨우 받아낸 휴
식. 지난 7년간은 세계를 떠돌며 세계무대에 갓 데뷔한 신인 피아니스트로
서 '생존'하기에 바빴고 지금은 완전히 지쳤다. 요일 감각조차 없어지는 타
이트한 연주투어 스케줄 속에서, 매 공연 평론가와 관객 앞에 놓이는 그런
긴장의 연속. 쉼 없이 지구를 몇 바퀴나 도는 빠듯한 스케줄 속에서 공연 한
번이라도 삐끗할 수 없는 살얼음판 같은 긴장 속에 살았고 아플 틈도 없었
다. 쇼팽 콩쿠르 입상 후 해외 연주 스케줄 때문에 베를린으로 옮겨가며 서
령대 4학년 2학기를 휴학한 상태(정확히는 현재 제적 상태)기도 해서, 안식년
을 가지는 김에 복학해 마지막 학기를 다니고 졸업장을 받으려 한다.

안식년이 시작되기 직전, 그러니까 지난달 뉴욕에서 했던 공연에, 그곳에서
막 박사과정을 마친 정경을 초대했다. 당연한 일이었다. 그런데, 대기실로 온
정경이 갑자기 그곳을 떠났다. 겨우 따라가 잡았는데, 정경은 준영에게 갑작
스레 입을 맞췄다.
그날 준영은 깨달았다. 자신이 정경을 사랑하고 있다는 것을. 그러나 그 순
간 가장 먼저 떠오른 건, 정경의 오랜 연인이자 자신의 친구인 현호가 아닌,
문숙과⋯ 한번 만나보지도 못한 정경의 어머니였다.

얼마 후 한국에 돌아온 준영은 곧 자신과 신예 피아니스트를 사사건건 비교
하는 주변인들의 시선 속에 서게 되고, 준영의 연주료에 의지하는 부모님의
상황을 피부로 느끼게 된다. 한국에 돌아온 것이 후회되기 시작하는 준영.

그리고 정경과의 재회. 정경은, 뉴욕에서의 일은 장난이었다고 말한다.

준영은 찬찬히 생각하기 시작한다. 내게서 피아노를 빼면 뭐가 남는 걸까.
나는 피아노를 사랑하는 걸까. 나는 정경이를… 사랑하는 걸까. 이 마음은
정말, 사랑일까.

그렇게, 준영의 세계에 균열이 가기 시작한다.
그리고 그때, 송아를 만난다.

이정경 (여, 29)

"가끔 그런 생각을 해.
네가 그 콩쿨에 나가지 않았었더라면…
우린 어떻게 되었을까."

● 아티스트 프로필

"제2의 사라 장 탄생!" (「뉴욕타임스」/ 뉴욕필 협연 공연 리뷰 중에서. 2004년)

바이올리니스트. 줄리어드 예비학교에 재학 중이던 2004년, 만 12세의 나이
로 뉴욕필과 협연하며 국제무대에 데뷔했다. 서령대 음대 졸업 후 도미, 줄
리어드에서 석·박사학위 취득. 최근 귀국해 앞으로 한국을 중심으로 활발한
연주 활동을 펼칠 예정이다.

● 팸플릿엔 실리지 않는 프로필

재계 순위 15위인 경후그룹 나문숙 명예회장의 외손녀이자 현 그룹 회장인
성근의 외동딸. 피아노를 전공했던 엄마의 영향으로 어려서 바이올린을 시
작했고, 신동 소리를 들으며 줄리어드의 전설적인 교수에게 픽업되어 도미,
어린 나이에 국제무대에 데뷔했다. 그러나 그 직후 엄마가 사고로 사망했다.
그것도 '하필이면' 정경의 생일에. 그 후 한국으로 돌아와 한국예중에 편입,
대학을 졸업할 때까지 쭉 한국에서 살았다. 서령대 졸업 후 미국 뉴욕의 줄
리어드 음대 내학원으로 유학, 얼마 전 박사학위를 받았다.

한국에 돌아온 이후 예중예고를 거쳐 국내 최고라는 서령대 음대를 다니는
동안에도 늘 1등이었지만 신동으로 각광받던 어린 시절에 비해서는 평범해
졌다. 정경도 안다. 세계 각지의 학생들이 모인 줄리어드에서 정경은 그냥
'곧잘' 하는 애, one of them이었다.

사라진 천재성의 예시로 가끔 언론에 언급되기도 한다. 엄마의 사고 트라우마 때문이라고들 하지만, 정경은 궁금하다. 천재적 재능이라는 게 그런 일로 사라지기도 하는 걸까? 원래부터 그때쯤 사그라들 정도의 재능이었던 건 아닐까? 클래식 음악계에서 그렇게 어린 시절 반짝하고 곧 사라지는 신동들은 늘 있어왔다. 그들 각자의 사정들을 알 수는 없지만, 별로 알고 싶지도 않다. 가끔 누가 물어보면 정경은 지금도 충분히 행복하며 음악과 함께하는 지금의 '평범한' 삶이 좋다고 말한다. 하지만 유튜브에 있는, 자신의 '신동' 시절의 연주 동영상은 절대 보지 않는다. Never.

엄마의 사고 후 귀국, 한국예중으로 편입해 만난 준영의 엄청난 재능을 알아봤고, 언제나 준영이 잘되기를 바랐다. 준영이 콩쿠르를 전혀 즐기지 않는다는 것을 알면서도 쇼팽 콩쿠르에 나가도록 푸시한 것도 그 때문이었다. 세상 사람들이 준영의 재능을, 그 아름다운 음악을 알아봐주길 바랐다.

그때까지 준영이 콩쿠르에 쉬지 않고 나가는 것이 상금…과 경후재단의 후원에 보답하는 결과물을 내겠다는 이유뿐이란 걸 정경은 알고 있었다. 준영이 그렇게 큰 재능을 가지고 있으면서도, 그 이상의 욕심이 없는 게 답답했다. 넌 그 재능을 왜 남들에게 보이질 않니. 난… 이제 더 꺼내 보일 재능도 없는데, 넌 왜 그 이상을 욕심내지 않는 거니. 참을 수가 없었다. 결국 정경은 준영을 쇼팽 콩쿠르에 나가게 잡아끌었다. 그리고 준영의 수상 소식에, 진심으로 기뻐했다. 2등이라는 숫자는 물론 아쉬웠지만, 정경의 마음속에서 준영은 1등이었다. 세계 음악계의 주목을 받은 준영이 베를린으로 옮겨가고 세계를 무대로 연주투어를 다니기 시작하자 정경은 정말 기뻤다. 1년에 한 번 얼굴 보기도 힘들어졌지만 괜찮았다. 세상 사람들이 준영을 사랑해주는 것이 정말로 기뻤다. 준영이 방문한 도시에서 틈틈이 사진 찍어 자신과 현호에게 보내주는 나무, 하늘, 거리의 풍경을 보며 그곳에서 준영이 사랑받고 있다는 것이 기뻤다.

그러나 그 후로부터 몇 년이 지난 얼마 전, 준영의 뉴욕 공연장 대기실에서 정경은 그가 다른 세상에 살고 있다는 것을 깨달았다. 준영은 정경도 잠깐 발을 디뎌봤던 그곳에, 지금은 절대 다시 들어갈 수 없는 그곳에, 그 한가운데에 있었다.

그날, 정경은 준영에게 입 맞췄다. 준영을 흔들어보고 싶고, 힘들게 만들고 싶었다. 자신이 너무나도 하찮고 무력하게 느껴져서, 그에게 자신이 아무것도 아니진 않다는 걸 확인하고 싶었다. 그리고 아주 잠깐이지만, 혼란스러워 하는 준영의 얼굴을 보며 유치한 승리감을 느꼈다. 그러나 그것도 아주 잠시뿐, 정경은 자신의 마음에 파장이 일기 시작한 것을 깨닫는다.

정경은 죽도록 후회한다. 내가 왜 이런 싸움을 걸었을까. 나의 못남 때문에, 나는 결국 스스로를 옭아매버린 것이다. 자신이 현호의 연인인 이상, 어차피 다가오지 않을 준영인데. 왜 나는 지금 이런 감정을 느껴버리게 된 것일까.

정경은 생각한다. 준영이 쇼팽 콩쿠르에 나가지 않았더라면…
그래서 이렇게 멀리 가버리지 않았다면…
아니, 내 천재성이 사라지지 않았다면…
그래서 우리가 지금도 같은 세계에 있다면,
내가 현호와 연인이 되지 않았다면…
지금의 우린 어떤 관계가 되어 있을까.

10년 전, 자신의 '꺾인' 재능 때문에 자존감이 바닥을 쳤지만 티도 내지 못했던 최악의 날이 있었다. 그날, 정경은 중학교 때부터 자신을 좋아해온 현호의 마음을 받아주기로 했다. 늘 단단하게 서 있는 현호이기에, 그에게 기대면 넘어지지 않을 것만 같았다. 그 생각은 맞았다. 지난 10년간 현호의 안정감은 정경의 예민함을 둥글려주었다. 그리고 정경은 그게 좋았다. 비록 잘

표현하진 않았지만. 엄청난 집안의 격차에도 전혀 움츠러들지 않는 현호가 좋았다. 준영은… 준영이 자신을 볼 때, 할머니와 엄마를 같이 보고 있는 듯한 그 얼굴이, 싫었다.

타고난 성격이 사교적인 편이 아니다. 그래서 모두들 정경을 어려워한다. 그 넉살 좋은 현호조차도 사실 정경의 앞에선 쩔쩔맨다. 감정기복도 있고 예민하다. 안 그런 척하지만 지독한 연습벌레. 미국에서 지원한 교수직에 죄다 떨어졌는데, 자신을 두고 "사라진 천재성" "평범해진 재능" 운운하는 한국 사람들에게 인정받고 싶어 마침 채용 공고가 나온, 국내 최고 명문이자 자신이 졸업한 서령대 음대 교수직에 지원하며 귀국한다.

경후문화재단의 이사 중 한 명으로 올라 있지만 그건 명목상의 임원일 뿐, 본격적으로 재단 일을 하고 싶진 않다. 이유는 여러 가지. 일단은, 바이올리니스트로 성공하는 모습을 보여주고 싶다. 누구에게? 자신을 두고 "꺾였다"고 하는 모든 사람들에게. 세속적인 목표라고 욕해도 할 수 없다. 정경에겐 무엇보다도 중요한 일이다. 그리고 무엇보다도 정경은 죽은 엄마를 기리기 위해 설립된 그곳에서 일하고 싶지 않다. 지난 15년간 죽은 엄마의 그림자 속에서 살고 있는 할머니와 아빠를 보는 것만으로도 이미 충분히 지긋지긋하고 숨이 막힌다.

그녀를 두고 사람들은 쿨하다고 한다. 그러나 정경이 쿨하려고 얼마나 노력하는지… 사람들은 잘 모른다. 아는 사람은… 준영과 현호. 하지만 어쩌면 이번 여름에 한 명 더 생길지도 모르겠다.

한현호 (남, 29)

"매 순간 최선을 다해 사랑하고 기다리고 있어.
지성이면 감천이라잖아?"

● 아티스트 프로필

한국예중예고-서령대 음대를 실기 수석으로 졸업한 후 도미, 전액 장학생으로 미국 인디애나 주립대학에서 세계적인 교수 로렌스 우드하우스를 사사하며 석·박사학위를 받았다. 일찍이 서울일보 콩쿠르 현악부문 대상 등 다수의 콩쿠르를 석권한 바 있다.

● 팸플릿엔 실리지 않는 프로필

ㅎㅎㅎ라는 이름 초성처럼, 늘 웃고 긍정적이다. 좀 단순하기도 한데, 그게 현호가 가진 무한 에너지의 근원이기도 하다. 정경이 예술중학교 같은 반으로 전학 왔을 때 첫눈에 반한 후 오랫동안 지치지도 않고 농반 진반으로 애정을 표현했다. 정경은 늘 핀잔주며 자랐지만 현호는 진심이었다. 그리고 그 마음은 대학 입학 후 결실을 맺었다. 그 후 지금까지 10년 동안 정경과 연인 사이이다.

현재 편의점 점주인 아버지는 현호가 고3 때 명퇴하기 전까지 경후그룹에 다녔다. 하지만 현호는 경후그룹 외손녀인 정경에게 자격지심 같은 건 전혀 없다. 재단 이사장인 경후그룹 명예회장 문숙이 아버지의 명퇴를 막아주려 했을 때, 현호는 그러시지 말라 했다. 정경이 아버지에게 부탁해보겠다 했을 때는 화를 냈다. 그래서 현호는 정경 앞에서 더 당당하다. 아니⋯ 더 당당해지고 싶어서 그런 객기를 부렸던 걸지도 모르겠지만. 어쨌든 소위 '월드클래스'가 되어버린 친구 준영과 어딜 가나 주목받는 올패키지의 소유자인 연인 정경의 곁에서도 전혀 주눅 들지 않는다. 정경의 앞에서는 은근히 쩔쩔매지

만 그건 정경의 배경 때문이 아니라, 사랑 때문이다.

정경과는 반대로, 남들의 시선에 연연하지 않는다. 그래서 줄리어드에도 합격했지만 세계적으로 존경받는 인디애나 주립대의 교수에게서 합격 메일이 오자 인디애나 행을 결정했다. 사실 줄리어드는 학비와 뉴욕 생활비를 감당할 수 없기도 했으니 전액 장학금에 생활비까지 주는 인디애나가 현실적인 선택이기도 했지만. 아무튼. 남들은 그 시골 옥수수밭에서 뭐 하고 사냐고 했지만, 현호는 즐거웠다. 뉴욕의 정경과 너무 멀리 떨어져 있어서 자주 보지 못하는 것은 힘들었지만, 마음은 항상 정경의 곁에 있었으니까, 괜찮았다. 공부 마칠 때까지만 떨어져 있는 거니까. 조금만 참으면 되니까. 내 사랑은, 늘 너를 향하고 있으니까. 그래서 미국 내에서 장거리 연애를 하던 지난 몇 년간은 조교 생활을 하면서 열심히 가욋돈을 모아 틈만 나면 뉴욕으로 날아갔다. 며칠간 정경과 지내고 돌아오는 비행기 안에서 몇 번 운 적이 있는 건 준영에게도 말하지 못한 비밀이다.

좋은 오케스트라의 단원이 되고 싶다. 현실적으로 첼로는 악기 특성상 독주자로 살아갈 수 있는 기회가 피아노나 바이올린보다 적기도 하고, 남들과 같이 화음 안에서 연주하는 것이 좋기도 하다. 그리고 무엇보다도 경제적으로 안정적인 직장이 필요하기도 하다. 그러나 미국도 오케스트라 입단은 매우 경쟁이 치열하고, 한번 들어가 1, 2년 수습기간만 잘 보내면 종신단원이 되기 때문에 자리도 잘 나지 않는다. 그래도 다행히 미국에서 귀국하기 직전 여기저기 오케스트라 오디션을 봤고 현재 답을 기다리고 있다. 어쨌든 할 수 있는 데까진 노력해봤으니 후회는 없다.

한국에 돌아온 지금도 솔직한 마음은 연봉 수준이나 연주 활동이 더 활발한 미국 오케스트라에 가 있지만, 오케스트라에서 전부 불합격 답이 오더라도 너무 의기소침해지지 않으려 한다. 정경이 한국에 있는 한 자신도 한국에 있으면 좋겠다는 생각. 그리고 지금은 이곳 한국이 삶의 터전이니 이곳에서 최

선을 다해보자! 하는 것이 현재의 결심. 지금 현호에게 무엇보다 중요한 것은 정경의 곁에 있는 것이다. 10년의 연애 기간 동안 무려 6년을 떨어져 지냈다. 이젠 같이 있고 싶다. 그래서 긴 장거리 연애를 끝내고 다시 같은 하늘 아래 있게 된 지금, 현호는 몹시 설렌다.

정경만큼 준영도 그에게 소중한 존재다. 지난달, 뉴욕에서 있었던 준영의 독주회를 보러 인디애나에서 날아갔지만 비행기가 연착되어 간발의 차로 공연을 놓쳤다. 새벽에 도착해 겨우 만난 정경은 아파서 준영의 공연에 가지 못했다 했다. 믿었다, 그 말을. 거짓말을 할 이유가 없었으니까. 그리고 실제로도 정경은 매우 아파 보였다. 그리고 준영도, 그날 정경이를 보지 못했다고 했으니까. 전혀 의심할 일이 아니었다. 그러나 한국에 돌아오고, 두 사람의 거짓말을 알게 되자 현호는… 혼란스럽다. 현호는 둘에게 물으려 하지만… 묻지 못한다.

…겁이 났다. 이 두 사람을 잃을까봐서. 정경을, 준영을 잃을까봐서.
그래서 현호는 조용히 기다리겠다 마음먹는다.
다시 매일매일 정경을 사랑하는 일로 돌아간다.

그렇게 매일매일 첼로를 연습하고, 매일매일 정경을 열심히 사랑하고, 열심히 기다리다 보면 정경이 다시 자신만을 오롯이 봐줄 날이 올 것이라 믿으며 매일을 산다. 아직까지는 그 기다림의 시간이 참지 못할 정도로 고통스럽진 않으니까.

하지만… 현호도 사람이다. 조금씩 지쳐간다. 여기까지가 한계일 수도 있겠다는 생각이 들기 시작한다. 그리고 부딪히는 현실적인 문제들.

몇 달 전 박사학위를 받을 때까지는 쉼 없이 학교를 다닌 학생이었기에, 이

제 학교를 완전히 졸업한 이 여름부터 현호는 사회를 처음 경험하기 시작하는 것이나 다름없다. 그러나 그 시작은 결코 즐겁지만은 않다. 클래식붐 세대답게, 아무리 서령대 수석 졸업이라 해도 수많은 비슷한 프로필을 가진 많은 연주자들 사이에서 대학 강사 자리는 하늘의 별 따기고, 현호가 가장 원하는 오케스트라 입단도 결코 쉽지 않다. 공시생인 동생은 "우리 집 돈은 형이 첼로 한다고 다 썼지 않느냐"며 "정경이 누나랑 빨리 결혼해 효도나 하라"며 현호의 속을 시끄럽게 한다.

문득 그런 생각이 든다. 그동안 자신이 그렇게 낙천적이고 긍정적이었던 건, 정경의 배경에 전혀 주눅 들지 않았던 건, 사실 차가운 현실을 외면하고 싶어 스스로를 속여왔던 것일지도 모르겠다고….

그때, 가능성이 전혀 없을 거라 생각했던 서령대 기악과 교수 채용 서류심사 통과 연락이 온다. 바이올린/비올라/첼로/콘트라베이스 중 단 1명을 뽑는, 정경이 응시한 바로 그 자리다.

경후문화재단, 경후그룹 사람들

● 경후문화재단

재계 15위의 경후그룹 산하 비영리 문화예술재단. 경후그룹 명예회장의 사재 출연으로 설립, 현재 그룹 각 계열사의 출연금으로 운영. 광화문 경후그룹 본사 빌딩 안, 300석의 작은 클래식 음악홀(경후아트홀)과 직원 7명의 재단 사무국으로 이루어져 있다. 주요 사업은 어린 영재 연주자들을 발굴, 연주 기회와 장학금 등을 지원하는 것. 재단이 보유한 고가의 현악기들을 내부 심사를 거쳐 젊은 연주자들에게 무상으로 대여해주기도 한다.

나문숙 (여, 76 / 경후그룹 명예회장, 경후문화재단 이사장)

경후그룹 창립자인 아버지의 수행비서로 경영수업을 시작, 뛰어난 능력으로 형제들을 제치고 회사를 물려받았다. 중매로 결혼, 딸 하나를 낳았지만 남편은 금방 세상을 떴고 이후 문숙은 아버지의 수행비서로 경영에 참여했다. 경후그룹의 사세가 급격히 확장되기 시작한 것도 그즈음부터다.

음악을 좋아했던 딸 경선은 피아노를 쳤고, 대학에서 만난 성근과 연애 결혼했다. 문숙은 말수 적고 무뚝뚝한 성근이 마음에 들지 않았지만 경선의 고집을 꺾을 순 없었다(성근이 없는 집 아들이라는 것은 문숙에겐 별로 문제가 되지 않았다). 경선의 딸은 어려서부터 바이올린에 천부적인 재능을 보였다. 그러나 경선은 사고로 갑작스레 세상을 떠났고… 문숙은 그룹 회장직을 내려놓고 이제 40대이던 사위 성근에게 파격적으로 회사를 물려주었다. 그리고 경선의 사고 보상금에 사재를 더해 문화재단을 설립한 것이 15년 전의 일. 이사장으로서 문숙은, 사위지만 그룹 회장인 성근과 계열사 대표들인 형제들에게 아쉬운 소리 하며 받아온 기부금으로 운영되는 재단의 주머니를 몹시 깐깐하게 관리한다.

얼마 전 쓰러졌던 이후 건강이 예전 같지 않다. 하나뿐인 손녀 정경은 재단

운영에 큰 열의가 있지 않고, 그렇다면 정경의 짝이 필요하다. 그룹으로부터 재단을 잘 보호하며 사업을 이어나갈 후계자. 그런데 가장 먼저 떠오른 건 정경이 오랫동안 만나고 있는 현호가 아니라 준영이었다. 왜였을까.

15년간 지켜본 준영은 아무와도 트러블을 겪지 않는 순한 아이지만, 그 성정 때문에 재단에는 어울리지 않는다. 남에게 싫은 소리 하지 못하고 제 욕망, 욕구를 드러내거나 추구하지 못하는 아이. 그게 준영이다. 그래서 문숙은 아직도 자신을 어려워하고 정경의 배경에 짓눌려 있는 준영이 이 자리에 어울리지 않는다는 결론을 내린다. 재단 일을 하며 가장 큰 보람을 안겨준 1기 장학생 준영을 무척 아끼는 건 사실이다. 그러나 준영을 아끼는 것과는 별개로, 문숙에게 가장 중요한 것은 재단의 앞날이다. 기업을 경영하며 뼈저리게 느낀 것은 사업은 억지로 틀을 만들어 추진할 수 있지만 사람은 그럴 수 없다는 것. 억지로 들어앉힌 사람은 반드시 튕겨나가거나, 그 자리에서 속이 썩는다는 것. 그러니… 준영을 아낄수록, 준영을 잡고 싶지 않다.

그렇다면 현호는? 문숙은 고개를 젓는다. 경후그룹에 근무하던 제 아버지의 명예퇴직을 막아주겠다 했을 때 그러시지 말라던 게 현호다. 어린 나이의 치기였을 수도 있지만, 지난 세월 지켜본 현호는 딱 그런 아이다. 밝고 건강한 천성으로 정경의 그늘을 밝혀줄 수 있는 아이지만, 무슨 수를 써서라도 그룹으로부터 재단을 지켜내야 하는 이 자리에는 맞지 않는다.

다른 건 몰라도, 재능 있지만 형편이 되지 않는 어린 연주자들을 지원하고 밥 사주는 일은 열심히 하려 한다. 언젠가 그녀가 세상을 떠났을 때 사람들은 그녀와 먹었던 밥 한 끼를 추억할 것이다.

이성근 (남, 57 / 경후그룹 회장)

문숙의 사위, 정경의 아버지. 세상을 떠난 아내와는 캠퍼스커플이었다. 워낙도 무뚝뚝한 남자였지만 아내가 죽은 후 말수가 더 적어졌다. 없는 집안에서 난 '개천의 용'. 우연히 경선을 만나 재벌가의 사위가 되었지만 능력은 출중했고, 문숙의 형제들을 제치고 그룹을 물려받은 지금도 경영자로서의 그의

능력을 의심하는 사람은 별로 없다. 그러나 계열사를 하나씩 운영하는 문숙 형제들의 견제 속에서 그룹 실적에 대한 압박감이 크다. 그런 그에게 문화재 단은 아무리 장모의 열망이자 아내를 기리는 사업이라 하더라도 돈을 쏟아 붓기만 하는 애매한 존재일 수밖에 없다.

차영인 (여, 45 / 경후문화재단 공연기획팀 팀장)

재단 설립 때 입사한 실무진 중 최고참. 준영이 어릴 때부터 봐와서 사석에 선 누나라고 부르는 사이. 그러나 누나보단 이모 같은 존재에 가깝다. 중학 생이던 준영이 콩쿠르 참가차 해외에 나갔을 때 문숙의 지시로 준영을 데리 고 외국에 나갔던 적도 있다. 오랫동안 준영의 여러 상황들을 지켜봐왔기에 준영의 마음을 잘 알지만 군이 내색하지 않는다.

도대표까지 했던 피겨 스케이팅 선수 출신. 그 시절, 대회 곡을 고르려 듣던 클래식 음악이 큰 위안이 되었다. 본인이 운동을 했었기 때문에 매일 노력하 고 연습하며 성실하게 인내의 시간을 보내는 음악가들을 존중하고 존경한 다. 재능과 현실 사이에서 힘들어하는 어린 음악가들을 안쓰럽게 여긴다.

재단 초창기, 준영의 피아노 선생님을 알아보다 연이 닿았던 태진과 연인으 로 발전했었으나 이젠 다 옛날 일. 지금은 결혼 생각이 없다. 어머니와 둘이 산다.

박성재 (남, 37 / 경후문화재단 공연기획팀 과장)

경후그룹 계열사인 경후카드 VIP마케팅팀에 있다가 재단으로 지원해 넘어 왔다. 클래식을 원래 좋아했지만 그것보다도 나중에 홍보대행사 같은 회사 를 차려 VIP 대상 행사 등의 사업을 하기 위해 음악계에 인맥을 다져놓으려 는 계획이었다. 4, 5년은 일하고 나가려 했는데 이내 비영리재단의 한계에 답답해하며("왜 클래식은 꼭 고상한 척만 해야 돼? 클래식으로도 돈 벌 수 있어! 왜 그러면 안 되는 건데?") 영인과 계속 각을 세우다가 퇴사한다.

경후에서 일하며 알게 된 준영의 해외 매니지먼트사와 전략적으로 친분을

다져, 독립한 후 그 회사의 한국지사를 세워 준영의 국내 매니지먼트 권리를 위임받으려 한다(그간 준영의 한국 공연은 준영의 월드와이드 권리를 갖고 있는 외국의 매니지먼트사가 경후문화재단에 한국 한정으로 권리를 위임, 경후문화재단이 진행해왔다).

임유진 (여, 34 / 경후문화재단 공연기획팀 대리)

쾌활하다. 만삭 임산부. 재단 내 유일한 음대 졸업자. 그녀는 왜 악기를 놓고 무대 뒤를 선택했을까. 그 선택을 했을 땐 어떤 마음이었는지, 그리고 지금은… 어떠한지. 송아의 인턴 시작 며칠 만에 이른 출산휴가에 들어가게 된 그녀가, 송아는 궁금하다.

정다운 (여, 27 / 경후문화재단 공연기획팀 사원)

3년 전 신입으로 입사했다. 해나의 사수. 언론홍보를 주로 담당한다. 클래식을 좋아해 입사한 건 아니고 여기저기 원서 넣다가 덜컥 합격했다. 남자 아이돌 덕후인데 보는 것은 오로지 '얼굴'. 준영의 팬들이 승지민으로 옮겨갈 때도 꿋꿋이 준영을 계속 팬질하는 것도 준영이(아이돌에 비할 외모는 아니지만) 클래식판에서는 보기 쉽지 않은 훈남이라 그렇다. 하지만 나이 차이도 얼마 나지 않는 준영에게 꼬박꼬박 '박준영 선생님'이라 부르며 공과 사를 구분한다. 당돌하고 할 말 다 하고, 눈치도 빠르고, 일도 잘한다. 성재와 자주 말로 치고받는다.

서령대학교 사람들

윤동윤 (남, 29)

송아의 친구이자 바이올린 선생님. 지금은 예술의전당 근처에 '윤 스트링스 Yoon's Strings'라는 작은 공방을 열어 현악기 수리와 제작을 하고 있다. 준영, 정경, 현호와는 중-고-대학교 동창. 송아와는 서령대 아마추어 오케스트라(스루포) 동기.

한국예중예고를 나와 서령대에서 바이올린을 전공했는데 음대의 전공 공부보다 타과생들이 모인 아마추어 오케스트라 동아리 활동을 좋아했다. 경쟁으로 점철된 음대 생활과 그저 취미로 연주하는 사람들에 둘러싸인 동아리 생활을 병행하며 진로를 고민한 끝에 악기 제작과 수리의 길을 선택했다. 연주자의 길을 포기한 것에 대한 미련은 없고 지금은 몹시 행복하다.

그러나 자신은 그만두었을지언정 경영대생 송아가 난데없이 바이올린을 전공하겠다 했을 때는 지지해주었다. 왜냐면, 하고 싶은 건 해봐야 후회가 덜할 거라고 생각하기 때문. 해도 후회하고 안 해도 후회할 거면, 해보고 후회하자는 주의. 송아의 주변인들 중 유일하게 처음부터 송아의 결정을 지지했고, 그래서 송아가 음대 입시를 수년간 준비하는 내내 레슨 선생님 역할도 해주었다.

그런 까닭에 그에게 송아는 조금 특별한 친구고 호감은 있지만, 송아의 절친인 민성이 자신의 전 여자친구이기도 한 까닭에 송아와 어찌 해보려는 생각은 없다. 송이기 자신을 좋아한다는 건 꿈에도 모르고, 그래서 송아에게 편히 잘해주다가 본의 아니게 상처를 주기도 한다. 민성이 자신을 좋아한다는 것도 모른다.

두루두루 인기 있는 스타일이지만 현재 사귀는 사람은 없는데, 연애를 안 하겠다는 건 아니지만 제작자/수리가로서 자리 잡는 것이 우선이기도 했고, 송아와는 어찌 해볼 엄두도 나지 않았던 데다가, 목표했던 이탈리아 악기 제

작대회에 나가기 위해 1년 이상 일에 몰두하고 있는 중이었다. 대회에서 2등 상을 타고 귀국한 직후에 그만, 민성과 사고를 치고 만다.

강민성 (여, 29)

송아의 베프. 대학 아마추어 오케스트라 동아리 친구다. 송아가 총무였을 때 민성은 회장(동윤은 부회장). 대학에 와서 첼로를 처음 배우기 시작했다. 학부 전공은 화학이고 지금은 서령대에서 화학과 박사과정 중.

학부생 시절 동윤과 잠깐 사귀었으나 100일 만에 헤어졌다. 그 후 겉보기로 는 성별을 초월한 절친으로 지내고 있으나 사실 아직도 동윤을 많이 좋아한 다. 동윤에 대한 송아의 마음은 전혀 눈치채지 못하고 송아에게 자신의 고민 을 상담해 송아의 애간장을 태운다. 쿨하고 털털하지만 의외로 소심하고 여 린 면이 있다. 특히 사랑 앞에서 그렇다. 술을 매우 좋아하는데 결국 그 술 때 문에 사달이 나고 만다.

김해나 (여, 22)

송아의 과 동기. 바이올린 전공. 확 튀게 예쁘고 당돌하다. 서령대에서 바이 올린을 전공한 엄마(졸업 후엔 가정주부) 덕분에 다섯 살 때부터 본격적으로 악기 레슨을 받기 시작해 한국예중예고에 서령대까지 엘리트 코스를 밟아 왔지만 실기 성적은 늘 중간이다. 더 잘했으면 그냥 바이올린을 계속 할 것 이고, 더 못했으면 그만두기라도 할 텐데, 하필 이도저도 아닌 중간 성적이 라 머리가 아프다. 그렇다고 그만두는 걸 상상하기도 쉽진 않다. 바이올린 말곤 할 줄 아는 게 없기도 하고.

하지만 더 큰 문제는 자기가 바이올린을 좋아하는지조차 모르겠다는 거다. 그냥 어렸을 때부터 계속 해왔고 그럭저럭 잘 해와서 여기까지 왔는데 막상 졸업을 앞두고 유학을 가려니 겁이 난다. 나는 좋아하는 게 뭘까. 바이올린 을 싫어하진 않고 못하진 않으니까 계속 해야 하나. 해나는 혼란스럽다.

그런데 나이도 많고 바이올린도 4년 내내 꼴찌인 송아 언니는 바이올린을

너무 사랑하는 것 같다. 그래서 송아를 보면 심통이 난다. 저 언니는 어떻게 바이올린을 저렇게 좋아하지. 못하는데도 어떻게 저렇게 좋아할 수가 있지. 그러다 혼자 머리 아파하는 진로 생각에서 잠시 도망쳐보려고 지원한 경후문화재단 인턴 면접장에서 송아를 마주쳐 당황하고, 함께 합격하자 짜증이 난다. 회사 일을 송아보다 잘 해낼 자신이 없다는 걸 본능적으로 안다. 인턴 기간 내내 송아보다 돋보이기 위해 죽어라고 애쓰고 은근히 송아를 골탕 먹이려 하지만 어른들 눈엔 그 빤한 수가 다 들여다보인다.

유태진 (남, 40대 중후반)

서령대 음대 기악과 피아노전공 교수. 독일에서 학위를 마치고 귀국한 직후 경후문화재단과 연이 닿아 중학생이던 준영을 처음 만났다. 그때부터 준영이 쇼팽 콩쿠르에서 입상할 때까지 가르친, 준영의 거의 유일한 선생님이다. 한국 음악계에 인맥도 없고 뒤를 봐줄 빵빵한 집안도 돈도 없었던 그에게 어린 준영과의 만남은 그야말로 인생을 바꿔놓을 터닝포인트였다. 태진과 공부하기 시작한 직후부터 준영이 콩쿠르를 휩쓸기 시작한 것은 준영의 재능을 '콩쿠르 맞춤형' 연주로 이끌어낸 그의 탁월한 지도법 덕분이라고 해도 과언이 아니다.

귀국 직후 한국예중 실기강사로 시작한 태진은 준영의 탁월한 콩쿠르 성적들 덕분에 미디어를 타기 시작했고 많은 학생들이 그를 찾아왔다. 중간에 떨어져 나간 '나약한' 아이들도 있지만 끝까지 남은 아이들은 골고루 좋은 성과들을 보여 태진에게 부와 명예를 동시에 안겨주었다. 그 덕분에 태진은 준영이 서령대에 입학하기 직전 자신의 모교도 아닌 서령대 음대의 전임강사가 될 수 있었다. 7년 전 준영이 쇼팽 콩쿠르에서 입상하고 스타가 되자 태진이 갖고 있던 '박준영의 스승'이라는 타이틀은 한층 더 빛났다. 결국 그는 비서령대 출신으로서는 최초로 서령대 음대 정교수가 되었다.

준영이 쇼팽 콩쿠르 입상을 하고 해외로 떠난 후에는 거의 본 적이 없다. 간간이 준영의 한국 공연이 있을 때마다 가서 인사한 정도. 하지만 상관없었

다. 준영이 한국에 있지 않아도, 준영이 먼저 연락하는 일이 없었어도, '박준영의 스승' 타이틀은 여전히 유효했으니까. 얼마 전 쇼팽 콩쿠르에서 1위를 해버린 승지민이 준영보다 더 떠버린 요즘이긴 하지만, 다행스럽게도 승지민은 어렸을 때부터 해외에서 공부한 유학파여서 국내에는 '승지민의 스승' 타이틀을 가져갈 사람이 없다.

미국에서 1년간 연구년을 보내고 막 귀국했는데, 뜻밖에 준영의 복학 소식이 들려온다. 복학하면 지도교수가 있어야 할 터인데, 이놈 봐라, 나에게 연락을 안 하고 있네? 하지만 태진은 초조해하지 않는다. 준영은 다른 교수에게 갈 수 없다. 준영의 '유일한' 선생으로 세상에 다 알려져 있는데 준영이 다른 이를 지도교수로 신청할 리도 없고, 동료 교수들도 부담스러워 받지 않을 것이 분명하다.

이수경 (여, 40대 중반)

서령대 바이올린 교수, 음악대학 학장. 송아와 해나의 지도교수. 송아에게 친절하지만 그건 송아가 안됐어서다. 그러나 송아의 고민을 들어줄 생각도 없고, 실질적인 조언이나 도움을 줄 능력도 없다. 그러다 송아가 경후문화재단 인턴을 했다는 것을 알게 되자 송아를 직원처럼 부려 라이벌 교수 송정희처럼 자신의 제자들을 모아 체임버 오케스트라를 만들 생각을 한다. 교수들에게 매년 요구되는 연주 실적을 채우기도 버거운데, 젊은 제자들을 데리고 체임버를 만들면 부담 없이 묻어가기 편한 것이야 진즉에도 알고 있었지만 온갖 행정일을 해줄 사람이 없었던 것. 음악 하는 애들은 진짜 음악밖에 모르니까. 그런데 내가 왜 송아를 생각 못하고 있었을까! 그래서 송아의 음악적 한계를 여실히 알면서도 대학원 진학을 권유한다.

송정희 (여, 65)

이번 가을 학기를 마지막으로 정년 퇴임을 앞두고 있는 서령대 바이올린 교수. 수십 년간 길러낸 제자들이 국내 음악계에서 주요한 위치를 점하고 있는

'큰' 선생님이다. 정경도 서령대 시절 정희의 제자였다. 퇴임을 목전에 둔 지금은 국내 콩쿠르를 휩쓰는 영재 지원에게 큰 기대를 걸고 있다. 지원 덕분에 퇴임해도 정희에게 배우고 싶어 찾아오는 어린 학생들이 끊이지 않을 것이다. 현재 서령대 음대 학장인 이수경과는 사이가 좋지 않지만 자신이 대한민국 1등 바이올린 선생이라는 자부심이 있기에 수경을 한 급 아래로 보고 있다. 자신의 제자들(거의 서령대 강사들)이 주축이 된 작은 오케스트라(제이체임버 오케스트라 : J Chamber Orchestra)를 오랫동안 운영하고 있다.

그 외

양지원 (여, 14)
바이올린 영재. 재능은 뛰어나나 마음이 여려 중요한 무대에서 실수가 잦다. 바이올린은 좋지만 송정희 교수님과 엄마가 너무 무섭다.

1회

트로이메라이 Träumerei
: 꿈

#프롤로그 (밤. 2017년 초. 겨울)

핸드폰 카메라로 찍은 영상.

테이블 네다섯 개짜리 작은 레스토랑. 오픈 키친.

송아(26), 동윤(26)과 친구들(은지(여)와 민수(남) 포함 또래 남녀

예닐곱), 파티 중. 초 꽂힌 케이크엔 시럽으로 쓴 글자.

'축) 서령대 음대 17학번 채송아'.

송아, 활짝 웃으며 초 불어 끄고.

친구들, 폭죽 터뜨리며 박수 친다.

친구들	(박수, 환호) 축하해~ 송아야! / 지인짜 대단하다, 채송아!
송아	(설렘 가득한 얼굴) 고마워! (케이크 자르고)
민성(E)	(핸드폰으로 동영상 촬영 중) 진짜 대단해~ 전국 고3 엄마들 목매는 서령대 경영댈 졸업해놓구, 스물여섯에 17학번 음대 신입생 된 용자, 채송아!
동윤	(끼어드는) 대체 바이올린은 누구한테 배웠습니까?
송아	(동윤 보고 웃는, 반짝이는 눈) 감사합니다, 선생님.
민성(E)	(타박) 윤동윤, 니가 진~짜 잘 가르쳤으면 우리 송아가 4수까진 안 하지 않았을까?
동윤	앗… 그런가. 흐흐흐. (카메라 향해 손 내밀며) 강민성, 핸드폰 줘봐.

동영상 녹화 중인 핸드폰, 동윤의 손에 넘어가고. 한 바퀴 담기는

레스토랑 풍경인데. 화면에 들리는 송아와 민성(26)의 목소리.

민성(E) (송아에게) 송아야.

송아(E) 응?

민성(E) (송아가 애틋하다) …행복해?

그때 카메라, 송아 얼굴로 오고. 클로즈업 당겨지는.
송아, 카메라를 향해 말하듯이.

송아 (행복을 감추지 못하는 수줍은 미소가 서서히 번진다) …응. 행복해.

01 예술의전당_ 전경 (한여름. 초저녁)

평일 오후라 한산한 예술의전당 이곳저곳을 누비는 카메라.

작동 중인 음악 분수와 신난 아이들을 지나

웅장한 음악당 건물 앞에 멈추는.

02 예술의전당 음악당_ 1층 로비 밖 (초저녁)

로비 출입구(유리문)에 붙은 포스터.

– 서령대학교 음악대학 개교 60주년 기념 –
동문과 함께하는 발전기금 모금 특별 연주회

(한남구 사진) (준영 사진)
지휘 한남구 피아노 박준영

서령대학교 음악대학 오케스트라
일시 : 2020년 6월 22일(월) 오후 8시 장소 : 예술의전당 음악당 콘서트홀

지휘봉 들고 한껏 폼 재는 남구의 사진과 대비되는,

정직한 느낌의 준영 사진.

03 동_ 백스테이지 복도 (초저녁)

카펫 깔린 긴 복도. 스태프들 바삐 다니고.

복도 양쪽으로 대기실 방문들 쭉 있는데,

그중 '제1바이올린(4학년/여자)' 인쇄된

A4 용지를 붙여놓은 방문 있다.

04 동_ 제1바이올린 대기실 안 (초저녁)

큰 방. 조명 달린 화장대가 한쪽 벽에 쭉 있고.

여학생들(22) 열두세 명, 모두 검은색 바지정장 차림.

바이올린을 닦거나 수다 떨거나,

악기 내려놓고 화장 고치거나 하는 등 부산한데.

화장대 제일 구석, 열어놓은 송아의 바이올린 케이스.

악기에 덮어놓은 갈색 손수건 있고.

케이스 안쪽에 꽂아놓은 사진 한 장 살짝 보인다.

그 옆, 공연 프로그램 책자 보고 있는 송아(여, 29).

(왼쪽 목덜미에 진갈색 동전 크기 자국 있다)

송아가 보고 있는 책자 페이지는

피아노에 기대선 준영 사진과 프로필이다.

피아니스트 박준영은 서령대학교 음악대학 재학 중이던 2013년,

세계적 권위의 국제 쇼팽 콩쿠르에서 한국인 최초로 1위 없는 2위에 입상…

그때, 들리는 수정(여, 22) 목소리.

수정(E) 송아 언니, 이거 언니 동아리죠? 학교 아마추어 오케스트라.

송아 응? (보면)

수정, 송아의 악기 케이스 속 단체 사진을 가리키고 있다.

송아 (사진 본다) 어, 스루포. 정기연주회 때.

카메라, 사진 비추면. 비슷한 검은 복장의 남녀 수십 명이 오케스트라 공연 후 무대 위에서 모여 찍은 단체 사진이다.

사진 속 활짝 웃고 있는 송아(22) 있고.

사진 속 무대 상단엔 현수막.

수정	아, 맞다. 스루포. (흥미 사라졌다, 바지 발목 위로 걷고 검은 스타킹 신으며, 옆의 해나에게 짜증) 아, 학교 대강당 놔두고 왜 예술의전당까지 와서 하냐.
해나(여,22)	내 말이. 택시빌 주던가.
송아	(공연 책자로 시선 옮겼으나, 다 들린다) …….
해나	예술의전당 무대니까 영광인 줄 알아라 이거야 뭐야. (송아 힐끔 보고, 들으라는 듯) 여기서 연주 안 해본 사람이 누가 있다고.
송아	……. (방긋 웃으며) 나 있어, 나. 나 완전 설레고 있는데.
수정	(깜짝 놀라) 언닌 여기서 연주해본 적 없어요? 왜요? 예고 때 오케스트라 정기연주회 했을 거…(하다가) 아! 언니 인문계 나왔죠. 쏘리.
송아	(애매한 미소) 뭘. (하는데)
안내방송(E)	(스피커) 리허설 시작합니다. 모두 무대 입장하세요!

일사불란하게 악기 집어 드는 학생들. 송아, 악기 덮어놓은 손수건 걷으면 바이올린 드러난다. 설레는 얼굴로 악기 집어 드는 송아.

05 동_무대 위 (초저녁)

지휘자 입장 전. 약 100명 오케스트라 단원들 모두 악기 들고 착석해 각자 악보 보며 연습하고 있는 중.

지휘자 단 옆에 그랜드 피아노 있다.

상판은 가장 높이 들어 올린 상태로.

송아의 자리는 제1바이올린 제일 뒷 풀트(pult)의 In [1]이다. (옆자리는 지호)

송아, 뜨거운 조명에 눈부셔 손으로 그늘 만들어 객석 쪽을 바라보면 텅 빈 객석.

낯선 풍경을 보는 송아, 설레고. 입가에 미소가 살짝 머금어진다.

송아, 손 풀려고 악기 턱받침 위에 (신4의) 손수건 대는데,

지호 (악기 어깨받침 다시 끼우면서) 언니, 스물아홉 살이죠?

송아 (갑자기? 당황) 어? 어….

지호 박준영이랑 동갑이네! (눈 반짝) 그럼 옛날에 학교 같이 다녔겠네요? 박준영 음대 다녔을 때?

송아 아니. 그게… 학번만 같지 난 그땐 경영대였으니까… 연주도 오늘 첨 봐.

그때 단원들 연습 소리 일순간 멈춘다.

송아 보면, 한남구(남, 55/지휘자/평상복 차림) 생수와 지휘봉, 악보(총보) 들고 들어오고 있다.

06 동_준영 대기실 앞 복도 (초저녁)

방문에 붙은 A4 용지, '피아니스트 : 박준영'.

07 동_준영 대기실 안 (초저녁)

똑, 똑, 똑, 똑. 메트로놈 소리가 작게, 규칙적으로 들린다.

1분에 60번의 속도로.

1 오케스트라의 현악기 연주자들은 두 명씩 짝을 지어 보면대 한 개를 함께 쓰는데, 이 두 명을 한 '풀트'라고 부르며 두 사람 중 객석 쪽에 앉은 사람이 Out, 무대 쪽에 앉은 사람이 In이 됩니다. 두 사람 중 Out이 윗 서열이므로 In인 연주자가 악보를 넘깁니다.

방 안의 풍경, 4인 소파, 티테이블. ('서령대학교 음악대학 학장 이수경' 리본 꽃바구니, 손 안 댄 바나나 한 송이와 샌드위치, 쿠키, 티백, 컵, 전기주전자, 500ml 생수 몇 개 등) 가장 큰 가구(?)는 방 한쪽에 자리 잡은 그랜드 피아노. 상판은 닫힌.

닫힌 상판 위에는 손때 묻은 악보 한 권과 잘 접어놓은 검은색 손수건 있고. 행거에는 연주복 걸려 있다.

그 아래엔 검은 구두 한 켤레 가지런히.

그 옆엔 온갖 항공사 스티커 자국 덕지덕지 남아 있는 캐리어 하나 세워져 있고.

분장대 앞, 앉아 있는 준영(남, 29). 물기가 남은 머리.

셔츠와 바지, 운동화.

준영, 눈 감고 가만히 숨 고르다가

한 손으로 다른 손목 맥박을 가만히 잡아보고,

메트로놈 소리에 집중한다. 긴장한 마음을 가라앉히고 있는.

08 ____ 동_무대 위 (초저녁)

남구의 지휘에 맞춰 라흐마니노프 피아노 협주곡 2번 연습 중인 오케스트라.

송아, 울렁이는 음악에 젖어 들어 열심히 연주하고 있는데.

남구, 지휘봉 멈춘다.

송아를 비롯한 단원들, 바로 연주 멈추고 남구의 말을 기다린다.

남구, 뭔가 마음에 들지 않는 얼굴로 악보를 뒤적이다 단원들을 한 바퀴 둘러본다.

그러고 다시 악보를 보며 잠시 생각하다가, 뭔가를 말하려고 고개를 드는데.

남구	(무대 출입문 쪽의 뭔가를 봤다, 들어오라는 손짓) 어, 들어와, 들어와.

단원들의 시선, 무대 출입문 쪽을 향하면,
활짝 열려 있는 출입문 바로 안쪽에 서서 기다리고 있던 준영(악
보와 생수)이다.
준영, 남구에게 꾸벅 인사하고는 무대로 걸어 들어온다.
(해나, 준영이 옆을 지나갈 때 새침하지만 살짝 발그레해지고)
송아(뿐만 아니라 단원들의) 시선, 피아노 쪽으로 걸어가는 준영을
따라간다.

준영, 피아노 위에 악보를 놓고, 발치에 생수 내려놓고 단원들 쪽
을 향해 선다.
준영을 바라보는 단원들의 얼굴엔 선망과 흥분.
송아의 얼굴에도 설렘과 호기심.

남구	(거들먹) 자, 여긴, 북미 투어를 마치고 공항에서 바로 오신, 여러 분들의 자랑스러운 선배 박준영.

공손히 서 있던 준영, 단원들 향해 꾸벅 인사하면
단원들, 환호성 지르며 발로 마룻바닥 구르고 활로 보면대 두드리
며 격하게 환영한다. 송아의 눈에도 궁금함과 기대감이 가득하고.

준영	안녕하세요, 잘 부탁드립니다. (꾸벅 인사한다)

단원들, 다시 환호성. 준영, 살짝 민망하다.
남구가 제지하자 겨우 조용해지고.
준영, 피아노 의자 높이 조절하며 앉고.

주머니에서 손수건 꺼내 건반 한번 쭈욱 닦고 악보 옆쪽에 올려
놓는다.

준영, 악보 펴고 남구에게 '준비되었다'는 뜻으로 고개 끄덕이면,
남구, 오케스트라 단원들 쭉 둘러본다.

단원들, 집중하고. 송아, 긴장된 얼굴.

준영, 마음 가다듬고 집중. 숨 고르고, 건반에 양손 가까이 가져
가려는 순간!

남구(E) 어, 잠깐, 잠깐!

준영은 물론, 단원들 모두 영문을 모르는 얼굴로 남구의 시선이
향한 곳 쳐다보면… 송아다. 송아, '설마 나야?' 싶어 당황스럽다
가 '에이 아니겠지' 하는데.

남구 (지휘봉으로 송아 가리키며) 거기! 거기 퍼스트 바이올린 제일 뒷
풀트!

송아 (우리?? 지호와 서로 마주 보는데)

남구 그래! 거기 젤 뒤에 둘!

송아 (진짜 우리?? 왜?? 남구 쳐다보면)

남구 (별일 아니라는 듯) 지금 바이올린 볼륨이 너무 커서, 한 풀트 빼야
겠어.

송아 ?!

남구 거기 둘은 오늘 연주 안 해도 되니까 집에 가.

송아 (충격) !!

송아, 전혀 예상치 못했던 일에 얼떨떨한데.

남구, 이미 송아와 지호에게서 신경 껐다. 남구, 총보 뒤적이며

첼로 수석에게 말 건다. ("여기 첼로들 좀 더 풍부하게 소리 내봐. D현
보다 G현 해봐. 아님 아예 C현 하이포지션이나. 여기 몰토 에스프레시
보잖아~ 비브라토도 더 하고." 등등)

송아, 어찌해야 할 바를 모르겠는데.
지호, 바로 악기 들고 나가버린다.
순식간에 혼자 남는 송아, 어쩌지… 싶은데.
첼로와 대화 마친 남구, 다시 오케스트라 단원들 쪽 보다가
송아가 자리에 있는 걸 본다.

남구 (약간 짜증, 송아에게) 거기 뭐 해! 빨리 안 나가고.

송아, 너무 당황스럽지만… 일단 악기 들고 일어난다.
남구, 이번엔 총보 들고 준영에게 말 걸려 몸 굽히는데,
송아가 나가지 않고 그대로 서 있는 것을 본다.

남구 (짜증) 뭘 꾸물거려! 집에 가라니깐?!

100명의 시선, 송아에 꽂힌다.
송아, 얼굴 빨개지지만… 용기 내어 말한다.

송아 저… 연습 많이 채왔는데요….
남구 (잘 못 들었다) 뭐?
송아 (창피해 정말 도망가고 싶지만, 간절하다, 용기 내어) 같이 연주…하면
안 될까요?

송아, 간절하게 남구의 대답 기다린다.

1, 2초의 정적이 길게만 느껴지는데….

남구 (갑자기 서릿발 같은) 너! 이름이 뭐야?!

송아 (급당황, 떨리는 목소리) 채, 채송아입니다. ('죄송합니다'처럼 들린다)

남구 (짜증 솟구치는) 아니, 죄송하단 말 말고, 이름이 뭐냐고.

송아 (눈물 꾹 참으며) …채, 송, 아입니다. 채소할 때 채에//

남구 (O.L., 지휘봉을 보면대에 내던지며) '이름'이 뭔지 몰라? 네임? 몰라? (하다가 퍼뜩 깨닫는데, 머쓱해 괜히 더 소리치는) 너, 내가 그냥 나가랬어? 바이올린 볼륨 크다고 했지! 근데 니가 지금 지휘자야? 어?

송아, 불같이 쏟아지는 남구의 분노 속에서, 자신을 보는 100명의 시선을 느낀다.
송아, 건드리기만 해도 눈물이 흐를 것 같아 필사적으로 눈물 꾹 참고 서 있는데.

남구 너네 자리 성적순이지?

송아 …!

남구 그럼 꼴찌를 하지 말던가!

송아 (심장이 쿵 떨어진다) !!

피아노소리(E) (동시에) 콰쾅!

연주가 아니라 건반 몇 개를 아무렇게나 친 소리.
남구의 고성이 중단된다.
모두 소리가 난 쪽을 보면, 건반 위로 떨어진 준영의 악보 책등이 건반을 누른 것.
눈물 글썽한 송아의 시선에, 바닥으로 떨어진 악보를 줍는 준영

이 보인다.

준영 (난처한 얼굴로 모두에게 꾸벅) 죄송합니다. 손이 미끄러져서….

잠시 정적 흐르고. 남구, 머쓱해서 헛기침 몇 번 하는.

남구 (송아에게) 앉아! 그냥 해! (바로 준영에게, 부드러운) 그럼, 시작하지.
준영 (마음 불편하지만 다행스럽기도 하다) …….

얼굴 새빨개진 채 앉는 송아.
아직도 눈물이 글썽해 악보 보는 시야가 뿌옇다.
악보 너머로, 송아 쪽을 등지고 앉은 준영 보이고.
잠시 정적 흐르는 무대.
준영, 다시 집중. 숨 고르고. 건반에 양손 올리고, 화음 누르려는
순간!

남구(E) 아, 웨잇(wait). 웨잇.
준영 (순간 멈칫, 건반 누르려던 손 떼며 고개 드는데)
남구 아무래도 안 되겠어. (지휘봉으로 송아 가리키며) 너,
송아 !!
남구 나가. 오늘 무대 서지 마.
송아 !!

09 동_제1바이올린 대기실 안 (초저녁)
대기실에는 송아와 지호뿐. 송아, 악기 넣고 있고.
지호, 이미 악기는 다 넣었고 핸드폰 통화하며
화장대 앞에서 화장 고치고 있다.

지호	(핸드폰에) 그럼 밥은 영화 보고 먹자! 금방 갈게! (끊는다)
송아	…….
지호	(악기 케이스 메며) 언니 방학 잘 보내세요! (나간다)
송아	…너두. 잘 가.

송아. 혼자다. 악기 케이스 탁, 닫는데 눈물 글썽. 그러나 꾹 참는.
기운 없이 일어서며 에코백에 핸드폰 집어넣으려는데,
카톡 메시지 와 있다.
'민성이'. 열어보는 송아, 바로 놀라 눈 커진다!

민성(E)	(카톡 메시지) 송아야 나 지금 예술의전당! 너 공연 보러 왔어!
송아	!!

IO 동_로비 매표소 앞 (저녁)

창구 다섯 개 모두 열려 있고.
잘 차려입은 많은 사람들이 표를 찾아가고 있다.
꽃다발 든 민성(29), 객석 출입구 앞의 대형 TV 모니터를 바라보
고 있는데(TV는 꺼져 있다) 뭔가 마뜩찮은 얼굴.
민성, 매표소로 다가간다.

민성	저기요, (TV 모니터 가리키며) 이따 공연 때 저 티비에 무대 나오 죠?
스태프1 (여, 30대)	(사무적) 네.
민성	아! 다행이다. 오케스트라 단원들도 다 비춰주는 거죠?
스태프1	아뇨. 카메라는 피아노에 고정입니다.

민성의 뒤에서 관객1, "표 여기서 찾나요." 하고.

스태프1, "성함이…" 하며 응대하면, 한 걸음 뒤로 밀려나는 민성.

민성 (혼자 구시렁) 피아노에 고정? 뭐야~ 박준영만 연주자냐?

II 동_ 백스테이지 복도 (저녁)
본 공연이 얼마 남지 않은 시각, 바쁘게 지나다니는 스태프들.
복도 한쪽에 여자화장실 표시 보인다.

I2 동_ 화장실 칸 안 (저녁)
송아, 변기 뚜껑 내리고 쭈그려 앉아 있다.
바이올린은 문의 옷걸이 훅에 걸어놓은.
핸드폰 카톡창 보면, 10명 정도 있는 단체카톡방.
방제는 '스루포 11학번'.
민성의 메시지가 연달아 올라온다.

표 없어서 로비 TV로 볼랬는데 피아노만 보여준대
송아 안 보일 듯 흑흑

송아, 조금 마음 놓이지만… 울적한데.
누군가 화장실 들어오는 기척에 숨죽인다.

I3 동_ 화장실 세면대 앞 | 화장실 칸 안 (교차. 저녁)
수정, 해나. 양치하며 우물우물 수다 떤다.

수정 너 대학원 원서 미국만 쓴댔나?
해나 아마두. 넌 파리 확정?
수정 (우물우물 퉤! 뱉고) 어. 근데 송아 언닌….

송아	(멈칫)
수정	졸업함 어떡한대?
해나	몰라. 알아서 하겠지, 뭐. 궁금함 물어보던가.
수정	아냐. 언니한테 막 물어보긴 쫌 그래서.
송아	…….

그때 화장실 구석의 스피커, 지직 잡음 들리더니 안내방송 들린다.

무대감독(여/E)	공연 시작 10분 전입니다. 단원들 입장 대기하세요!
수정(E)	헉! 가자!

수정, 해나가 급하게 입 헹구고 후다닥 나가는 소리 들리고.
조용해진다.
변기 위에 웅크리고 앉은 송아, 기운 없고.
무심코 핸드폰 열어보는데,
새 메일 1통 표시.

송아	…!

영어 이메일이다. 제목은 "Re: Song Ah Chae DVD submission"
(자막 : 채송아 디비디 심사 관련 회신)
송아, 예상치 못한 이메일에 떨린다. 쉽사리 메일을 열지 못하고.
겨우 메일 여는 송아, 윗줄부터 급하게 읽어나간다.
화면, 송아의 이메일 비춘다.

Dear Song Ah,
Thank you for your letter and performance DVD.

(자막 : 송아에게. 당신이 보낸 편지와 연주 영상 잘 받았습니다.)

송아, 긴장해 침 꿀꺽 삼키고.
떨리는 손가락으로 천천히 화면 내리는데.

Upon reviewing your materials, unfortunately, I am unable to accept
you into my studio for the Master of Music Degree at Daleson
University.
(자막 : 그러나 유감스럽게도 당신을 내 석사 과정 학생으로 받아들이기 어렵다는
회신을 드립니다.)

이 도입부를 읽자마자 송아, 기운 쪽 빠진다.
메일을 끝까지 읽긴 하지만 어두운 낯빛.
결국 기운 없이 핸드폰 닫는 송아.

14 동_무대 출입문 안 (백스테이지. 저녁)
단원들 모두 무대에 나가 있는 상황.
무대 출입문 닫아놓아 대기 공간은 어둡다.
(출입문에는 손바닥만 한 마름모꼴 창문이 있어 무대의 노란 조명빛이
보인다)
무대감독(여, 40대), 무전기 들고 모니터 TV로 무대 상황 체크 중
이고.
곁에서 입장 기다리는 준영과 남구. 둘 다 턱시도(남구만 꼬리 있
는 연미복, 준영은 보통 길이의 검은 턱시도 재킷), 나비넥타이. 준영,
손수건 작게 접어 쥐고 있다.

무대감독 두 분, 준비되셨습니까.

준영 (무대감독을 향해 고개 작게 끄덕이는) 네.

무대감독 (무전기에) 솔리스트, 지휘자 입장합니다. 셋, 둘, 하나, 도어 오픈.

무대 출입문 활짝 열리면,

눈부신 조명 속 기립한 단원들 뒷모습 보인다.

우레 같은 관객들의 박수 소리 쏟아져 들어오고,

환한 빛 속으로 걸어 나가는 준영.

15 **동_무대 (저녁)**

뜨거운 박수 속, 관객에게 인사하는 준영.

준영, 피아노 의자에 앉으면 남구, 지휘단에 올라서고.

손수건으로 건반 쭉 닦고 피아노 위에 가볍게 던지듯 올려놓는 준영.

꽉 찬 객석과 오케스트라 단원들, 모두 숨죽여 기다리는 가운데,

반짝이는 건반을 내려다보며 숨 고르며 집중하는 준영의 얼굴.

16 **동_무대 출입문 안 (백스테이지. 저녁)**

무대 출입문 닫혀 깜깜한데.

출입문 옆엔 무대를 비추는 모니터 TV의 불빛과

무대 출입문에 있는 작은 창문에서 들어오는 노란 무대조명빛뿐이다.

모니터 앞에는 스태프1, 2 정도 서서 모니터 주시하고 있고.

아직 무대에선 아무 소리 없는데. (준영 연주 시작 직전)

어둠 속, 출입문 쪽으로 조심스레 다가오는 누군가의 그림자.

송아다.

송아, 망설이며 다가오더니 모니터에서 멀찍이 떨어진 곳에 멈춰 서서 모니터 속 무대를 바라본다.

무대를 멀리서 잡은 모니터 속,
밝은 무대를 빽빽이 메운 단원들의 모습.
송아, 멀리서 물끄러미 모니터를 바라보는데….

무대감독(E) (바로 옆에서, 낮은 목소리) 저기.

송아 (화들짝 놀라며 뒤로 물러선다) 아, 죄송합니다.

무대감독 (무대 출입문의 창문 가리키며) 무대 보고 싶음 저기로 봐도 돼요.

송아 아, 아니에요. (하는데)

무대감독 (벌써 모니터 TV 앞으로 가버린)

송아 …….

노랗게 빛나는 무대 출입문의 작은 창문을 바라보는
송아의 얼굴에서.

17 동_무대 (저녁)

피아노 앞 준영. 두 손을 건반 위에 올려놓고.
드디어 건반을 누르는 손가락.
오케스트라 반주 없이, 피아노 독주로 시작되는 오프닝.
아주 작은 피아니시모에서 시작해 점차적으로 커지는 묵직한 화
음들.
그리고 곧 겹쳐지는 오케스트라 사운드. 압도적이다. (신18로 음
악 이어진다)

18 동_무대 출입문 안 (백스테이지) + 무대 (저녁)

출입문 앞에 가까이 서서, 창문으로 무대를 보고 있는 송아의
얼굴.
송아, 멀리 보이는 준영의 뒷모습을 바라보고 있는데…

붉어지는 눈가. 그 위로,

송아(Na) 눈물이… 났다.

무대 위. 피아노에 완전히 몰입해 연주하는 준영의 얼굴, 그 위로,

송아(Na) 그가 쏟아내는 음악이 너무 뜨거워서, 데일 것만 같아서…
 내 안에 담긴 것이…너무 작고 초라하게 느껴져서…눈물이 났다.

19 동_ 연주자 출입구 앞 (밤)
 약간 으슥한 곳에 있는 출입문. 준영, 준영모(60) 배웅 나왔다.
 준영모, 신경 써 입긴 했으나 경제적으로 풍요로운 느낌은 결코
 아닌 차림새.
 (그 뒤로, 퇴근하는 단원들이 준영을 스쳐 지나간다. 준영을 알아보고 소
 곤소곤)

준영 리셉션 있는데 음식 좀 들고 가시지. 이사장님도 오셨는데//
준영모 아니야. 나도 낄 데 안 낄 데 알아. 그리구 막차 끊어나서….
준영 …네. 그럼 조심히 가세요. 연락드릴게요.
준영모 (할 말 있는 듯한 얼굴) 그래. 근데 저기, 준영아….
준영 네?
준영모 (주저하며) 저기… 이번 달 연주료가 아직….
준영 아… 아직 안 들어갔어요? 회사에 물어볼게요.
준영모 (면목이 없다) 미안해, 아들. (눈도 못 마주치는데 머뭇거리다) 그래
 두 니 아버지 요샌 많이 달라졌다…?
준영 (대꾸 없는) …….
준영모 (머쓱) 그럼 엄마 간다. …잘 지내. (자리 뜬다)

준영모, 가면서 몇 번이나 뒤를 돌아보고.

그 자리에 그대로 서서 손 흔드는 준영.

준영모의 모습 멀어지는데, 무대 출입구에서 나와

귀가하는 단원들 목소리 들린다.

여학생1(E) 송아 언니랑 지호는 아까 갔겠지?

수정 (준영 뒤로 지나가며) 부럽다~ 아으, 피곤해!

준영 …….

그때! 준영, 눈앞에 쑥 나타나는 누군가(민성)의 실루엣에 놀라

흠칫한다.

20 **동_화장실 앞 복도 (밤)**

화장실에서 고개 내밀고 밖을 살펴보는 송아. 이미 단원들 거의

퇴근해서 복도에 몇 사람 없다. (출구 쪽으로 나가는 몇몇만 보인다)

송아, 조심스레 나오는데, 화장실로 들어오려던 해나와 부딪힐

뻔한다.

송아 죄송합니다! (하다가 바로 해나임을 알아보고 멈칫)

해나 어? 언니 왜 여깄어요? 아까 안 갔어요?

송아 (답하기가 애매) 아, 그게….

해나 아 근데 언니, 진짜… 만나면 물어본다는 게.

송아 ?

해나 인턴 할 거예요?

송아 응?

해나 경후문화재단 여름 인턴, 최종 붙은 거요. 회신, 오늘 자정까지잖

아요. 전 한다고 멜 보냈거든요.

송아	아… 난 아직.
해나	(바로) 아직도요? 안 하면 안 한다고 회신은 하는 게 좋지 않을까요?
송아	(기분 상해서) 안 한다는 게 아니라 아직 결정 안 했어.
해나	(바로) 아아, 네~ 그럼 전 화장실 좀~ 안녕히 가세요~

해나, 바로 화장실로 쏙 들어가면. 송아, 쟤 왜 저래 싶다.

21 동_ 연주자 출입구 앞 (밤)

빠른 걸음으로 나오는 송아인데, 민성이 보이지 않는다.
어딨지, 하는 얼굴로 두리번대다가 핸드폰 열고 전화 건다.
근처 어딘가에서 핸드폰 벨소리 들리고.
송아, 핸드폰 귀에 댄 채 소리 나는 쪽으로 가는데,
드디어 전화 받는 소리 나고.

송아	(전화에) 민성아, 어디야? 나 지금….
민성(F)	(동시에) 잠깐만! (뚝 끊는다)
송아	? (하는데)

멈춰 서는 송아. 민성을 발견했다. (민성, 꽃다발 들고 있다)
그런데, 옆에 준영이 있다. 민성, 준영과 셀카 찍다가 송아의 전화로 방해받은 것.

민성	(송아 못 봤다, 핸드폰 보며 한숨) 얘는 이런 타이밍에 전화를…. (준영에게 수줍게) 저기 한 장만 더….
준영	(싫은 내색 없이) 네.

준영, 키 맞춰주는데, 한 장만 찍겠다던 민성, 계속 표정 바꿔가
며 연사 촬영하고.
준영, 잠시 당황하나 침착하게 다 찍혀준다. (민성과 대조적으로 내
내 같은 표정, 어색한 미소 한 가지)
그 모습 보고 있는 송아, 둘의 대비에 순간 풋, 웃음 나오는데.

민성(E) (송아를 발견하고) 어, 송아야! 채송아!

준영, 저도 모르게 돌아보는데⋯ 송아와 눈이 마주친다.

[인서트] 준영 회상. 동_무대 (신8 보충. 준영 시점)
남구의 질타 속에, 얼굴 빨개져 서 있는 송아.
송아를 등지고 앉아 있는 준영,
남구의 고래고래 목소리만 들어도 마음 불편한데⋯.
문득, 피아노 보면대 위 악보에 시선 머물고⋯
악보를 향해 뻗는 준영의 손.

[현재]

민성 (준영에 얼른) 감사합니다. (송아에게 달려가며) 송아야! 채송아!

민성, 어색하게 서 있는 송아에게 꽃다발 안기곤 송아를 덥석 끌
어안는디.

민성 (송아 껴안고 신나서) 채송아! 예술의전당 데뷔 추카추카!
송아 (순간, 민성의 어깨 너머로 준영과 다시 눈 마주치고, 크게 당황해) 저
기, 민성아. 좀 놓고⋯. (하는데)
준영 (꾸벅 인사) 오늘, 수고하셨습니다. (출입구 안으로 들어간다)

송아	(준영이 아는 건지 모르는 건지… 복잡하고. 준영의 뒷모습 보는데)
민성	얼~~ 박준영이 너 수고했대!
송아	…….

민성, 송아 팔짱 끼며 "근데 왤케 늦게 나왔어~ 나 배고파 쓰러짐!" 등등 재잘재잘 수다 터지면. 송아, 애써 웃고, 민성에 끌려간다.
들어가던 준영, 뒤를 돌아보면, 멀어져가는 송아와 민성의 뒷모습 보인다.

22 동_로비 리셉션장 (밤)

병풍을 쳐 만든 자리. 걸린 현수막 하단엔

주최 : 서령대학교 음악대학 / 주관 : 서령대 음대 총동문회 / 후원 : 경후문화재단

케이터링 차려져 있고. 사람들, 샴페인잔 들고 단상 위 문숙(여, 76)의 축사 듣고 있다. 그 앞쪽에 준영, 영인(여, 45)과 함께 서 있다. (영인은 주스)

문숙	…저와 서령음대의 인연은 아주 특별합니다. 오늘 협연한 박준영 군은 15년 전, 제가 이사장으로 있는 경후문화재단의 첫 번째 장학생으로 서령대에서 공부했고, 제 손녀도 서령음대를 졸업한….

문숙의 축사 듣고 있는 준영.
영인, 주스 홀짝이며 준영에게 속삭인다.

영인	정경이 없어서 아쉽네. 이제 미국서 교수 하면 1년에 한 번이나

들어오려나….

준영 …….

축사하는 문숙을 바라보는 준영.

23 인터미션 _ 건물 외경 (밤)

주택가, 3층짜리 꼬마빌딩. 1층에는 불 밝힌 'intermission' 간판
의 레스토랑/바.
불 꺼진 2층에는 '윤 스트링스 Yoon's Strings : 현악기 제작/수
리' 간판 있다.

24 동 _ 안 (밤)

(프롤로그와 같은 장소, 이탈리안 레스토랑 겸 바)
바 뒤의 키친에서 요리하는 셰프(여, 40대) 한 명. 서버(여, 30대)
한 명.
건배하는 송아와 민성. (민성만 와인잔. 송아는 물. 테이블엔 파스타
와 피자 정도)

민성 (송아 물잔 보며) 근데 진짜 한잔 안 할래? 아쉽다…. 옛날엔 그래
도 한잔씩 잘 했잖아.

송아 그냥. (웃으며) 건강 생각할 나이잖아.

민성 (빵 터지는) 뭐래! 우리 아직 스물아홉이거든! 아, 맞나, 이거.

민성, 가방에서 뭔가를 꺼내 건넨다.
커버에 '채송아 달력' 인쇄된 책상 달력.

민성 짜잔~ 선물! 채송아 생일부터 시작하는 1년 달력!

송아, 달력 넘겨보면, 7월부터 내년 7월까지의 1년 달력이다.

각 페이지 사진은 아마추어 오케스트라 친구들과 함께 찍은 (주로 악기 들고 연습실에서) 사진들.

사진 속 송아, 지금보다 어리고, 훨씬 밝은 표정. 프롤로그의 축하 파티에서 찍은 단체 사진도 있고. 다시 표지 보면, (신4의) 송아 악기 케이스에 끼워둔 단체 사진.

한 장 넘기면 7월. 어린 송아와 동윤, 민성 셋이 찍은 사진. (프롤로그의 셀카)

송아, 사진 속 동윤에 시선 머무는데.

민성	(몸 앞으로 내밀고 사진 속 동윤 가리키며) 윤동윤, 지금이랑 똑같지.
송아	…응. 그러네. (달력 닫으며) 고마워, 정말.
민성	(한숨) 하아, 꼴랑 백일 사귀고 헤어진 지 몇 년짼데 왜 나만 지금까지 윤동윤 땜에 이러구 있냐.
송아	(어색한 미소) 니가 뭘.
민성	여기 오니까 윤동윤 제대 축하 파티날 생각난다. 기억나?
송아	당연하지. 그날, 자기 바이올린 그만둔다고, 악기 만드는 거 배울 거라고 했었잖아.
민성	하아… 유치원 때부터 바이올린 해서 예중예고 나와 음대 들어온 애가 갑자기 악길 그만둔다니. 진짜 상상도 못했어.
송아	…….
민성	그래두, 지금이 좋다 하니 뭐…. 지금 그 악기제작 대회 나간 데서 상 타면 좋겠다. 아 보구 싶네 윤동윤… 이탈리아 가서 연락도 없고. 윤동윤동윤…. (철퍼덕 엎드려 발 동동)
송아	(민성을 가만히 바라보는데, 마음 복잡한) 바빠서 그렇겠지, 윤사장.
민성	(갑자기 고개 들더니) 너, 윤동윤한테 내가 아직도 지 좋아하니 어쩌니 이런 얘기하면 죽는다?

송아 (마음 복잡하지만 그냥 웃는) 내가 그런 얘길 왜 해.

25 예술의전당_로비 리셉션장 (밤)

 남구, 핸드폰 꺼내고 준영에 몸 바짝 붙이며 셀카 포즈 취하고. 환하게 웃으면.
 준영도 친절하지만 살짝 어색한 미소. 남구, 찍은 사진이 만족스럽다.

남구 (친근하게) 올여름부터 한국에서 1년 쉰다며? 내가 한국심포니 예술감독인데, 안식년이래두 내년 신년음악회 협연 어때? 한국 스케줄은 경후문화재단에서 관리하지?
준영 (예의 바른) 네. 그런데… 저, 초대는 정말 감사하지만 올해는 연주를 하지 않으려고 해서요… 어려울 것 같습니다.
남구 아니, 경후 공연 뭐 하나는 한다며?
준영 그건 예전에 얘기 나눈 거라서요. …죄송합니다.
남구 (상한 기분 감추지 못하다가 쌩하니 가버린다)

 남구, 바로 다른 VIP들한테 가서 웃으며 인사 나눈다. 혼자 남는 준영. 마음이 불편하다. (영인은 조금 떨어진 곳에서 VIP 손님들에게 명함 주며 "경후문화재단 공연기획팀 팀장 차영인입니다." 인사하느라 못 본)

26 인터미션_안 (밤)
민성 초딩들 레슨 다 끊기고 회사 인턴 서류 광탈 러쉬에 울고 있던 우리 채송아에게 좌라라~ 경후문화재단 인턴 공고 물어다준 착한 친구 뉴~규~?
송아 (가만히 웃는) 고마워. (고민 많은 얼굴이고)

민성	? 근데 왜 신난 얼굴이 아니야?
송아	(망설이다가) 인턴, 사실 아직 결정 못했어. 할지 말지.
민성	잉? 왜?
송아	그게… 회사 다니면 연습할 시간이 없을 것 같아서… 좀.
민성	에이, 뭐야. 연습은 주말에 몰아서 하면 되지. 퇴근 후에도 좀씩 하고.
송아	그래두… 그런 말 있잖아. 연습 하루 안 하면 내가 알고, 이틀 안 하면 동료가 알고, 사흘 안 하면 관객이 안다고.
민성	에이, 담학기 등록금 급한 불 끈 거나 생각해.
송아	(애써 웃는) 그래. …민성이 넌 졸업 언제 시켜준대?
민성	흑, 몰라… 대학원 왜 왔니, 나. 하필 화학 같은 걸 좋아해가 지구….
송아	나두. 왜 하필 음악 따윌 좋아해갖구….
민성	(빵 터지며) 그래, 나보단 니가 더 문제다. 아, 맞다 그것도 여기에서 섰였네?
송아	? 뭐가?
민성	너 갑자기 음대 간다고 한 거! 내가 절대 안 된다고오~! 해도 말도 안 듣고 진짜아~! (웃는)
송아	…그치. 그때 찬성한 사람, 윤사장밖에 없었는데.

송아, 그때를 생각해보니 살짝 울컥하는데.

민성	다 잘될 거야. 걱정 마.
송아	(눈물 날 것 같아 괜히 입 삐죽이며) 니가 어떻게 알아. 점쟁이야?
민성	왜냐면,
송아	(보면)
민성	넌 내 친구니까. (활짝 웃으며 송아 보면)

송아 (꾹꾹 눈물 눌러 참으며, 민성을 보는…) …….

민성 (송아 울컥한 걸 보고, 장난으로 면박 주듯) 송아 감동했쪄? (일어나며) 나 화장실 갔다 올 테니까 울지 말구 있어~! (바로 화장실로 간다)

혼자 남는 송아. 올라온 감정 꾹 누르는데.

꼬마(E/여,6) 이거 모예요?

송아, 보면. 근처 테이블에서 부모와 식사하던 꼬마다.
꼬마, 송아가 의자에 기대 세워놓은 바이올린을 보며
묻고 있는 호기심 어린 얼굴.
꼬마엄마, 꼬마가 송아에게 와 있는 것을 보고
"애! 유나야!" 하고 얼른 부르지만
송아, 꼬마엄마와 눈 마주치자 괜찮다는 듯 눈짓하고 꼬마를
본다.

송아 응, 이건 바이올린이야.

꼬마 바이올린? (뭔지 모르는 눈치인데)

송아 응, 바이올린. (좋은 생각이 났다! 노래 부른다. '산중호걸' 동요) 토끼는 춤추고~ 여우는 바이올린~ (하고 꼬마 눈치 살피면)

꼬마 ?? (멀뚱… 이 언니가 갑자기 뭐 하는 건가…)

송아 (바이올린 켜는 동작 흉내 내며) 찐··찐~ 찌가씨가찌가~ 찌가찌가 하더라~ (꼬마 보고) 여기 나오는 거. 바이올린.

꼬마 아아~!

송아와 꼬마, 마주 보고 웃는다. 송아, 꼬마가 귀엽고 즐거운데.

꼬마	(천진하게 묻는) 언니 바이올린 잘해요?
송아	! (순간 울컥)
꼬마	잘해요?

송아, 울컥한 감정 겨우 누르고… 눈물 고인 눈으로 웃으며 대답한다.

| 송아 | …좋아해. …아주 많이…. |

27 **동_ 건물 앞** (밤)

택시 뒷좌석에 탄 민성. 차창 내려져 있고. 그 옆에 서 있는 송아.

민성	(기분 좋게 술 오른) 내가 가다가 너 내려줘도 되는데.
송아	아니야. 걸어가도 돼.
민성	그래, 그럼 나 간다~ 송아 안녀엉!

택시 떠나면, 차창 밖으로 손 흔드는 민성.
송아, 웃으며 손 마주 흔드는.
그러나 택시 모습 사라지면 웃는 얼굴, 가라앉는.

| 송아 | (가만히 서서, 크게 숨 들이마셨다 내쉬어보는) ……. |

걷기 시작하는 송아. 천천히. 등에 멘 바이올린.
인적 없는 조용한 골목길.

28 **예술의전당_ 지하주차장** (밤)

시간이 늦어 자리가 많이 빈 주차장.

기둥 옆에 주차된 영인의 차 트렁크 앞에 혼자 서 있는 준영.
영인을 기다리는 중.
백팩 멨고, 연주복 가방 들고 있고. 옆엔 캐리어 있다.
그때 어디선가 들리는 남구의 목소리.

남구(E) 박준영?

준영, 반사적으로 목소리 들린 쪽으로 고개 돌리는데.
조금 떨어진 곳에서 남구(연주복 가방과 악보 가방), 자기 차량으로
다가가며 핸드폰 통화 중. 조용한 주차장에 쩌렁쩌렁 목소리 울
린다.

남구 (핸드폰 통화) 자기 안식년이라고 우리 껀 못한대!
준영 …….
남구 (통화 계속, 뒷좌석 문 열고 연주복 가방과 악보 가방 넣으며) 근데 연
말에 경후 공연은 한다네? 웃겨, 그놈. 뭐, 경후에서 지금까지 해
준 게 있으니 이해는 하는데. 물 그나마 들어올 때 노 열심히 저
어야지. (운전석 쪽으로 와 문 열며) 지가 아직도 몇 년 전 박준영인
줄 아나… 외국에 있다 보니 감이 없나봐! (차에 타고 문 탁! 닫는)
준영 …….

주차장을 빠져나가는 남구의 차.
고요해진 주차장에 가만히 서 있는 준영.
그때 공연장 쪽에서 뛰어오는 영인의 발소리.

영인 미안미안. 많이 기다렸지.
준영 (아무 일 없었다는 듯, 미소) 아니에요.

영인, 트렁크 열면 준영, 트렁크에 캐리어 싣는다.

29 달리는 영인의 차 안 (밤)

주차장을 막 빠져나오는 중. 운전하는 영인. 조수석 준영. 준영의
수트 백, 뒷좌석 천장 손잡이에 걸려 있고. 어색한 침묵 흐르는데.

준영 (침묵 깨려) 이사장님 건강은 좀 괜찮으세요?

영인 응? 어어. 장거리 비행만 좀 어려우신 정도? 니 뉴욕 공연이며 손
 녀 줄리어드 박사 졸업식 못 가신다고 얼마나 서운해하시던지.

준영 …….

영인 정경이, 너 뉴욕 공연 때 봤겠다? 잘 있지?

준영 (멈칫)

[인서트] 준영 회상. 뉴욕 공연장 리셉션장 복도. 얼마 전

준영 (복도 중간에 멈춰 서 있는 정경의 뒤에서 부르는) 정경아…?

준영을 돌아보는 정경, 눈시울이 붉다. 멈칫하는 준영.

[현재]

준영 …….

영인 걘 집엔 연락도 잘 안 해. 지 남자친구도 같이 미국에 있다 이건
 가? (웃는)

준영 (마음 복잡하다, 창밖을 바라보는)

30 반포대로변 (밤)

(서초역 방향으로) 걸어가는 송아. 기운 없는 발걸음. 머리가 복잡
하다.

차량 통행량도 적고, 대로변 상점들은 거의 문 닫았고. 인도엔 사람 하나 없는.
그때 이마에 톡! 떨어지는 빗방울.

송아 …!

송아, 놀라 하늘 올려다보면, 밤하늘에서 빗방울이 후두둑 떨어지기 시작한다!

31 **반포대로_ 영인의 차 안** (밤. 비)
신호등 빨간불에 서 있는 영인의 차. 준영, 생각에 깊이 잠겨 있는데.

영인 어, 비 오네? (와이퍼 켠다)

준영, 보면, 비가 꽤 내리고 있다.

32 **반포대로변_ 빌딩 입구** (밤. 비)
셔터 내린 출입문, 좁은 차양 아래에서 비 피하는 송아.
등에서 내린 악기가 젖지 않게 현관 쪽으로 밀어 넣으면 차양이 좁아 송아에게 비가 들이닥친다. 저쪽 불 밝힌 편의점을 보고 눈으로 거리를 재어보고, 세워놓은 악기를 보지만, 뛰어갈 자신이 없다.
하늘을 쳐다봐도 비가 그칠 기색이 아닌. 한숨만 나오는 송아.

33 **반포대로_ 영인의 차 안** (밤. 비)
영인의 차, 아직 신호 기다리며 멈춰 서 있는 중.
준영, 창밖을 보는데. 인도, 불 꺼진 빌딩 출입구 앞,

비를 피하는 송아 보인다.
심란한 얼굴로 하늘 올려다보는 송아를 보는 준영.

[인서트] **예술의전당_ 연주자 출입구 앞** (밤. 신21 보충. 준영 시점)
준영과 눈 마주치자 당황하던 송아.

[현재]
준영, 송아를 알아보지만. 송아가 저기 왜 저러고 있나 싶은데,
바로, 비 맞지 않게 현관에 내려놓은 송아의 악기를 본다.
바로 상황 깨닫는 준영. 아주 잠깐 망설이다가,

준영 (영인에게) 누나, 혹시 차에 우산…. (하는데)

창밖의 송아, 갑자기 재킷을 벗더니 악기를 감싸고, 에코백으로
악기 위를 한 번 더 덮고는 편의점까지 전속력으로 뛰어간다!
(송아는 비를 쫄딱 맞는)

영인 (잘못 들었다) 웅? 뭐?

준영의 시선, 비 맞으며 악기를 감싸고 뛰어가는 송아를 따라가
는데.
그때 파란불로 바뀌고, 출발하는 영인의 차, 편의점을 지나쳐가고.
준영의 시선, 송아를 쫓다가, 송아가 편의점 안으로 들어가는 것
을 본다.

준영 (마음이 놓인다. 앞쪽으로 시선 돌리며) …아니에요.

굵은 빗줄기, 빠르게 규칙적으로 움직이는 와이퍼.

34 **송아 집_ 현관** (밤. 비)

50평대 아파트. 조용히 들어오는 송아. 머리와 재킷 젖은.

거실에 두런두런 모여 앉아 있던 송아부모(60 동갑), 송희(여, 31).

송아를 돌아본다.

송아 (우산 세워두며) 다녀왔습니다….

송아모 ? 비 맞았니?

송아 (현관 발치에 에코백과 악기 내려놓으며) 괜찮아. (안 젖은 악기 본다, 뿌듯한 얼굴)

송아모 (속으로 쯧쯧) 언니 방금 왔다. 너도 가방 놓고 나와.

송아가 내려놓은 에코백 안이 살짝 보이면, 맥주캔 두 개.

송아, 돌아서 우산 팡! 편다.

35 **동_ 거실** (밤. 비)

장식장엔 가족사진 두 개. (송희의 사법연수원 입소식, 송아의 서령대 경영대 입학식)

송아부의 우수공무원 표창. 소파 테이블엔 안주(치즈, 올리브 등).

한쪽엔 법률신문, 서울변호사회보, 시집 두어 권. '월간 시인' 같은 정기발긴 시 문학 잡시노 몇 권.

이미 한 모금씩 마신 와인잔 세 개 있고. 송아부, 새 잔에 와인 따르는 중.

(방에서 나오는) 송아, 이야기 중인 송아모와 송희에게서 약간 떨어져 앉는다.

송아모	결국 집행까지 마무리해야 변호사지. 하다 정 모르겠으면 우리 법인 집행팀하고 이야기해봐.
송희	(눈 반짝, 애교 철철) 네!
송아부	(송아에게) 오늘 연준 잘했어?
송아	뭐 그냥….
송희	너, 담 학기가 마지막이라며. 너네 꽈 애들은 다 4년 졸업하고 유학 가지? 넌 담 계획이 뭐야?

잠시 흐르는 정적. 썰렁하다. 송아, 제 손을 내려다본다.
바이올린 줄 자국이 굳은살로 박인 왼손가락 끝.
송아, 손끝을 만지작거리는데.

송희	그냥 몇 년 버린 셈 치고 지금이라도 접는 게 낫지 않아? 너 내년이면 서른이다?
송아	…나… 다음 주부터… (잠시 망설이다가) 회사… 나갈지도 몰라.

잠시 정적.

송희	뭐? 회사? 취직했어? 어디?
송아	경후문화재단이라고… 공연기획팀 인턴. (얼른 덧붙이는) 시험 봐서 합격한 거야.
송아모	뭐 하는 덴데? 경후그룹이랑 관계 있는 데야?
송아	어. 경후그룹 예전 회장님이 이사장인데, 어린 연주자들 공연도 열어주고, 장학금도 주고… 그런 거 해.
송희	갑자기 인턴은 왜? 거기 취직하려고?
송아	(정곡을 찔렀다, 살짝 쭈그러드는) 아니… 그건 아닌데….
송아모	(O.L.) 취직할 거면 악긴 뭐하러 한다고 했어? 4수까지 해가면

서? 니가 음댈 안 갔으면 진즉에 경후전자나 경후카드에 갔어!

송아 경후전자는 아무나 가나? 그리구 내가 4수 한 건 엄마아빠가 서령대 음대 아님 절대 안 된다구 했으니깐//

송아모 시끄러! 너 지금도 안 늦었어. 5급은 정 못하겠다 싶음 7급이라도//

송아 (다시 항변) 난 바이올린, 하고 싶다니깐….

송아모 하세요~ 취미로~ (송아부에게) 이게 다 당신 때문이야. 당신이 얘 어릴 때 EQ 키운다고 맨날 집에서 클래식 틀어놔가지구!

송아부 (꿀먹은 벙어리) …….

송희 (짜증) 아, 그만해요, 이미 벌어진 일. 엄마아빠보다 얘네 학교 잘못이 제일 커. 음대면 입시에 실기시험만 봐야지 왜 공부는 같이 봐갖구 얘 같은 앨 붙여? 남의 인생 책임져줄 것도 아니면서! (송아에게) 그래서 넌 어쩔 거야? 계획이, 있긴 해?

송아 (울컥) 아, 나도 몰라!!

송아, 벌떡 일어나 홱! 방으로 들어가버린다.
그러나 부서져라 닫지도 못하는, 적당한 세기로 닫히는 문….

36 도로 위_ 달리는 영인의 차 안 (밤. 비)

준영 …정말 감사해요, …집도 마련해주시고….

영인 오피스텔은 이사장님이 해주신 거니까 나한테 고마워할 필욘 없지. 거기서 재단까지 걸어다녀도 돼.

준영 …네.

영인 지내다가 필요한 거 있음 얘기해. 뭐가 힘들다, 뭐가 필요하다… 말을 않는데 누가 알아서 도와주니?

준영 …….

준영, 창밖을 보면 어느새 광화문이다.

37 **동_ 송아 방** (밤. 비)

책상, 책꽂이, CD음반장, 작은 오디오, 옷장, 침대, 보면대 하나.
(벽은 방음재 시공)
침대에 등 기대고 바닥에 쪼그려 앉은 송아. 옆에 (안 뜯은) 맥주
캔 두 개 있고.
송아, 공연 프로그램 책자 보고 있다. 맨 뒤, '단원 명단' 페이지,
제1 바이올린(4학년) / 제2바이올린(3학년) 나누어 실려 있는데,
한 줄로 실려 있는 제1바이올린 16명 이름 중, 제일 끝, '이지호'
아래 '채송아' 있다.
글자(자기 이름)를 가만히 어루만져보는데… 마음이 답답하다.
송아, 책자를 펼친 채 바닥에 내려놓고 맥주캔 하나 들어 탁! 따
는데….
푸슈슉!! 거품 마구 흘러넘친다!

송아 어!

송아, 급하게 거품 마셔보지만 이미 넘친 거품, 프로그램 책자 위
로 쏟아졌다.
얼른 책자를 집어 들고 탁탁 털어보지만, 페이지 아래쪽이 젖으
며 하필 그 많은 단원들 이름 중에 (제일 아래에 있는) 송아의 이름
만 젖은.
송아, 얼른 휴지 뽑아 책자를 꾹꾹 눌러 닦다가 멈춘다.
젖은 자기 이름을 보는 송아, 속상하다.

남구(E) (신8에서) 그럼 꼴찌를 하지 말던가!

송희(E) (신35에서) 그래서 넌 어쩔 거야? 계획이, 있긴 해?

송아 …….

[짧은 jump]

송아, 노트북 켠 책상 앞. 노트북 화면엔 이미 쓴 이메일.
마지막 부분 보인다.

… 그럼 다음 주에 뵙겠습니다. 감사합니다.

송아 …….

송아, 결심한 듯 메일 발송하고.
노트북 옆에 둔 프로그램 책자를 물끄러미 본다.
벽시계, 딱 12시가 된다.

38 준영 오피스텔 _ 안 (밤. 비)
 깜깜하다. 도어록 열리고, 현관 센서등 켜지면, 준영이다.
 준영, 끌고 온 캐리어는 현관에 놓고 집 안에 올라선다.
 작은 부엌이 딸린, 침대와 책상 등 가구 갖춰진 작은 원룸이다.
 피아노는 없다.
 창가 책상에 과일바구니와 생수 몇 개.
 준영, 가까이 가보면 바구니에 꽂힌 카드.
 펴보면, 'welcome home! - 나문숙'. 클립으로 함께 꽂힌 명함.
 '경후문화재단 이사장 나문숙' 명함이다. (경후그룹 CI 로고 있다)

영인(E) (신22에서) 정경이 없어서 아쉽네. 이제 미국서 교수 하면 1년에
 한 번이나 들어오려나….

준영, 마음이 복잡하다.

걷혀 있는 창문 블라인드. 창밖 광화문의 야경, 때려대는 빗줄기에 뿌옇게 번지지만 경후그룹 CI가 빛나는 큰 빌딩은 또렷이 보인다.

39 경후빌딩_외경 (오전)

40 동_1층 로비 (오전)

정장 차림 회사원들 출입하는 사이, 로비의 안내데스크 뒤, 층별 안내도에 '3F – 경후문화재단·경후아트홀' 보인다.

정장 입은 송아, 긴장한 얼굴. 심호흡하고 걸음 떼는 데서.

41 경후문화재단_사무실 입구 (오전)

엘리베이터 홀 앞, 닫혀 있는 사무실 문. '경후문화재단' 현판 붙어 있다.

42 동_사무실 (오전)

영인, 송아와 해나를 성재(남, 37, 과장), 유진(여, 34, 대리/만삭 임산부), 다운(여, 27, 사원)에게 인사시킨다.

영인 오늘부터 두 달간 우리와 함께 일하게 된 인턴 두 분. 각자 인사하죠?

해나 (꾸벅, 발랄) 안녕하세요, 김해나입니다. 잘 부탁드립니다.

송아 (꾸벅) 채송아입니다. (하는데)

성재 ? 네?

송아 ?

성재 뭐가 죄송…?

송아	(아…) 이름이 채, 송아입니다. 채소할 때 채에….
성재	아아… 왜 갑자기 '죄송합니다' 하나 했어요. 미안해요.
해나	(참으려 하지만 아주 작게 큭, 터지는)
송아	…….
영인	(흠…) 자, 우리도 한 사람씩 소개해볼까? 우선 나는, 아까 소개했지만. 차영인. 공연기획팀 팀장이고.
성재	박성재입니다. 해외 쪽 커뮤니케이션을 주로 맡고 있습니다. 면접 때 만났었죠?
유진	임유진입니다. 경후아트홀 기획공연 담당이구요.
다운	홍보마케팅 정다운입니다.
송아, 해나	(또 꾸벅 인사하며) 잘 부탁드립니다.
영인	우리 공연장 운영팀 세 명은 오후 출근이라 나중에 소개해줄게요. 일단… 업무는… 송아씨는 유진 대리가, 해나씨는 다운씨가 메인으로 맡아서 가르쳐줄 거니까 열심히 배워요.
송아, 해나	네!
영인	그런데…. (미안한 얼굴)

43 동_사무실 송아 자리 (오전)

출입문 가까운 곳의 책상 하나.
다른 직원들이나 해나의 책상과는 떨어져 있는데.
송아, 조심스럽게 자리에 앉는다.

영인(E)	우리가 원래 인턴을 한 명씩만 뽑다가 올해만 두 명을 뽑아서…. 정말 미안한데 한 명은 좀 떨어진 데에 앉아야 할 것 같아요.

저쪽의 팀원들 쪽 자리에, 해나 보인다.
팀원들과 즐겁게 이야기 나누는 모습.

송아, 가방에서 뭔가를 꺼내 책상에 올려놓는데,
민성이 준 책상 달력이다.
첫 페이지 펴서 볼펜으로 달력의 오늘 날짜(7월 1일쯤)에
작게 적는다. '첫날'.
그리고 한 장 넘겨 8월 25일쯤에 '마지막 날' 적어 넣는데,
문득 한 장 다시 앞으로 넘겨 7월 펴보면…
7월 15일, 민성의 손글씨와 하트 뿅뿅.
♡송아 생일♡
웃는 송아. 민성이 고맙다.

44 [몽타주] **송아의 인턴 생활** (여러 날)

– 영인, 송아와 해나를 데리고 재단 이곳저곳을 안내한다.

경후아트홀 : 300석 규모 클래식 공연장. 무대 위에 그랜드 피아노. 송아와 해나, 영인을 따라 무대 위로 올라가서, 무대 출입문을 열고 뒤로 들어가고, 어두운 통로 지나서 '리허설룸' 명패 달린 두꺼운 방문 열면, 그랜드 피아노가 있는 공간이다. (서너 명 앙상블 연습하기 충분한 넓이의 공간)
다시 통로를 지나 밖으로 나오면 홀 로비.
영인, 로비 한쪽으로 이동해 벽 아래쪽에 붙은 작은 동판을 가리키며 설명하고. 고개 끄덕이며 듣는 송아와 해나.
일동 떠나면, 동판의 글씨들.

사랑받는 딸이자 아내이자 엄마였고,
누구보다도 음악을 사랑했던 피아니스트
故 정경선 (1965-2004)을 기억하며

- 경후문화재단 사무실. 정신없이 일하는 송아.
- 경후홀 로비. 공연 전단지 한 뭉치 들고 와 전단지 칸에 넣는 송아. 해나는 옆에서 '영 아티스트 콘서트' 전단지 하나 꺼내 보면, 또래 연주자 사진. 해나, 미묘한 표정.
- 출근 만원버스. 낑겨 힘겹지만 핸드폰으로 해외 바이올리니스트 영상 보는 송아.
- 송아 집_ 송아 방. 벽시계 새벽 1시 정도. 송아, 하품 참으며 바이올린 연습하는데, 너무 졸리다. 졸려 감기는 눈 부릅떠보는데….
- 동. 아침. 바이올린은 침대 위에, 바닥에 앉아 침대에 머리 기댄 채 잠든 송아. 핸드폰 알람 울리고, 소스라치게 놀라 시계 보면 7시. 벌떡 일어나 뛰쳐나간다.

45 **동_ 리허설룸 앞 복도** (저녁)
(퇴근 복장) 송아, 조심스럽게 다가가 무거운 문 열고 안을 들여다 보면 그랜드 피아노 한 대만 덩그러니. 넓은 방 안에 아무도 없다. 왼손 끝을 만져보는 송아. 선명했던 바이올린 줄 자국 굳은살이 많이 사라졌다.

송아 (혼잣말) 굳은살 다 없어지겠네….
영인(E) (등 뒤에서 들리는) 송아씨? 아직 퇴근 안 했어요?

송아, 깜짝 놀라 돌아보면, 복도 저쪽에서 다가오는 영인.
송아, 나쁜 짓이라도 하다 들킨 것처럼 가슴이 방망이질치는데….

영인 (다가와서) 거기서 뭐 해? 안에 누구 있어요?

송아	아, 아뇨. 아무도 안 계세요.
영인	(리허설룸 안을 스윽 훑어보며) 여긴 우리 홀에서 공연 있는 날 말곤 거의 비어 있어서.

영인, 리허설룸 문을 닫는데.
송아, 왼손 끝을 가만히 만져보다가, 용기 낸다.

송아	(정말 조심스럽게 말 꺼내는) 팀장님, 혹시요….
영인	(문 닫다가 송아 보는) 응?
송아	…혹시 여기… 점심시간 같은 때에… 잠깐 쓸 수 있을까요?
영인	(의아) 리허설룸? 왜?
송아	(주저주저) 바이올린 연습을 좀 하고 싶어서요. 요새 집에서 연습할 시간이 없어서… (소심) 아무도 여기 안 쓰실 때, 여기 공간만, 혹시….

말은 꺼냈지만 송아, 실수한 건가 싶어 영인의 눈치 본다.
영인이 어려운데.

영인	(송아를 빤히 보다가) 리허설룸 일정은 유진 대리가 관리하니까 확인해보고 써요.
송아	(기쁨으로 환하게 빛나는 얼굴) 네! 감사합니다!
영인	근데 송아씨 사수가 유진 대리잖아. 사수 건너뛰고 나한테 바로 물어봤다고 하면 좀 그럴 수 있으니까, 우연히 나랑 여기서 마주쳐서 물어봤다고 꼭 설명하고.
송아	(아, 그렇겠구나) 네!
영인	(엄한) 밥은 꼭 먹어요. 식사 거르고 오후에 힘없어 일 못하면 안돼.

송아 네! 팀장님! 감사합니다! (몇 번이고 꾸벅 인사한다)

46 송아 집_ 송아 방 (밤)

경영학과 전공 책들, 음대 전공 책들(서양음악사, 화성학, 대위법
등)이 반반 꽂힌 책상.
그 앞에 서 있는 송아, 책상 위에서 악기 케이스 열고 있다.
케이스 열리면, 갈색 손수건 덮어놓은 바이올린.
손수건 걷으면 악기 드러난다.
송아, 악기를 (꺼내지는 않고) 쓰다듬듯 손끝으로 만져보는데.
애틋한 얼굴.
케이스 안에 꽂아놓은 (신4의) 사진이 보인다.
사진 속 밝게 웃고 있는 어린 송아와 동윤, 민성.
송아의 시선, 사진 속 동윤에 머문다. 마음이 복잡하다.
핸드폰 열어 카톡의 '윤사장' 검색해 프로필 보면,
프로필 사진은 현악기 수리 공방 안,
작업 앞치마 두른 동윤(29)의 웃는 얼굴.
문구는 '이탈리아 출장 중'.
송아, 동윤의 얼굴을 가만히 바라보다 화면 닫는다.

47 경후문화재단_ 사무실 (낮)

영인, 성재, 다운, 해나, 우르르 점심 식사 나가는 중.

송아 (자리에서 일어나 배웅하며) 식사 잘 다녀오세요—

모두 나가면, 고요해진다.
송아, 책상 밑을 보면, 바이올린 케이스 있다. 설렌다.

48 동_리허설룸 문 앞 + 안 (낮)

어두운 복도를 걸어와 리허설룸 문 앞에 멈춰 서는 송아.
바이올린 메고 있다.
송아, 굳은살 거의 사라진 왼손가락 끝을 만지작 해보다가
문을 힘껏 당겨 연다.
부드럽게 열리는 육중한 문, 그런데….
안에서 흘러나오는 조용한 피아노 소리. 슈만의 「트로이메라이」.
깜짝 놀란 송아, 문손잡이를 얼른 다시 밀어
문을 닫으려다가 멈칫한다.
문 쪽을 등지고 앉아 피아노를 치고 있는
남자의 뒷모습 절반 정도 보인다.

문밖에 서서 보고 있는 송아.
가만가만한 피아노 선율이 스며들고….
먹먹한 얼굴로 한참을 듣고 서 있는 송아인데, 조용히 끝나는 연주.
잠시 정적 흐르는데… 송아의 주머니에서 핸드폰 울린다! (진동
음 지잉ㅡ)

송아 !!

송아, 깜짝 놀라 얼른 핸드폰 꺼내려는데 잘 꺼내지지 않고.
더 당황하는데.
진동음 소리에 역시 깜짝 놀라 송아를 돌아보는 사람, 준영이다!

송아 (엄청 당황) 죄, 죄송합니다, 아무도 안 계신 줄 알고….
준영 (들키면 안 될 것을 들킨 것처럼 당황한 얼굴, 일어나며) 아닙니다. 여
　　　　기 쓰세요? (송아 쪽으로 한 걸음 떼려는데)

| 송아 | (준영이 다가오려 하자 더 멘붕) 아니, 그게, 아니에요! 죄송합니다! |

송아, 꾸벅 인사하고 허둥지둥 가려는데, 갑자기 몸을 돌리는 바
람에 책가방처럼 멘 바이올린 케이스가 문에 부딪히고, 휘청하
는 송아. (주머니 속에서는 핸드폰 계속 지잉지잉 울리고 있고)
그 바람에 더 당황해 "죄송합니다!" 하고 도망치듯 간다.
준영, 얼른 문밖으로 따라 나가 "저기요!" 하고 불러보지만,
"죄송합니다!" 하는 목소리와 멀어지는 발소리가
깜깜한 복도 저편으로 멀어지는.
준영, 난감한 얼굴로 송아가 사라진 쪽을 보는데,
문득, 어떤 기억이 떠오른다.

[플래시백] 신8. 예술의전당_무대 위 (초저녁)

송아	(급당황, 떨리는 목소리) 채, 채송아입니다. ('죄송합니다'처럼 들린다)
남구	(짜증 솟구치는) 아니, 죄송하단 말 말고, 이름이 뭐냐고.
송아	(눈물 꾹 참으며) …채, 송, 아입니다. 채소할 때 채에 //

[플래시백] 신33. 반포대로_ 영인의 차 안 (밤. 비)

비 내리는 차창 밖, 재킷 벗어 악기를 감싸고 비 맞으며 뛰어가던
송아.

[현재]

준영, 같은 사람인 것 같은데… 하다가
다시 생각해보면 '왜 여기에?' 싶은.
다시 복도를 보지만 이젠 아무 소리도 들리지 않는다.

49 동_ 사무실 입구 (낮)

허둥지둥하며 온 송아, 아직도 얼굴에 당황함이 역력하다.

주머니에서 핸드폰 겨우 꺼내 보면 '부재중(2) 임유진 대리님'.

송아 (유진에게 전화 건다) 대리님— 저 //

유진(F) (O.L.) 송아씨! 지금 어디예요? 리허설룸?

송아 네?

유진(F) 아니, 박준영씨가 리허설룸 쓸 수 있는지 연락 왔었는데… 내가
　　　　　 송아씨를 깜빡해버렸어. 미안미안! 준영씨 만났어요?

송아 (아, 그래서였구나…) 네, 그게… 만나긴 했는데….

유진(F) 어머, 놀랐겠다. 미안해요!

송아 (얼른) 괜찮아요. (내 잘못이 아니라는 걸 알게 되어 마음이 놓이는)

50 **동_ 리허설룸 (오후)**

연습하는 준영. 피아노 위엔 악보 두세 권, 지우개 달린 연필.

그러나 잘 집중이 되지 않는 듯,

중간에 멈추더니 그곳을 몇 번 반복한다.

그러나 영 마음에 들지 않고. 마지막 반복에서는 틀리기까지 하는.

멈추는 준영. 집중 못하는 자신에 화가 나고.

바닥에 내려놓은 백팩 속 메트로놈 꺼내 피아노에 올려놓고,

박자 맞춰 켠다.

1분에 60회 속도.

똑 똑 똑 똑. 메트로놈 소리를 잠시 듣고 있던 준영.

주머니에서 손수건 꺼내 건반을 쭈욱 닦고,

반대 방향으로 다시 쭈욱 닦고.

손수건 꽉 쥔 채 가만히 앉아 마음 가라앉히는 준영.

이윽고 손수건 다시 넣고.

한 손으로 다른 손 맥박 재어보고.

됐다, 싶은지 메트로놈 끄고 다시 연습 시작한다.

51 **돼지갈비집_안** (저녁)

연기 자욱한 노포. 좌식 테이블. 막 시작한 회식. 송아, 해나, 영
인, 유진, 성재, 다운. 송아, 어정쩡하게 무릎 꿇고 있는데 짧게 올
라간 치마가 신경 쓰인다. (바이올린은 구석에 잘 둔) 둘러보면 다
른 테이블 남자 손님들은 전부 앞치마 했고, 그러나 앞치마가 걸
려 있었을 옷걸이는 비어 있는.
송아, 한숨 쉬며 에코백으로 가려보는데. 완전 불편하다. 허리도
아프고.

유진 (불판에 고기 올리며, 해나에게) 여기가 이 동네 맛집인 건 어떻게
알았어요?

해나 (송아 치마 힐끔 쳐다보고는, 유진에게 웃으며) 열~씸히 검색해봤죵!

다운 근데 송아씬 바이올린 연습 엄청 많이 하시나봐요. (송아 목덜미
의 갈색 자국 자리를 자기 목덜미에서 만지며) 여기가….

송아 (허리 아파 조금씩 몸 배배 꼬며 듣고 있다가 화들짝, 반사적으로 자기
목덜미에 손대며) 그런 건 아닌데…//

해나 (O.L.) 악기하고 살성이 잘 안 맞는 사람만 생겨요. 저는 열 시간
씩 연습해도, 깨끗하죠.

다운 그러네요. 해나씬 악기가 체질인가봐요.

송아 ……. (멋쩍게 웃음)

영인 (입구 쪽을 보며) 얜 왜 안 와.

성재 ? 누가 와요?

송아 (다리 저려 주먹으로 콩콩 두드리다 영인 보는)

영인 준영이. 오라고 했는데. 연습하다 잊어버렸나.

다운 (준영이 온다니 기쁘다) 전화해보세요!

영인	번호 몰라. 한국 핸드폰을 아직 안 했댔거든. (제일 문가 쪽에 앉은 송아를 본다) 송아씨, 미안한데 준영이 좀 데리고 올래요?

52 동_ 입구 앞 → 골목 (저녁)

식당에서 나온 송아, 상쾌한 공기 맡으니 살 것 같다.

"아고 다리야." 하며 아픈 허리와 다리 콩콩 두드리고.

다리 저려 절뚝이며 골목을 걸어가다 멈춰 서서 어깨춤에 코 대고 킁킁 냄새 맡아보는데, 돼지갈비 냄새. 송아, 난감한 얼굴로 치맛자락을 펄럭펄럭 해보는데 ("냄새야~ 빠져라~") 그때 이쪽으로 걸어오던 준영과 눈이 딱 마주친다.

송아	…!

송아, 얼른 치맛자락 내리고.

송아	아, 안녕하세요.
준영	(살짝 놀란) 안녕하세요.

잠시 어색한 침묵 흐르는데.

송아	(아 맞다!) …아, 저 경후문화재단 인턴 채송아라고 하는데요.
준영	(아! 인턴이구나)
송아	(좀 당황해 아무말대잔치) 회식에 오신다고 해서, 근데 안 오셔서 모시러 가려고 했는데. (너무 횡설수설한 걸 깨닫고 머쓱) …오셨네요.
준영	아, 네. 늦어서 죄송해요.

또 어색함 흐르고.

송아 그럼, 가실까요?

준영 아, 네!

식당 쪽으로 나란히 걷기 시작하는 두 사람인데.
절뚝이는 송아. 아직도 다리 저린.

준영 (알아챘다) 괜찮으세요?

송아 (황급히) 네네! 다리가 쪼금 저린데 괜찮아요! (오버해서 씩씩하게
 걸으려 하는데)

준영 (살짝 웃으며) 그럼 잠깐 있다가 들어가요.

송아 (당황) 아녜요, 괜찮은데.

그 순간, 송아, 저린 발을 땅에 디뎌 순간적으로 "아!" 하고 찡그
리고. 준영과 눈 마주치는 송아. 민망하다.

송아 저… 그럼, 딱! 30초만요.

준영 (웃는) 네, 30초요.

나란히 서 있는 두 사람인데.

송아 (어색해서 일부러 말 거는) 한국 핸드폰이 아직 없으시다고… 그래
 서 모시러 가던 길이었어요.

준영 (뭔가를 기억해냈다) …아.

송아 ? (보면)

준영 (주머니에서 핸드폰 꺼내며) 핸드폰 방금 했어요. (핸드폰 열며) 전
 화번호 좀 알려주시겠어요?

송아 (화들짝 놀라는) 네? 제 번호요?

준영	네, 아까 낮에 유진 대리님이, 앞으론 리허설룸 쓰려면 바로 연락 드리라고···.
송아	···아! 네네.
준영	불러주시겠어요?
송아	네네, 공일공···.

준영, 송아의 번호를 입력하고 '성/이름' 칸으로 옮겨가면
번호 제대로 입력하는지 곁에서 핸드폰 화면 보고 있던 송아, 얼
른 말 잇는다.

송아	이름이, '최' 아니고, 채소할 때 채에//
준영	(O.L.) 네, 알아요. 채, 송, 아.

'채송아'라고 망설임 없이 입력하는 준영.
송아, 그런 준영을 물끄러미 본다.
내 이름을 한 번에 알아듣다니···.
묘한 기분이 드는데···.
그때, 저장 완료하고 고개 드는 준영. 눈 마주치는 두 사람.

53 동_안 (저녁)

한창인 회식. 술 오른 성재,
큰 목소리로 해나와 다운에게 뭐라뭐라 계속 말하면
다운, 지겹지만 겉으로는 웃어주며 맞장구쳐주고.
(다운 말술 마시지만 말짱)
해나, 깔깔 웃으며 성재와 죽이 잘 맞는 모습.
유진과 영인은 조용히 대화.
다들 적당히 술 올랐고. 송아와 준영만 거의 멀쩡한데.

(물론 유진은 멀쩡)

성재 (해나에게) 그럼 기악과는 전원이 4년 만에 졸업하는 거예요?

해나 네, 음대는 거의요.

유진 서령대는 더하지. 다들 졸업하면 유학 가니까.

해나 (준영에게, 취기에 애교 폭발한) 근데요, 그럼 2학기에는 저희랑 같이 학교 다니시는 거예요?

준영 네. 아마도.

영인 쇼팽 콩쿨 이후엔 해외공연이 많아서 마지막 학기를 도저히 못 다니겠더라고. 참, (송아와 준영 가리키며) 두 사람 동갑이야. (준영에게) 송아씬 서령대 경영학과 졸업하고 음대 다시 들어간 케이스.

준영 (아… 송아에게 호기심 생기는)

해나 (화제를 자기에게 뺏어오고픈, O.L., 준영에게) 저 한국예중고 직속 후밴데! (당돌) 오빠라고 불러도 되죠?

송아 (헉… 애 진짜 대단하다)

유진, 다운 (뜨악)

영인, 성재 (좀 어이없지만 차라리 귀엽다)

준영 (당황하지만 웃어넘기려) 편하실 대로….

해나 네! 오빠! (배시시 웃는데)

유진 (해나가 살짝 맘에 안 든다) 그럼 준영씨랑 송아씨는 동갑이니까 둘이 친구해요. (해나 보란 듯이 준영, 송아에게) 말도 놓음 되겠네.

준영 (뭐라고 말하기도 전에)

송아 (소스라치게 놀라며, 격한 손사래) 어, 아니에요, 아니에요.

송아의 격한 반응에 다들 빵 터지고. 송아, 민망해 급 소심해진다.

영인 왜, 슈퍼스타라서?

| 준영 | 아, 슈퍼스타는 무슨….

| 송아 | (변명) 제가 원래 말도 잘 못 놓고요. (눈치) 슈퍼스타…도 맞으시고….

| 유진 | 에이, 슈퍼스타는 친구 없나 뭐. 아무튼! (물잔 들며) 이제 잔들 비우시고 슬슬 일어나실까요?

모두 맥주잔 집어 들고 건배 짠, 하고. 각자의 표정들.
송아, 반쯤 남아 있던 맥주 마시다가 준영과 눈 마주치면
갑자기 심장 콩닥콩닥.
자기도 모르게 시선 피하고 고개 돌려서 맥주 조심조심,
그러나 쭈욱 잔 비운다.
준영이 어려운 송아.

54 **송아 집_송아 방** (밤)

송아, 바이올린을 어깨에 놓고(손수건을 턱받침에 대고) 조율하고.
연습 시작하는데, 몇 번 긋지 않고 멈추는 송아.
고개 갸웃, 악기 소리가 이상하다.
다시 몇 마디 그어보지만, 역시 악기 소리가 이상한 느낌이다.
송아, 어깨에서 악기 내리고 여기저기 살펴보지만, 잘 모르겠다.
그때, 핸드폰 전화 오는 진동 소리.
핸드폰 집어 드는데, 발신자 '윤사장'.

| 송아 | (환해지는 얼굴, 얼른 받는다) 윤사장?

| 동윤(F) | 송아야! 나 2등 했어! 방금 발표!

| 송아 | (얼굴 상기되는) 우와, 축하해! 진짜 축하해!!

| 동윤(F) | 땡큐! 잘 지내? 뭐 하고 있었어?

| 송아 | 나? 연습.

동윤(F)	오, 역시 채송아!
송아	역시는 무슨. 근데 나 악기 좀 이상해.
동윤(F)	어떻게 이상한데?
송아	모르겠어. 한국 오면 좀 봐줘.
동윤(F)	흠… 로마 출발 이탈리아 항공, 내일 오후 7시 반 인천 도착.
송아	(비행기 시간은 왜?)
동윤(F)	공방으로 바로 가서 악기 봐줄게. 공항으로 나와.
송아	(너무 갑작스러워서) 어? 공항?
동윤(F)	(바로) 앗! 나 시상식 오래! 그럼 내일 봐! 끊는다! (끊기는)

송아, 멍하니 핸드폰 보면, 통화종료 표시만 깜빡깜빡. (발신자 '윤사장', 통화시간 OO초) 송아, 당황스럽기도 하고 싱숭생숭하기도 한데….

[플래시백] 신24. 인터미션_안 (밤)

민성	아 보구 싶네 윤동윤… 이탈리아 가서 연락도 없고.

[현재]

악기 케이스에 끼워놓은 사진을 물끄러미 보는 송아.
사진 속 어린 송아, 민성, 동윤. 모두 활짝 웃고 있다.

55	준영 오피스텔_안 (밤)
	책상 앞 준영, 아이패드로 이메일 읽는 중.
	받은 이메일 끝부분 보이면,

(현호 v.o.) 나올 거지? 박준영 보고 싶어 미치겠다!

준영 (피식, 웃으며 혼잣말) 미치긴… 한현호, 미국 가더니 과장이 늘었어.

말은 그래도 기분 좋은데. 그러나 곧 생각이 많은 얼굴이 되는 준영.

56 송아 집_ 송아 방 (밤)
잠 안 오는 송아, 배 깔고 누워서 핸드폰으로 이탈리아 뉴스 기사 보고 있다.
자동번역된 어색한 기사 제목. (그 아래엔 상 받은 바이올린 들고 활짝 웃는 동윤 사진. 은메달 걸고 있는)

'내 꿈이 바이올린 제작 사람 세계 최고'

그중 '꿈' 글자가 송아에겐 유독 크게 보인다.

송아 (혼잣말) 꿈…. (하는데, 낮의 일이 떠오른다)

[플래시백] 신48. 경후문화재단_ 리허설룸 문 앞 (낮)
열린 문밖의 송아, 안에서 피아노 연주 중인
준영의 뒷모습을 보는 먹먹한 얼굴.

[현재]
유튜브 앱 열고, 서치 창에 검색어 입력하는 송아.

joon young park schumann traumerei
(자막 : 박준영 슈만 트로이메라이)

준영의 연주 영상들이 목록으로 보이고.

쭉쭉 내리며 살펴보는 송아.

그중 한글로 '슈만-트로이메라이(꿈)'라고 제목 쓰여 있는

다른 한국 연주자의 영상도 있다.

그러나 송아가 찾던 건 이게 아니다.

송아, 한글로 '박준영 트로이메라이'라고 검색해봐도

준영의 그 곡 연주는 없다.

송아 (혼잣말) …연주회에서 친 적이 없나?

영상 리스트를 내렸다 올렸다 하며 하나하나 자세히 훑어보지
만, 정말 없다.

송아 (혼잣말) 이렇게나 꿈이 많은데… 내가 찾는 꿈만 없네.

송아, 핸드폰 닫고, 모로 누워 잠을 청한다. 핸드폰 손에 꼭 쥔 채.

57 준영 오피스텔_안 (밤)

벽장 앞에서 뭔가를 보고 있는 준영. 구형 핸드폰이다.

충전기 줄이 벽 콘센트에 꽂혀 있고. 전원 켜지고 있는 중.

옆엔 캐리어 가방 열려 있고(안에 내용물은 없다)

준영, 핸드폰 사진첩의 동영상을 부는데.

농영상 속, 정경(22), 영상을 향해 웃으며 말한다.

뒤로 대학 캠퍼스 보이는.

정경 (영상 속) 준영아 콩쿨 잘하구 와! 현호랑 한국에서 응원할게! 파
이팅! (성격에 안 맞는 일 하려니 쑥스럽다) …더 해? 이제 니가 해.

영상 카메라, 찍고 있는 사람 쪽으로 화면 돌아가면, 현호(22)다.

현호　　(영상 속) 박준영 퐈이~~팅!!

카메라 앵글, 다시 정경 쪽으로 돌아가면,
정경, 인사하듯 손 흔들고. 영상 끝난다.

준영　　······.

[인서트] 준영 회상. 뉴욕 공연장 리셉션장 → 복도 (얼마 전)
준영, 다급한 얼굴로 손님들 사이를 빠져나와
리셉션장 입구로 뛰어나가 복도를 살펴보며 누군가를 찾는데···.
빠른 걸음으로 복도를 빠져나가고 있는 정경을 발견한다.

준영　　정경아!

걸음을 멈추는 정경. 그러나 돌아보지 않고. 그대로 멈춰 서 있는.

준영　　(다가가며) 정경아···?

그때, 돌아보는 정경. 눈시울이 조금 붉다.
준영, 예상치 못한 정경의 얼굴에 멈칫하는데,

준영　　···!

갑자기 준영에 입 맞추는 정경!
준영, 당황해 순간 얼어붙는다! (입술만 닿은)

시간이 멈춰버린 것 같고. 준영, 아득하다.
그러나 곧 정경의 입술 떨어지고, 현실로 돌아오는 준영.
보이는 것은, 아무 일도 없었다는 듯
돌아서서 걸어가고 있는 정경의 뒷모습.
그 자리에 서 있는 준영, 충격과 당혹이 뒤섞인 혼란스러운 얼굴.

[현재]

준영, 마음이 복잡하다. 핸드폰 닫고 전원 끄고.
충전기 줄도 뽑아버리고, 바닥에 열어놓은 빈 캐리어 안에
핸드폰과 충전기 줄을 집어 던지듯 넣는다.
캐리어를 꽉 닫아 다시 벽장 제일 아래 칸에 밀어 넣는데
캐리어가 자꾸 튀어나와 벽장이 안 닫히고.
계속 밀어 넣어보지만 결국 닫히지 않고 삐죽 열리는 벽장문.
준영, 자꾸만 열리는 문을 강하게 밀어 닫고 기다리면,
다시 열리지 않는다.
지친 얼굴의 준영, 닫힌 벽장문에 손바닥을 가만히 대고 서 있는.

58 **인천공항_화장실 (저녁)**

바이올린 멘 송아, 세면대 거울 앞에서 옷매무새 점검 중이다.
파우치에서 립글로스 꺼내 바르는데, 갑자기 핸드폰 울린다!
송아, 깜짝 놀라 립글로스 떨어뜨리고,
얼른 주우며 핸드폰 꺼내 보는데, 멈칫.
'민성이'. 계속 울리는 핸드폰. 송아, 마음 복잡한데….
망설이는 사이, 전화 끊긴다.
액정화면에 뜬 '부재중(1) 민성이'를 물끄러미 보던 송아,
핸드폰 넣고.
다시 거울을 보다가 입술의 립글로스를 휴지로 지워낸다. (연한

색인데도)

거울 속 자신을 바라보는 송아.

민성의 전화를 받지 않은 것이 마음에 걸린다.

송아 (혼잣말, 다짐하듯) 오늘은 악기 때문에 나온 거야, 악기 때문에….

59 동_입국장 (저녁)

송아, 펜스에 붙어 서서 입국장 문이 열릴 때마다

고개 빼꼼하고 실망하길 반복 중.

그때 다시 자동문 열리고, 동양인들 쭉 나오자

송아, 목 길게 빼고 보다가 또 아니라 실망하는데….

순간 몇 사람 옆에 서 있는 준영과 눈이 마주친다.

서로를 알아보고 깜짝 놀라는 둘.

[짧은jump]

펜스에 나란히 서 있는 송아와 준영. 송아, 너무 어색한데.

준영 누구, 마중 나오신 거예요?

송아 네. 친구가 와서…. (묻지도 않는데 혼자 횡설수설) 친구요. 남사친,
 남자인 친구요. (망했다)

준영 (송아 악기에 시선)

송아 (시선 느끼고) 아. 악기 만들고 고치고 하는 친군데, 제가 악기 소
 리가 이상하다고 했더니 봐준다고….

준영 …아 네….

송아 (잠시 또 대화 끊기자 어색해서) 누구… 마중 나오셨어요?

준영 아, 저도… 친구요.

잠시 어색하게 말 끊기는데.
또 자동문 열리고, 사람들 우르르.
동시에 자동문 쪽 쳐다보는 송아와 준영.
그런 자신들을 깨닫고, 서로를 쳐다보고,
동시에 크게 웃음 터뜨리는 둘.

60　　　동_ 활주로 (저녁)

비행기 뜨고 내리는 풍경.

61　　　동_ 입국장 + 안 (저녁)

아까보다 조금 친밀한 분위기로 기다리고 있는 송아와 준영.
나란히 서 있는데.

준영　　(불쑥) 근데 경후문화재단 들어가실 땐 무슨 시험을 보세요?

송아　　아… 실내악 공연 기획안을 쓰는 건데요, 연주 프로그램하고 홍
　　　　　보마케팅안을 썼어요.

준영　　와, 멋지네요.

송아　　(쑥스럽다) 누구나 쓸 수 있는 거예요.

준영　　아무나 쓸 수 있으면 아무나 다 하게요? (잠시 생각하다가) 송아씬
　　　　　어떤 곡들로 짜셨어요?

송아　　(손사래) 그냥, 별로 대단한 거 아니었어요.

준영　　얘기해주심 안 돼요? (송아를 보는 눈 빈짝이는)

송아, 그런 준영을 마주 보자… 부끄럽지만 용기를 내본다.

송아　　브람스…하고 슈만하고 클라라요.

순간, 조금 놀란 듯한 준영. 좀 전의 장난기 어린 얼굴이 차분해
지고.
(송아 시선에서 보는) 준영의 얼굴 위로,

송아(Na) 브람스가 평생 사랑했던 사람은

입국장 안. 정경(여, 29), 악기 메고 알루미늄 캐리어 실은 카트 밀
며 출구를 향하는.

송아(Na) 선배 음악가이자 절친한 동료였던 슈만의 아내 클라라였다.
같은 음악가였던 클라라는 브람스의 곡을 자주 연주했지만,

입국장 안. 정경의 옆, 큰 이민가방 두 개 얹은 카트를 미는, 현호
(남, 29).
정경과 현호, 입국장 자동문을 향해 가는.
현호, 정경과 눈이 마주치자 싱긋 웃는. 귀국의 설렘을 감추지 못
하는.

송아(Na) 그녀의 곁엔 항상 남편 슈만이 있었다.
그런 클라라의 곁에서 브람스는 일생을 혼자 살았다.

[인서트] 경후문화재단_ 리허설룸 (낮. 과거. 대학생 시절)
트리오 연습을 하는 준영, 정경, 현호.
정경과 현호, 서로 사랑스럽게 시선 맞추며 연주 중.
그런 정경을 바라보는 준영.

[현재]

입국장 밖. 서로를 보고 있는 준영과 송아.

준영 …테마가… 이룰 수 없는 사랑이었나봐요.
송아 (담담히) …아뇨. 세 사람의… 우정이요.
준영 (가만히 송아를 바라보는데)
송아 (준영을 마주 바라보다가) …브람스, 좋아하세요?

송아(Na) 나는… 왜 그렇게 물었을까.
 그때, 그가 대답했다.

준영 (송아 보며, 담담히) 아뇨. …안 좋아합니다, 브람스.
송아 …!

 그때,

동윤(E) (큰 소리로 외치는) 송아! 채송아!

 그 소리에 송아와 준영, 모두 자동문 쪽을 보면.
 바이올린 멘 동윤, 송아를 발견하고 크게 손 흔들며 나오고 있다.

동윤 채송아! 여기! (손 크게 흔들며 활짝 웃는)
송아 (반사적으로 동윤 쪽 향해 손 드는데)
준영 (얼음처럼 굳은, 당혹스러운 얼굴. 무의식적인 혼잣말처럼) …정경아.

 카메라, 준영의 시선 따라가면,
 동윤의 뒤, 두어 사람 뒤에서 나오다 준영을 발견하고
 그대로 멈춰 선 정경이다.

송아를 발견하고 활짝 웃으며 손 흔들며 나오는 동윤.

동윤을 보는 송아의, 조금 상기된 얼굴.

정경을 보고 굳은 얼굴의 준영.

우뚝 멈춰 서 있는 정경.

그리고 정경의 옆에서 나란히 나오다가

준영을 발견하고 활짝 웃는 현호.

현호 (준영 보고 손 번쩍 들어 흔들며) 준영아!

다섯 사람의 모습 위로,

송아(Na) …나중에 알았다.

그는, 브람스를 연주하지 않는다는 것을.

포코 아 포코 poco a poco
: 서서히, 조금씩

동윤	나 바이올린 그만둘 거야.
송아	나 바이올린 전공할 거야.

화면 넓어지면 인터미션.
일고여덟 명 식사한 흔적 남은 테이블.
스루포 친구들은 모두 갔고. 다른 손님 없다.
송아, 민성, 동윤(갓 제대해 야구모자)만 남아 있다.

민성 (띠용한 표정) …이건 무슨 전개야?

송아, 동윤 (각자 표정)

민성 그러니까, 넌 제대와 동시에 바이올린 그만두고 악기 제작자가 되시겠다 이거고. 뭐 일단 파이팅~? 송아 넌 취직 안 하고 전공 하겠다는 건데.

송아 나도 파이팅?

민성 아니 넌 안 파이팅. 미쳤냐? 안 돼!

송아 아 왜~ 나도 파이팅 해줘~ 나 음대 가고 싶어. 바이올린 전공하 고 싶다구….

민성 아 글쎄 안 돼! 세상 사람들 다 붙잡고 물어봐. '저기요 제가 서령 대 경영학과 나왔는데 바이올린 전공하려구요~~' (정색) 거기에 누가 파이팅을 해줘. 어떤 모지리 얼간이가 그걸 찬성하냐구!

[짧은 jump]
민성, 엎드려 자고 있고. 송아, 동윤… 별말 없다.
각자 생각이 많은.

송아 (기분 업하려 심호흡 크게 하고, 동윤에게) 이제 갈까?

동윤 난 찬성.

송아 (동윤 본다) 모지리 얼간이 하게?

동윤 …….

송아 괜히 나 맘 상했을까봐 마음에도 없는 소리 하지 마.

동윤 니 결정이잖아. 다른 사람 아니고… 채송아의 결정.

송아 …….

동윤 니가 어떤 결정을 할 때 얼마나 많은 생각과 고민을 하는지 나는
 아니까. 난 무조건 니 편이야.

송아 …….

동윤 음대에 들어가는 것도, 학교생활이나 졸업 후도… 쉽지는 않겠
 지만 응원할게.

송아 (뭉클뭉클) 고마워.

동윤 바이올린 선생님은 있어?

송아 아니, 아직… 레슨비도 막막하고. 엄마아빠한테 아직 말도 못했
 는걸.

동윤 나는 어때?

송아 (아…!)

동윤 나는 어떠냐고. 믿고 의지할 만한지는 모르겠지만… 열심히 가
 르쳐줄게. 뭐… 음대 복학생 나부랭이도 괜찮다면.

송아 …믿어. 의지해. 최고야. (웃음)

동윤 …….

송아 앞으로 잘 부탁드립니다, 선생님!

 설렘에 빛나는 송아의 얼굴에서, 타이틀 IN.

기사(남, 40대)가 차 트렁크에 정경의 캐리어를 싣고 있다.

고급 외제차.

그 앞에 어색하게 서 있는 정경, 준영, 현호, 송아, 동윤.

기사, 현호에게 다가와 카트 위의 이민가방 내리려는데,

현호 (손사래) 아니에요, 아니에요. 저는 알아서 가겠습니다.

정경 …왜? 데려다줄게.

현호 아니야. 버스 타고 갈게. 그게 편해. (뒷좌석 문 열며) 타시지요. 아
 가씨.

정경 …알았어. (송아에게 어색하게 목례하고, 동윤에게) 안녕.

정경, 차에 타며 준영과 잠시 눈이 마주치지만 바로 차에 탄다.

(현호, 자연스럽게 정경 어깨 정도 만지고. 그 모습 보는 준영)

현호, "푹 쉬어!" 하며 문 닫고, 차 출발한다.

그제야 숨통 트인다는 듯 현호, 활짝 웃으며 준영을 격하게 껴안
는다.

현호 박준영! 이게 얼마 만이냐~ 내가 너, 나와줄 줄 알았지! (준영 놓
 고는 동윤에게) 우리도 진짜 오랜만이지! 근데… (송아 보며 짓궂
 게) 두 분은… 혹시…?

송아 (화들짝 놀라 손사래) 아, 저흰 그냥//

준영 (당황하는 송아 보는)

동윤 (O.L.) 내 제자님이다, 짜샤.

현호 ? 제자? (하더니 송아에게) 아, 인턴 하시면서 악기 수리도 하세요?

송아 아뇨, 그게//

동윤 (이미 카트 끌고 가기 시작하며) 우린 공항철도 탄다! 그럼 연락할

게! 박준영, 너도 반가웠다! (얼른 송아에게) 가자.

송아 어, 어! (현호에게 꾸벅 인사) 그럼 다음에 뵙겠습니다.

송아, 꾸벅 인사하고 얼른 동윤을 따라 뛰어간다.
멀어져가는, 바이올린 멘 두 사람의 뒷모습을
잠시 보고 서 있는 준영.

02 **달리는 공항철도 안** (저녁)

나란히 앉은 송아와 동윤. 동윤, 피곤하긴 해도 기분 좋아 보인다.

동윤 와~ 세상 진짜 좁다. 어떻게 거기서 다 만나냐. 우리 다, 예중예
고 대학까지 동창이잖아. 근데 졸업하고 쟤네 다 외국 나가서 한
참 못 봤거든.

송아 …신기하다.

동윤 뭐가?

송아 그냥. 박준영씨도 그렇고 다들 너랑 동창이라니까….

동윤 신기할 것도 많다. 정경이는… 뭐. 인정. 걘 진짜 그사세니까.

송아 ? 어?

동윤 ? 아, 몰랐구나. 정경이. 경후 딸이잖아. 경후재단 이사장님이 정
경이 외할머니고, 아버지가 경후그룹 회장님.

송아 (전혀 몰랐지만 바로 납득이 간다) 아….

동윤 (키득) 그래서 한현호 별명이 한데렐라야.

송아 아… 그 두 분 그럼?

동윤 사귄 지 이제 한 10년 됐나? (하품) 아, 비행기에서 못 잤어. 나 잠
깐만 잔다? 두고 내리지 마?

송아, 살짝 긴장하며 저도 모르게 자기 한쪽 어깨(동윤 쪽) 보는데,

송아에게 기대지 않고 뒤로 머리를 기대고 눈 감는 동윤.
그런 동윤의 얼굴을 가만히 바라보는 송아.

준영(E) (1회 신61에서) 테마가… 이룰 수 없는 사랑이었나봐요.
송아(E) (1회 신61에서) …아뇨. 세 사람의… 우정이요.

복잡한 얼굴의 송아, 차창 밖을 바라본다. 어둠이 내리고 있다.

03 **달리는 정경의 자동차 안** (밤)
차창 밖 하늘을 보고 있는 정경. 옆자리의 바이올린, 안전벨트
채운.

04 **공항버스 안** (밤)
현호, 창가 좌석에 첼로 놓고,
그 옆에서 첼로 껴안고 또 정신없이 자고 있다.
통로 옆 1인용 좌석의 준영,
그런 현호를 물끄러미 바라보며 생각에 잠긴.

05 **윤 스트링스_ 안** (밤)
칠하지 않은 바이올린 몇 개, 선반에 세워져 있고.
여기저기 나무 조각과 공구들.
작업대 위엔 송아의 바이올린 케이스(아직 열기 전).
동윤, 작업 앞치마 뒤집어쓰고 허리끈 묶고 있다.
그런 동윤을 바라보는 송아인데.

동윤 (끈 다 맸다) 어디 함 볼까~ (송아 악기 케이스 지퍼 열기 시작하며)
아까 오래 기다렸지? 짐이 늦게 나와서.

송아	아니야. 근데 여기서 고칠 거면서 뭘 공항까지 나오라고.
동윤	(웃는) 그러게.

그때, 동윤, 꼬르륵… 하고. 송아와 동윤, 웃음 터진다.

동윤	하하. 밥 먼저 먹자. 아래서 얼른 먹고 올까?

동윤, 송아의 악기 케이스 지퍼를 다시 잠그는데, 작업대 위 동윤의 핸드폰 진동 드르륵.

동윤	잠깐만. (팔 뻗어 핸드폰 집어 액정 보는데) 어? (전화 받는) 어, 민성아.
송아	(순간 멈칫, 깜짝 놀라 동윤 보고, 동윤과 눈 마주치는데)
동윤	(전화에) …뭐? 어디라고?
(E)	(선행하는, 샴페인 터지는 소리) 펑!!

06 **인터미션_안 (밤)**

민성과 스루포 동기들(1회 프롤로그 친구들/남녀, 29, 예닐곱 명/은지와 민수 포함).

동윤을 향해 터뜨린 샴페인. 화기애애하고 떠들썩한 분위기. 다른 손님은 없고.

밖에서 문 열고 들어오는 송아. (바이올린 메고 있지 않다)

좌중을 휘어잡으며 떠들던 민성, 송아를 세일 먼저 발견하고 크게 소리친다.

민성	채송아 꼴찌! 너 왜일케 연락이 안 돼! 계속 전화했는데.
송아	미안미안. (동윤과 눈 마주치자, 어색하게) 윤사장, 축하해!
동윤	(어색하게, 남들은 눈치 못 채는) 어, 고마워.

민성	흥. (송아에게 이르는) 송아야~ 윤동윤 혼내줘~ 내가 축하문자 보낸 거 계속 씹다가 글쎄, 좀 아까 인천공항 내려서 답장한 거 알아?
송아	(애매해서 그냥 웃고 마는)
동윤	미안. 진짜 정신없었어.
민성	어우, 그래도 내가 너, (뿌듯) 공항에서 바로 여기로 올 줄 알고 애들 급! 모았지.
민수(29)	오오ㅡ 역시 구여친~~ 둘이 다시 재결합 하는 거?
민성	(정색) 악담하냐? (하지만 송아와 눈 마주치고)
송아	(민성에게 살짝 웃어 보이는) …….
동윤	(정색) 내가 여기 사는데 그럼 여기로 오지 어디로 가냐?

일동 폭소하고. 즐겁게 웃는 송아, 폭소하던 동윤과 눈 마주치자 함께 웃는다.

음식 서빙되고, 접시에 음식 나누는 동윤과 그 옆에서 뭔가 끊임 없이 말하며 웃는 민성(시선은 계속 동윤에 머물고)을 물끄러미 바라보는 송아.

떠들썩한 공기 속에서, 조금은 쓸쓸한.

07 한강 고수부지 (밤)

맥주캔 들고 나란히 앉은 준영과 현호. 옆엔 다 먹은 삼각김밥 쓰레기 담아놓은 편의점 비닐봉지.

현호	(한강 보며, 기지개, 숨 크게 들이켜고) 아~ 그리웠어~ 써울, 코뤄아!
준영	(피식) 오니까 좋아?
현호	좋지, 그럼! 이제 공부도 다 끝났고, 정경이도 같이 왔구….
준영	('정경' 소리에) …….

현호	너도 한국에 있구! 히히.
준영	…….
현호	너 한국은 7년 만인가?
준영	연주 말고 쉬러는… 그렇지.
현호	그럼 베를린 집은? 빼고 온 거야?
준영	아니. 어차피 돌아갈 거니까 렌트 주고 왔어. 짐도 없고.
현호	피아노는? 아, 맞다. 너 베를린 갈 때 정경이네 피아노 돌려드렸지. (사이) 훔… 그래도 좀 글치 않아? 니 집에 남이 들어와 사는 게.
준영	내 집은 무슨. 월셋집인데. 그리고 집이래봤자 한 달에 며칠밖에 안 있었어서 뭐….
현호	그럼 넌 어디가 니 집 같냐? 중1 때부터 서울서 혼자 살았으니 부모님 계신 집이 솔직히 집 같진 않을 거 아냐.
준영	(잠깐 생각하다가) 글쎄. 투어 다니면 거의 매일 다른 데서 자니까.
현호	에효… 진짜 고생 많았다. 이제 1년은 푹 쉬어. 학교도 재밌게 다니고. 연애도 좀 하고. 복학생의 본분을 지키라고.
준영	(피식)

08 **인터미션_ 안 (밤)**

식사 중반. 모두 동윤이 제작한 바이올린과 은메달을 구경 중이다.

은지(29)	스루포, 아니지 이럴 땐 정식으로… (발음 굴려서) 서, 령, 유니뷜시티, 필(ph발음)하모닉, 오케스트라, 헤헤 슾치, 의 전식 부회장님이 만드신 악기가 스트라디바리우스의 고향에서 상을 탔단 말입니까?
민수	대박. 그럼 나중에 이 악기도 그런 명품 되는 거야?
은지	나 지금 이거 살까? 투자로?
동윤	꼭 연습 안 하는 애들이 악기 욕심을 내요.

일동	(폭소)
민성	이제 그 악기 소리 좀 들어보자.
일동	(맞장구) 그래, 그래!
동윤	그럴까?

동윤, 바이올린을 꺼내 제 어깨에 올려놓는데,

민성	쓰읍~! 우리는 현역만 쳐주거든? 은퇴자가 어디서…! 현직 바이올리니스트 모셔봅시다. (송아 본다)
송아	(갑작스러워 당황)
일동	(맞장구) 그래그래, 현직 음대생 연주 좀 들어보자!

바이올린 든 동윤, 할래? 하는 얼굴로 송아 본다.
송아, 싫다는 눈짓. 동윤, 눈으로 '왜?' 묻지만 송아, 고개 흔든다.

동윤	(일동에게) 저기요. 한번 바이올리니스트는 영원한 바이올리니스트라는 말이 있습니닷.
일동	(아우성, 구박. "와 해병대 표절하네." "은퇴자 물러가라.")

일동, 계속 아우성치지만, 동윤이 조율 시작하자 모두들 순식간에 조용해지는.
동윤을 보던 송아, 자기 왼손가락 끝을 내려다보고 만지작거려본다. 굳은살 자국이 거의 사라진 손끝.

09 정경의 집_외경 (밤)
한남동 부촌, 2층짜리 큰 저택.

136

　동_거실 (밤)

통유리창 너머, 정원 앞으로 펼쳐진 서울 야경.

유리창 앞에는 그랜드 피아노.

거실 천장이 2층까지 뚫린 하이 실링.

2층 발코니에서 거실 내려다볼 수 있는.

피아노 앞 소파에서 차를 마시는 정경, 문숙, 성근(남, 57).

성근, 기업 회장 포스지만 문숙이 가장 상석.

셋의 분위기 좀 썰렁하다.

성근　서령대 교수? 몇 명이나 뽑는데?

정경　현악 전공에… 한 명이요.

성근　전공에 하나? 그럼 바이올린 대신 비올라나 첼롤 뽑을 수도 있단
　　　거냐?

정경　네.

성근　미국에서 지원한 건 다 안 된 거고?

정경　…네.

성근　…….

문숙　한국 들어오니 난 더 좋다. 공부 다 했으니 이제 재단 일도 좀 돕
　　　고 그래.

크게 내색은 안 해도 서로 불편한 기색의 문숙과 성근.

성근　(일어나서, 깍듯) 먼저 일어나겠습니다. …안녕히 주무십시오, 어
　　　머님.

문숙　…들어가 쉬게.

정경　(일어나서) 주무세요.

성근, 깍듯이 인사하고 나가면. 정경, 문숙과 눈이 마주치는데.

문숙　일 좀 정리되면 재단 얘기도 좀 하자.

　　　문숙, 인자하게 미소 짓고.
　　　정경, 마주 미소 짓지만 속으로는 마음 복잡한.

11　　한강 고수부지 (밤)

현호　(불쑥) 정경이… 서령대에 교수 티오 나서 지원할 거야.

준영　(처음 듣는 소리다, 놀란) 왜? 미국에서 교수 안 하고?

현호　안 하는 게 아니고… 그… 다 최종에서 안 됐어. 그래도 한 군덴
　　　될 줄 알았는데.

준영　…….

현호　서령대 송정희 교수님 알지? 정경이 대학 때 지도교수님. 올해
　　　정년이시라 티오 나온 거거든. 서령대도 쉽진 않겠지만… (실실
　　　쪼개며) 뭐 정경이 한국 들어와서 난 땡큐긴 해. 우리 둘이 같은
　　　하늘 아래 있는 게 대체 얼마 만이냐.

준영　미국도 같은 하늘 아니야?

현호　예? 뉴욕하고 인디애나가요?

준영　하긴….

현호　암튼 정경이 땜에 나도 미국서 일자리 알아본 거였는데 아~ 이
　　　젠 다 필요없~쓰! (헤벌쭉)

준영　그럼 너 미국 오케스트라 오디션 본 건 포기야?

현호　포기…는 아닌데, 봤다고 다 되냐. 나 클났어. 한국도 요샌 박사
　　　넘쳐서 대학 강사 자리도 없대고, (웃으며) 니가 뭘 알겠냐— 뭐,
　　　열심히 하다 보면 뭐라도 되겠지.

준영　그래, 너무 걱정하지 마.

지하철 서초역_ 출구 앞 (밤)

한적한 사거리. 모였던 친구들, 택시 타거나 지하철 타러 들어
가고.

친구1(여자), 술 꽤 오른 민성을 택시에 밀어 넣고 함께 떠나고.
("강민성 술 좀 줄여." 등등) 은지와 송아, 동윤만 남아 택시 또 잡으
려 기다리는데.

은지 (조금 취했다, 불쑥) 근데 송아야.

송아 (택시 오나 보다가 돌아보며) 어?

은지 (약간 주정) 옛날에 너 음대 간다구 했을 때 우리 다 말렸잖아. 근
데, 지금은 니가 짱이다! 하고 싶은 거 하면서 살구… 부럽다!

송아 (뭐라고 해야 할지 모르겠는데)

은지 아침에 출근 카드 찍을 때마다, 정말… (눈물 글썽) 나도 하고 싶
은 게 있었던 것 같은데. …없었나? 헤헤.

송아 …….

동윤 (나서며, 유쾌하게) 쑵! 정년 보장 공무원께서 영세 자영업자와 만
학도 대학생한테 뭔 소리? (그때 택시 오고, 동윤 손 들어 세우며) 야
야, 택시 왔다. 얼른 타. (뒷문 열고 은지 밀어 넣는다)

은지 (밀려서 타면서) 어, 근데 송아 넌 어떻게 가? (하는데)

동윤 (택시 기사에게) 기사님, 잘 부탁드립니다— (문 닫는데)

은지 (문 닫히기 직전 송아 향해 소리치는) 멋지다, 채송아! 최고!

택시 떠나고. 동윤, 혀 쯧쯧 차면서 멀어져가는 택시 보는데.
그 뒤의 송아, 울컥한 마음 누르고 있다.

송아 (혼잣말) …남 속도 모르면서. 멋지긴 뭐가 멋져.

동윤 (혼잣말 못 들었고, 송아 돌아보며) 갈까? 악기 봐야지.

송아 (목소리를 내면 눈물 쏟아질 것 같아 고개만 끄덕)

인적 없는 대로변. 서로 조금 떨어져서 말없이 나란히 걸어가는
송아와 동윤.

13 한강 고수부지 (밤)

현호 참, 너 저번 달 뉴욕 공연, 진짜 보고 싶었는데… 아, 그노무 비행
기 연착! 하필 정경이도 못 갔대고… 우리 둘 다 못 가서 삐진 거
아니지?

준영 (멈칫)

현호 정경인 그날 아파서 못 간 거니까 봐줘라. 아 그럼 너도 오늘 정
경이, 오랜만에 본 거네?

준영 (멈칫, 갈등하다가 거짓말) …어.

현호 (의심 않는) 나 그날 뉴욕 공항 떨어져서 바로 정경이네로 갔는데.

준영 …….

현호 얼굴이 너무 안 좋더라고. 걔 원래 편두통 있잖아. 옷도 다 차려
입었던데, 못 나갔나봐.

준영 …….

현호 약 사다준대도 그냥 혼자 자겠다고… 근데 그런다고 내가 맘 편
히 잘 수 있겠냐? 밤새 거실에서 발 동동거리다가 새벽에 나왔
어. LA에 또 오디션 가야 해서…. 아씨, 정경이 한국 올 줄 알았으
면 그 오디션 안 갔지!

준영 …….

현호 넌 공연 끝나고 바로 공항으로 갔지?

준영 (끄덕) 어. 니가 한두 시간만 일찍 도착했었으면 공항에서라도 봤
을 텐데.

현호 (가볍게) 그니깐. 아깝게 어긋났네.

| 준영 | …그러게. 어긋…났다. |

[인서트] 준영 회상. 뉴욕 공연장 리셉션장 복도. 얼마 전 (1회 신57의 인서트)
갑자기 준영에 입 맞추는 정경! 준영, 당황해 순간 얼어붙는데!

| 현호(E) | (선행하는) 진짜 놀랬지, 너. |

[현재]

준영	(현호 보면)
현호	우리 같이 들어올 줄은 상상도 못했을 거 아냐.
준영	…어.
현호	크크. 정경이도 너 공항 나오는 줄 몰랐지. (웃음) 일타쌍피 서프 라이즈~
준영	(겨우 웃음) …….
현호	근데… (갑자기 진지하게) 나 사실 너한테 물어볼 거 있었는데.
준영	(뜨끔) 뭐?
현호	우리… 즉떡 언제 먹냐?
준영	(탁, 맥 풀려 헛웃음) …….
현호	왜 웃어~ 니가 미국 시골에서 즉떡 땡기는 유학생의 고충을 알아?

현호, 혼자 떠든다. ("내가 진짜 즉떡이 너무 먹고 싶어갖구~ 한식당
에 가서 사정사정을 했는데~") 준영의 복잡한 마음도 모르고 고요
히 흐르는 한강. 유유히 지나가는 유람선.

| 14 | 윤 스트링스_안 (밤) |
동윤, 작업 의자에 앉아 송아가 바이올린을 연주하길 기다리고
있다.

그 앞에 선 송아, 어깨에 악기 올리고, 활을 올리는데… 그을 수 가 없다.

동윤 (주저하는 송아 보고) 왜 그래? (짓궂게) 떨려? 내 앞이라?

송아 (순간 동윤과 눈 마주치고, 정말 떨리는데)

동윤 내 앞이니까 떨 거 없지. 너 음대 간댔을 때 찬성하고 응원한 사 람 나밖에 없었던 거 잊은 거 아니지?

송아 (울컥, 누르며) …응. 그걸… 어떻게 잊어.

동윤 (눈치 못 채고, 웃으며) 근데 뭐가 부끄러워, 내 앞에서.

송아, 감정 감추려 다시 활을 올리고, 용기 내어 긋는다.
쉬운 곡, 아주 짧게 몇 마디 연주해보는데….

동윤 …열렸네.

송아 (연주 멈춘다) 응?

동윤 악기, 열렸다고. 줘봐. (건네받는다)

동윤, 손가락으로 악기 접합 부분 여기저기 문질러보다가
한 군데에 멈추고,
끌 같은 도구날을 그 부분에 쑥 넣으면, 쑥 들어간다.

동윤 봐, 여기 터졌네. 그래서 소리가 악기 통을 꽉 차게 울리질 못하 고 여기로 새는 거야.

송아 아….

동윤 (핀잔) 요새 아무리 연습을 못했어도, 터진 줄도 모르고 살면 악 기한테 미안하지도 않냐? 니 악긴데 니가 모르면 누가 알아.

송아 (조금 민망하게 웃는데)

동윤 (진지) 얘네도 다 영혼이 있어. 일이백 년 넘게 살아왔는데, 이번 주인은 잘못 만났단 생각은 하게 함 안 되지.

송아 …응. 미안.

동윤 (악기 건네며, 불쑥) 사랑해.

송아 (흠칫, 잘못 들었나) …뭐?

동윤 (재차 악기 내밀며) 세 번 말해. 사랑한다고. 니 바이올린한테.

송아 (순간 떨린 감정, 들키지 않으려 애쓰는)

동윤 (눈치 못 챈) 얼른 해. 세 번. 사랑한다고. (바이올린을 송아 앞에 놓고)

동윤, 돌아앉아 서랍에서 악기 수리 대장(노트)을 꺼낸다.
노트에 인쇄된 바이올린 그림에 송아의 악기 터진 곳을 표시하고 수리 사항 메모하는데. 그런 동윤을 물끄러미 바라보는 송아.
눈가가 촉촉이 젖어온다.

동윤 (계속 메모에 열중, 고개 들지 않은 채) 악기 f홀에다가 대고 말해. 안에까지 구석구석 잘 들리게.

송아, 바이올린을 들고, 얼굴 가까이 바이올린 f홀을 가져가 댄다.
(바이올린에 가려 동윤은 보이지 않는다, 동윤은 여전히 노트 작성 중이고)
송아, 붉어지는 눈가. 메이는 목 누르며, f홀에 자그맣게 속삭인다.

송아 사랑해… 사랑해… (사이, 거의 들릴락 말락 하는) 사랑해….

눈물이 흐를 것만 같아서, 돌아서는 송아.
바이올린을 가슴에 꽉 안고.
그런 송아를 모르는 동윤, 노트 작성에만 열중인.

15 준영 오피스텔_안 (밤)

창가의 준영. 멀리 경후그룹 CI 로고 보인다. 준영, 블라인드 내
린다.

16 현호 집_현호 방 (밤)

손때 묻은 책상, 첼로 케이스 세워져 있고. 구석엔 풀지도 않은
이민가방 두 개.
선풍기 탈탈 돌아가고. 싱글침대 위의 현호, 쿨쿨 자고 있다.
오래 입어 이젠 잠옷으로 입는 티셔츠에는 'I ♥ Cello' 같은 문구.

17 정경의 집_정경 방 (밤)

넓은 방의 모든 것들이 깔끔하고 단정하게 정리되어 있다.
정경, 낮은 벤치형 의자 위에 올려놓은 바이올린 케이스 열면,
사진 두 장 겹쳐 꽂혀 있다.
10대 중반의 정경-현호-준영 셋이 찍은 사진이 다른 사진의 반
을 가리고 있다.
(가려진 사진의 보이는 부분은 아름다운 30대 후반 여성, 활짝 미소 짓
는 사진)
정경, 셋이 함께 찍힌 사진을 뽑아 들고 보면,
정경-현호-준영(셋 다 교복)이 상장 들고 함께 찍은 사진이다.
상장에 크게 쓰인 '한국예술중학교 교내 실내악 경연대회 은상'
보인다.
사진 속 환히 웃는 셋의 얼굴을 보는 정경.
카메라, 정경의 바이올린 케이스 다시 비추면,
저 사진에 가려 보이지 않았던 두 번째 사진의 절반.
드레스 입은 어린 정경(13)이 꽃다발 들고 환히 웃고 있다.

송아 집_송아 방 (밤)

작은 카드 보고 있는 송아. 카드엔, 동윤의 손글씨.

동윤(E) (카드 내용) 송아야, 음대 입학 정말 축하해!

4년 후에 멋진 바이올리니스트의 모습 기대할게!

추신. poco a poco! 서서히, 조금씩 가자! 파이팅! 😊

송아, 마음이 복잡하고… 눈시울이 붉어진다.

19 경후빌딩_외경 (오전)

20 경후문화재단_사무실 (오전)

송아, 책상 달력을 보며 생각에 잠겨 있는데.

유진 (만삭인 배를 살살 만지며 다가오는) 송아씨, 회의 들어갑시다―

송아 네! (일어나는데)

유진 준영씨랑은 연락 잘 주고받고 있어요? 리허설룸 쓰는 거.

송아 아, 그게… 연락이 없으세요.

유진 (대수롭지 않은) 그래요? 좀 쉬고 있나보네. 그렇잖아도 오늘 오후
에… (하다가 멈칫) …어! (식은땀)

송아 ? 대리님?

21 동_회의실 (오전)

송아, 성재, 다운, 해나. 걱정스러운 얼굴로 있는데. 영인 들어온다.
모두 기다렸다는 듯이 영인 보고 일어나려 한다.

다운 팀장님!

영인	어, 앉아. 앉아. 유진 대리 통화했는데, 입원해야 한대서 맘 편
	히 있으라고 했어. 어차피 이달 말 예정이니까 바로 휴직 시작할
	거야.
다운	(걱정) 별문제 없으시겠죠?
성재	그럼 인수인계는 어떻게.
영인	병원에선 크게 걱정 말라고 했대. 인수인겐, 일단은 업무들 보고
	다시 얘기합시다. 오케이?
일동	네.

각자 자리 정리하고 나가고. 영인, 나가려는데.
송아가 마지막으로 남아 다른 사람들 의자를 다 집어넣어 정리
하는 모습을 본다.

영인	송아씨. 이따 점심, 가는 거죠?
송아	(약간 걱정하는 눈치) 네. 근데 팀장님은 정말 같이 안 가세요?
영인	(장난스레 웃는) 내가 거기 껴서 뭐해. 맛있게 먹고 천천히 들어
	와요.

22	**고급 식당_ 별실 (낮)**
	바짝 긴장한 얼굴로 앉아 누군가를 기다리는 송아. 해나는 그다
	지 긴장 안 한 듯.

송아	(조심스레 묻는) 저기, 해나야.
해나	네?
송아	이사장님 손녀분이 바이올린 하신다면서. ⋯알아?
해나	네. 이정경 언니요. 어릴 때 제2의 사라 장이라구, 뉴욕필 협연도
	하구. 언니 중학교 때 한국 돌아온 담에 잠깐 같은 선생님 제자였

어요. 예쁘고 공부도 잘해서 유명했죠. 근데 왜요?

송아　아, 아니 그냥… 엄청 잘하시는 분이구나.

해나　음… 옛날엔 그랬는데.

송아　?

해나　(말할까 말까 하다가) 지금은 쫌 많이 애매하죠.

송아　?

해나　중학생 때쯤 어머니가 사고로 돌아가시고 귀국했는데, 그 이후론… 또래 중엔 잘하지만 모두가 어렸을 때 기대한 것만큼은 아닌 거죠. 전혀.

송아　(아…)

해나　어릴 때 천재가 커서도 잘나가는 경우는 별로 없으니까 정경이 언니처럼 평범해지는 게 이상한 건 아니지만요. 그리고 뭐, 평범해져봤자… 지금도 엄청 잘하긴 하죠.

그때 문 노크 소리. 둘 다 문 쪽 얼른 쳐다보는데, 문숙 들어온다.

송아, 해나　(벌떡 일어나 허리 꾸벅) 안녕하세요.

문숙　일찍들 와 있었네요?

송아와 해나, 어정쩡하게 서 있는데.
반대편 자리로 갈 줄 알았던 문숙,
둘에게 다가와 명함 내민다. 송이, 찔끔 놀라 문숙을 쳐다보면.

문숙　(깍듯) 경후문화재단 이사장 나문숙이라고 합니다. 만나서 반가워요.

송아, 얼떨떨하게 명함 받는.

23 식당 (낮)

영인, 성재, 다운. 식사 거의 마치고 이야기 나누는 중인데.

다운, 핸드폰으로 뉴스 보고 있다.

기사 제목 '여전히 계속되는 승지민 열풍'.

(피아노 연주하는 승지민 사진이 같이 있다)

다운 (핸드폰 닫고) 승지민씨 데뷔 앨범 한국에서 20만 장 넘겼대요.

성재 대박.

다운 좀 슬프네요. 박준영 선생님이 쇼팽 콩쿨 2등 했을 땐 한국인 최
 초 입상이라고 난리들이었는데. 몇 년 전에 승지민씨가 같은 콩
 쿨 1등 한 후로는 좀…. (머뭇거리는데)

성재 완전 밀리지. 그래서 등수가 중요한 거야. 1등 없는 2등이 아무리
 실질적인 우승자라고 해도 2등은 2등이거든.

다운 (아쉬운) 저도 알죠. 그니까 박준영 선생님, 콩쿨 참가 나이 제한
 걸리시기 전에 다른 큰 콩쿨 한 번 더 나가셨음 좋겠어요. 내년에
 차이콥스키 콩쿨이나….

성재 (어이없다) 차이콥스키 콩쿨? 그런 도박을, 미쳤다고 왜? 나가서
 이번엔 2등 아니라 3등이나, 아님 아예 입상 못하면 어쩌려고?

다운 (항변) 그냥 제 맘이 그렇단 거죠. 팬심에….

성재 차이콥 1등 하는 걸 기다리느니 승지민으로 갈아타는 걸 추천.

다운 (기분 상해) 네?

영인 (바로 일어나며) 나 먼저 갈게. 커피들 마시고 와요. (바로 나가면)

다운 (일어나며) 저도 할 일이 좀 있어서요. (나간다)

성재 ??

24 고급 식당_ 별실 (낮)

송아, 소탈한 태도의 문숙이 그래도 어렵다.

148

문숙 (송아와 해나에게) 난 아버지 수행비서로 일을 시작했고, 아버지 돌아가시곤 회사 물려받아서 평생 일만 하느라 음악은 사실 잘 몰라요. 15년 전에 물러나고 문화재단 만들어서 이사장 하고 있느라 열심히 공부도 하지만… 그래도 내가 어디 여러분만큼 알겠어요?

송아, 해나 …….

문숙 나는 그냥, 오늘처럼, 밥 사주는 사람 하려고 해요. 좋은 음악 만드는 연주자들, 무대 뒤에서 밤낮으로 애쓰는 스탭들, 맛있는 밥 한 끼 사주는 사람. 그래서 우리 재단에 새 식구 들어오면 꼭 따로 식사 대접을 해요. 내 나름대로, 우리 재단 잘 봐달라고 부탁하는 거예요.

송아 (문숙의 마음을 느낀다)

문숙 (미소) 오늘, 나와줘서 고마워요. 우리 경후문화재단… 잘 부탁합니다.

문숙의 진심을 느끼는 송아.

25 경후문화재단_회의실 (낮)

혼자 있는 영인. 잠깐 생각에 잠겼다가 핸드폰으로 인터넷 검색해본다.

'박준영 승지민' 검색해보면… 둘을 같이 언급한 기사들 많이 나온다.

- 쇼팽 콩쿠르 한국인 최초 1위 승지민… 2013년 박준영 2위에 이은 쾌거

- 승지민 내한 공연, 2분 만에 전석 매진… 박준영의 6분 기록 앞질러

- K-클래식 선두주자 승지민 신드롬!

- 경후문화재단의 장기 후원이 낳은 클래식 한류… 승지민으로 꽃피우다

영인	…… .
해나(E)	팀장님! 저희 다녀왔습니다 ―

영인, 얼른 핸드폰 닫으며 고개 들면, 송아와 해나 왔다.

영인	잘 뵙구 왔어요? 잠깐 앉아요, 업무분장 얘기 좀 하려구.

26 동_사무실 (낮)

성재와 다운만 자리에 있다. 회의실 쪽 쓰윽 보는 성재.

성재	그럼 해나씨는 나랑 일하구… 송아씬 잘하려나. 준영씨네 피아노 트리오 커뮤니케이션….

27 카페_안 (오후)

햇볕 들어오는 창가. 4인 좌석의 창가 자리 준영. (차나 아이스티 있다. 커피 아닌)
생각에 잠긴 준영 뒤로, 카페 직원 다가와 옆 창가 블라인드 걸으면, 준영의 맞은편 창가 자리로 햇볕 쏟아진다. (준영은 모르는)

[인서트] 준영 회상. 뉴욕 공연장 리셉션장 복도. 얼마 전 (1회 신57의 인서트)
준영, 등을 보인 채 서 있는 정경에게 다가가며.

준영	정경아…?

그때, 돌아보는 정경. 눈시울이 조금 붉다.
준영, 예상치 못한 정경의 얼굴에 멈칫하는데,

준영 …!

갑자기 준영에 입 맞추는 정경! 준영, 당황해 순간 얼어붙는데!
영원 같은 잠깐의 시간, 준영, 아득하다.
그러나 정경의 입술 떨어지고.
준영의 눈앞에 보이는 건, 돌아서 걸어가는 정경의 뒷모습.
그 자리에 서 있는 준영, 충격과 당혹이 뒤섞인 혼란스러운 얼굴.

[현재]

준영, 괴롭다. 그때, 테이블 앞에 와 서서
말없이 준영을 내려다보는 누군가.
고개 들어보면, 정경이다.

[짧은 jump]

마주 앉은 준영과 정경. (정경은 아이스커피) 한참 동안 말 없는데.

정경 하루 종일 뭐 하고 지내?
준영 뭐… 산책도 하고… 책도 읽고….
정경 연습은, 재단 와서 한다며.
준영 어… 가끔.

다시 침묵. 준영, 아무 일 없었다는 듯한 정경을 보니 괴롭다. 어
떻게 말을 꺼내야 할지 주저하다가… 입을 연다.

준영 …그날, 말이야.

28 경후문화재단_사무실 (오후)

송아 자리. 송아, PC로 문서 하나 보고 있다.

영인(E) 이따 미팅 전에 공부 좀 해놔요. 공유폴더에 아티스트별로 자료
 있어.

카메라, 화면 비추면, 매우 짧은 문서다. 내용은,

바이올리니스트 이정경은 서령대 음대를 수석 졸업한 후 도미,
줄리어드 음악원에서 석사와 박사 학위를 받았다.

송아 (혼잣말, 갸웃) 이게 단가?

송아, 문서 닫으면, 보고 있는 폴더 (H:)공유)아티스트 프로필)이정
경) 안에 있는 정경의 프로필 사진 10여 장 썸네일로 보이고.
송아가 지금 열어놓은 문서의 파일명은

이정경_바이오_컨펌_업데이트202006.docx

인데. 폴더 안에 다른 문서 하나 더 있다. 파일명은

이정경_바이오_내부용_보안주의.docx

송아, 그 파일을 클릭해 열면, 문서 제일 윗단의 붉은색 글자들이
눈에 확 띈다.

★★ 내부용 참고 자료 / 외부 공유 절대 엄금 ★★
- 이 문서의 내용은 절대 내부 참고용으로만 사용

- 이정경 선생님 관련 보도자료는 반드시 팀장님, 이사장님

사전보고 거친 후

아티스트 사전 컨펌 받아 배포할 것!!

경고문을 물끄러미 보는 송아.
마우스로 문서를 조심스레 스크롤 하면,
페이지가 꽉 차도록 적혀 있는 프로필. 제일 앞 몇 줄 보이면,

- 2001년 : 서울음악콩쿠르 초등부 최연소 대상 (1~6학년 전 학년 통합)

- 2002년 : 서울초교 재학 중 줄리어드 딜레이 교수에 발탁, 도미

- 2004년 : 뉴욕필과 협연하며 데뷔, 뉴욕타임스 "제2의 사라 장 탄생!"

해나(E)　(신22에서) 어릴 때 천재가 커서도 잘나가는 경우는 별로 없으니
　　　　까 정경이 언니처럼 평범해지는 게 이상한 건 아니지만요.
송아　　……

그때,

영인(E)　(영인의 자리에서 부르는) 송아씨—
송아　　(나쁜 짓 하다 들키기라도 한 양, 얼른 문서 닫고 일어난다) 네!

29　　**카페_ 밖 (오후)**
　　　　회사 쪽에서 부랴부랴 뛰듯이 걸어오는 송아.

송아　　(혼잣말) 더우니까 세 잔 다 아아로 사면 되려나…. (카페로 들어
　　　　간다)

준영 …그날. 나… 뉴욕에서 연주한 날.

정경 (태연) 어, 그날? 뭐?

준영 (태연한 정경에 화나기 시작하는데, 꾹 누른다) …정경아.

정경 왜? (준영을 똑바로 쳐다본다)

준영 …그날, (용기 내어) …왜 그랬어?

정경 (무슨 소린지 모르겠다는 듯) 뭐가?

준영 (화났다, 소리 지르진 않지만) 이정경!

그때 준영, 정경이 얼굴로 내리쬐는 역광 때문에 눈을 찡그리고
있는 것을 본다.

준영 (테이블의 그늘진 정경 옆을 손바닥으로 가볍게 치며 툭 뱉는) 이리 와.

정경 (찡그린 얼굴로 준영 보는) 뭐?

준영 (다시 그늘 쪽 가볍게 치며) 햇빛 비치잖아. 안쪽으로 앉으라구.

정경 ……. (옮겨 앉으며) 화가 났으면 화를 내.

준영 (정말 못 들어서 되묻는) 뭐라고? 못 들었어.

정경 …아니야.

다시 침묵.
준영은 어떻게 말을 꺼내야 할지 입이 잘 떨어지지 않는데.

정경 (차분하게) 나, 결혼할까?

준영 (순간 멈칫) …뭐?

정경 (준영을 똑바로 바라보며) 현호랑 오래됐잖아. 나, 결혼할까?

정적.

준영 …진심이야?

정경 (잠시 준영을 바라보다가) …아니. 장난.

준영 (정경을 마주 보는데, 맥 풀리고, 화나고) 이정경.

정경 (배시시 웃으며) …미안.

준영 (가만히 정경을 보다가) 장난으로 할 소리가 따로 있지.

정경 근데. (웃음기 가시며) 난 내가 현호랑 결혼할까 그러면 니가 축하
 한다고 할 줄 알았는데.

준영 (! 허를 찔렸다, 침착하려 하는데)

정경 왜? 안 했음 좋겠어?

 정적. 서로를 마주 보는 정경과 준영.

정경 표정이 왜 그래?

 준영, 정경을 바라본다. 그리고… 뱉는다.

준영 …미치는 줄 알았으니까.

정경 (전혀 예상 못한 말에 감정 동요하는데) !!

준영 …장난이야.

정경 (맥이 탁 풀리고, 짜증도 나는) …재미없어, 박준영.

 정경, 준영을 똑바로 쳐다본다.

준영 …미안.

정경 …….

준영 근데….

정경 (보면)

준영 ···너, 그날, ···왜 그랬어?

정경 (준영을 빤히 바라보다가) ···미치는 줄 알았으니까.

준영 !! (진짜 미치겠다, 도대체 이정경은 무슨 생각이지!)

정경 (준영의 감정 다 읽었다) ···는 장난이고. 별 뜻 없었어. 반가웠고 그
 게 다야. 내가 미국 생활 오래 해서 오버했네.

준영과 정경, 잠시 말없이 서로를 바라보는데.

준영 (답답하고 화나고 복잡하지만, 애써 말 고르며) 알았어. (정경을 외면,
 일어나며) 가자. 회의 늦겠어.

정경 ···어. (따라 일어나려고 바이올린 케이스로 손 뻗는 순간)

준영 근데.

정경 ? (준영 보면)

준영 (정경을 보지 않으며) 다신 하지 마, 그런 장난. ···하나도 재미없어.
 (테이블을 떠난다)

31 경후문화재단_회의실 (오후)
 송아, 들고 온 비닐봉지를 테이블에 내려놓고 컵을 꺼내려는데.
 봉지 바닥에 커피가 약간 고여 있다.
 계란판 같은 4구짜리 캐리어에 컵을 세 개 꽂아두었는데
 그중 컵 하나에서 커피가 샌 것.
 그 컵을 빼서 들어보면, 뚜껑 한쪽이 잘못 닫혀 거의 열리다시피 한.
 샌 탓에, 커피의 양도 좀 비었다.
 뚜껑 잘못 닫힌 커피컵 물끄러미 보는 송아.

 [인서트] 송아 회상. 카페_계산대 앞 (오후. 조금 전)
 직원(여, 20대)에게서 아이스커피 세 잔 든

비닐봉지 받고 돌아서는 송아,
저 앞 창가 테이블의 준영을 본다.
아는 얼굴인지라 순간 "어!" 하는데,
준영의 굳은 얼굴을 보고. 준영의 시선이 머무는,
맞은편 사람을 보면, 정경이다.
송아, 둘의 심상찮은 분위기에 멈칫하는데.
둘의 말소리는 잘 들리지 않고.
그런데 그 순간, 또렷이 들리는 한 마디.

준영 …미치는 줄 알았으니까.

서로를 보는 준영과 정경.
얼음이 되어 숨도 못 쉬고 둘을 보고 있는 송아.
준영과 정경의 복잡한 눈빛을 본다.

[현재]

송아 (혼잣말처럼) …넘쳤잖아. 잘 닫았어야지. …꼭.

32 **카페_입구 앞** (오후)

빠른 걸음으로 나오는 준영. 나오더니, 멈춰 서서 참았던 숨 내쉰
다. 괴롭다.

33 **동_안** (오후)

그대로 앉아 있는 정경.

[인서트] **정경 회상. 뉴욕 공연장 리셉션장. 얼마 전** (정경 시점)

VIP 손님들에게 둘러싸인 준영. 정경, 인파에 밀려 준영에게 다

가가지 못하는데.

준영, 손님들 어깨 너머로 정경을 보고. 얼굴에 환한 미소 번진다.

정경도 눈인사하는데. 준영에겐 손님들의 사인 공세, 연주 극찬 세례.

완전히 밀려난 정경. 차림새로는 위화감 전혀 없지만 소외감 느낀다.

준영+손님들과 자신의 사이에 보이지 않는 벽이 있는 것만 같다. 그때,

외국인남
(30대) (영어/정경에 작업 거는) 저 피아니스트 팬인가봐요? 내가 싸인 받게 인사시켜줄 수 있는데.

정경 …….

획, 돌아서 나가는 정경.

[인서트] **정경 회상. 뉴욕 공연장 리셉션장 복도. 얼마 전** (정경 시점)

복도로 나와 걸어가는 정경. 마음이 복잡하고, 눈시울이 붉어지는데.

준영(E) (정경의 등 뒤에서) 정경아!

우뚝 멈춰 서는 정경. 울지 않으려 입술을 깨무는데, 준영이 뛰어오는 발소리.

준영 …정경아?

그 순간, 눌러둔 감정이 확 올라오는 정경.

정경, 획 돌아서 준영의 얼굴을 보고… 준영에 입 맞춘다!

준영 …!

정경, 준영이 당황해 온몸이 얼어붙는 것을 느낀다.
입술 떼는 정경. 당황해 있는 준영의 얼굴 보지만,
감정 동요 없는 정경의 얼굴.
정경, 바로 돌아서 걸어간다.

[현재]

정경 …….

그때 창문에서 똑똑 노크 소리. 정경, 고개 들어보면,
카페 밖에서 준영이 창문 노크하고선 나오라고 손짓하고 있다.
정경의 시선에서, 햇볕을 역광으로 받고 서 있는 준영. 눈부시다.
정경, 자신의 옆자리(창가 자리)를 보면, 좀 전에 앉았던 자리에만
내리쬐는 햇살.
그 자리를 만져보려 손을 뻗다가, 거두고. 가만히 바라보는 정경.

34 경후빌딩_ 1층 엘리베이터 홀 (오후)
 정경, 엘리베이터 호출 버튼 누르고. 준영은 옆에.
 둘 다 말없이, 약간 떨어져 나란히 서 있는데.

현호(E) 어, 정경아! 박준영!

 준영과 정경, 돌아보면, 로비로 허겁지겁 뛰어 들어오고 있는
 현호.

| 35 | 동_ 3층 엘리베이터 홀 (오후) |

엘리베이터 타는 송아. 문 닫히고 엘리베이터 내려간다.

| 36 | 동_ 상행 엘리베이터 안 (오후) |

정경과 준영, 현호. 잠시 말 없는데.

현호 (유쾌하게 말 거는) 어떻게, 이 아래서 다 만났네?

준영 (순간적으로 정경을 보는데)

정경 (태연한 얼굴) …어. 준영이랑 커피 마셨어.

준영 …….

현호 (울상) 진짜? 왜 나만 빼구~

정경 너 시차 적응 못했다며.

현호 히잉, 그렇긴 하지만.

준영 …….

현호 (정경에 애교) 오늘 저녁엔 우리 둘이 놀자! (준영에게) 넌 끼지 말고. (들뜬 얼굴로 정경에게) 이따 오랜만에 좋은 데 가자!

정경 (현호 빤히 보며) …나 생리해.

준영, 현호 (각자의 당황한 표정)

그때, 엘리베이터 떙! 3층이다. 문 열리고.

정경, 먼저 내려서 걸어가기 시작하면,

현호, 민망함 반, 당황함 반의 얼굴로 준영 들으라는 듯한 혼잣말.

("아니, 나는 그냥 어디 분위기 좋은 레스토랑 이런 거 얘기한 건데…")

하다가 얼른 내려 뒤쫓아간다.

정경, 뒤도 돌아보지 않고 걸어가는 뒷모습.

현호, "정경아아, 같이 가아~" 하고 정경의 손 꼭 쥐고 간다.

두 사람의 뒷모습을 보는 준영. 엘리베이터 문 닫히는데,

준영, 다시 열고 내린다.

37 경후문화재단 _ 회의실 (오후)

현호 (깜짝 놀라) 병원이요?

크게 놀란 준영과 정경, 현호. 그들의 반대편에 영인 있고.
영인 앞에 아이스커피 세 잔 나란히 있다. (한잔은 양이 조금 모자란)

준영 (걱정) 지금은 괜찮으세요?

영인 응. 다행히. 그래서, 당분간 여러분들하고 커뮤니케이션은,

송아 (노크, 들어온다, 새로 아이스커피 하나 사온. 꾸벅) 늦어서 죄송합니다.

영인 아, 딱 맞춰 오네. 여기 채송아씨가 할 거야.

송아에게 모이는 시선들. (준영과 정경, 송아에 목례, 현호만 "오! 안
녕하세요!")
송아, "안녕하세요." 작게 말하며 꾸벅 인사. 긴장.

영인 다들 주말에 우연히 만났다며. 인연인가보네.

현호 (붙임성 좋게) 잘 부탁드려요!

송아 (다시 꾸벅) 잘 부탁드립니다.

영인 (송아에게) 그럼 회의해. (나가려다가) 아 참, 저녁들 먹고 갈 수 있
지? 식당 예약해놨어.

일동 (각자의 표정, 특히 현호, 띠링~)

영인 (모른다) 다들 오랜만에 내가 밥 한번 사주려고 했는데, 갑자기
일이 좀 생겼네? 그래서 담에 하잘까 하다가 오늘 다들 모인 김
에, 송아씨랑 넷이 먹고 가.

정경 네, 그럴게요. 고맙습니다.

영인	난 담에 다시 날 잡는 걸로~ 그럼 회의들 해~

영인 나가면, 갑자기 어색해지고.

송아	아, 커피 드세요. 뭐 좋아하실지 몰라서 그냥 다 아이스커피로 샀어요.

송아, 얼른 커피 하나씩 주고. 다들 "감사합니다." 받고.
송아, 양 좀 모자란 커피를 제 앞에 두는데.
준영, 송아의 커피가 양이 적고, 종이슬리브도 젖어 너덜너덜한 것을 알아챈다.
자기와 현호, 정경의 커피컵 보면, 양 가득. 종이슬리브도 빳빳하다.

준영	(송아 컵 보며) 어… 송아씨 커피가….
송아	(얼른 변명) 그게, 들고 오다가 좀 쏟아져서요. 괜찮아요!
준영	(손 뻗어 송아와 자기 커피를 바꾸면서) 이거 드세요.
송아	아, 아니에요. (하며 얼른 손 뻗는데)

준영, 바꾼 컵을 제 앞으로 바짝 당겨놓고, 커피 한 모금 마신다.
아, 그게… 하며 어쩔 줄 몰라 하는 송아인데.

현호	(준영에게) 근데 너, 커피 안 마시지 않아? 심장 뛴다고.
송아	(몰랐다!) 커피 안 드세요? (당황, 일어나며) 둥굴레차 있는데….
준영	아니에요. (현호에게) 요샌 마셔. 가끔.
현호	그래? 너 연주 전엔 초콜릿도 안 먹었잖아. 카페인 피한다고.
준영	…상관없어. (보란 듯 커피 쭈욱 마신다)

잠시 말이 끊기는데. 송아, 문득 정경을 보면. 가만히 준영을 보고 있는 정경.

[플래시백] 카페_안 (낮. 신31의 인서트)

서로를 바라보고 있는 준영과 정경. 두 사람의 복잡하던 눈빛. 특히 준영의.

[현재]

그때 송아, 자신을 보는 정경과 눈이 마주친다.
송아, 순간 저도 모르게 어색한 미소 지으며 얼른 시선을 자기 커피잔으로 내린다.
각자의 앞에 놓인 커피들. 준영과 송아의 커피는 비슷하게 줄어있는.
컵 표면에 맺힌 물방울이 또르르 흘러내려, 컵 감싸 쥔 준영의 손을 적신다.

38 식당_안 (저녁)

송아, 자리가 어렵고. 현호는 약간 술 오른.
송아에게 살갑게 말 붙이고.
준영은 묵묵. 정경도 말 없고.
결국 대화하는 건 송아와 현호뿐인 분위기.

현호 저희가 처음 같이 연주한 게, 중2 때였거든요. (정경 보고 헤벌쭉) 그때 정경이가 미국에서 막 전학 왔을 땐데… 제가 한눈에 반해서 너무 떨려가지고 혼자서는 말도 못 걸겠고… 괜히 관심 없다는 얘까지 (준영 어깨 탁 잡으며) 데리고 가서 음악 때문에 온 척, 교내 실내악 콩쿨 같이 하자고…. (웃음)

송아	(웃는 얼굴로 준영 보면)
준영	(별 표정 없고)
현호	근데 아주 단칼에 안 하신다고 그러잖아요?
송아	어머.
현호	흐흐. 관심 없다고 귀찮게 하지 말라고 그러더라고요. 아~ 저의 첫사랑은 아~주 스크래치 투성입니다.
정경	…….
현호	흐흐, 그래도 결국 했죠! (정경의 손등을 어루만지며, 사랑스럽게 보는)
정경	(현호에 마주 미소)
준영	(그런 정경과 현호를 보다가 시선 돌리는데, 송아와 눈 마주치고)
송아	(준영과 눈 마주치자 얼른 현호에게, 말 돌리는) 어떻게 설득하신 거예요?
현호	아 그게요…. (생각해보지만 기억에 없다) 어… 그러게. (정경과 준영에게) 너네, 그때 왜 갑자기 마음 바꾼 거냐?
정경	…몰라, 기억 안 나.
준영	…….
현호	흐흐. (준영에게) 넌 기억나?
준영	(거짓말) …아니. 나도 기억 안 나.
정경	…….
송아	(준영과 정경을 보는)
현호	뭐야, 우리 셋 다 되게 바보 같다… 하하하.

현호와 준영 같이 웃고. 현호, 맑게 웃으며
정경에게 자연스럽게 치댄다.
그런 현호와 정경을 보는 준영의 표정.
그런 준영의 시선을 보는… 송아인데.

| 준영 | (밝게) 늦었다, 그만 집에 가자! (일어나는데) |
| 현호 | (장난스레 웃으며) 가긴 어딜 가? |

39 **경후문화재단_리허설룸 (밤)**

피아노 앞에 앉아 있는 준영. 피아노, 상판은 닫혀 있고, 건반 뚜껑만 열린.
현호, 벽에 등 기대고 바닥에 앉아 있고. 정경과 송아는 의자에 앉아 있다.
준영, 주머니에서 손수건 꺼내 건반 쭉 닦고 다시 주머니에 넣는데, 정경, 그 모습 가만히 보고 있다. 그리고 그런 정경의 시선을 바라보는 송아.

준영	(양손 깍지 껴 가볍게 스트레칭하며 셋 쪽을 돌아본다) 나 안식년인 거 아무도 기억 못하나봐.
정경	너도 기억 못하는 거 아니야? 아까 로비에서 너 바로 알아보잖아. 맨날 밤마다 와서 새벽에 간다고. 나한텐 '가끔' 온다더니.
송아	…….

[플래시백] 신20. 경후문화재단_사무실 (오전)

유진	준영씨랑은 연락 잘 주고받고 있어요? 리허설룸 쓰는 거.
송아	아, 그게… 연락이 없으세요.
유진	(대수롭지 않은) 그래요? 좀 쉬고 있나보네.

[현재]

송아, 기분이 좀… 묘해지는데.

| 현호 | (손뼉 치며) 자자, 이제 그만 떠들고, (하더니 갑자기 일어난다) |

현호, 창을 활짝 열고, 불을 끈다. 갑자기 어두워지는 리허설룸.
달빛 비춘다.

현호 (장난스레) 됐다. 이제 시작해.

준영 (웃으며) 뭐야. 내가 한석봉이야?

현호 연주를 잘해야 한석봉이지. (벽에 기대 바닥에 앉으며) 신청곡 받습
 니까?

준영 (웃음기) 네, 받습니다.

현호 그럼, 송아씨! 듣고 싶은 곡 신청하세요.

송아 (깜짝 놀라) 저요? 아, 아니에요.

현호 우리 팀 되신 기념으로! 얼른요.

송아 (정말 그래도 되나, 싶은데)

현호 이런 기회 언제 또 올지 모릅니다— 신청하세요! 얼른요!

송아, 그래도 정말 괜찮을까 싶은데,
희미한 달빛 속, 준영과 눈 마주치고.
고개 끄덕이는 준영.

[플래시백] 송아 회상. 1회 신48. 동_ 리허설룸 문 앞 (낮)
열린 리허설룸 문밖의 송아, 안에서 피아노 연주하는 준영의 뒷
모습을 바라보는.

송아(E) 슈만….

[현재]

송아 …트로이메라이요.

준영 (순간 멈칫)

정경	(그런 준영을 보는)
송아	(변명처럼 덧붙이듯) 저번에 여기서 그 곡 치시는 걸 우연히 들어서….
정경	(준영 보는)
준영	(정경과 눈 마주치고, 시선 피하는)
송아	(그런 정경과 준영 보는)
현호	(전혀 눈치 못 채고, 송아에게) 슈만 '어린이의 정경'에 있는 그 곡이요? (하더니) 그러고 보니 정경아, 너 이름이 이 곡에서 따온 거야?
송아	(아… 순간 뭔가 깨달은 것 같기도 한데…)
준영, 정경	(서로 눈 마주치고)
송아	(그런 준영과 정경을 보고)
현호	(눈치 못 채고) 어머니가 이 곡을 좋아하셨나? 그래서?
정경	……. (일부러 명랑하게, 핀잔주듯) 아니거든. 내 이름은 엄마 이름에서 가져온 거거든.
준영	…….
송아	(준영 보고 있는)
현호	(민망하다) 아하하, 그래? 로맨틱하셨네. 암튼… (송아에게) 준영이가 옛날부터 슈만을 제일 좋아하거든요. 근데 음, 생각해보니 트로이메라이 치는 건 나도 못 들어본 것 같네? (키득키득) 그럼 박준영 선생님, 슈만 '어린이의 정경' 중, 트로이메라이… 부탁합니다?
준영	…….
송아	(얼른) 저, 다른 곡도 괜찮//
준영	(O.L.) 칠게요.
송아	…!
현호	(눈치 없다) 오올~ 송아씨 덕분에 박준영의 트로이메라이 첫 감상!
준영	…잘 들어. (정경을 보며) 다신 안 칠 거니까.

정경, 송아 (표정)

준영, 일어나 피아노 상판 열고 버팀목 고정한다. 활짝 열린 상판.
다시 피아노 앞에 앉는 준영.
송아, 준영을 보면, 창에서 들어오는 희미한 불빛에 보이는 준영
의 실루엣.
준영, 건반 위에 아직 손을 올리지 못하고 있다.
그리고 그런 준영의 뒷모습을 보고 있는 정경인데.

미동도 없이 앉아 있던 준영, 건반 위에 손을 올리고(송아 시선에
선 뒷모습).
잠시 후 연주가 시작된다. 잔잔히 꿈결처럼 흐르는 음악….
이윽고 마지막 음을 누르고 건반에서 손을 떼는 준영.
아무도 소리 내지 않고, 정지된 사진처럼 모두가 가만히 있다.
벽에 기대 가만히 잠든 현호.
송아, 어둠 속에서 보면, 준영을 가만히 바라보고 있는 정경.

준영은… 그대로 피아노 앞에 앉아 있는데…
일어나더니 피아노 상판을 닫는다.
탁, 상판 닫히는 둔탁하고 무거운 소리만. 그리고 고요함.
준영, 그대로 송아와 정경을 뒤로한 채, 그대로 서 있다.
정적 흐른다. 어둠 속 희미한 빛 속에,
그대로 앉아 있는 송아와 정경.

창밖에서 희미하게 들어오는 빛이 비추는 방 안.
달빛을 반사해 뿌옇게 빛나는 가지런한 건반들,
조금 전까지 준영이 앉아 있던, 빈 피아노 의자.

피아노 상판을 닫고서 가만히 서 있는
준영의 뒷모습을 바라보고 있는 정경,
그런 정경을 보는 송아의 얼굴.

40 정경의 집_ 정경 방 (밤)
 침대 위에 무릎 모아 세우고 앉아 있는 정경. 생각에 잠긴. 복잡
 한 얼굴.

준영(E) (신39에서) 다신 안 칠 거니까.

41 준영 오피스텔_ 안 (밤)
 깜깜한 방, 불을 켜진 않았지만 블라인드 걷어놓아 밖의 빛이 들
 어온다.
 준영, 낑낑거리며 현호를 제 침대에 눕히고는 그 옆 바닥에 벌렁
 눕는다.
 콧잔등에 땀 송송. 그때 침대의 현호가 갑자기 굴러 준영의 위로
 떨어져 덮친다.

준영 (현호 밀어내며) 한현호. 일어나. 올라가서 자. (하는데)
현호 (준영을 온몸으로 껴안는다, 완전 곯아떨어진) 음냐… 음냐….
준영 (현호의 팔 걷어내며) 올라가라구. (하며 자기도 몸 일으키려는데)
현호 (준영 확 잡아 끌어안고 잠꼬대) 사랑해….
준영 (픽, 웃음 난다) 알아. 그러니까 일어나//
현호 (O.L. 잠꼬대) 정경아….
준영 (멈칫)
현호 사랑해… 이정경… 사랑한다…. (준영을 꽉 끌어안는다)
준영 …….

그대로 곯아떨어진 현호. 그런 현호를 가만히 둔 채 생각에 잠기는 준영.

42 경후문화재단_ 사무실 안 (낮)
모두의 자리 비어 있다.

43 동_ 회의실 (낮)
송아, 영인, 다운, 해나. 모두 정장 차려입었고. 바짝 긴장해 있다.

영인 오늘 이사장님 자택 하우스 콘서트는 그래도 시향에서 큰 협조 해주셔서 순조로웠네. (송아와 해나에게 설명) 지휘자님이 시향 지휘하러 오셨는데 우리가 하루 저녁 '빌리는' 거잖아.

송아 (이해했다)

다운 이따 우리 장학생 지원이 연주 들으시고 해외공연에 좀 초대해 주시면 정말 좋겠어요.

영인 (끄덕) 그런 거 만들어보려고 이사장님이 거장분들 내한하시면 댁으로 초대하시려고 그렇게 애쓰시는 거야. 그분들께 우리나라 재능 있는 애들, 선보이고 네트워킹 해주시려고.

송아 (그런 뜻이…)

영인 아무튼, 박 과장은 지금 지휘자님 호텔 가 있으니까 해나씨도 거기로 가서 기다렸다가 같이 모시고 와요. 심부름거리 생길 수도 있으니.

해나 네!

영인 준영이는 한남동으로 알아서 오기로 했고. 근데 참, 송아씨.

송아 네?

44 대형서점_ 안 (낮)

지휘자님께 준영이 음반을 드리려는데, 재고가 없어서. 좀 사올
수 있을까?

사람 많은 대형서점. 한쪽에 음반매장 보인다.

45 **동_음반매장 안 (낮)**

도서관처럼 서 있는 키 높은 음반장 앞. 클래식 음반 코너.
알파벳 훑으며 음반 찾는 송아인데. 해나, 옆에서 (다른) 음반 구
경 중. 송아, 준영의 음반 찾아 뺀다.
커버엔 정면 응시하는 준영의 사진. 웃음기 없는, 진지한 얼굴.
영어 제목 SCHUMANN : PIANO WORKS인데, 커버에 한글
홍보 스티커 붙어 있다.

한국인 최초 쇼팽 콩쿠르 2위 수상자
박준영의 첫 레코딩
박준영 <슈만>

송아, 사진 속 준영을 가만히 바라보는데….

해나 (그런 송아 슬쩍 보더니) 언니, 저것 좀 봐요.
송아 응?

해나가 가리키는 곳 보면, 클래식 음반 코너 벽면에
스무 살가량의 남자 피아니스트(승지민) 사진 포스터가 붙여져
있다.
포스터 앞 프로모션 매대에는 같은 사진이 커버에 있는 음반 쌓
여 있는.

해나 이젠 어딜 가나 승지민이네요. 박준영은 완전 한물갔고.

송아 (괜시리 기분이 나빠지지만 굳이 더 이상 말 섞고 싶지 않은데)

해나 박준영, 외국에서 안 팔리니까 들어온 거 아니에요? 안식년은 핑
 계구. 솔직히, 피아노 못 치는 건 아니지만 그 얼굴이니까 인기
 있는 거지, 쫌만 덜 잘생겼었어봐요. 어딜….

 송아, 순간 발끈해 뭐라고 대꾸하려는데
 해나, 핸드폰 받으며 "네, 과장님! 지금 가요!" 하더니 음반장 사
 이를 휙 빠져나가 음반점 밖으로 나가버린다.
 송아, 어이가 없다. 쟤 왜 저래 진짜, 하는 얼굴로 다시 음반장 쪽
 으로 돌아서는데,

송아 …!

 뒤 음반장 앞에 서 있던 준영과 눈이 마주친다.
 깜짝 놀란 송아와 달리 준영, 아까부터 거기 있었던 듯 전혀 놀라
 지 않은 얼굴.
 송아, 너무 놀라 심장이 쿵쾅쿵쾅. 인사를 해야 하는데 얼어붙은
 입이 떨어지지 않고.
 그때 준영, 송아에게 살짝 목례하고 바로 음반점을 나간다.

송아 (겨우 정신 차리고 뛰다시피 따라 나가며) 저, 저기요! (하는데)
(E) (음반점 입구 도난방지기 경고음) 삐익!!

 음반점 직원(여, 20대)과 손님들 시선 전부 송아에 쏠리고.
 송아, 당황해 다시 한 발 물러났다가 나가려 하면 다시 울리는 경
 고음. 삑!!

송아, 마음이 급해 발 동동거리며 준영이 간 쪽 보면 준영, 더 이상 보이지 않는다.

음반점 직원 (다가와서) 손님?

송아 (울상, 시선은 계속 밖에) 이거 왜 삑삑대요? 네? 저 빨리 가야 하는데—

음반점 직원 손님, 저… 이거… 계산을….

그때 깨닫는 송아. 손에 쥐고 있는 준영의 CD. 송아, 그만 맥이 탁, 풀려버린다.

46 [몽타주] **준영의 이야기**

준영(Na) 갑자기 어떤 것을 깨닫게 되는 순간이 있다.

- 한남동 골목. 오르막길. 오후. 걸어가는 준영. (검은 슈트, 흰 셔츠, 노타이)

준영(Na) 콩쿨을 즐긴 적은 단 한 번도 없었다.
매번 3, 4키로씩 체중이 줄고 불면증에 시달렸다.
하지만 나는 두 가지 때문에 계속 콩쿨에 나갔다. 하나는,

- 정경의 집, 대문 앞. 준영. 초인종을 누르고, 잠시 기다리다가, 문득 돌아보면,
부촌 저택들 지붕 위, 태양. 눈이 부시다. 한 손으로 태양을 가려 보는 준영.

준영(Na) 상금으로 생활비를 마련하는 것. 예술중학교에 진학해 혼자 서

울에 올라온 이래로 나는 스스로 생계를 꾸려야 했다.
그리고 다른 하나는,

- 과거. 예술중학교 연습실 복도. 밤. 열려 있는 복도 양쪽 방들.
빈방 안엔 업라이트 피아노 하나씩. 문 닫힌 방 하나. 문틈으로
새어 나오는 빛.
- 연습실 안. 밤. 피아노 위엔 테이프로 정성껏 깔끔하게 이어 붙
인 복사지 악보.[1]
피아노 앞의 어린 준영(14, 교복), 2G 핸드폰 통화하는 어두운
얼굴.

준영모(F) 준영아… 아버지가 이번엔 정말로 보증 안 서려고 했었는데….

- 좁은 자취방. 자퇴서 쓰는 어린 준영. 한국예술중학교 2학년
7반 38번, 까지 적고 이름을 차마 적지 못하는데, 핸드폰 울리고.
- 통화하는 준영. 전화 상대방의 말이 믿기지 않는 듯한 얼굴.

준영(Na) 결국 포기하려 했을 때 손을 내밀어준 한 분을 위해서였다.

- 지하철. 어린 준영, 밝은 얼굴. 서 있는데, 앞에 앉은 승객이 읽
는 신문 보인다.

준영(Na) 내게 장학금이라는 이름으로 왔던 그 돈은,
어떤 아이의 슬픔의 값이었다.

1 옆의 접이식 의자 위에, 끼니를 때운 빨대 꽂은 흰 우유 하나, 삼각김밥 두 개 정도. (피아노 위에는
어떠한 음식도 올려놓지 않습니다)

- 신문 기사

경후그룹 나문숙 명예회장, 비극 딛고 '내일'을 그리다
무남독녀의 항공 사망사고 이후 경영 일선에서 물러나 경후문화재단 설립
"딸의 사고 보상금으로 재능 있는 어린 음악가들 지원,
 하늘나라에 있는 딸도 기뻐할 것"

- 준영, '사망사고' '사고 보상금' 등에 시선 머물고. 흔들리는 준영의 눈동자.

- 중학교 교실. 전학 온 어린 정경(14), 교탁 옆에 서 있는.
담임 "정경이는 미국 줄리어드 예비학교를 다니다가 이번에 한국으로…" 소개하는데. 정경은 무표정. 그런 정경을 보는 (제 자리의) 준영. (짝은 어린 현호, 14)

준영(Na) 그 아이의 비극이 내겐 행운이 되었다는 게… 싫었지만,

- 중학교 복도. 준영의 맞은편에서 오는 정경, 무표정으로 준영을 스쳐 지나가는.

준영(Na) 나는 피아노를 계속 하고 싶었고, 집으로 돌아가고 싶지 않았다.

- 경후아트홀. '경후문화재단 1기 장학생 박준영군 장학증서 수여식' 현수막.
무대. 어린 준영, 증서 받고. 젊은 문숙(61), 악수 청하는. 카메라 플래시 팡팡.

준영(Na)	그래서 나는,
젊은 문숙	(악수하며, 인자하게) 우리 손녀와 같은 반이라고.
어린 준영	…….

- 중학교 교실. 혼자 앉아 있는 정경. 누가 앞에 와서 서고, 고개 들어보면, 준영.

어린 준영	실내악, 같이 하자.
어린 정경	(어린 준영 보는) …….
준영(Na)	그 애와 친구가 되기로 했다. 그렇게, 내 마음이 좀 편해졌으면 했다.

- 한국예중 교내 실내악대회 상장 들고 기념사진 촬영하는 어린 준영, 정경, 현호.
(정경의 바이올린 케이스 안에 있는 사진이 촬영되던 순간)
사진기사 "자, 자, 웃어요!" 하면 살짝 웃는 정경. 그런 정경을 보는 준영.
준영의 얼굴에도 미소 번지는.

준영(Na)	그리고, 쉬지 않고 콩쿨에 나가기 시작했다. 나를 도와주신 그분이 보람을 느끼실 수 있게.

- 허름한 거실(준영 본가). 어둑어둑. 아무도 없다. 구석엔 빈 소주 병 가득 쌓인.
작은 장식장엔 가지런한 메달, 상장들, 트로피들… 국내 콩쿠르는 전부 초등부, 중등부, 고등부 1위고, 외국어 상장, 트로피들도 1st Place, Audience Award 등.

벽에는 스카치테이프로 붙여놓은 오래된 신문 기사들. 전부 준영의 콩쿠르 우승 기사 혹은 관련 인터뷰 기사들이다.
그중 하나 클로즈업되면, 어린 준영과 젊은 문숙이 활짝 웃는 사진과 기사.

피아니스트 박준영(17), 함부르크 콩쿠르 최연소 1위
상금은 1만 유로… 작년부터 3연속 국제 콩쿠르 석권
경후문화재단의 후원으로 어려움 극복…
나문숙 이사장 "눈부신 성장 대견해"

준영(Na) 그걸로, 콩쿨을 전후해 찾아오는 메스꺼움과 긴장성 두통, 불면증은 다 참아낼 수 있었다. 그러나 단 한 번, 2등을 했던 그 마지막 콩쿨 후에

- 호텔 방. 밤. 지쳐 들어오는 준영(23), 슈트 가방 걸어놓고. 침대로 쓰러지는.
- 호텔 방. 침대. 새벽. 잠이 오지 않아 뒤척이는 준영. 블라인드 사이로 새벽 햇빛.

준영(Na) 한국을 떠나 매일 밤 다른 나라의 호텔방에서 혼자 잠들던 그 시간들이… 그렇게 참기 힘들 줄은 미처 몰랐었다.
무대에서 모든 걸 쏟아내고 돌아온 밤마다 그 애를 생각했고

- 핸드폰 보는 준영. 카톡, '정경'이 보낸 서령대 졸업식 사진(학사모).

준영(Na) 나의 다른 친구를 생각했다.

- 사진 속, 정경 옆의 현호. 같은 학사모. 환한 웃음.
- 중학교 교실. 어린 현호, 안 어울리게 수줍은 얼굴로 준영에게 고백하는.

어린 현호 나⋯ 첫눈에 반했나봐. (교실 뒤쪽 곁눈질하면)

어린 준영, 현호의 시선 따라 쳐다보면, 혼자 앉아 있는 무표정한 어린 정경.

- 카페. 준영(20) 혼자 있는데. 들어오는 현호와 정경. 손 잡았고. 현호 함박웃음.
준영, 잠시 당황하나 이내 활짝 웃는다. 정경, 준영과 눈 마주치자 살짝 웃는.

준영(Na) 이 감정의 이름은 우정일까, 연민일까, 마음의 부채감일까. 생각해볼수록 왠지 모를 겁이 나 차라리 외면해왔는데,

- 뉴욕 공연장 리셉션장 복도. 준영에 입 맞추는 정경. 당황해 얼어붙는 준영.

준영(Na) 그 순간 깨달았다. 내가 그 앨⋯ 사랑하고 있다는 것을.

- 동 장소. 현실 세계로 돌아온 준영, 정경을 밀어내려 하는데 먼저 입술을 떼는 정경. 무표정한 얼굴로 걸어가 버린다.
그런 정경의 뒷모습을 망연히 바라보고 있는 준영의 얼굴 위로,

준영(Na) 그러나 사실은⋯ 알고 있었다.

다만, 드러낼 수 없는 마음이란 걸 먼저 알고 있었을 뿐.

- 어린 준영(14), 정경의 집 거실. 저택의 분위기에 기가 눌리고 어색하게 서 있는데. 햇볕(혹은 샹들리에 불빛)이 반사되어 반짝이는 그랜드 피아노.
준영, 반짝임에 이끌려 저도 모르게 만져보려다가 정신 차리고 손을 거둔다.
감히 손대지 못하고 바라만 보는 준영. 곁에서 그런 준영을 보는 문숙.

문숙 이제부턴 네가 연주해주렴.

준영의 시선이 머무는 곳, 피아노의 한쪽, 작게 새겨진 이름.
'정경선'.

- 경후아트홀 로비. 벽 아래쪽의 작은 동판.

> 사랑받는 딸이자 아내이자 엄마였고,
> 누구보다도 음악을 사랑했던 피아니스트
>
> **故 정경선 (1965-2004)을 기억하며**

준영(Na) 몇 년 동안 그렇게나 바래왔던 안식년은,

47 인천공항_ 입국장 (오후. 1회 신61)
나오는 정경을 보고 굳어버린 준영. 정경도 준영을 보고 크게 놀란.

준영(Na)　시작부터 모든 것이 엉망이었다.

48　　대형서점 안_ 음반점 안 → 밖 (낮)

　　　- 키 큰 음반장 사이, 서 있는 준영. 찾던 음반을 빼는데, 옆 칸에
　　　서 들리는 목소리.

해나(E)　(신45에서) 이젠 어딜 가나 승지민이네요. 박준영은 완전 한물갔고.

　　　준영, 순간적으로 굳는 얼굴. 카메라, 옆 음반장으로 옮겨가면,
　　　해나와 송아.
　　　카메라 다시 준영 비추면, 그대로 가만히 서 있는 준영. 진심으로
　　　상처받은 얼굴.

　　　- 음반점 나오는 준영, 담담한 얼굴.
　　　등 뒤에서 송아의 "저, 저기요!" 목소리 들리지만, 멈추지 않고
　　　걸어간다.

준영(Na)　알고 있었지만 마주하기 싫어 차라리 외면해왔던 사실들이
　　　하나둘 모습을 드러낸다. 이다음은 또 무엇일까.

49　　정경의 집_ 외경 (오후)

50　　동_ 거실 (오후)

　　　영인, 다운과 함께 들어서는 송아.
　　　거실 통유리창 너머로 펼쳐지는 파란 하늘, 서울의 풍경.
　　　상판 활짝 열어놓은 그랜드 피아노, 그 앞에서 경후홀 직원1(여,
　　　40대, 하우스매니저), 경후홀 직원2(여, 30대 중후반), 경후홀 직원3

(남, 30대 중후반)이 객석처럼 의자 열 개 정도를 배치해 옮기고 있고. 피아노 뒤로 키 큰 꽃바구니 스탠드 장식되어 있다.

거실 한쪽에서는 미니 드레스 입은 지원(여, 14)이 바이올린 연습 중이고.

지원모(40대), 차림새는 평범하지만 딸의 연습을 체크하는 매서운 눈매.

송아, 생경한 분위기에 조금 압도당하는 기분.

51　　　동_정경 방 (오후)

침대 끄트머리에 앉아 있는 현호.

화장대의 정경, 화려하진 않아도 고급스런 원피스 차림. 보석함 열면, 전부 귓불에 달라붙는 작고 심플한 귀고리들[2]. 정경, 귀고리 하나를 꺼내 거울 보며 귀에 단다.

정경　　미안… 오늘 자리를 못 해줘서. (귀고리 침이 잘 들어가지 않는)

현호　　괜찮아! 내가 거기 낄 레벨도 아니고. 흐흐. 나 그냥, 리허설만 보고 갈 거야. 영인이 누나가 저 꼬마 엄청 잘한다고 그래서 궁금하네.

정경　　(안 들어가는 귀고리에 온 신경 쓰다가 멈칫) …언니가 그래?

현호　　(눈치 못 채고) 어. 진짜 잘한다구. 쟤도 송정희 교수님 제자라면서? 아~ 역시 송교수님, 잘하는 애들만 따아딱, 골라 받으시네.

정경　　(다시 귀고리 낀다, 들어간다) …쟨 나보다 훨씬 더 잘되어야지.

현호　　흠… 그건 잘 모르겠지만, 너보다 예쁘긴 어렵시.

정경　　(피식) 뭐래니. (다른 쪽 귀에 귀고리 하려는데 놓치는) 아!

2　　　정경과 송아 모두 귀고리 착용 시 아주 짧거나 작은 귀고리를 합니다. 바이올린에 닿기 때문에요. 손톱 네일아트도 하지 않습니다.

바닥에 떨어진 귀고리. 통통 튀더니 현호 발치에 멈춘다.

52 동_거실 (오후)
객석 의자 위에 지원의 사진과 경력 인쇄한 종이 한 장씩 올려놓
고 있는데.
종이 한 장 가만히 바라보면, 하단에 작게 인쇄된 준영의 이름과
프로필.

Joon Young Park, the 2nd prize winner of the International
Chopin Piano Competition…
(자막 : 쇼팽 콩쿠르 2위 입상자인 박준영은…)

영인(E) 준영아, 왔어?

송아, 순간 멈칫하고. 고개 들어보면, 막 도착해 들어서는 준영.
송아, 준영과 눈 마주치자… 아까 일이 생각나 당황스러운데.
준영, 송아를 보자 아무 일 없었다는 듯
살짝 미소 지으며 눈인사하고
바로 지원, 지원모와 인사 나눈다. 그런 준영을 보는 송아.

53 동_정경 방 (오후)
서 있는 정경의 귓불에 귀고리 해주려는 현호.
서툴러 잘 안 되고. 낑낑 애쓰는.
(바로 가까이에서 서로의 숨소리 느껴지는 거리)

현호 (또 실패했다, 미끄러운 한 손 옷에 쓱쓱 닦으며) 아, 이거 왤케 어렵
냐. (다시 귀고리 들고 열심히 애쓰면서) 편두통은 좀 괜찮아?

정경	응? (바로 옆 현호 보면, 현호는 정경의 귀고리에만 집중하고 있는)
현호	뉴욕에서 많이 아팠잖아. 걱정했는데.
정경	…….
현호	(계속 귀고리에 집중하며) 니가 얼마나 아팠으면 준영이 보러도 못 갔….

그때, 드디어 들어가는 귀고리 침!

현호	(한발 물러나며) 아, 성공! (하는데)
정경	준영이가… 그래?
현호	? 뭐가?
정경	내가… 자기 연주회 안 왔대?

54 동_거실 (오후)

객석 의자 뒤편으로 물러서 있는 송아.
준영이 피아노 앞에 앉아 건반을 닦고 손수건을 올려놓는 모습 보고 있다.

영인	(준영에게) 지금 여기서 악보 읽을 줄 아는 사람, 송아씨밖에 없는 데.
준영	…(송아 쪽으로 돌아보며) 송아씨!
송아	(깜짝 놀라) 네?

당황해 준영을 쳐다보는 송아인데.

준영	제 악보 좀 넘겨주실래요?
송아	…!

크게 당혹스런 얼굴의 송아. 그런 송아를 보고 있는, 담담한 얼굴의 준영.

[짧은 jump]

피아노 앞. 송아, 준영 왼편 의자에 앉아 있는데, 바짝 긴장하고 당혹스런 얼굴.

준영 해본 적 있으세요? 페이지 터닝.

송아 (바짝 긴장) 아뇨. 처음이라….

준영 아… 그래도 너무 걱정은 마세요. 잘못 넘겨도 웬만큼은 외우니까. (안심하라는 듯 싱긋 웃으면)

송아 (긴장 조금 풀리고, 어색하게 웃어 보이는데)

영인 구체적으로 비법 좀 알려줘봐. 준영이 너 학교 다닐 때 해봤을 거 아냐.

준영 음… 비법까진 아니어도… 피아니스트 호흡을 느끼면 돼요.

송아 (아…)

영인 (핀잔) 너무 어렵다.

준영 (웃는) 이게 말로 설명하기가 좀 힘든데… 송아씨, 무슨 소린지 아시죠?

송아 (알 것 같다, 고개 끄덕끄덕) 네. 해볼게요.

영인 흥. 음악인들끼리만 아는 썸씽이란 거야? 흥이다, 흥!

준영 (웃고)

송아 (피아노 위 치간느 악보에 시선 가는데)

준영 (악보 펼치며) 송아씨도 이 곡 해봤어요? 라벨의 '치간느'.

송아 아뇨. 근데 '치간느'면 앞에….

준영 (무슨 말인지 안다) 네, 앞부분 3분 30초는 바이올린 독주. 즉, (장난스럽게) 우리 쉬는 시간.

55 동_ 정경 방 (오후)

정경 (현호를 똑바로 쳐다보며) 준영이가 그래? 내가 그날 공연 안 갔다
 고?

현호 …아냐? 갔어?

정경 (잠시 현호의 눈을 쳐다보다가) …아니. 안 갔어. 준영이… 못 봤어.

 잠시 그대로 마주 보고 서 있는 둘인데, 문밖에서 바이올린 소리
 들리기 시작한다.
 또렷하지만 불안한 느낌의, 낮고 두터운 소리. 라벨 「치간느」의
 첫 부분이다.

56 동_ 거실 (오후)
 지원, 놀라운 연주중.
 송아, 홀린 듯 (준영 어깨 너머의) 지원을 보고 있는데.
 준영, 송아가 순수하게 감탄하는 얼굴로 지원을 보는 것을 알아
 채는.

57 동_ 2층 발코니 (오후)
 발코니에 기대서서 거실을 내려다보고 있는 현호.

58 동_ 정경 방 (오후)
 징경, 방을 나가려다가 문득 화장대 위, 한쪽 귀고리 뒷마개(end
 cap) 본다.
 (현호가 끼우지 않은 것)
 정경, 뒷마개 집어 들고 현호가 해준 귀고리 침에 꽂으려다가, 멈
 추는.

정경 ……..

59 동_거실 (오후)

지원의 솔로 연주 계속되고 있다.

(바이올린 파트만 음표들이 현란하고, 아래 피아노 파트는 전부 쉼표뿐
이다)

송아, 지원이 첫 페이지의 거의 끝부분을 연주하고 있다는 것을
깨닫고.

(준영은 지원을 보고 있는)

악보를 넘기려 (일어남과 동시에) 왼손을 악보 오른쪽 페이지 위
쪽으로 뻗는데,

지원을 보고 있던 준영, 시선은 여전히 지원을 향한 채

악보를 넘기려 왼손을 뻗다가 송아의 손과 탁, 부딪힌다!

송아 …!

송아, 깜짝 놀라 다시 앉으며 손 거두는데.

준영 역시 조금 놀라 움찔.

준영, 눈으로 사과하고는 악보 조용히 넘긴다.

60 동_2층 발코니 (오후)

방에서 나오는 정경, 현호의 옆에 나란히 서서 아래를 내려다본
다. 피아노 앞에 앉아 있는 준영과 송아가 보인다. (아직도 지원 솔
로 연주 중, 준영과 송아 쉬는 중) 송아가 페이지 터닝하는 줄 몰랐
던 정경이다. 서로 가까이 앉은 준영과 송아에게 시선 머무는데.

현호 (아래 눈짓하며 속삭이는) 둘이 되게 잘 어울리지 않아?

정경 …….

정경의 귀, 귀고리 양쪽 다 뺀.

61 동_거실 (오후)
지원의 솔로 연주 계속되고 있고. 피아노파트가 합류할 타이밍이다.
준영, 두 손을 피아노 위에 올려놓고… 연주 시작한다.
바로 시작되는, 몽환적이고 파도 같은 피아노 선율.
송아, 빠져드는데….
그때 바로 곁에서 연주에 몰입한 준영의 숨소리 느껴지고.

준영(E) (신54에서) 피아니스트 호흡을 느끼면 돼요.

- 연주 계속. 준영, 지원을 계속 보며 연주에 몰입하는.
- 송아, 귀로 음악 따라가며 눈으로는 악보 좇는 데 집중하는 얼굴.
타이밍 맞춰 일어나 악보 넘기고 앉고. 앉자마자 또 눈으로 악보
좇는.
- 바로 옆에서 들리는 준영의 숨소리, 손과 몸의 움직임.
- 음악이 점점 고조되면서 거칠어지는 준영의 호흡, 강해지는 타건.
- 송아, 그런 준영에 집중하며 자리에서 일어나고, 악보 넘긴다!
- 자리에 다시 앉는 송아. 악보를 눈으로 따라가지만, 귓가에 쏟
아지는 건반 소리외 준영의 숨소리, 준영의 몸짓 하나하나가 너
무나도 가깝게 느껴진다.
- 지원과 준영, 마지막 음을 화려하게 내고 끝낸다.
준영, 마지막 화음 강하게 타건하며 (큰 동작) 마치고.
마지막 화음의 여운이 하이 실링 거실에 흩어지는데.
아직 준영도, 지원도, 잔향에 압도되어 아무 소리 못 내고.

송아 역시 쉽사리 숨도 내쉬지 못하고 있는데.

준영의 거칠어진 호흡 소리만 송아의 귓가에 들린다.

호흡 가라앉히는 준영, 살짝 상기된 얼굴. 송아의 가슴도 함께 두근거리고.

송아의 얼굴도 저도 모르게 살짝 상기되었고.

잠시 동안, 아무도 움직이거나 소리 내지 않고 음악의 여운에 젖어 있다.

62 동_거실 (저녁)

(리허설 끝난 직후) 준영, 피아노 의자에서 일어난다.

준영 (송아에게) 고생하셨어요. (바로 지원에게) 우리, 이따가도 잘하자!

지원 (쭈뼛) 네. 감사합니다. (구석의 지원모에게 가고)

그때 2층에서 내려오는 현호와 정경.

송아, 얼른 일어나며 현호와 인사 나누고. 정경과는 어색하게 인사.

그러고는 뻘쭘하게 서 있는데.

현호 아, 난 이제 가야겠다.

준영 (두 사람에게 다가가며) 연주 안 보고?

현호 (구석에 세워놨던 첼로 메며) 시향 리허설 있어. 이번에 객원 단원 뛰잖아.

준영 아, 그랬지. 조심해서 가.

정경 안 나갈게.

현호 돈워리. (송아 쪽을 향해 큰 소리로) 송아씨, 담에 봬요!

송아 (갑자기 이름 불리니 깜짝 놀란) 아, 네. 담에…. (현호 이미 갔다)

잠시 아무 말 없이 서 있는 송아와 준영, 정경인데.

지원모(E) (작지만 날카로운) 똑바로 못해?

정경과 준영, 소리 나는 쪽 보면. 구석에서 지원 꾸중하고 있는
지원모.

지원모 오른손 피치카토 소리 너무 약하잖아!
지원 (바짝 얼어서, 오른손 검지 끝 보여주며) 여기 물집이 너무 아파서….
지원모 (날카로운) 아직도 물집 안 터졌어? 연습 제대로 했음 벌써 굳은
 살 생겼지! 그럼 안 아프잖아!
정경 …….

피아노 앞. 송아, 계속 어정쩡하게 서 있는데. 다가오는 준영.

준영 악보 넘기는 것도 피곤하죠.
송아 아, 아니에요.
준영 아, 아까 죄송해요.
송아 (깜짝 놀라) 네?
준영 아까… 피아노 계속 쉬는 부분이라 제가 넘기려고 했는데. 미리
 말을 할걸.
송아 (손사래) 아, 아니에요.

그때 송아의 눈에, 거실 한켠, 여전히 얼어 있는 지원이가
정경이 뭐라 뭐라 말 건네자 살짝 웃기도 하는 모습이 보인다.
준영, 송아의 시선을 좇다가, 그런 정경의 모습 본다.
그때 송아와 준영 쪽으로 다가오는 정경. 송아, 괜히 긴장되는데.

정경 (피아노 위, 손수건 본) 그거. 내가 준 거야? 쇼팽 콩쿨 나갈 때 준 거?

송아 (아…)

준영 (손수건 주머니에 넣으며) …어.

정경 …오래도 쓴다.

준영 (그냥 살짝 웃는)

정경 뭐 좀 간단히 먹을래?

준영 아니. 괜찮아.

정경, "뭐라도 마시던지." 하며 핑거푸드와 음료 차려놓은 거실 한 켠으로 가면. 따라가는 준영. (떠나기 전, 애틋한 눈길로 피아노 모서리를 살짝 어루만지고 가는)

송아. 상판 열어놓은 피아노를 물끄러미 보다가 시선 내리면, '정경선' 각인 보인다.

[플래시백] 1회 신44. 몽타주 中' 경후문화재단_ 경후아트홀 로비

벽의 작은 동판 글씨.

> 사랑받는 딸이자 아내이자 엄마였고,
> 누구보다도 음악을 사랑했던 피아니스트
>
> **故 정경선 (1965-2004)을 기억하며**

[현재]

송아 (아…) …….

송아, 준영과 정경이 간 쪽으로 시선 돌리면, 조용히 대화 나누고 있는 두 사람. (대화 내용 들리지 않는) 두 사람의 뒤로, 작은 사진

액자 보인다. (벽난로 위나 장식장 등, 열 살 전후의 정경이 이 거실에서 바이올린 연주하고, 경선이 반주하는 사진)

그때, 영인, 정경에게 다가가 말 건다. (송아에게 들리는)

영인 정경아, 검은색 옷 좀 빌릴 수 있을까?

정경 옷이요?

영인 응, 송아씨가 페이지 터닝 할 줄 모르고 밝은색을 입고 와서.

송아 (자기 이름에 반사적으로 정경 쳐다보고)

정경 (송아를 본다) …….

63 **동_ 대문 앞** (저녁)

도열해 있는 문숙, 정경, 영인, 다운, 송아. (순서대로. 송아 여기부터 검은 상하의)

기사, 고급 세단 뒷좌석 문 열면, 깐깐한 인상의 지휘자(여, 60대) 내린다.

(그 옆에 타고 있던 성재, 조수석의 해나도 얼른 내린다)

문숙 어서 오세요, 마에스트라!

64 **동_ 거실** (밤)

밝은 샹들리에 빛 아래, 열정적으로 연주 중인 준영과 지원.

(옆 의자의) 송아, 집중한 준영의 옆얼굴 삼깐 보다

악보로 시선 옮기고, 넘기고.

연주하는 준영을 보고 있는 정경.

준영을 보는 지휘자, 뭔가 생각하는 얼굴.

곧 화려한 피날레로 연주가 끝난다. 송아, 일어나 옆으로 비켜서서 객석에 인사하는 준영(과 지원)을 보는.

65　　**동_다이닝룸** (밤)

식사 중. 화기애애한 분위기. 지휘자 음식 접시 옆쪽에 준영의 음
반 있다.

지휘자　(준영 칭찬) 오늘 정말 브라보였어!

준영　　(활짝 웃지는 않는, 그러나 예의 바른 미소) 감사합니다.

지휘자　(준영의 음반 보며) 오늘 연줄 들어보니, 이 슈만 앨범은 당연히 좋
겠고. 브람스도 잘할 것 같은데?

준영　　(멈칫)

정경　　(그런 준영 보는)

지휘자　(지원모에게 깐깐한 당부) 어머님도 아시겠지만, 어릴 때 잠깐 반짝
하고 사라지는 영재들이 많아요. 그러니 부모님께서는 너무 아
이를 압박하시지 마시고…. (당부 이어진다)

지휘자의 지원 칭찬과 당부를 듣고 있는 정경, 얼굴 굳은.
그런 정경을 알아챈 준영. 정경이 신경 쓰이는데.
눈 마주치는 준영과 정경. 정경, 준영에 살짝 미소 지어 보이고,
다시 미소 띤 얼굴로 지휘자와 지원 쪽 보며 둘의 대화 경청한다.
그런 정경을 물끄러미 보고 있는 준영.
그리고, 그런 준영의 시선을 보는 문숙.

66　　**동_스태프 식당** (밤)

평소 자택 관리 인력들이 식사하는 공간. 남루하지 않은, 깔끔한
부엌 겸 식당.
큰 식탁에 둘러앉은 다운, 송아, 경후1, 경후2, 경후3. 식사 중[3].

경후1　(해나의 오른손 넷째손가락 커플링을 보고) 어! 그거, 커플링이죠?

해나	네? 네.
경후1	현악기 연주자들이 악기 때문에 오른손에 커플링 끼는 거, 재밌어요. 혹시, 음대 씨씨?
해나	네. 첼로 해요. 같은 학년에….
다운	(호기심) 해나씨는 졸업하면, 이쪽에서 일하게요? 유학 안 가고?
해나	(생글거리며) 네. 저도 오라는 학교가 몇 개 있긴 한데 공연기획 쪽도 관심 있거든요!
다운	아항.
송아	(듣고 있는) …….

[플래시백] 1회 신13. 예술의전당 음악당_화장실 칸 안 (저녁)

송아, 핸드폰으로 온 이메일 보던.

Unfortunately, I am unable to accept you…
(자막 : 그러나 유감스럽게도…)

[현재]

송아	(우울해지는데) …….
다운	송아씨는요?
송아	(깜짝 놀라 다운 보는) 네?
다운	졸업하고 어떡할지 결정했어요? 송아씨도 졸업하고 공연 쪽 일 생각 있는 거죠?
일동	(송아 대답 기다리고)
해나	(안 그런 척하지만 송아 대답이 너무 궁금한데)

3 문숙과 준영 등 다이닝룸 손님들이 먹는 코스요리와 같은 메뉴(좋은 음식들)인데, 단지 평소 자택 인력들이 쓰는 평범한 접시들에 다 차려져 있고, 다이닝룸과 다르게 코스별로 나오지 않고 한 번에 차려져 있는 정도의 차이. 직원이라고 대충 먹지 않는 분위기입니다.

| 송아 | (애매하게 웃으며 넘기는) 일단은… 무사히 졸업하는 게 목표예요. 2학기엔 졸업연주도 해야 하고요…. |
| 다운 | 아 맞다. 음대는 졸업논문 대신에 졸업연주회 하죠? |

다들 다시 이야기 나누며 식사 시작하고. (졸업연주회 꼭 초대해달라, 오늘 음식 맛있다는 이야기 등등) 사람들의 말에 호응은 하지만, 생각이 많은 송아.

67 동_ 발코니 (밤)

지휘자와 나란히 서서 이야기 나누는 준영.

지휘자	준영.
준영	(보면)
지휘자	너무 모든 사람의 마음에 들게 연주하려고 애쓰지 마. 콩쿨 심사위원 전원에게서 8점 받으면 1등은 할 수 있겠지만, 때로는 한두 명에게 10점, 나머지에게 6, 7점을 받는 게 나을 수도 있어. 그렇다면 그 한두 명에게는 평생… 잊지 못할 연주가 될 수도 있으니까. …!
준영	…!
지휘자	아무것도 겁내지 말고. 네 마음을 따라가봐.

68 동_ 대문 앞 (밤)

배웅 나온 문숙, 정경, 준영, 영인.
고급 세단 두 대 떠난다. (모두 문숙의 차량, 각각 지휘자와 지원 일행 탑승. 지휘자의 차 조수석에 성재 동승)
차량들 출발하면 손 흔드는 문숙, 목례하는 영인.
그러나 생각에 골똘히 잠겨 있는 준영. 그런 준영을 보는 정경.

69	동_거실 (밤)

뒷정리 중인 송아, 다운, 해나, 경후1, 경후2, 경후3, 자택 인력들.
거의 다 치웠고.
들어오는 문숙, 준영, 정경, 영인.

문숙	(들어오며) 오늘 모두 고생 많았습니다. (박수 치면)
영인	(따라 치며) 모두 수고했어요!
문숙	(준영에게) 오늘, 고마워. 안식년인데. 굳이 불러내서 연주를 하게 했네.
준영	아닙니다. 재단 일인데 당연히 도와드려야죠.
정경	…….

피아노 옆. 송아, 피아노 의자 옆에 있던 자신의 의자를 들어 자택 인력들이 객석 의자 포개고 있는 곳으로 가지고 가는데,
그 옆에서 백팩에 악보 챙겨 넣고 있던 준영과 정경의 대화 소리 들리는.

준영	(정경에게) 머리 아파?
정경	…어, 조금.
준영	(걱정) 옛날에도 자주 그랬잖아.
정경	…….

걱정스레 정경을 보는 준영. 그런 준영을 보는 송아.

70	동_대문 앞 (밤)

퇴근해 나오는 영인, 송아, 준영, 다운, 해나, 경후1, 경후2, 경후3.
각자 부른 택시들 와 있고. 송아와 준영 빼고 각자 타고 간다.

송아와 준영만 남고. 잠시 침묵 흐르는데.

송아 (너무 어색해서) 택시가… 안 오네요.

준영 (길 쪽 보며) 그러게요. (잠시 말 끊겼다가) 집이 어느 쪽이세요?

송아 아, 서초동이요.

준영 아… 예술의전당 앞이요? 여기선 택시 타면 가깝죠?

송아 네. 근데 지하철 타도 비슷해서요.

준영 (깜짝 놀라는) 어, 송아씨, 혹시 지금 제 택시 기다리고 있었어요?

송아 네? 네. (영문 모르겠는데)

준영 (갑자기 웃음 터뜨리며) 저는 송아씨 택시 기다리고 있었는데!

71 식당 앞 길 (밤)

나란히 걸어오는 송아와 준영. 어색함 좀 풀린 분위기.

준영 (식당을 본다) 저… 그럼 조심히 들어가세요.

송아 ? (왜 여기서 인사를 하냐는 듯 보면)

준영 아, 전 (식당을 가리키며) 뭐 좀 먹고 가려구요.

송아 ? 아까 식사 안 하셨어요?

준영 (쑥스러운 듯) 음, 그게… 연주 전이나 직후엔 뭘 잘 못 먹겠어서요.

송아 (아…)

잠시 말 끊기고. 살짝 어색.

송아 그럼… 조심히 들어가세요. (꾸벅하며 돌아서는데)

준영 아 참.

송아 (보면)

준영 오늘 연주 어떠셨어요?

송아	네?
준영	연주요. 마음에 드셨어요?
송아	(잠시 생각하다가) …좋았어요.
준영	(미소) 다행이네요.
송아	…준영씨는요?
준영	저도… 만족해요. 모두 좋아하시니까.
송아	…다른 사람 말고, 준영씨 마음엔 드셨어요?
준영	(멈칫, 예상하지 못한 질문이다)
송아	저는… 저번 연주가… 조금 더 좋았거든요.
준영	저번… 연주요?
송아	리허설룸에서… 밤에 치신… 트로이메라이요.

[플래시백] 신39. 경후문화재단_ 리허설룸 (밤)

어두운 리허설룸. 정경과 송아, 현호 앞에서
트로이메라이를 연주하는 준영.
준영을 보고 있는 송아.

송아(E)	오늘도 좋았지만….

[현재]

송아	이상하게 그날 연주가… 계속 생각나요.
준영	…….
송아	떠올리면… (왼쪽 가슴 쪽 만지며) 여길 건드려요, 뭔가가.
준영	…….
송아	(쑥스럽다, 웃으며) 저 그럼 갈게요. (꾸벅, 하고 간다)
준영	…아, 네. (미소) 조심히 들어가세요!

송아 모습 멀어지면, 준영의 얼굴에서 웃음기 사라지고.
점차 생각이 많아지는 준영 얼굴.

72 　　지하철역_개찰구 앞 (밤)

송아, 가방에서 지갑 꺼내다가 가방 속 뭔가를 보고 멈칫.
준영의 음반이다. (비닐조차 뜯지 않은 새것).

73 　　식당_안 (밤)

작고 소박한 식당. 출입문 등지고 바(bar) 좌석에 앉아 있는 준영.
맥주잔 하나 있고. 준영, 생각에 잠긴.

송아(E)　　(신71에서) …다른 사람 말고, 준영씨 마음엔 드셨어요?

준영　　…….

그때 출입문의 딸랑, 종소리.
준영, 듣지 못하고 계속 생각에 잠겨 있는데.
앞에 놓이는 (자기 얼굴 있는) 음반.
준영, 깜짝 놀라 보면, 송아다.

송아　　저 여기 앉아도 돼요?

준영　　(깜짝 놀란 얼굴로 송아 보는데, 곧 번지는 미소. 의자 빼주며) 그럼요.
얼마든지.

74 　　동_밖 (밤)

식당 창문안으로 보이는, 바에 나란히 앉은 송아와 준영의 뒷모습.
마치 악보 넘겨줄 때 나란히 앉아 있는 것 같은….

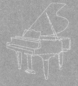

이니히 innig
: 진심으로

지하철역_개찰구 앞 (밤)

송아, 가방에서 지갑 꺼내다가 가방 속 뭔가를 보고 멈칫.
준영의 음반이다. (비닐조차 뜯지 않은 새것)

[플래시백] 2회 신45. 대형서점_음반매장 안 (낮)

해나 　박준영, 외국에서 안 팔리니까 들어온 거 아니에요? 안식년은 핑
계구. 솔직히, 피아노 못 치는 건 아니지만 그 얼굴이니까 인기
있는 거지, 쫌만 덜 잘생겼었어봐요. 어딜….

송아, 발끈해 뭐라고 대꾸하려는데 해나, 전화 받으며 나가버리고.
어이없는 송아, 쟤 왜 저래 진짜, 하는 얼굴로 다시 음반장으로 돌
아서는데.
뒤 음반장 앞에 서 있던 준영과 눈 마주치던.

송아 　!!

송아, 너무 당황하는데. 준영, 담담한 얼굴로 송아에게 살짝 목례
하고 가던.

[인서트] 송아 회상. 동 장소
계산대. 송아, 준영의 같은 음반 두 개를 내밀면서,

송아 　두 개, 따로따로 결제할게요.

[현재]

송아 　(가방 안의 준영 음반 물끄러미 보고 있는) …….

식당_안 (밤)

작고 소박한 식당. 출입문 등지고 바(bar) 좌석에 앉아 있는 준영.
맥주잔 하나 있고. 준영, 생각에 잠긴.

송아(E) (2회 신71에서) …다른 사람 말고, 준영씨 마음엔 드셨어요?
준영 …….

그때 출입문의 딸랑, 종소리.
준영, 듣지 못하고 계속 생각에 잠겨 있는데.
앞에 놓이는 (자기 얼굴 있는) 음반.
준영, 깜짝 놀라 보면, 송아다.

[짧은 jump]

준영 (웃음기, 그러나 의아) 싸인이요? 제 싸인? (송아 보는)
송아 (살짝 웃으며) …팬이에요. (얼른 덧붙이는) 오늘 연주 듣고 팬 됐
 어요.
준영 (잠시 송아를 보다가 웃음 터진) 뭐예요. 오늘 별로였다면서….
송아 (당황) 별로라고는 안 했어요! 오늘도 좋았는데 저번이 쪼오끔,
 쪼끔 더 좋았어서…. (진심) 그래도 오늘도 좋았어요. 진짜로요.
준영 (잠시 송아를 보고 있다가, 장난스럽게 웃는) 아, 밤에 잠 못 잘 뻔했
 어요. (CD 집어 들며, 장난) 오늘 연주 듣고 팬 돼서 이거 사온 거
 예요?
송아 (당황) 아, 그게…. (웃고 만다) 네. 그러니까 싸인해주세요. 팬입니다.
준영 (그런 송아가 재밌다) 네. 팬이신데 당연히. (식당 주인에게) 혹시 싸
 인펜 좀 빌릴 수 있을까요?

그때, 송아 핸드백 속에서 핸드폰 진동 소리 드르륵 드르륵. (전화

오는) 송아, 깜짝 놀라 핸드폰 꺼내 보면 민성의 전화다.
(준영, 일어나 식당 주인 쪽으로 가고 있고) 송아, 계속 울리는 핸드폰
쥐고, 준영 쪽으로 "저 잠시만요." 하고 나간다.

03 동_ 입구 밖 (밤)
 나오는 송아. 핸드폰 다시 보면, 이미 끊기고 부재중 통화 떠 있다.
 송아, 다시 전화하려는데, 민성의 메시지 온다. 보면,

 송아 집이야? 나 술 먹고 싶어!!

 송아, 뭐라 답장 쓰려다가 문득 뒤돌아보는데,
 식당 유리창 안으로, 준영 보인다.
 아무도 없는 작은 식당 안, 덩그러니 앉아 있는
 준영의 뒷모습. 외로워 보이는.

송아 …….

04 동_ 안 (밤)
 준영, 담담한 얼굴로 자기 음반 보고 있다.
 등 뒤에서 문의 종소리 딸랑.

준영 (송아를 돌아보며 밝게) 송아씨. 여기 싸인펜이 없는데, 갖고 갔다
 가 나중에 줘도 되죠?

 그때, 준영의 옆(왼쪽)에 서는 송아.

송아 저 여기 앉아도 돼요?

준영	(깜짝 놀란 얼굴로 송아 보는데, 곧 번지는 미소. 의자 빼주며) 그럼요. 얼마든지.

05 동_밖 (밤)

식당 창문 안으로 보이는, 바에 나란히 앉은 송아와 준영의 뒷모습. 마치 악보 넘겨줄 때 나란히 앉아 있는 것 같은….

06 동_안 (밤. 시간 경과)

도란도란 이야기 나누고 있는 송아와 준영. 훨씬 친밀해진 분위기.

준영	그래서… 낮엔 서점도 가고, 궁궐 가서 해바라기도 좀 했다가….
송아	궁궐요? (갑자기 좀 웃긴데)
준영	(웃으며) 왜요, 경희궁이 얼마나 좋은데요.
송아	(살짝 놀려보는) 아, 옛날 사람.
준영	크으… 부정 못하겠다. 근데, 서울에 가끔 오면 모든 게 다 변해 있는데 궁궐은 늘 그 자리에 같은 모습으로 있어서 그런가… 자꾸 생각이 나요. …현대음악도 치지만 그래도 바흐, 모차르트, 베토벤… 이런 음악들에 더 마음이 가더라구요. 오랫동안… 변하지 않고 잘 살아 있는 것들.
송아	…준영씨 같은 사람들이 오랫동안 계속 사랑해줬으니까 지금까지 잘 살아 있는 걸 거예요.
준영	나 같은 사람…. (잠시 생각하다가, 희미한 미소 떠오르는) …그런가요.

잠시 말 없는 두 사람인데. 다른 손님 없는 식당 안, 조용하고.

준영	근데… (혼자 피식, 웃더니) 갑자기 좀 뜬금없이 들리겠지만….
송아	(? 보면)

준영	(웃으며) 나한테 '콩쿨' 하면 제일 먼저 떠오르는 기억이 뭔지 알아요?
송아	(갑작스러워서) 네? 글쎄… (조심스럽게) 연습하던 거? 아님… 시상식?
준영	(차분해지는 얼굴) …정적이요. 좀 전 같은, 고요함. '콩쿨' 하면 그게 가장 먼저 떠올라요.
송아	(무슨 뜻인지 궁금하다, 하지만 티 내지 않고 기다리는)
준영	…옛날에 처음으로 외국 콩쿨에 나갔을 땐데요.

[인서트] 준영 회상. 호텔방 (과거. 낮)

- 어린 준영(15), 트렁크 끌고 들어오면, 낡고 비좁은 호텔방. (유럽 오래된 호텔 느낌. 럭셔리 호텔 아닌) 이 모든 풍경이 낯선 준영, 창가의 업라이트 피아노를 바라보며 가만히 서 있는.

준영(E)	참가자들이 다 같은 호텔에 묵었거든요. 첫날 도착해서 일단 잤는데….

- 자는 어린 준영, 곤히 자는데, 갑자기 시끄럽게 시작되는 (벽 타고 들리는) 피아노 연습 소리! 깜짝 놀라 깨면, 창문으로 새벽빛 정도 들어오는데, 어디선가 피아노 연습 소리(연주 아닌 연습) 맹렬히 들리고. 바로 합세하는 다른 피아노 소리, 또 한 대 더.
준영, 얼른 일어나 창문 열면, 어스름한 새벽빛 속에 시끄러운 피아노 소리들.
준영, 놀라기도 하고 긴장되기도 하는 얼굴.

준영(E)	새벽에 피아노 소리가 너무 시끄러워서 깼어요. 서른 몇 명의 방마다 피아노를 넣어줬는데, 다들 새벽부터 연습을 시작한 거죠.

- 호텔방에서 연습하는 어린 준영. 악보 보며 계속 반복연습 천천히 하려는데, 온 사방에서 들리는 시끄러운 피아노 소리 여러 대. 준영, 집중하기 힘들어 괴롭지만 최대한 자기 연습에 집중하려 애쓰는, 안쓰럽기까지 한 모습. (옆엔 빵봉지, 팩우유 정도)

준영(E) 그때부터 매일, 밤낮으로 피아노 서른 몇 대 소리가 울렸어요. 처음엔 진짜 적응이 안 되더라구요. 내 연습 소리도 잘 안 들릴 정도였거든요.

송아 (기다리면)

준영 그런데… 1차 예선이 끝나니까….

- 호텔방에 들어오는 어린 준영, 지친 얼굴. 연주복 가방을 침대에 내려놓고 그 옆에 털썩 앉았다가 대자로 누워 가만히 숨 고르는데, 다시 벽과 천장에서 들리는 피아노 소리. 앞선 컷보다 줄어든. 가만히 듣는 준영, 순간 뭔가 약간 의아한 듯한데….

준영(E) 피아노 소리가 줄었어요. 탈락한 친구들이 집에 간 거죠.

- 이유를 깨달은 어린 준영. 마냥 좋지만은 않은 듯한, 지치고 복잡한 얼굴.

준영(E) 그날부터는 열 몇 대의 피아노 소리만 들렸어요. 그리고 며칠 후 2차 예선이 끝나자….

- 다른 날. 호텔방에서 연습하는 어린 준영. 연습 문득 멈추면, 벽 타고 들리는 피아노 소리가 확연히 줄었다.

준영 …여섯 대로 줄었죠.

송아 (아…)

준영 그리고, 마지막 날 결선 연주하고, 바로 발표가 났어요.

- 지친 얼굴로 호텔방 들어오는 어린 준영, 연주복(턱시도) 차림, 꽃다발과 상패 안고 들어오는. 들어와 문 닫으면, 얼굴에 살짝 떠 있던 미소는 가라앉고.
어린 준영, 꽃과 상패는 책상에 내려놓고 침대에 털썩 앉는다. 방전된 느낌.

준영(E) 상 받고, 축하파티 가야 한대서… 갔다가 밤늦게 호텔로 돌아왔는데….

송아 …….

- 정물처럼 앉아 있는 어린 준영, 문득 정신이 들고, 방을 둘러보는데, 아무 소리도 없다. 적막함만.

준영(E) …적막했어요. 분명 그날 아침까지는 이 방, 저 방에서 피아노 소리가 있었는데. 더 이상 아무 소리도 들리지 않는….

- 기쁘지도 슬프지도 않은 얼굴의 어린 준영, 깜깜한 방 안에 가만히 앉아 있는.
고요한 방 풍경 비추면, 책상 위엔 상패(1등)와 꽃다발.
그 옆을 비추면, 현지 화폐 몇 장과 동전들. 거의 다 먹은 두통약. 소화제. 휴지통 안, 형편없는 식사의 흔적. 침대 발치 프레임엔 빨아 널어놓은 양말.
그리고 다시, 가만히 앉아 있는 어린 준영. 건반 뚜껑 닫은 피아

노만 바라보고 있는.

송아 …….

준영 그 밤의 정적이… 너무 강렬했어서, 아직도 잊혀지지 않아요.

다시 정적 흐르고. 준영, 송아와 눈이 마주치자, 싱긋 웃는다.
그러고선 말없이 생각에 잠기는 준영.
송아, 준영을 본다. 준영이 쓸쓸해 보인다.
준영의 빈 잔. 거의 마시지 않은 송아의 잔. 맥주 거품만 꺼진.

07 **달리는 택시 안** (밤)
집에 가는 송아. 생각에 잠겨 있다가, 왼쪽 가슴을 가만히 다시
한번 만져본다. 마음을 만지듯이.

08 **광화문 거리 일각** (밤)
횡단보도 신호 기다리는 준영. 문득 핸드폰 꺼내 보는데, '부재
중 통화(3) 이정경'과 '이정경'으로부터의 톡 메시지 한 개 있다.
준영, 뭐지 싶어 카톡 열어보면.

이정경 잘 들어갔어?

준영, 답장 쓴다 : 집 앞이야. 송아씨랑 밥 먹느라
보내는데, 바로 답장 온다 : 나랑도 놀아줘

준영 …….

준영, 뭐라고 답을 해야 할지 모르겠는.

09 정경의 집_연습실 (밤)
 연습하다 악기 내려놓고 선 채로 카톡하는 정경.

정경 …….

 '나랑도 놀아줘'를 보냈는데, 준영이 읽고 답이 없다.
 정경, 짜증도 나고 뭔가 기분이 오르락내리락하는데, 다시 쓴다.

 토요일에 나랑 시향 공연 가

 또 읽고 답이 없는 준영. 정경, 초조하다. '현호'라고 썼다 지웠
 다… 다시 쓴다.

 현호 객원 연주하잖아

 보내는 정경. 바로 읽는 준영. 또 답을 안 하려나, 하는데, 답이 온다.

 알았어

정경 …….

10 경후문화재단_ 사무실 (낮)
 송아, 일하다가 잠시 멈추고. 핸드폰 집어 들고 카톡 열어 민성과
 의 대화창 본다.

 (어젯밤)
 오후 10:10 민성 송아 집이야? 나 술 먹고 싶어!!

오후 10:12 송아 나 일이 안 끝나서… 미안. 윤사장한테 연락해보면 어때?

그 후로 민성의 답장은 없고. 그 아래로, 송아가 보낸 메시지.

(오늘)

오전 08:10 송아 민성아 어제 미안, 윤사장이랑 먹었어? 우리 오늘 볼까?

그러나 민성, 읽고 답이 없다. 현재 시각은 오후 1시 30분쯤.
송아, 고개 갸웃. 다시 민성에게 '내가 학교 앞으로 갈게' 보내고.
잠시 기다려보지만 읽지 않는 민성. 송아, 좀 이상하긴 한데,
괜한 기분이겠지 싶어 어깨 으쓱하고 핸드폰 내려놓는데.
영인 목소리 들린다.

영인　　(핸드폰 통화) 네? 쓰러져요? 시향 협연자가요?

송아를 비롯한 사무실 인원들, 영인에게 시선 쏠리는.

II　　**동_회의실 (낮)**
　　아무도 없는 회의실로 들어와 핸드폰 통화 중인 영인.

문숙(F)　　그래서, 그 자리에 준영이를 하고 싶단 거지?
영인　　네. 이렇게 할까요?
문숙(F)　　…차팀장이 물어나봐. 내가 얘기하면 부담스러워할 테니.
영인　　네.

I2　　**동_사무실 (낮)**
　　(영인은 회의실에 있고)

송아 자리에까지 성재, 다운, 해나의 수다가 들린다.

다운 　그나저나 과로라니, 안됐어요. 그 피아니스트, 1년에 연주 120번 쯤 한대요. 박준영 선생님도 그 정도 되신다던데.

성재 　(끼어드는) 준영씨 요즘은 한 8, 90번 정도일걸.

다운 　(기분 상한) 8, 90번이래도 사나흘에 한 번인데, 중간에 계속 비행기 타고, 도착하면 리허설, 공연, VIP 리셉션, 음반 싸인회… 자고 일어나면 또 이동. 중간중간 인터뷰… 새 곡 연습… 그러니 안 쓰러지고 배겨요? 아우, 전 절대 못해요. 네버네버.

송아 　…….

성재 　그래도 콩쿨로 이름 겨우 알린 신인한텐 과로 탈진도 사치야. 체력도 자기 관린데.

다운 　누가 쓰러지고 싶어 쓰러져요? …어쨌든, 그 자리 준영 쌤이 하시면 저 무조건 갑니다.

해나 　근데 박준영씨 안식년 아니에요? 1년 동안 연주 안 한다고.

송아 　(귀 기울이면)

성재 　그렇긴 한데… 이사장님이 부탁하시면 할걸. 안식년이래도 연말에 우리 재단 15주년 기념공연도 하기로 했으니….

다운 　안식 못하는 안식년이네요.

그때 회의실 문 열리고, 나오는 영인. 모두의 시선 쏠리고.

성재 　통화해보셨어요? (하는데)

영인 　준영이가 전화 안 받아. 대전 집에도 안 갔대고. 송아씨!

송아 　(화들짝 놀라서) 네? (벌떡 일어나면)

영인 　준영이 오늘 연습하러 와요?

송아 　아, 아뇨.

영인 흠. 어디 갔나? 어쩌지, 시간이 없는데….

영인, 핸드폰으로 다시 전화 걸며 자리에 앉고.
어정쩡하게 서 있다가 앉는 송아.
다시 업무로 돌아간 성재와 다운. 송아를 샐쭉하게 보는 해나.
송아, 다시 일을 시작하려는데,

영인 (핸드폰 귀에서 떼며) 송아씨!

13 [몽타주] 준영 찾는 송아 (낮)
 - 대형서점. 준영 찾는 송아. 비슷한 사람 보여 뛰어가 보면, 아
 니고.
 - 대형서점 내 음반점. 음반장 사이사이를 보지만, 없다.

준영(E) (신6에서) 낮엔 서점도 가고, 궁궐 가서 해바라기도 좀 했다가….

14 경희궁_ 안 (낮)
 햇볕 쨍쨍, 새소리 쨱쨱, 매미 소리, 사람 없고.
 울창한 나뭇가지 바람에 살랑.
 송아, 여기저기 둘러보며 준영 찾는데….

송아 …아!

 저 앞, 나무 그늘 아래 벤치, 준영 보인다.
 파란 하늘 보며 뭔가 생각에 잠긴.
 송아, 준영을 부르려는 순간,
 준영, 무심코 송아 쪽을 돌아보다 눈 마주치는.

준영 (놀라움 반, 반가움 반) 송아씨?

[짧은 jump]

송아의 시선, 좀 떨어진 곳에서 (송아의) 핸드폰으로 통화 중인 준영.
대화 내용은 들리지 않는다. 준영이 무슨 답을 할까, 궁금한데….
전화 끊는 준영. 송아, 얼른 다른 곳 보면. 다가오는 준영.

준영 (핸드폰 돌려주며) 여기요. 고마워요.
송아 (잠자코 받으면)
준영 미안해요, 저 때문에 더운 날 고생했죠. 핸드폰을 집에 두고 나와
 서.
송아 괜찮아요.

말 끊기고. 가만히 서 있는 두 사람.
아무 소리도 들리지 않는, 조용한 공기.
각자 잠시 생각에 잠겼다가, 눈 마주치는 송아와 준영.
준영, 송아에게 살짝 웃어 보이는데, 더 이상 아무 말 없고. 하늘
올려다보는.
송아, 그런 준영의 얼굴을 잠시 바라보다 따라서 하늘을 올려다
보면,
바람 살랑이며 송아의 머리카락 살짝 날리고. 매미 소리, 새소리
만 맴맴 찍찍.

15 경후문화재단_사무실 (낮)
 송아, 들어오며 "다녀왔습니다." 하는데, 이야기를 나누고 있는
 직원들.

다운	(놀라서 커진 목소리) 승지민씨가 대신 한다구요?
송아	(놀라지만, 일단 자리에 앉는다)
영인	어. 지금 일본 투어 중인데 하루 비어서, 당일치기로 왔다 간대.
다운	대~박! (얼른 핸드폰으로 뭔가를 찾기 시작) 얼른 표 사야지!
성재	잘됐네요. 표 좀 남았던데 기사 뜨면 바로 매진되겠네요.
다운	(O.L. 고개 들고) 헐, 매진이요. 벌써 소문 났나봐요!
송아	(놀란다)
성재	역시 승지민! 준영씨 안 한다서 좀 아쉬웠는데 더 잘됐네.
영인	…준영이였어도 그 정돈 금방 팔지.
다운	아아, 박준영 선생님, 안식년만 아니었음 하셨겠죠?
영인	아니, 그것보다도… 준영이가 연주 안 해본 곡이라서.
다운	아… 곡이 뭐였는데요?
영인	브람스. 협주곡 1번.
송아	(아…)

16 동_사무실 송아 자리 (낮)

생각에 잠긴 송아.

[플래시백] 1회 신48. 동_리허설룸 문 앞 (낮)

연습하러 와서 리허설룸 문 여는 송아인데, 안에서 흘러나오는
피아노 소리에 멈칫.
조금 연 문틈으로 보이는, 피아노 치고 있는 준영의 뒷모습.

[플래시백] 2회 신39. 동_리허설룸 (밤)

송아	…트로이메라이요.
준영	(순간 멈칫)
정경	(그런 준영을 보는)

송아	(변명처럼 덧붙이듯) 저번에 여기서 그 곡 치시는 걸 우연히 들어 서….
정경	(준영 보는)
준영	(정경과 눈 마주치고, 시선 피하는)
송아	(그런 정경과 준영 보는)

[플래시백] 1회 신61. 인천공항_입국장 (저녁)

준영	…테마가… 이룰 수 없는 사랑이었나봐요.
준영	…안 좋아합니다, 브람스.

(송아 시점에서) 입국장 쪽을 보다가 갑자기 그대로 굳어버리던 준영.

준영	(당혹스런 얼굴, 무의식적으로, 혼잣말처럼) …정경아.

송아, 준영의 시선 끝 따라가면, 입국장에서 나오다 멈춰 선 정경 이다.

[현재]

송아(Na)	갑자기 어떤 것을 깨닫게 되는 순간이… 있다.

송아의 PC 모니터. 준영-현호-정경(모두 20대 초반)이 함께 찍은 피아노 트리오 프로필 사진. (모니터 옆으로, 책상 달력의 송아-동 윤-민성 사진 보인다)

17	정경의 집_거실 (오후)

문숙과 정경, 차 마시고 있는.

214

정경	(놀란) 승지민이 대신 한다구요?
문숙	그래. 준영이한테 먼저 연락 왔었는데, 브람스 협주곡은 안 쳐봤다고 거절했어.
정경	…그랬겠네요.
문숙	준영인 브람스, 왜 안 치니?
정경	네? (갑작스런 질문에 당황, 침착하려는) 피아노는 워낙 곡이 많잖아요. 다 칠 수는 없겠죠.

그러나 문숙 대꾸 없고. 어색한 침묵 흐르는. 정경, 마음이 복잡하다.

18 **송아 집_ 현관, 거실 (밤)**

퇴근해 들어오는 송아. 피곤하다. 자기 방으로 직행하려는데,

송아모	(송아 기척에 방에서 나오며) 이제 오니?

19 **동_ 송아 방 (밤)**

들어오는 송아. 조금 전과 다르게 눈 반짝. 가방 내려놓고, 바로 핸드폰 꺼내는.
송아, 그러나 핸드폰 켠 채로 잠시 고민하다가 동윤에게 전화 걸려 한다. ('윤사장') 그러나 발신 버튼 누르려다 만다. 왠지… 이러면 안 될 것 같은 기분.
송아, '민성이' 찾아 전화 거는데. 한참 신호 가면, 겨우 받는 민성.

민성(F)	(아픈 듯, 잠긴 목소리) 어, 송아야.
송아	(깜짝 놀라) 민성아, 어디 아파? 목소리가….
민성(F)	…아니야. …왜?

송아	어 있지, 엄마 친구분이 내일 시향 공연표를 두 장 주셨는데, 시
	간 돼? 내일도 실험실 나가?
민성(F)	(대답 없고)
송아	(괜히 어색해서 더 사근사근하게) 토요일이라 다섯 시 공연이니까,
	공연 보고 밥 먹고, 내가 술도 살게. 어젯밤 것까지//
민성(F)	안 될 것 같아. 저기, 우리, 나중에 통화하자. 미안.

뚝 끊기는 전화. 송아, 이상한 느낌인데….

| 송아 | (애써 위안) 많이 바쁜가보네…. |

송아, 이상한 느낌 털고, '윤사장'에 카톡 메시지 쓰기 시작한다.

윤사장, 내일 나랑 시향 공연 갈래? 예술의전당

20 **경후문화재단_ 리허설룸 (밤)**

피아노 앞에 앉아 있는 준영. 치려고 건반에 손 올렸다가, 치지
못하고 다시 내려놓고. 다시 반복.

송아(E)	(2회 신71에서) …다른 사람 말고, 준영씨 마음엔 드셨어요?
준영	…….

21 **예술의전당 음악당_ 외경 (오후)**

22 **동_ 객석 (오후)**

무대. 오케스트라 세팅, 그랜드 피아노가 중앙에. 자리 찾아 앉는
관객들.

객석 중앙 블록, 12열 정중앙. 제일 좋은 자리. 정경과 나란히 앉은 준영.

정경, 말없이 프로그램 책자만 보고 있고. 준영, 어색한데.

바로 앞줄의 관객 3, 4(남녀, 20대)의 대화 소리가 들린다.

관객3 나 아까 지하철에서 박준영 봤다?

관객4 박준영? 한국에 있어? 그럼… 승지민이 오늘 일정 안 됐으면 박준영이 했을라나.

그때 준영, 정경이 고개 들고 앞줄의 대화를 듣고 있는 것을 알아채는데.

정경, 준영을 쳐다보더니,

정경 (크진 않지만 또렷하게) 준영아, 너 왜 오늘 협연 제안 거절했어?

준영 (깜짝 놀라 나지막이) 이정경!

관객 3, 4, 뒷줄 돌아보다가 준영을 알아보고 깜짝 놀라고. 민망해하고.

준영, 괜찮다는 듯 웃어 보이며 살짝 목례. 그리고 정경을 다시 본다.

준영 (작게) 그러지 마.

정경 …왜?

준영 (망설이다가, 정경 쪽으로 몸 기울여, 귓속말로) 지민이한테 실례잖아.

정경 …… . (작게 한숨 쉬고) 남들이 너 승지민이랑 비교해도 괜찮아?

준영 …… . (거짓말) 어. 괜찮아.

정경 (준영 눈 똑바로 바라보며) 근데 난 안 괜찮아.

준영 (마주 바라보며, 힘주어) …내가, 괜찮다니까.

정경과 준영, 잠시 마주 보고 있는데.

객석 통로. 송아, 핸드폰 카톡 보며 자리 찾아 통로를 내려오는.
송아, "죄송합니다. 좀 지나갈게요…" 하며 가운데로 들어가다가,

송아 (정경과 눈 마주치자 깜짝 놀라) …어!
정경 (송아를 보자, 조금 놀라지만 목례) …….
준영 (무심코 돌아보고, 송아임을 알아보자 반가움 번지는) 송아씨?

준영의 옆, 빈 좌석 두 개.

[짧은 jump]
정경-준영-(빈자리)-송아, 순서로 앉아 있다.
송아, 너무 어색해서 프로그램 책자만 만지작거리고 있는데.
끼워둔 삽지가 획 빠져 준영의 발치로 날아간다. 앗! 하는 찰나,
이미 준영, 허리 숙여 줍는데. 협연자 변경 안내문과 승지민의 프
로필이 인쇄된 한 장짜리 종이다.
프로필 첫 줄, '한국인 최초로 쇼팽 콩쿠르에서 우승한…' 보인다.

준영 ……. (송아에게 건네는) 여기요.
송아 감사합니다. (받는데)
준영 (둘 사이의 빈자리 가리키며) 여기 분은 늦으시나봐요.
송아 (뜨끔, 하지만) 그러게요.

그때 무대 조명 확 밝아지고 객석 조명 어두워진다. 조용해지는

객석.

단원들 입장하는데. 현호를 발견한 송아, 깜짝 놀란다.

송아 어! (저도 모르게 준영 쳐다보고)

준영 (작게, 송아 쪽으로 몸 살짝 기울여서) 네, 오늘, 객원 단원이에요.

송아 (작게) 아… 그래서 두 분 같이 오셨구나.

준영 (그건 아니지만, 아무 말 않고)

정경 (둘의 대화를 들었다) …….

그때, 갑자기 객석 환호성. 송아, 깜짝 놀라 무대를 보면, 지민(남, 22) 입장하는.

(지휘자는 뒤따라 나오고)

흡사 아이돌을 방불케 하는 커다란 환호성.

송아, 이런 분위기가 낯선데. 뜨거운 박수 속에 인사하는 지민.

송아, 저도 모르게 준영 쪽을 살짝 보면, 진심인 듯 웃으며 박수치고 있는 준영.

23 동_ 백스테이지 복도 (밤)

'솔리스트 : 승지민' 종이 붙어 있는 대기실 앞. 다양한 연령층의 손님들 2, 30명 줄 서서 지민과 인사하거나 사진 찍고 사인 받고 있다. 바글바글 떠들썩.

그 줄의 끄트머리쯤 서 있는 준영, 정경, 송아.

준영은 VIP 손님(50대 정도) 두셋에 잡혀 이야기 나누고 있고.

("아니 이게 누구야." 등등 근황토크. 준영은 크게 반기진 않지만 예의 바르게 대화하는 느낌)

그 뒤에서 정경과 송아, 가만히 서 있는데. 송아, 너무 어색하다.

그때,

현호(E)	(반가운) 정경아! 박준영!
송아, 정경	(동시에 돌아보고)
준영	(어른들과 대화하다 현호 보고, 일단 눈인사)
현호	(첼로 메고 뛰듯이 오다가, 송아 발견하고 깜짝 놀란다) 엇, 송아씨!
송아	안녕하세요.
현호	안녕하세요! 다 같이 오신 거예요?
송아	(얼른) 아, 저는 그냥 혼자//
지민(E)	(O.L.) 준영이형!

일동, 돌아보면. 드디어 준영 일행의 차례가 온.

지민	(준영 끌어안으며) 형! 이게 얼마 만이에요! (놓으면)
준영	(환히 웃으며) 잘 지냈지? 오늘 연주 진짜 좋더라.
송아	(준영 보는)

[인서트] 동_객석. 조금 전
지민 연주 중. 송아, 문득 준영을 보면. 준영, 다른 생각에 빠져 있
는 듯한 얼굴.

[현재]

지민	어후, 브람스는 진짜 너무 힘들어요. 형은 브람스 괜찮아요?
준영	어? 어… 힘들지, 좀….
송아	…….

그때 퇴근하는 단원들 우르르 지나가려 하고.
대화 중인 지민과 준영, 현호, 정경은 자연스럽게 모두 한쪽으로
비켜서는데,

송아, 혼자 다른 쪽으로 밀려버리고. 지나가는 단원들이 멘 악기에 탁탁 치인다.

뒤쪽으로 밀려난 송아, 지민과 반갑게 인사 나누는 준영 일행을 물끄러미 본다.

왠지… 속할 수 없는 곳에 와 있는 느낌. (그 주변에선 VIP들 삼삼오오 사교 중)

준영 (지민에게) 여긴 이정경. 바이올린 하고. 여긴, 한현호. 오늘 객원으로 연주했어. 그리고… (송아 없는 것 알아채는) 어?

24 동_무대 출입문 안 (밤. 백스테이지. 1회 신16과 같은 공간)

무대 출입문 활짝 열려 있고, 그 너머로 빈 무대와 객석 보인다.

빈 무대에는 아직 오케스트라 단원 의자들이

연주 세팅 그대로 놓여 있고,

노란 무대 조명도 환하게 내리쬐고 있다.

무대 출입문 가까이 다가간 송아,

무대로 나가진 않고 무대를 바라보는데….

학교 오케스트라의 자기 자리(제1바이올린 제일 뒤, 즉 무대 출입문 바로 앞)의 빈 의자. 물끄러미 바라보는 송아.

복잡한 감정이 스쳐 지나가는 얼굴….

송아, 발치로 시선 떨구면, 무대와 백스테이지의 경계에 서 있는 자신.

송아의 발끝. 무대 마룻바닥을 조금도 밟지 않고, 딱 경계 안쪽에 서 있다.

송아의 등 뒤, 대기실 쪽에서 오는 준영.

송아를 발견하고 부르려다가….

우두커니 서 있는 송아의 뒷모습을 바라보는 준영.

25　　인터미션_안 (밤)

다른 손님 없고. 테이블에 막 앉은 송아, 준영, 정경, 현호.

현호　　(첼로 눕혀놓으며) 윤동윤 공방이 여기 2층이라니!

송아　　(웃으며) 공방에서 아예 먹고 자고 해요, 윤사장.

준영　　('윤사장' 호칭이 귀에 걸리는) …….

현호　　아하~ 근데 이 자식은 불 켜놓고 어딜 간 거야. 얼굴 좀 볼라 했더니.

송아　　전화 한 번만 더 해볼게요. (핸드폰으로 '윤사장'에 전화 걸고, 귀에 대면 신호음만 가는데)

현호　　(메뉴판 보다가 눈 반짝, 정경에) 어! 이거 니가 좋아하는 거! (메뉴판 보여주면)

정경　　나 이제 그거 안 좋아해.

그때 준영, 일어나는. (핸드폰 귀에 대고 있던 송아, 준영 보고)

정경　　?

준영　　나 손 좀 씻고 올게. (둘러보고, 안쪽 출입문 방향으로 되어 있는 화장실 푯말 보고, 일어난다)

송아　　(핸드폰 테이블에 내려놓으며 현호 쪽으로) 전화 안 받네요, 윤사장.

준영　　(화장실 쪽으로 가려는데)

현호　　근데 윤사장이라고 해요?

준영　　(돌아보는)

송아　　네?

현호　　(의도 없이 묻는) 동윤이라고 안 하고, 윤사장이라고 하길래요.

정경, 준영	(둘의 대화를 보는)
현호	다른 사람들도 다 그렇게 불러요?

현호, 정말 순수하게 궁금한 얼굴로 송아의 답을 기다리는데.
송아, 순간… 당황한다.

송아	(질문에 당황했고, 스스로도 그런 자신이 당황스러운) 어어, 그게….
준영	(당황한 송아에게서 뭔가를 느끼는데)
송아	(뭐라고 더 변명하려는데)
정경	…별로 안 친하신가보지.
송아, 준영	(정경을 보면)
송아	(당황) 아뇨아뇨, 저희 친해요. (할 말을 찾는)
준영	…사장 맞잖아, 동윤이.
현호	(깊게 생각 안 한다, 다시 메뉴판으로 시선 옮기며) 응, 글치. 그래서 다들 그렇게 부르면 나도 싸장님이라고 할까 했지.
송아	…….
정경	…….
준영	…그럼 나 잠깐만.

준영, 안쪽 문으로 나가고. 현호, 메뉴판의 다른 메뉴를 정경에게 내밀며 말 시키고.
정경, 현호와 대화한다.
송아, 테이블에 올려놨던 자기 핸드폰 화면을 가만히 보고 있는.
정경, 현호가 계속 걸어오는 말에 그냥그냥 대답해주다 문득 그런 송아를 보는.
카메라, 송아의 시선을 따라 핸드폰 액정화면 보이면 (정경은 화면은 못 보는)

아직 잠금화면으로 돌리지 않아 통화목록 켜져 있고. 송아가 물
끄러미 바라보는 건,
제일 상단에 보이는, 오늘 여러 통 발신한 통화기록의 상대방
'윤사장' 글자.

26 **인터미션 건물_ 계단 아래 + 2층 윤 스트링스 현관 앞** (밤. 교차)
 (인터미션에서 나오면 화장실이 있고, 그 앞 계단을 올라가면 2층으로
 이어지는 구조)
 화장실에서 나오는 준영, 계단 입구를 지나 인터미션 뒷문 쪽으
 로 가는데,
 갑자기 위층 문이 열리는 소리에 이어 바로, 동윤 목소리 들린다.
 인터미션 뒷문 열려다 말고 반사적으로 위를 쳐다보는 준영.
 (계단이 꺾여 2층과 아래층에서 서로의 모습 보이진 않는다)

동윤(E) 그래도 큰길까진 같이 나가, 민성아.
준영 ?
민성(E) 아니야 아니야. 나오지 마.
준영 (동윤이 있었나? 하는데)
동윤(E) 저기, 근데 민성아.

 [2층 윤 스트링스 현관 앞]

동윤 우리, 엊그제 일.
민성 어?
동윤 너랑 나, 잔 거.

 [1층, 계단 아래]

준영 …!

[2층 윤 스트링스 현관 앞]

민성 아, …(어색하고 민망해 웃는) 야, 넌 좀 돌려 말할 줄도 모르냐. 암튼 그래, 그거 뭐.

동윤 송아한테 말하지 말라고.

[1층, 계단 아래]

준영 …….

민성(E) (놀라고 복잡하지만 애써 괜찮은 척) 내가 그걸 송아한테 왜 말해. 안 그래도 우리 술 많이 먹는다고 맨날 혼나는데.

동윤(E) 그러니깐.

준영 …….

동윤(E) 너무 취했었다, 너도 나도.

민성(E) (애써 쿨한 척) 뭐가 이렇게 심각해, 촌스럽게. 쫌만 지나면 다 잊어버릴 일을.

동윤(E) (피식) …하긴, 우리 옛날에 나름 백일이나 사귀었었는데… 지금 뭐 기억이나 나냐. 흑역사지 흑역사.

민성(E) (상처받았지만 애써 밝게) 그러게, 이제 흑역사 그만 적립하자.

동윤(E) 고마워. 그리구… 송아한텐, 꼭….

준영 …….

민성(E) (약간 정색) 말 안 한다니까?

2층에서 잠시 정적 흐르고. 준영, 떠오르는 기억.

[플래시백] 1회 신59. 인천공항_입국장 (저녁)

송이 (준영이 묻지도 않는데 혼자 횡설수설) 친구요. 남사친, 남자인 친구요.

[플래시백] 신25. 인터미션_안 (밤)

현호	근데 윤사장이라고 해요?
준영	(돌아보는)
송아	네?
현호	동윤이라고 안 하고, 윤사장이라고 하길래요.
준영	(송아를 보는)
현호	다른 사람들도 다 그렇게 불러요?
송아	(당황) 어어, 그게….
준영	(당황한 송아에게서 순간, 뭔가를 느끼는)

[현재]

준영	(송아의 마음을 깨닫는) …….
민성(E)	(명랑) 그럼 나 간다. 진짜 나오지 마!

하더니, 계단 내려오기 시작하는 민성의 발소리!
준영, 얼른 인터미션으로 들어가려 문손잡이를 잡아당기려는데,
안에서 누군가 밀고 나오며 먼저 열리는 문!
준영, 깜짝 놀라는데, 안에서 문을 연 사람, 송아다!
송아, 준영의 몸에 막혀 문이 한 뼘 정도밖에 열리지 않자
힘주어 문을 더 밀려다 문밖의 준영과 눈이 마주치고.
준영의 등 뒤, 내려오는 발걸음 소리 가까워져오고.
준영, 당혹스럽고. 거의 1층까지 다 내려온 민성의 발소리!
준영의 등 뒤, 계단 내려오는 민성의 모습 보이기 시작하고,
문틈으로 송아와 눈이 마주치는 준영,
영문을 모르는 얼굴로 밖으로 나오려는 송아와 준영,
서로 시선 마주치는 데서….

27 동_화장실 나가는 문 안쪽 (밤)

송아, 문을 연다. 그런데 한 뼘쯤 열리던 문이 갑자기 무엇에 막힌 듯, 열리지 않는.

송아 ?

송아, 문을 다시 열려는데, 문밖에 있는 사람과 눈이 마주친다.
준영이다.
송아, 준영과 문틈으로 눈이 마주치자,
눈인사하며 문을 다시 열려는데.
갑자기 닫히는 문.

송아 ??

송아, 다시 문을 열려는데, 꽉 닫혀 열리지 않는다! 살짝 당황하는 송아.

송아 (문을 노크하며 작게 말 거는) 어, 저기… 준영씨.

28 **동 _ 계단 아래 (밤)**

문을 꽉 잡고 있는 준영. 문 안쪽에서 송아가 작게 노크하는 소리 들리고,
송아가 문 열려 미는 (혹은 잡아당기는) 힘 느껴지는데.
준영의 뒤, 계단을 거의 다 내려온 민성의 발소리!
준영, 필사적으로 문을 더 꽉 잡고.
등 뒤로 지나가는 민성이 혹시라도 알아볼까봐 최대한 고개 숙이고.
민성의 발걸음 소리가 현관을 빠져나갈 때까지 문을 잡고 있는.

2층에서도 작은 문소리 나고(문 닫히는),

2층 계단참의 센서등 꺼지면,

준영, 그제야 안도하며 문을 연다.

열리는 문. 영문을 모르는 얼굴로 고개를 내미는 송아.

송아　(당황한) 저기, 문이 계속 안 열려서….

준영　(얼른 변명) 아, 그게… 죄송해요. 제가 문을 거꾸로 열려고 했었나봐요.

준영, 자기가 말해놓고도 무슨 말인지, 과연 송아가 믿어줄까 눈치를 살피는데.

송아, 잘 이해는 안 가는 듯하지만 다행히 더 이상 의심하지 않는 눈치고.

준영, 비켜서면, 송아, 밖으로 나오고.

서로 같은 쪽으로 비켜섰다가, 다시 동시에 다른 쪽으로 비켜섰다가,

서로 어색하게 웃으며 길을 내주는 준영과 송아인데.

송아　(계단으로 몸 돌리며) 저 잠깐, 위에 가보려고요. (올라가려는데)

준영　(황급히) 아, 송아씨. 위에,

송아　네? (돌아보면)

준영　동윤이, 지금, 손님이 있어요.

송아　네?

준영　(얼른) 제가 방금 올라갔었는데 손님 있길래 그냥 내려왔거든요.

송아　아… 손님.

잠시 그대로 마주 보고 서 있는 준영과 송아.

송아, 잠깐 위를 쳐다보고 다시 준영을 보면.

준영, 인터미션으로 들어가자는 듯 문을 연다.

송아, 준영에게 눈 맞추고는 혼잣말처럼

"그래서 전화 안 받는 거구나." 하고 인터미션으로 들어가고.

테이블 쪽으로 가는 송아의 뒷모습을 보는 준영.

거짓말이 통한 안도와 송아의 마음을 깨달은 안쓰러움이 밀려
온다.

준영, 조용한 계단 위층을 한 번 쳐다보고는 송아를 따라 들어간다.

29 동_안 (밤)

테이블 쪽으로 오는 송아. 따라오는 준영.

테이블엔 그사이 식전빵 서빙되어 있는.

현호, 들어오는 둘을 보더니 무슨 말을 하려고 하는데

입에 가득한 식전빵.

현호 (한 손 들어 '잠깐만요' 제스처 하더니) 저기, 송아씨, 방금…. (하다가)

현호, 송아와 준영의 뒤쪽(가게 화장실 쪽 문)을 쳐다보며 한 손 번
쩍 든다.

현호 (O.L., 빵 꿀꺽 삼키고, 반가운) 윤동윤!

송아, 준영 ?! (동시에 돌아보면)

가게 안으로 들어오고 있는 동윤. 웃는 얼굴로 모두를 향해 가볍
게 손 흔드는

준영의 당혹스런 얼굴, 송아의 깜짝 놀란 반가움 활짝 피는 얼굴
에서….

모두 음식 기다리며 이야기 나눈다.

송아, 살짝 들뜬 얼굴로 동윤을 보고 있고,

동윤은 아무 일 없는 듯한 쾌활함.

송아가 신경 쓰이는 준영.

현호	(테이블 구석의 송아 핸드폰 가리키며, 송아에게) 죄송해요, 전화가 오는데 '윤사장'이라고 뜨길래 제가 그냥 받았어요.
준영, 송아	('윤사장' 소리에 각자의 표정)
송아	(얼른 표정 지우고, 웃으며 현호에게) 네, 괜찮아요.
동윤	(아무것도 눈치 못 채고, 송아 타박) 너, 내 이름 윤사장이라고 저장 해놨어?
송아	(웃으며) 사장 맞잖아.
동윤	(마주 웃는다) 그건 그렇지만.
준영	(목 탄다. 물 마시는, 그러나 송아가 신경 쓰이는)
정경	(그런 준영을 보는데)
현호	(동윤에게) 근데, 송아씨 전화 왤케 안 받았냐?
동윤	아….
준영	(긴장하는데)
동윤	손님이… 좀 있어서.
송아	(그랬구나, 싶은)
준영	(휴, 다행이다. 물주전자 들어 자기 컵에 물 따르는데)
현호	아항~ 지금은 가셨고?
동윤	어. 근데 핸드폰 봤더니 송아 부재중 전화가 네 통이나 있어서, 뭔 일인가 하고 걸었는데 남자가 받아서 놀랐잖아!
현호	히히. 앗, 근데 좀 전에 송아씨가, 너 있나 본다고 올라갔었는데?
동윤	(티는 안 내려 해도 긴장하는 얼굴)

준영	…! (물 쪼르르 따르다 순간 흔들, 확 부어지는)
정경	(그런 준영을 알아채는)
동윤	(몰랐다, 긴장 감추며 송아 표정 살피는) 어… 송아, 올라왔었어?
송아	어. 근데 //
준영	(O.L.) 내가 화장실 갔다가 동윤이 있나 올라갔었는데 손님 계신 것 같길래 그냥 내려왔거든. 그때 송아씨 만나서 그냥 들어왔지.
동윤	(준영이 올라왔었다고? 준영 눈치 살피며, 태연히) 위에 올라왔었어?
준영	(티 안 나게 강조) 응. 근데 안에 손님 있는 것 같길래 그냥 내려왔어.

그때 서버, 샐러드 두 종류 테이블에 내려놓고. (준영 "감사합니다." 인사하는)

그 바람에 대화 끊기고.

현호, "먹자~" 하며 정경의 앞접시에 먼저 덜어주기 시작하고.

동윤, 약간 불안함을 감추며 준영을 쳐다보지만 평온해 보이는 준영. 동윤, 안심한다.

재잘재잘 대화 나누는 송아와 동윤. ("요새 손님 많아? 내 악기 다 됐어?" "어. 이따 찾아가." "그래!")

그런 송아를 보는 준영. 그리고 그런 준영을 보는 정경.

30 동_밖 (밤)

통유리창 안으로, 담소 나누며 식사하는 일동의 모습 보이는.

31 동_안 (밤)

식사 중. 현호, 동윤과 이야기하고. (동창들 근황토크. "그 학교 한국인이 30프로래." "아~ 한국 사람들 진짜 악기 다 너무 잘해!" "요새 애들도 줄고 클래식 하는 애들은 더 줄어서 레슨 자리 구하기도 진짜 어렵대." 등등)

준영과 정경, 거의 듣기만.

송아, 경청하고 있는데 문득 레스토랑 안에 흐르는 피아노 음악에 귀 기울인다.

베토벤 월광 소나타 2악장, 거의 끝부분이다.

동윤　? 뭐 생각해?

송아　아, 아니. 그냥. 잠깐 음악 듣느라.

동윤　(잠깐 귀 기울이더니 관심 끝, 음료 마시는데)

송아　나 이 곡 좋아하거든. 베토벤 월광 소나타.

준영　(송아의 말 들었다)

그때 음악 끝나고. 바로 다음 곡 나오는데,

바이올린과 피아노 곡이다.

동윤　(바로 캐치한다) 어, 이건 내 최애곡인데.

송아　나도 좋아해.

준영　(대화 듣고 있는) …….

현호　(송아의 말 듣고 끼어드는) 뭐가요?

송아　아, 지금 나오는 곡이요. 브람스 바이올린 소나타 1번.

현호　아항~ 이 곡, 바이올린 하는 사람들은 다들 좋아하는 것 같아요?

준영　…….

현호　(정경에게) 너두지.

정경　… '좋아한다' …고 하긴 좀.

송아　(듣다가 ?)

정경　이 곡 배경 땜에.

동윤　? 배경이 어떤데?

정경　…슈만이 죽고 클라라가 혼자 애들을 키웠잖아. 그런데 막내아

들이 많이 아프다가, 결국 죽었거든.

일동, 특히 송아 (듣고 있는)

현호 저런.

정경 그 소식을 들은 브람스가 클라라한테 짧은 멜로디를 써서 편지
로 보냈어. 클라라는 그 곡을 연주하면서 많이… 많이 울었대. 그
리고 브람스에게 고맙다고 답장을 했어. 그게 브람스 바이올린
소나타 1번의 2악장이야.

잠깐 침묵 흐르는데.

현호 …브람스 식의 위로고 위안이었구나. 말 대신… 음악으로.

정경 (끄덕) 응. 그래서… 이 곡이 아름답다고 생각하지만… 한 사람은
사랑하던 남편의 아이를 잃었고, 한 사람은… 사랑하는 여자가
슬픔에 잠겨 있는 걸 보고 있어야만 했으니까. 그래서, 그 사람들
을 생각하면, 그 곡을 '좋아한다'…는 말은 못 하겠어.

송아 …….

[플래시백] 1회 신61. 인천공항_ 입국장 (저녁)

준영 (송아 보며, 담담히) …안 좋아합니다, 브람스.

[현재]

송아 …….

동윤 (정경을 향해, 분위기 업시키려 유쾌하게) 작곡가한테 너무 감정이
입하는 거 아니야? 아~ 난 그냥 깊게 생각 안 하고 음악만 들으
란다!

동윤과 현호, 크게 웃는다.

현호	근데… 편지나 음악보단 직접 찾아가서 위로해주는 게 낫지 않았을까?
동윤	(웃으며) 브람스가 그런 행동파였으면 진즉 클라라랑 이어졌게?
현호	하긴! (웃는데)
정경	…브람스는 말보다 음악이 편했나보지. 준영이처럼.

송아, 현호, 동윤 (? 준영 보면)

준영	(생각에 잠겨 있다가 갑자기 이름 언급되니) 나? (웃으며) 난 또 왜.
정경	…….
준영	(정경을 마주 보는) …….
송아	(그런 정경과 준영의 시선 느끼는데)
동윤	(불쑥) 근데 음악이… 정말, 위로가 될 수 있을까? 현호 말대로, 슬프고 힘들 땐 말 한마디가 더 큰 힘이 될 것 같은데. …음악, 그게 뭐라고.

준영, 정경, 현호 (각자 생각에 잠기는데)

송아	…그래도,
모두	(송아를 보면)
송아	(담담하게) …믿어야 하지 않을까요. 음악이… 위로가 될 수 있다고요. 왜냐면….
모두	(송아의 말을 기다린다)
송아	우린, 음악을 하기로 선택했으니까요.

모두 각자 곰곰이 생각에 잠기고. 송아를 보는 준영의 얼굴. 송아의 말이 와닿은….

32 동_문 앞 (밤)

택시 한 대 서 있다. 현호, 조수석 뒷좌석에 첼로 싣느라 분주한데. 기사는 이거 때문에 의자 땡겨야 한다, 시트에 기스 나면 어쩔 거

냐, 툴툴거리고.

현호, 동윤을 부르더니 도와달라 하고. 가는 동윤. 택시 쪽은 분주한데.

인터미션 앞에 어색하게 서 있는 준영과 송아, 정경. (송아는 조금 떨어져 서 있는)

정경　　(불쑥 준영에게) …너, 브람스 협주곡 안 쳐?

준영　　…응? …어.

정경　　왜?

송아　　(!! 조금 떨어져 있지만 둘의 대화 소리 들린다. 대답 기다리며 의식하는)

준영　　(차근차근) …나 안 쳐본 곡 많아. 브람스 말고도. 세상에 피아노 레퍼토리가 얼마나 많은데.

송아　　…….

정경　　(준영을 똑바로 쳐다보며) …그럼, 앞으로도 안 칠 거야, 브람스?

준영　　……. (대답 대신 정경을 마주 보는)

정경　　…옛날엔 쳤잖아.

송아　　(멈칫)

준영　　…….

현호　　(택시 쪽에서 정경 부르는) 정경아! 가자! 다 실었어!

정경　　……. (택시 쪽으로 돌아섰다가 멈추고, 다시 준영을 돌아보며) 근데 너.

송아　　(둘 쪽을 보는데)

정경　　…브람스. 안 치는 게 아니라 '못' 치는 거 아니야?

준영　　(멈칫)

정경　　브람스가… (준영 보며) 너무 너 같지?

준영, 바로 대꾸를 하지 못하고… 송아, 그런 준영을 본다.

그러나 정경, 준영의 답을 기다리지 않고 택시 쪽으로 가고.

현호, 운전석 뒷문 열고 "여기 타." 정경 "니가 먼저 내리잖아. 첼로랑 뒤에 타." 현호, "첼로 때문에 조수석 의자 당겨서 좁아, 그러니까 니가 뒤에 타." 등등 잠깐 실랑이하다가
결국 현호, 운전석 뒷자리에 타면서 기사에게
"아저씨, 한남동 가시다가 저는 지하철 서초역에 내려주세요."
조수석에 타는 정경. 동윤, 조수석 문 닫아주려는데 정경, 문 닫고.
준영과 송아, 아직 인터미션 문 앞에서 택시와 세 명을 보고 있다.
그때 현호, 차창 내리더니 준영과 송아 쪽으로 소리친다.

현호	그럼 우리 간다! 송아씨! 또 봬요!
송아	(어색하게 반쯤 꾸벅 인사) 네, 조심히 들어가세요.
준영	(말 대신 손 살짝 흔드는)

정경, 차창은 내리지 않고 준영 쪽을 잠시 바라보고.
그러나 인사 없는.
그런 정경을 보고 있는 준영. 그리고 준영을 보는 송아.
택시 출발하고, "조심히 가!" 하고 손 흔들던 동윤,
송아와 준영에게 다가온다.

동윤	(준영에, 불쑥, 장난스러운) 박준영, 너 회사에서 송아 힘들게 하면 나한테 죽는다?
준영	…….
송아	(명랑하게 웃으며 동윤 타박) 니가 뭔데 상관이야~
동윤	어쭈! 지금 총무가 부회장 구박해? 어? 채송아 많이 컸다?

송아와 동윤, 크게 웃음 터뜨리고.
생기 넘치는 송아를 보고 있는 준영.

동윤	아, 송아야. 너 악기 찾아가야지.
송아	아, 맞다.
준영	…나 간다. (송아에 꾸벅) 담에 봬요. 송아씨. (걸음 떼는)
송아	(갑자기 간대서 살짝 놀란) 아, 네. 조심히 가세요.
동윤	택시 안 부르고?
준영	(돌아보지 않고, 걸어가며) 좀 걸을래. …들어가.

송아와 동윤, 걸어가는 준영의 뒷모습을 잠시 보고 있는.
걷던 준영, 멈춰서 돌아보면. 잠시 후 2층(윤스트링스)에 불 켜지고,
이어서 영업 종료한 1층 인터미션 불 꺼진다.
2층을 잠시 보는 준영. 생각이 많지만, 애써 떨치고, 다시 걸어가
기 시작한다.
가로등만 켜진, 인적 없는 어두컴컴한 주택가 골목길.

33 윤스트링스_ 안 (밤)

동윤의 작업대 위, 송아의 악기 케이스에서 바이올린 꺼내는 동윤.

동윤	(손가락으로 가볍게 줄 한 번 디리링 튕기고 악기 내밀다가) 어, 잠깐
	만. 한 번 닦아줄게. (걸어놓은 천쪼가리 쪽으로 손 뻗는데)
송아	(문득) 참, 엊그제 민성이 만났어?
동윤	(멈칫, 그러나 태연하게, 천 집어서 작업의자에 앉아 고개 숙이고 악기를
	구석구석 닦기 시작하며) 민성이?
송아	어. 엊그제 밤에 민성이가 술 먹자고 연락 왔는데, (살짝 찔린다)
	내가 그때 야근 중이어서 너한테 연락해보라고 했거든.
동윤	(계속 시선은 악기에 두고, 악기 닦으며) 아, 그날… 어어 (애매하게
	말꼬리 흐리는데)
송아	(만났다고 생각하는, 웃으며) 역시. (걱정) 근데, 민성이 좀 아픈가봐.

동윤 (맘이 안 좋다, 그러나 애써 태연하게) 그래?

송아 너네 그날 엄청 마셨지? 그래서 민성이 술병 난 거지? 에휴….

동윤 아니야, 별로 안 마셨어. (악기만 열심히 닦는데)

송아 (웃으며) 그만 닦고 줘. 닳겠어. (손 내밀면)

동윤 어? 어어. (송아에 악기 내민다)

송아 (악기 받아들며, 미소) 고마워.

동윤 …….

송아, 어깨에 악기 올려놓고 튜닝하고.
그 모습 보고 있는 동윤, 복잡한 얼굴.

34 경후문화재단_ 리허설룸 (밤)
 피아노 앞에 앉아 있는 준영. 생각에 잠긴.

준영 (혼잣말) …못 치긴 왜 못 쳐. …칠 줄 안다고, 브람스.

준영, 건반 위에 양손을 올리고. 숨 고른다. 긴장되는 얼굴.
그러나… 다시 손 뗀다. 내려오는 손.
주머니에서 손수건 꺼내 건반 쭉 닦고, 손수건 넣고.
다시 숨 고르고 건반을 바라보는데….

[플래시백] 신26. 인터미션 건물_ 계단 아래 (밤)

동윤(E) 너랑 나, 잔 거. 송아한테 말하지 말라고.

동윤(E) 하긴, 우리 옛날에 나름 백일이나 사귀었었는데… 지금 뭐 기억
 이나 나냐.

[플래시백] 신31. 인터미션_ 안 (밤)

동윤과 재잘재잘 대화 나누던 송아의 밝은 얼굴.

[플래시백] 1회 신61. 인천공항_입국장 (저녁)

송아 브람스…하고 슈만하고 클라라요.

준영 …테마가… 이룰 수 없는 사랑이었나봐요.

송아 ……. (담담히) …아뇨. 세 사람의… 우정이요.

[현재]

준영 …….

준영, 건반에 올리려던 손 내리고.
전등 빛에 빛나는 흰 건반을 뚫어져라 내려다보는 얼굴.

정경(E) (신32에서) 브람스가… 너무 너 같지?

준영 …….

35 송아네 아파트 단지_정문 앞 (밤)
 악기 멘 송아. 동윤이 걸어서 데려다준.
 어색하게 마주 서 있는 송아와 동윤.

송아 그럼 갈게. 안녕.

동윤 어. 들어가.

송아, 돌아서 몇 걸음 가다가 돌아보면,
아직 그 자리에 서 있는 동윤.

송아 (잠깐 망설이다가) 저기서 뭐 좀 마실래?

바로 지척, 편의점과 파라솔 의자 보이고.
송아, 긴장을 숨기며 답 기다리는데.

동윤 아… 나 이제 술 안 먹는데.

송아 (웃음 터진다) 누가 술 먹재?

동윤 (웃는다) 아, 그러네.

송아 근데 술 왜? 왜 안 먹어?

동윤 (웃으며) 니가 구박해서. 술 좀 작작 마시라며.

송아 에이~ 믿을 수가 없는데?

동윤 왜애. 너도 안 먹잖아. 근데 넌 왜 안 먹어? 옛날엔 먹었던 거 같
 은데.

송아 …그냥.

잠시 말 없고.

동윤 그럼 나 간다.

송아 응. 잘 가.

송아, 손 흔들고 몇 걸음 가다가 돌아보면,
걸어가고 있는 동윤의 뒷모습.
송아, 다시 돌아서 아파트 안으로 다시 걸어간다.
걸어가다 송아를 돌아보는 동윤. 송아의 뒷모습 보인다.

36 **경후빌딩_외경 (낮)**

37 **경후문화재단_회의실 (낮)**
 영인, 성재, 다운, 송아, 해나.

영인	(성재에게) 그러니까, 경후카드에서 준영일 데리고 토크 콘서트를 열고 싶다? 한국예중에서?
성재	네. 그리고… 재능기부로요.
영인	(날카로운 반응) 재능기부?
일동	(움찔)
영인	하아… 진짜 너무들 하시네. 재능기부를 왜 받는 쪽에서 먼저 결정하고 통보해?
일동	(침묵)
영인	카드사, 우리 예산수립철 되면 계열사 중에 자기네가 예산 제일 많이 낸다고 맨날 뭐라 그러더니. 그니까 우리가 부르면 와서 일해, 이거지.

영인, 불편한 기색 숨기지 않는다. 다운과 송아, 해나, 눈치 본다.

해나	(눈치 보며) 근데 카드사가 왜 한국예중에서 그런 행사를 해요? 저 학교 다닐 때 그런 행사 없었는데….
영인	VIP 마케팅팀 주최인 걸 보니 카드사 VIP 고객 자녀들이 한국예중에 많이 다니나본데? (성재 보면)
성재	오우, 역시 팀장님.
다운, 송아, 해나	(아 그렇구나…)
영인	(못마땅) 차라리 와서 연주를 하라고 하지. 웬 토크 콘서트야.
성재	아, 그게 고객 자녀들이 이미 박준영씨 공연은 여러 번 봤다고 하고요. 또 솔직히 요샌 박준영씨 공연 티켓이 몇 년 전보다는 구하기 쉬워져서 아예 프라이빗 콘서트를 열어준다고 해도 메리트가 적다고 합니다. 요샌 아무래도 승지민이 대세라.
다운	그건 그래요. (꿈꾸는 얼굴로) 제 맘 속엔 영원히 박준영 쌤이지만….

송아	…….
성재	진행, 하시죠? 박준영씨도 한국예중 나왔으니, 선배가 자기 이야기를 통해 후배 음악가들을 응원한다는 취지도 좋구요.
다운	그러게요. 저희 재단 이야기도 나올 테니 괜찮을 것 같은데요?
성재	오~ 그치그치. 장학금도 그렇고, 사실 준영씨 옛날에 피아노도 없어서 이사장님이 따님 쓰시던 피아노도 보내주셨고. 할 얘기야 많죠.
다운	아… 지금 거실 그 피아노요?
성재	어, 그거.
송아	(아…!!)
성재	스토리 나오잖아. 박준영씨 경쟁력이 그거거든. 다른 건 뭐, 승지민한테 다 밀리는 게 현실이고.
송아	…….
성재	남들은 팔래야 팔 게 없어서 고민인데 자기 인생 팔면 되니 얼~마나 좋아? (시 읊듯) 허구한 날 돈 사고치는 아버지, 콩쿨 상금으로 갚는 집안의 빚… 이런 과거를 딛고//
영인	(O.L.) 그 과거가.
일동	(영인 보면)
영인	과거로 끝난 게 아니라 현재진행형이니까 문제인 겁니다.
송아	…….
영인	진행 불가로 회신하세요.
성재	(불만) 사유는….
영인	안식년.
성재	토크만 하면 되는 행사인데….
영인	박준영은 현재 안식년으로, 1년간은 재단창립 15주년 기념공연을 제외한 모든 공식 석상에 불참합니다.
성재	…네.

영인	모두 알아두세요. 앞으로 준영이 관련한 일은, 과거가 아닌 미래를 이야기할 수 있는 방향으로 진행합니다. 다운씨도 앞으로 준영이 관련 보도자료 작성할 때 유의하고요.
다운	넵.
송아	…….

38 　동_회의실 → 사무실 (낮)

나오는 일동. 모두 자리에 앉는데.

영인	(다운에게 다가와 출력물을 다운 책상에 놓으며) 아참 이거. 영 아티스트 선발 오디션 심사위원 후보 명단 작성한 거 봤는데….
다운	네.
영인	첼로에 한현호는 빼죠?
다운	네?

다운, 종이 보면. 첼로 심사위원 후보 명단에서 현호 이름 위에만 줄이 그어진.

영인	경력이 나쁘진 않은데, 이제 막 귀국해서 아직 어디 대학 출강도 없고. 아직은 좀 애매한 듯.
다운	그래도 서령대 첼로 수석에….
영인	(딱 자르며) 서령대 첼로 수석졸업자는 매년 한 명씩 나와. 대한일보 콩쿨 1등도 마찬가지. 그게 쉽다는 건 아니지만 그 정도 경력자는 넘쳐. 다른 사람 찾아봐요.
다운	넵. …그런데요, 팀장님.
영인	응?
다운	그러면… (매우 조심스럽게) 이정경 선생님은 어떻게….

다운이 들고 있는 종이, 바이올린 심사위원 명단 중 '이정경' 있다.

다운 (눈치 보며) 이정경 선생님도 막 귀국하셔서 아직 출강 없으신데….

영인 아… 음… (잠시 생각하다가) 일단은 그냥 두고. 첼로는 일단 한현호만 삭제해서 명단 다시 출력해줘요. 오후에 이사장님 오심 보여드리게.

39 **경희궁_안 (낮)**
한적한 궁 안. 산책하는 문숙과 준영.

문숙 지내긴 어떠니.

준영 …신경 써주신 덕분에 잘 있습니다. …감사해요.

문숙 (인자한 미소, 가볍게 타박하듯) 그놈의 감사하단 소리.

준영 (살짝 웃고)

문숙 쉬면서 특별히 계획 같은 건 있니?

준영 …아뇨. 일단은 학교 복학해서 졸업하려고 합니다.

문숙 그래.

준영 …….

문숙 만나는 사람은 있어?

준영 (멈칫, 그러나 곧 웃으며) 아뇨.

준영, 웃지만 옆으로 시선 피하고. 문숙, 그런 준영을 가만히 보는데.

문숙 맘에 있는 사람은 있고?

40 경후문화재단_ 리허설룸 (낮)

벽시계, 1시 정도. 송아, 바이올린 연습 중이다. 잠깐 악기 내려놓고 어깨 주무르는데. 열어놓은 바이올린 케이스의 스루포 단체 사진 속 동윤에 시선 머문다. 그때 배 꼬르륵.

41 카페_ 앞 → 거리 일각 (낮)

샌드위치와 커피 테이크아웃해서 나오는 송아.
바쁘게 걸어가려다 손에 쥔 핸드폰 언뜻 보는데, 카톡이 여러 개 와 있다.
송아, 멈춰 서서 핸드폰 열어보면, '스루포 11학번' 단톡방. 메시지 쭉쭉 올라온다.

민성 내일 송아 생일! 저녁에 모이자!
장한 굿굿 송아 생일 미리 추카추카
은지 역시 채송아 챙기는 건 강민성!

(멈춰 선 채로) 카톡을 보는 송아의 얼굴에 즐거운 미소 어린다.

42 거리 일각 (낮)

문숙과 헤어진 준영, 혼자 걷는다. 생각이 많고. 답답한데.
문득 고개 들면, 저 앞에 송아가 길 한가운데 서서 핸드폰을 보고 있는 모습 보인다. 송아의 얼굴에 미소 어려 있고.
준영, 이미 마음이 복잡해 그냥 지나갈까 싶은데,
핸드폰에서 고개를 든 송아와 눈이 마주친다.

송아 (반갑다) 어, 안녕하세요.
준영 안녕하세요.

서로 다가가는 송아와 준영. '어디 가세요' '어디 다녀오세요' 류
인사 나누려는데,
송아의 손 안 핸드폰, 카톡 메시지 수신 진동.

송아 어, 죄송해요. 잠시만요.

송아, 얼른 핸드폰 여는데. 설렘이 가득한 얼굴.
그런 송아의 표정을 보는 준영.
송아, 핸드폰 보면, 은지의 메시지다.

은지 장소는? 동윤이네 1층?

송아, 생각만 해도 즐거워 미소 지어지고. 얼른 핸드폰 닫고 준영
을 본다.

송아 죄송해요. 친구가 뭐 좀 물어봐서….
준영 아… 동윤이요?
송아 (당황) 예? (갑작스러워 웃음 섞인) 아뇨. 갑자기 동윤이는 왜.
준영 (어색하게 웃는) 아, 그러게요. 제가 아는 송아씨 친구가 동윤이밖
 에 없어서….
송아 (장난 감추고 정색) 저 윤사장 말고도 친구 많아요!
준영 (살짝 당황, 수습하려는) 아, 그런 뜻이 아니고//
송아 (그런 준영이 웃다) 근데 사실 윤사장이랑 제일 친하긴 해요. 저
 음대 입시 때 윤사장한테 레슨 받았거든요.
준영 (몰랐다, 그랬구나) …아….

잠시 말 끊기고. 밝은 송아의 얼굴을 보는 준영의 마음 복잡하다.

송아	(현재에서, 밝게) 아, 식사는 하셨어요?
준영	…네. …그럼 담에 봬요.
송아	아, 네. 담에 뵐게요. (꾸벅)

준영, 송아를 뒤로하고 걸음을 옮긴다. 마음 복잡한.
남은 송아, 걸어가는 준영을 잠시 보는데 핸드폰 다시 진동음(카톡 수신).
민성의 카톡 메시지다.

민성 이번엔 광화문 어때? 송아 회사 근처로.

좋다는 친구들의 답 몇 개 바로바로 올라온다.
송아, 채팅창 가만히 보고 있는데. 참석한다는 글들 올라오고.
동윤의 답을 기다리는 친구들의 잡담 올라가지만 ('윤동윤 빨랑 답해라' 등등)
정작 동윤은 대답이 없다. 채팅창에 사라지지 않는 '1'.
채팅창을 보고 있는 송아의 얼굴, 설렘이 조금 가라앉고 차분해지는.

43 경후문화재단_ 이사장실 (낮)
소박한 집무실. 책꽂이 하나엔 어린 연주자들과 찍은 문숙 사진 액자들 쭉.
문숙이 들고 있는 종이, 영 아티스트 선발 오디션 심사위원 후보 명단. 각 후보들의 경력과 학력이 간단히 적혀 있다.

문숙	이거, 심사위원 명단. (종이 내민다) 내가 본다고 뭘 아나. 차팀장이 어련히 잘 꾸렸겠지.

영인	(종이 받는데)
문숙	근데, 정경인 빼.
영인	…!
문숙	(냉정) 그 정도 경력으론 우리 심사위원 하기 부족하지. 아무리 어렸을 때 난다 긴다 했었어도 그건 다 옛날 얘기고. 내가 다른 건 몰라도 그건 알아. 차팀장도 그거 모를 사람이 아니고. (영인 보면)
영인	(찔린다) …….
문숙	(냉정) 그런데도 여기 정경이 이름 쓰윽 넣어서 나 보라고 준 건, 내가 이렇게 정리해주길 바란 거지? 정경이 귀국했으니, 앞으로 재단에서 이정경이라는 애를 어떻게 대해야 할지, 내 생각을 알고 싶어서?
영인	(정곡을 찔려 아무 말도 못하다가) …죄송합니다.
문숙	(가만히 영인을 보다가) 차팀장, 나하고 15년이나 일했으면서 아직도 날 몰라? 내 생각이 궁금하면 그냥 다이렉트하게 물어봐. 이렇게 돌려 묻지 말고.
영인	…죄송합니다.

44	동_사무실 (낮)
	다운의 자리 주변에 모여 있는 다운, 성재, 해나. 각자 의자 끌고 와 이야기 중. 송아도 의자 끌어와 다운의 뒤에 앉아 있긴 하나 어정쩡한. 잘 끼어들지 못하는.

다운	근데, (조심스럽게) 한현호 선생님하고 이정경 선생님 //
성재	(자른다) 선생님 아니고 이정경 이.사.님. 우리 재단 이사님.
다운	(칫) 네. 이정경 이.사.님이요. 두 분 오래 만나셨는데, 결혼하실

까요?

성재 에헤~이! (이사장실 쪽 쓱 보고) 길어도 1년 안에 결론 나지!

다운 (헷갈린다) 결론요, 결혼요?

성재 결! 론! 당연히 헤어지지. 결혼은 엄연한 현실이라고. 지금까진 계속 학생이었으니 그냥 서로 좋아했으면 됐겠지만, 이젠 공부 다 끝났잖아?

송아 …….

성재 뭐… 헤어지더라도 우리 공연은 하고 나서 헤어지면 난 아무 상관없음.

다운 (입 삐죽) 과장님 너무 못됐다.

성재 뭐가? 봐봐. 공연 전에 그 둘이 헤어짐, 우리 공연은 어쩔?

해나 만약에 그러시더라도 한현호 선생님만 연주 안 하시면 되잖아요.

성재 아니지. 그때 준영씨는 연주 꼭 해야 되잖아. 근데 셋이 베픈데 둘이 헤어지면, 준영씨가 그 둘 중 하나하고 연주하는 게 맘이 편하겠어? 서로 다 껄끄러워지는 거지.

다운 칫.

성재 그니까 사내연애는 안 하는 게 낫다니깐. 봐봐, 맘마미아! 아바(ABBA)도 커플 둘이 그룹 하다가 이혼하니까 그룹 해체한 거.

다운 아르헤리치랑 뒤투아도 이혼했지만 연주 파트너로 수십 년째 잘 지내거든요?

티격태격하는 성재, 다운. ("아, 알았어 알았어. 현호씨하고 이사님하고 그럼 다운씨하고, 어 그래, 박준영씨를 위해서라도 헤어지시지 말라고 정화수 떠놓고 빌게, 그럼 됐지?" "왜 연말공연 때까지만이에요! 악담 같잖아요!" "일단은 그때까진 무슨 일이 있어도 잘 지내야 할 것 아니야!") 그 뒤에서, 생각에 잠긴 송아.

45 달리는 송아 버스 안 (저녁)

퇴근 중인 송아. 사람들 틈에 꽉 끼어 힘들고, 지치고 피곤하다.
핸드폰 보면, '윤사장'의 카톡 메시지 1건. 스루포 단톡방 여는
송아.

윤사장 난 내일 못 갈 것 같아. 송아 미안!

송아, 급 실망. 답장 보낸다.

송아 그래 그럼 담에 봐!

창밖 보면, 꽉 막힌 도로.

46 경후문화재단_ 리허설룸 (밤)

피아노 앞의 준영. 생각에 잠겨 있다.

[인서트] 경희궁_안 (오후. 신39 보충)
문숙 맘에 있는 사람은 있고?

준영, 다시 멈칫.
준영, 문숙이 왜 이런 이야기를 하는 걸까, 싶고.
애써 웃으며 문숙을 보면,
문숙, 인자한 미소. 그러나 속을 알 수 없는.

[현재]
준영, 답답하다. 그때, 문밖에서 노크 소리. 준영, 문 쪽을 돌아
보는.

준영 (누구지? 의아한) 네.

문 열리면, 들어오는 사람, 성재다.

[짧은 jump]

성재 (예의 바르지만 밀어붙이는) 저희도 알죠. 안식년이신 거. 그래도
 저희 재단 15주년 공연도 하시잖습니까? 이것도 한 번만 더 예
 외로 생각해봐주셨음, 하고 뵙자 한 겁니다.

준영 …….

성재 (쐐기 박는) 이사장님께서도 준영씨가 한다고 하심 당연히 좋아
 하실 겁니다. 아무리 당신께서 그룹 전 회장님이시고 사위가 현
 회장님이셔도, 솔직히 저희 예산철마다 회장님이며 각 계열사
 대표이사님들께 아쉬운 소리 해서 예산 받아오시는 거 그거 쉬
 운 일 아니거든요.

준영 …….

47 _ 식당 (밤)

 영인, 현호 식사 중. 편안한 분위기.

영인 근데… 너도 미국 오케스트라 되고 정경이도 서령대 교수 되면
 어떡해?

현호 그럼 뭐, 시간 될 때마다 계속 비행기 타고 보러 와야죠!

영인 뭐야~ 여자친구가 부자라 니 월급은 하늘에 뿌려도 된단 거야?

현호 (급 정색) 아닌데요.

영인 (웃는) 알지, 알지.

현호 누나, 저희 집 돈은 제가 첼로 한다고 다 쓴 거 아시죠. 그러니까
 저 돈 많이 벌어야 돼요. 미국 오케스트라, 연봉 세단 말이에요.

영인	알았어. 꼭 합격해서 비행기에 돈 뿌리고 다니길 바랍니다아? (웃는)
현호	(따라 웃다가) 아, 비행기 하니까 생각난다. 미국 국내선 비행기 맨날 연착돼서 저 오디션 보러 다닐 때 진짜 미치는 줄 알았다니깐요? 저번 달 준영이 뉴욕 연주도 그래서 놓치고.
영인	(웃으며) 그랬다며. 그래도 정경이는 봤다니까 다행이지 뭐.
현호	(거의 동시에, 울분) 아 진짜! 이놈의 딜레이! (하다가… 멈칫) 정경이요…?
영인	? 어. 정경이는 갔잖아, 준영이 공연.
현호	…네?

48 경후문화재단_ 리허설룸 앞 복도 (밤)

복도 걸어가며 핸드폰 통화하는 성재.

성재	(전화에) 이번 꺼 성사시켜주면 나중에, 알지? 꼭이다!

49 식당 (밤)

현호	…….

[플래시백] 2회 신13. 한강 고수부지 (밤)

현호	그럼 너도 오늘 정경이, 오랜만에 본 거네?
준영	…어.

[플래시백] 2회 신55. 정경의 집_ 정경 방 (오후)

정경	(현호를 똑바로 쳐다보며) 준영이가 그래? 내가 그날 공연 안 갔다고?
현호	…아냐? 갔어?

정경	(잠시 현호의 눈을 쳐다보다가) …아니. 안 갔어. 준영이… 못 봤어.

[현재]

영인	준영이, 뉴욕에서 정경이 봤었댔는데? 나한테 그랬는데?
현호	아… (애써 웃으며) 네, 맞아요.
영인	(현호 뒤쪽을 향해 손 번쩍 들며) 여기 디저트 메뉴 좀 주시겠어요?

마음이 복잡해지는 현호.

50 송아 집_ 송아 방 (밤)

밤늦은 시간. 악기 연습 막 끝낸 송아. 피곤하다.

악기 넣으려다가 습관적으로 먼저 침대 머리맡 라디오 버튼 누르는데,

MC (여, 40대/E)	지금까지 클라라를 향한 위로가 담긴 브람스 바이올린 소나타 제 1번을 감상하셨습니다. 그럼 편안한 밤 되십시오.
송아	(아쉬운, 혼잣말) 앗, 끝났네.

라디오에서 바로 광고 나오기 시작하고, 끄는 송아.

악기 집어넣기 시작하다가 내려놓고, 핸드폰 집어 든다.

검색창에 '피아니스트 박준영 집안' 검색하면, 옛날 기사들 뜬다.

10대 중후반 앳된 준영의 사진들. (콩쿠르 우승 사진, 연주 프로필 사진 등)

- 어려운 가정환경 불구 "음악이 힘이 되었죠"

- 상금으로 父의 빚 갚고 "그래도 피아노를 칠 수 있어 행복"

송아(Na) 음악은 정말로 위로가 될 수 있을까.

51 현호 집_현호 방 (밤)
 책상 의자에 걸터앉은 현호. (연습하던) 첼로를 껴안고 가만히 생
 각에 잠겨 있는.

송아(Na) 나는… 그렇게 믿어야 한다고 말했다. 하지만,

52 정경의 집_연습실 (밤)
 정경, 오디오 앞에 서 있는. CD 한 장(써 있는 글자는 잘 보이지 않
 는, 공 CD)을 넣고, 재생 버튼을 조심스럽게 누른다. (음악이 화면
 에 깔리지는 않습니다) 한 개 트랙뿐인 CD 재생되고, 가만히 듣고
 있는 정경의 얼굴.

송아(Na) 정작 내가 언제 음악에 위로받았었는지는

53 경후문화재단_리허설룸 (밤)
 피아노 앞에 앉아 있는 준영. 하얀 건반을 물끄러미 보다가, 건반
 뚜껑을 닫는다. 탁.

송아(Na) 기억이 나질 않았다.

54 송아 집_송아 방 (밤)
 침대, 잠 청하는 송아. 잠이 오지 않고, 방 쪽으로 모로 눕는데.
 책상에 기대 세워놓은 바이올린 케이스와 그 옆, 보면대를 본다.

송아(Na) 떠오르는 건 오로지,

[인서트] 동 장소 (낮. 겨울. 과거)

노트북 모니터 보고 있는 송아. 2014년 서령대 입시 결과 확인 사이트.

떨리는 손으로, 숨죽여 마우스 클릭하면, 바로 결과창으로 넘어가는데….

불합격. 순간, 눈에 눈물 차오르는.

[인서트] 동 장소 (낮. 겨울. 과거)

노트북 모니터 보고 있는 송아. 2015년 서령대 입시 결과 확인 사이트.

불합격 떠 있고. 송아, 눈물 글썽이는.

[인서트] 동 장소 (낮. 겨울. 과거)

노트북 모니터, 2016년 서령대 입시 결과, 불합격. 이젠 눈물도 안 나오는 송아.

[플래시백] 1회 신8. 예술의전당_무대 위 (초저녁)

남구　그럼 꼴찌를 하지 말던가!

송아(Na)　내 짝사랑에 상처받았던 순간들뿐이었다….

[현재]

모로 누워 물끄러미 바이올린과 보면대를 바라보는 송아.

이윽고 송아, 스탠드 불 끄고. 깜깜한 방. 송아가 벽 쪽으로 돌아 눕는 기척만.

55　경선 묘소 (낮)

잘 관리된 가족 묘지. 문숙과 정경, 관리인(남, 60대)과 함께 올라와 정경모('정경선' 비석) 묘소 앞에 서면. 꽤 시든, 커다란 꽃다발 하나.

관리인 회장님께서 두고 가셨습니다. 제가 신경을 쓴다고는 썼는데….
(말꼬리 흐리는)

문숙 (괜찮다는 듯, 미소) 꽃도 사람도 시들고 지는 게 이치인데 그걸 무슨 수로 막습니까.

관리인, 뒤로 물러나면. 정경모 묘소 앞에 나란히 서는 문숙과 정경.

문숙 …꼭 이맘때만 되면 출장을 잡지.

정경 …….

정경, 자기가 들고 온 꽃다발을 성근의 꽃다발 옆에 내려놓으려 몸 숙이는데,
성근의 꽃다발 옆에 작은, 싱싱한 꽃다발 하나 있는 것을 발견한다.

관리인 (정경이 꽃다발 본 것을 보고) 아, 그건 오늘 아침에….

정경, 문숙 ?

56 달리는 문숙의 차 안 (오후)

관리인(E) 어떤 청년이 다녀갔습니다. 이름은 물어봐도 말을 안 해서….

문숙과 정경. 돌아오는 차 안. 둘 다 각자 생각에 잠겨 있는데.

문숙	(불쑥) …준영이가 다녀간다고, 너한테 연락했었니?
정경	…아뇨. …그런 거 말하고 올 애, 아니에요.
문숙	…그럼 준영인, 어떤 앤데.
정경	(전혀 예상하지 못한 질문에 멈칫하는데, 떠오르는 기억이 있다) …말보다 음악이… 편한 애죠.
문숙	안다.

문숙, 더 이상 말 없고. 정경도 말 없다. 차창 밖을 바라보는.

57　　　경후문화재단_ 사무실 → 회의실 (오후)

자리에서 열심히 일하고 있는 송아. (성재, 다운, 해나 자리에 없고)

그때 핸드폰 카톡 메시지 뜬다. 보면, '윤사장'.

송아, 얼른 열어보면, 동아리 단톡방 : 나 오늘 저녁 때 갈게!

송아의 얼굴 순간 상기되고. 얼른 답 쓴다 : 와~ 그럼 이따 만나!

그때,

영인	(자리에서 부르는) 송아씨— 잠깐 나 좀 도와줄래요?
송아	네! (얼른 영인 자리로 가고)

송아, 양손에 전단지 뭉치를 안고 회의실로 향하면 (모두의 자리 빈 것 눈치 못 채는)

같이 가는 영인. 영인, 송아 앞에서 회의실 문 열어주는데,

순간 회의실 안에서 터지는 폭죽과 일동의 "해피 버스데이~!"

송아, 깜짝 놀라 멈춰 서면, 회의실 안 풍경이 보인다.

촛불 켠 케이크와 분식 파티가 세팅돼.

다운	송아씨 생일 축하드려요!

송아	(얼떨떨) 아… 감사합니다. 어떻게 아셨어요—
영인	(송아 짐 가져가며 송아를 떠민다. 웃는) 어떻게 알긴! 생일 축하해요, 송아씨~

[짧은 jump]

케이크 촛불 부는 송아. 행복하다. 모두 박수 치고, 즐거운 풍경.

58 정경의 집_거실 (저녁)

들어오는 문숙과 정경. 일하는 아주머니(50대) 맞이하고. ("다녀오셨어요?" 등)
문숙, 1층 안쪽으로 향한다.

정경	(문숙에게) 쉬세요.

문숙, 들어가면. 정경, 계단으로 올라가려다가 아주머니를 돌아본다.

정경	혹시 저한테 우편물 온 거 없나요?
아주머니	? 없는데.

그 뒤로, 거실의 그랜드 피아노 보이는.

59 경희궁_안 (저녁)

나무 그늘, 벤치에 앉아 있는 준영. 검은 슈트, 흰 셔츠, 검은 넥타이. (엔딩까지 같은 복장) 핸드폰 카톡의 '이정경' 창을 보고 있다.
(1:1 대화창)
뭔가를 쓰려다 말고 쓰려다 말고. 결심한 듯 '생일 ㅊ'까지 쓰지

만… 지운다.

핸드폰 닫고, 답답한 듯 넥타이 당겨 푼다.

60 정경의 집_거실 (저녁)

상판 닫은 피아노 앞에 앉아 있는 정경.

정경, 건반을 쭈욱 쓰다듬어 보다가 피아노의 '정경선' 각인을
바라본다.

문숙(E) 피아노, 베를린으로 보내줄랬더니. 극구 사양을 해서 다시 가져
왔다.

61 [정경 회상] 한국예중_교실 (낮. 15년 전)

예중 교사(여, 30대 초), 교탁 옆에 어린 정경 세워놓고 반 아이들
에게 소개 중이다.

예중 교사 정경이는 미국 줄리어드 예비학교를 다니다가 이번에 한국으
로….

정경, 아무 표정 없이 서 있는데. 뒤쪽에 앉아 있는 준영(14)과 눈
이 마주친다.

(준영 옆자리는 현호)

정경, 바로 누군지 알겠다. 쟤구나. 그러나 바로 시선 돌리는 정
경. 무표정한.

62 [정경 회상] 동_여러 곳 (낮. 15년 전)

- 운동장 등 교내 점심시간 풍경.

운동장엔 축구하는 남학생들(현호 등). 교내 여기저기엔 삼삼오

오 여학생들.

- 건물 뒤편. 정원 벤치 정도.
혼자 시간 때우는 정경. 지루하다. (아이팟 등으로 음악을 듣거나 하진 않는다)
어디선가 작은 피아노 소리 들리고. (브람스 인터메조 Op. 118-2)
음악이 어디서 들리는 걸까 싶어 올려다보면, 2층 창문 하나 반쯤 열려 있는.

63 [정경 회상] 동 _ 연습실 복도 → 연습실 안 (낮. 15년 전)
(앞 신의 피아노 연주 소리 계속 이어진다)
연습실 복도를 걸어가는 정경.
복도 양쪽으로 쭉 이어진 연습실 방문들, 다 열려 있고 아무도 없는데.
닫혀 있는 방문 하나. 문이 조금 열려 있고. 안에 누군가 있다.
정경, 다가가서 문틈으로 안을 보면…
피아노를 치고 있는 준영의 뒷모습.
정경, 그대로 서서… 음악이 끝날 때까지 듣는다.
잔잔한 음악 곧 끝나고. 준영의 손이 건반에서 떨어지는데.
인기척을 느낀 듯 돌아보는 준영. 정경과 눈이 마주치고, 조금 놀라는 준영.
일어나는 준영. (옆에 우유와 삼각김밥 두어 개 있다)

정경 (문밖에 서서) …브람스네.
준영 ……. (천천히 고개 끄덕이는)

잠시 흐르는 침묵.

정경	…다른 것도 쳐줄래?
준영	…어떤 거…?
정경	아무…거나.

[짧은 jump]

피아노 앞에 앉아 있는 준영. 정경은 준영의 등 뒤에 서 있고.

준영, 잠시 망설이다가 건반에 손 올리고. 호흡 고르고. 연주 시작하는데….

트로이메라이다.

정경, (예상치 못한 선곡에) 눈동자 흔들리고.

연주가 이어지는 동안 정경, 눈시울이 붉어진다. 처음으로 감정 드러나는.

이윽고 연주가 끝나고.

준영, 건반에서 손을 떼나 잠시 그대로 앉아 있다가 천천히 돌아보면.

정경	(가만히 묻는) …왜 이 곡이야?
준영	…….
정경	(순간 울컥, 목 메어 겨우 목소리 내는) …내 이름… 이 곡… '어린이의 정경'에서 따온 거야… 엄마가 이 곡을 제일 좋아하셨거든. 자주 쳐주셨는데….

정경, 눈물을 참아보지만, 결국 흐르는 눈물. 두 손에 얼굴을 묻고 흐느낀다.

준영, 얼굴 흐려지고. 망설이다가 정경의 어깨를 토닥여주려는 듯 조심스레 손을 뻗지만, 닿지 못하고, 손 거두는.

준영(E)	다음에⋯.
정경	(젖은 얼굴 들고, 준영 보면)
준영	⋯다음에도 또 쳐줄게. 그러니까⋯ 울지 마.

64 [정경 회상] 2회 신39. 경후문화재단_ 리허설룸 (밤. 정경 시점)

송아	슈만⋯ 트로이메라이요.

준영, 순간 멈칫하고. 그런 준영을 보는 정경.

송아	(변명처럼 덧붙이듯) 저번에 여기서 그 곡 치시는 걸 우연히 들어 서⋯.
정경	(준영 보면)
준영	(정경과 눈 마주치고, 시선 피하는)

65 [정경 회상] 2회 신39. 경후문화재단_ 리허설룸 (밤. 정경 시점)

준영	⋯잘 들어. (정경을 보며) 다신 안 칠 거니까.

66 [현재] 정경의 집_ 연습실 (저녁)

책꽂이 앞에 서 있는 정경. 허리춤의 서랍 당겨 열려 있다.
공CD 케이스에 담긴, 공CD 열네 개가 차곡차곡 들어 있고. 모두 꺼내보면,
투명한 케이스, (각기 다른) 공CD 겉면엔 모두 똑같은 손글씨로 쓴 'to. 정경'. (신52에서 틀었던 공CD도 있는)
CD 꺼낸 서랍 안에는 (버리지 않고 모아놓은) 소포 봉투들도 차곡 차곡 들어 있다.
이 역시 꺼내 보면, 각기 다른 나라 소인이 찍혀 있는 소포 봉투 여섯 개. (받는이 주소도 모두 뉴욕의 정경 주소)

정경, 서랍 안에 CD들을 다시 넣고, 서랍을 밀어 넣으려다 멈춘다. 당겨 열려진 서랍 안을 물끄러미 보는 정경. 복잡한 얼굴.

67 경후문화재단_사무실 (저녁)

모두 퇴근하는데, 송아는 아직 자기 자리에서 일하는 중.

영인 송아씨 왜 안 가요? 오늘 약속 있다면서.
송아 (일어난다) 아, 시간이 조금 남아서요.
영인 그럼 우리 먼저 들어가요. 좋은 시간 보내요~
송아 감사합니다. 내일 뵐게요!

성재, 다운, 해나도 영인과 함께 나가는데. ("생일 축하해요!" 등등)

송아 아, 저 팀장님!
영인 응? (돌아보면)
송아 저… 그럼 잠깐 리허설룸에서 연습 좀 하다 가도 될까요?

송아 책상 밑, 바이올린 케이스.

68 동_리허설룸 (저녁)

즐거운 얼굴로 악기 꺼내는 송아. 핸드폰 시계 슬쩍 보면 6시 40분쯤이다.

송아 (혼잣말) 10분만 하고 가야지~

기분 좋게 악기 꺼내 어깨에 올려놓는데, 핸드폰 전화 온다. (진동 혹은 무음)

송아, 악기를 피아노 상판 위에 놓고 핸드폰 집어 드는데. (화면에
이름 보이지 않는)

송아 (핸드폰 받는다, 기분 좋은) 어~ 어디야? (사이) 웅? (악기 쳐다보고)
5분만 기다려, 내가 짐 싸서… 웅? 지금?

69 **경후빌딩_로비 뒷문 밖** (저녁)

대로변 아닌, 빌딩 뒤쪽 길로 난 문. 주차장 들어가는 길 정도 있
는. 한적하다.
문밖으로 급하게 나오는 송아. (악기나 가방 없이 몸만 잠깐 나온)
송아, 누굴 찾는 듯 두리번거리는데,

민성(E) (반가운) 채송아!

송아, 민성을 본다.

송아 (반가운) 민성아!

민성 (다가와서, 활짝 웃으며) 생일 축하해, 송아야!

송아 고마워~! 일찍 왔네? 근데 왜….

민성 저기, 그게… 너 생일파티에 못 갈 것 같아.

송아 (큰 실망) 앗! 진짜? (울상) 갑자기 왜애? 윤사장도 온댔는데.

민성 …그르게. 미안.

송아 힝… 또 교수님?

민성 어어… 미안미안. 그래두 선물 주러 잠깐 왔지롱! 짜잔!

민성, 쇼핑백을 송아의 손에 쥐어주는데. 쇼핑백 안으로 보이는
건 와인병.

민성	언젠가 채송아랑 한잔하는 내 버킷리스트 실현을 위하여! 와인을 샀지롱! <u>흐흐</u>.
송아	(갑자기 울컥) …….
민성	(활짝 웃으며 송아를 꼭 껴안는) 생일 축하해, 송아야!
송아	(안긴 채, 목메어서 겨우 말하는) …고마워. 민성아.

민성, 포옹 풀면. 송아, 코 훌쩍이며 쑥스럽게 웃는데.

민성	아 뭔가 좀… 쑥스럽네. 헤헤. (하는데 갑자기 눈물 주르륵 흐른다) …어.
송아	(당황) 어, 민성아. 왜, 왜 울어!
민성	어… (눈물 훔치며 웃는) 그러게? 나 왜 우니. (하며 다시 웃으려는데 왈칵, 쏟아지는 눈물!)
송아	(놀라서) 민성아, 왜 그래 //
민성	(O.L., 울먹) 송아야… 나… (눈물 터진다) 사실….
송아	??
민성	나, 윤동윤이랑….
송아	(멈칫)
민성	(울며) …사고…쳤어… 술 먹고….

송아, 너무 놀라 숨이 턱 막히는!

민성	진짜, 사고. 완전, 그냥 사고… 사고를 어쩌겠어… 나도 뭐 어쩌자는 건 아닌데….
송아	…….
민성	흑역사래, 윤동윤이. 옛날에 나랑 사귄 거, 이번에 잔 거. 다. 그래서 나 너무… 기분이 너무 그래. 송아야…. (운다)

송아, 울컥한다. 민성이가… 동윤일 이만큼이나 좋아하는구나.
그러나 마음 복잡하고. 원망스럽기도 하다.
송아, 우는 민성을 안아주려 손을 뻗다가 거둔다.
그러나 우는 민성이 마음 아프고.
송아, 민성에게 손을 뻗어 어깨를 안고, 품에 꼭 안아준다.
민성, 송아가 안아주자 통곡에 가깝게 울기 시작하고.

송아 술김에 한 말이겠지… 너무 맘에 두지 마….

민성 그 얘기한 날은 술 안 먹었어! 사고친 날은 아침에 서로 넘 정신 없이 헤어지고, 그래서 그날, 니가 시향 공연 가자고 했던 날. 저녁에 내가 공방 찾아갔었는데….

송아 (충격이 커 제대로 듣지 못한다)

민성 (계속 흐느끼며) 원래는 그래서… 공방에 갈 때는 동윤이랑 잘 정리하고, 너 예술의전당에 있을 테니까, 너 만나서 다 털어버리려고 했는데… 막상 윤동윤 입에서 없었던 일로 하잔 말 들으니까… 나 진짜 아무 생각도 안 나서… 너한테 말도 못하구….

송아, 충격으로 더 이상 아무 말도 하지 못한 채 민성을 가만히 안고 있는데.

민성 (갑자기 고개 들고 소리 지르는) 윤동윤 이 나쁜 새끼~~!! 사람 마음을 어떻게, 그렇게 몰라아!!

빌딩 뒷문으로 들어가던 직원 두엇, 민성을 쳐다보고.

민성 (송아 보며) …그치? 윤동윤이 나쁜 거지? 맞지?

송아 (겨우 말하는) …응. 동윤이가… 나빠. 사람 맘도… 하나도 모르고.

민성	(겨우 진정하는) …그치? 윤동윤이 바본 거지?
송아	……. (고개 겨우 끄덕이는) 응….

송아, 더 이상 뭐라고 말도 못하고.
힘겹게 감정 꾹꾹 누르고 있는데,
민성, 다시 송아의 어깨에 얼굴 묻고 통곡하고.
아무 말도 하지 못하는 송아.
천천히… 민성의 등을 토닥이기 시작한다.

송아, 눈물 참으려 애쓰며 다른 쪽을 쳐다보는데, 순간 멈칫…!
뒷문 쪽으로 들어오려다 멈춰 서 있는 준영이다. 언제부터 저기
있었던 걸까!
준영, 송아와 눈이 마주치자 당황한 듯하나 작게 목례하고 뒷문
으로 들어가는데.
준영의 뒷모습을 눈으로 좇는 송아의 절망적인 얼굴.

70 경후문화재단_사무실 (밤)

우두커니 앉아 있는 송아. 혼란스럽고… 충격이 크다.
책상 위에 아무렇게나 둔 핸드폰에 뭔가 메시지가 와서 반짝 하
고 빛나고.
송아, 지친 얼굴로 핸드폰 집어 들고 보면….
잠긴 액정화면에 이미 카톡 메시지 많이 왔고 또 계속 오고 있는
알림창 가득 떠 있다. (스루포 친구들 : '강민성 진짜 못 와?' '민성이
가 담에 쏘는 걸로ㅋㅋ' '송아야 언제 와~~~' '우리 뭐 좀 먼저 시킨다!'
등등)
송아, 핸드폰 열지 않고 그대로 물끄러미 화면의 알림창들을 보
고 있다.

생일파티를 생각하니 마음 복잡한. 그때 카톡 메시지 하나 또 온다.

윤사장 나 좀 늦어. 미안! 갑자기 손님이 와서

송아, 동윤이 온다는 걸 상기하자 더 머리가 복잡하고. 핸드폰 기운 없이 내려놓으려는데… 순간 떠오르는 기억.

[플래시백] **신27. 인터미션_화장실 나가는 문 안쪽** (밤)

송아, 문을 여는데, 한 뼘쯤 열리다 문이 더 이상 열리지 않고. 의아해하며 다시 열려는데, 문밖에 서 있는 준영과 눈 마주치고. 송아, 다시 열려는데, 문이 닫히고, 애써도 열리지 않던. 당황하는 송아.

[인서트] **신28. 인터미션 건물_계단 아래** (밤. 송아 시점)

송아, 문 열고 나가면. 준영 있는.

송아 (당황한) 저기, 문이 계속 안 열려서….
준영 (얼른 변명) 아, 그게… 죄송해요. 제가 문을 거꾸로 열려고 했었나봐요.
송아 (계단으로 몸 돌리며) 저 잠깐, 위에 가보려구요. (올라가려는데)
준영 (황급히) 아, 송아씨. 위에,
송아 네? (돌아보면)
준영 동윤이, 지금, 손님이 있어요.
송아 네?
준영 (얼른) 제가 방금 올라갔었는데 손님 있길래 그냥 내려왔거든요.
송아 아… 손님.

[플래시백] 신69. 경후빌딩_로비 뒷문 밖 (저녁)

민성 그날, 니가 시향 공연 가자고 했던 날. 저녁에 내가 공방 찾아갔었는데….

[현재]

송아 …!

71 동_리허설룸 (밤)

준영, 연습을 할 마음이 먹어지지 않는다.
한숨 내쉬며 건반 뚜껑 닫으려는데… 탕! 뭔가 끊어지는 소리.
준영, 깜짝 놀라 주위를 둘러보면….
피아노 상판 위 송아의 바이올린. 줄 하나가 끊어진 것이 언뜻 보인다.
준영, 조심스레 일어나 송아의 바이올린 앞으로 다가간다.
E현(제일 높은 음)이 끊어져 있다.
그때 똑똑 노크 소리.
준영, 얼른 돌아보며 "네." 하면, 문 열리는데… 송아다.

72 달리는 택시 안 (밤)

어디론가 가고 있는 정경. 답답해 창밖 보면, 별 하나 보이지 않는 흐린 밤하늘.

73 경후문화재단_리허설룸 (밤)

들어오는 송아.

송아 …저… 악기를 두고 가서요.
준영 …네.

준영, 송아의 바이올린 옆에서 한 걸음 물러나고.

송아, 다가오는데….

송아, 줄 끊어진 바이올린을 본다.

그렇지만 아무 말 없이 바이올린과 활을 집어 들고

악기 케이스 쪽으로 가져가 케이스에 내려놓는데….

준영(E) …줄이….

송아 ……. (준영 돌아본다)

준영 …갑자기 끊어졌어요. 악기 만지지 않았는데….

송아 …네. 알아요.

송아, 활털 풀어 넣고. 바이올린 어깨받침 빼다가… 멈추고, 준영을 돌아본다.

준영, 피아노 앞에 서서 송아를 보고 있는.

송아 (담담) …저 뭐 하나만 물어볼게요.

준영 …….

송아 그날요, 시향 공연 보고 인터미션에 갔던 날. 저 일부러 밖에 못 나오게 하신 거… 맞죠.

준영 …….

송아 (차분) 그날 동윤이 공방에 온 손님, 누구였어요?

준영, 자신을 똑바로 쳐다보는 송아의 시선 마주한다.

차마… 거짓말을 하지 못하겠다. 뭔가 말하려고 해도 쉽게 입이 떨어지지 않는 준영.

준영 …송아씨.

송아 대답 안 하셔도 괜찮아요.

 담담하게 말 잇는 송아.

송아 그냥… 저 스스로가 너무 바보같이 느껴져서 그래요.
준영 (뭐라 말해야 할지 모르겠다)
송아 (담담) …준영씨 앞에서 저 혼자 바보짓 했네요. 그날도… 저번에
 도….
준영 …미안해요.
송아 그날 일은 준영씨가 미안할 일은 아니죠. 다만… 다음에는 그러
 지 마세요.
준영 …….
송아 준영씨한테 눈 가려달라고 한 적 없어요. 상처받는 거보다… 혼
 자 바보 되는 게 더 싫어요. 그러니까… 담에 그런 일 생기면…
 그냥 놔두세요.
준영 …….
송아 …저 신경 쓰지 마시고 연습하세요. 금방 정리하고 나갈게요.

 송아, 준영을 등지고 묵묵히 악기 싼다.
 눈물이 날 것 같지만, 꾹 누르고. 애써 담담해지려 노력하는 얼굴.
 그때 송아의 귀에 내려앉는 피아노 소리.
 잔잔하고 숨막힐 듯 느린 음악. 베토벤 월광 소나타 2악장이다.
 송아, 천천히 돌아보면, 눈에 보이는 건 피아노를 치고 있는 준영
 의 뒷모습.
 송아의 가슴에 스며드는 선율.
 송아, 울어버릴 것 같다. 메이는 목 꾹 누르며.

송아 (울 것 같아 겨우 말하는) …월광… 안 치시면 안 돼요?

그러나 준영, 연주 멈추지 않고.

송아 (눈물 겨우 참으며, 그래서 목소리 살짝 올라간) 네? 안 치시면 안 돼요?

그러나 준영의 피아노 연주, 멈추지 않는다.

송아 그거 제가 좋아하는 곡이라서… 지금 안 듣고 싶어요.

그러나 연주 멈추지 않고.
송아, 악기 케이스 탁, 닫으며,

송아 (목소리 올라가서) 그것 좀 제발 //

그런데, 그 순간. 'Happy Birthday' 노래로 바뀌는 음악!

송아 (순간 울컥) …!

조용조용히 'Happy Birthday' 계속 연주하는 준영. 보고 있는 송아.
송아의 눈에 고인 눈물. (신75까지 음악 이어지는)

송아(Na) 나는 음악이 우리를 위로할 수 있다고 말했지만,

74 **동_사무실 송아 자리 (밤)**
빈 사무실. 송아 책상 위, 송아-동윤-민성의 사진 있는 책상 달력.
7월 15일, 민성 손글씨와 하트 뿅뿅 '송아생일'

송아(Na)　정작 내가 언제 위로받았었는지는 떠올리지 못했다.

75　　동_ 리허설룸 (밤)

눈물 고인 눈으로 준영의 연주를 보고 있는 송아.

이윽고 연주 끝나고….

준영, 송아를 돌아보면. 말없이 준영을 보고 있는 송아.

잠시 동안 말없이 서로를 바라보고 있는 송아와 준영(아직 피아노 앞에 앉아 있는).

송아의 눈에 가득 차오른 눈물.

76　　동_ 리허설룸 앞 복도 (밤)

깜깜한 복도. 열려 있는 리허설룸 문에서 새어 나오는 밝은 빛.

그러나 빛이 닿지 않는 어두운 벽에 기대서 있는 누군가의 실루엣.

정경이다.

흔들리는 정경의 눈동자.

송아(Na)　하지만, 그날 나는 알 수 있었다.

77　　경후빌딩_ 건물 앞 (밤)

현호, 건물 앞에서 심호흡 한 번 하고. 결심한 얼굴로 로비로 들어가는.

78　　경후문화재단_ 리허설룸 (밤)

송아(Na)　말보다 음악을 먼저 건넨 이 사람 때문에,

준영　…우리, 친구 할래요?

송아 　　(눈동자 흔들리면)

준영 　　(피아노 앞에서 일어난다) 아니, … 해야 돼요. 친구. 왜냐면….

송아에게 다가오는 준영, 조심스럽게 송아를 안는다.

송아 　　!! (미동도 하지 못하고 있는데)

준영 　　(따뜻하게) 이건, 친구로서니까.

송아(Na) 　　언젠가 내게 위로가 필요한 순간이 다시 닥쳐온다면

천천히 송아의 등을 토닥이기 시작하는 준영의 손.
그러자 송아의 눈에 가득 고였던 눈물이 툭, 터지듯 흐르기 시작
하고.
천천히 천천히, 괜찮다는 듯, 토닥여주는 준영의 손.
준영의 품에 얼굴을 묻은 송아의 어깨, 조금씩 떨리기 시작하고…
이내 작게 들썩이기 시작한다. 흐느끼는 송아.

송아(Na) 　　나는 바로 지금, 이 순간을 떠올릴 것이라는 걸.

그런 송아의 등을 계속, 천천히 토닥여주는 준영.
송아와 준영의 뒤, 창문에 톡톡 떨어지는 빗방울,
점점 굵어지고 곧 거세어진다.

송아(Na) 　　그래서 나는, 상처받고 또 상처받으면서도 계속 사랑할 것임을,
그날… 알았다.

4회

논 트로포 non troppo
지나치지 않게

01 경후빌딩_정문 앞 (밤. 비)

회전문 옆 구석, 화단 정도(혹은 차양 한쪽 밑). 돌아서서 통화 중
인 현호.

현호 어, 엄마. (사이) 어? 알바 결근? (곤란한데) …아니야. 금방 갈게. 어.

전화 끊는 현호, 한숨 나오지만 어쩔 수 없다. 오늘은 날이 아닌.
그렇게 돌아서는 순간, 회전문을 나오는 누군가가 보이는데,

현호 …!

정경이다. 현호, 반사적으로 (정경을 부르려) 한 손 드는데, 순간 멈
칫.
정경, 현관 차양 밑에 서 있는데, 손바닥으로 눈물을 훔쳐내는 듯
한 모습.
현호, 이게 지금 무슨 상황이지? 싶은데
정경, 빗속에서 빠르게 걸어 나가더니 지나가던 택시 잡는다.
택시 떠나면, 멍하니 서 있는 현호.

02 동_로비 안내데스크 (밤. 비)

(늦은 밤이라) 사람 없고. 데스크 직원1 (남, 30대)과 이야기 중인
현호.

데스크직원1 (미심쩍지만 친절한 답변) 방문자분은 좀 전에 가셔서… 위에 지금
은 박준영님 혼자 계신데요. 실례지만 무슨 일이십니까?

혼란스러운 현호. 준영과 정경… 위에서 무슨 일이 있었던 거지?

03 경후문화재단_사무실 송아 자리 (밤. 비)
송아밖에 없다. 송아, 책상 옆에 선 채로 핸드폰 보고 있는.
카톡 동아리 단톡방. 많이 늦는 송아를 향한 성화들 가득한.

민수 채송아 왤케 안 와~

은혜 송아 야근해?

송아 …….

송아, 단톡방에 답 쓴다: 미안, 지금 나가. 금방 갈게
바로 환호성 이모티콘들 쭉쭉 올라온다. 담담한 얼굴로 보는 송아.

[플래시백] 3회 신69. 경후빌딩_로비 뒷문 밖 (저녁)

민성 나, 윤동윤이랑… 사고…쳤어… 술 먹고….

04 동_3층 엘리베이터 홀 (밤. 비)
송아, 가방 챙겨 사무실을 나오는데 멈칫. 엘리베이터 홀에 준영
이 있다. 송아를 기다리고 있던. 송아, 준영이 있을 줄 몰랐는데.

준영 식사… 가려고요?

송아 …네. (엘리베이터 호출 버튼 누른다) 다들 제 생일이라고 시간 내
 서 와줬는데… 어떻게 안 가요. …가야죠.

준영 …….

말 끊기고. 나란히 서 있는 두 사람.
준영, 송아를 물끄러미 바라보다가,

준영	…동윤이도, 와요?
송아	…네. 근데… 괜찮아요. 걱정 마세요.

송아, 준영을 보고 억지로 싱긋 웃어 보이는데. 눈가가 아직 붉은.
엘리베이터 도착한다. 송아, 타는데. 준영, 따라 탄다.

준영	(1층 버튼 누르며) 바래다줄게요.
송아	…….
준영	밖에 비 와요.

송아, 그제야 준영이 들고 있는 장우산을 보는.

05　　**경후빌딩_ 정문 앞 (밤. 비)**
나오는 송아와 준영. 준영, 우산을 팡! 편다.
'경후문화재단' 로고 우산.
준영, 같이 쓰자는 듯 송아 보면.
송아, 조금 망설이다 우산 속으로 들어간다.
송아와 준영, 빗속으로 한 걸음 나가는데.
멈추는 송아. 준영, 송아 보면.

송아	…못 가겠어요.
준영	…….
송아	저… 안 가도… 괜찮을까요. (제발 동의해달라는 눈빛)
준영	…그럼요.
송아	…….
송아	(그러나 주저하는) 정말… 괜찮겠죠?
준영	…네. 괜찮아요. 본인 생각을 해요. 남 생각만 하지 말고.

송아	…네. …그럼 저 버스 타는 데까지만//
은지(E)	송아야! 채송아!

송아, 깜짝 놀라 둘러보면, 손 크게 흔들며 오고 있는 은지.
그런데 옆에, 동윤이 같이 오고 있다. (케이크 상자 든)
동윤을 보자마자 크게 동요하는 송아. 그런 송아를 알아채는 준영.

은지	(뛰어오며) 송아야!
송아	(동윤이 가까이 다가오자 당황해 시선 피하는데)
동윤	(한발 늦게 와서) 채송아! (준영을 그제야 봤다) 어! 박준영?
준영	어, 동윤아.
은지	(동윤의 말에 준영을 알아봤다) 어머! 박준영씨? 어머어머!
준영	(어색하게 인사) 안녕하세요.
은지	(준영에게) 몰라봬서 죄송해요.
준영	아닙니다.
은지	윤동윤 눈도 좋아~! 어떻게 이 빗속에 송아를 한 번에 알아보니?
동윤	(웃는다) 딱 보니까 송아던데, 뭐.
송아	(동윤과 눈도 마주치지 못하는)
준영	(그런 송아를 보는) …….
은지	(준영에) 근데, 송아랑 아는 사이세요? (둘이 같이 쓰고 있는 우산 눈짓)
송아	아, 그게//
준영	친굽니다.
송아	…!
동윤	(조금 놀라는)
은지	(꺅~) 대애박! 너 이런 분하고 친구하는고야?
송아	(난감) 아니야, 그런 거.
동윤	(은지 구박) 야, 나도 박준영 친구거든? (준영에게) 그럼 우리 같게.

늦어서. (송아에게) 우산 없어? 이리 와. 같이 써.

송아　(당황)

준영　(송아의 당황을 느끼는데)

은지　(바로) 같이 가요!

송아, 동윤, 준영 (놀라 은지 보는)

은지　(발그레, 준영에게) 준영씨도 같이 가요! 오늘 송아 생일인 거 아시
　　　죠? 같이 가요!

송아　(얼른) 아니야, 준영씨는 //

준영　네.

송아　…!

준영　…갈게요. 같이.

한 우산 아래, 서로를 바라보는 송아와 준영. 준영의 젖은 한쪽
어깨.

06　　호프집_ 안 (밤)

　　　송아, 준영, 동윤과 스루포 동기들. 민성은 없다. 안주와 맥주잔들.
　　　송아, 가만히 맥주잔(거의 입을 대지 않은)만 만지작거리는. 친구
　　　들의 화기애애한 분위기에 잘 끼지 못한다. 애써 웃으며 대꾸는
　　　하지만 괴롭고 집중도 안 되는.
　　　송아 옆자리의 은지, 맥주잔 들고 준영 옆자리의 동윤에게 가서
　　　동윤을 일으키고 그 자리에 앉는다. 동윤, 못 말리겠다는 듯 콜라
　　　잔 들고 송아 옆으로 와서 앉는다.
　　　송아, 긴장하고. 준영, 그런 송아를 보는데.

동윤　(송아에게 자기 콜라잔 내밀며) 생일 축하!

송아　어? 어어… (잔 부딪히며) 고마워. (어색해 준영 쪽으로 시선 돌리는데)

동윤 준영이랑 회사에서 같이 있었어?

송아 어? 어. 나오다가 만나가지구….

동윤 아, 나오다가….

말 끊기고. 송아, 동윤의 콜라잔이 눈에 들어온다.

송아, 마음이 복잡하고, 옆에 온 동윤이 어렵고. 준영 쪽으로 시선 피한다.

준영은 친구들의 속사포 질문에 둘러싸여 있다. 준영, 관심이 부담스럽지만 예의 바르게 대답하려 노력 중. 하지만 사실 다 대답하기 어려운 질문들이다.

은지 파리 맛집 추천 좀 해주세요!

민수 저 휴가 갈 건데 런던 호텔도요!

친구1 북유럽은 어때요?

준영 제가 사실 공연만 하고 관광은 하질 않아서….

준영, 쩔쩔매며 대답하다가 송아와 눈 마주친다.

송아, 미안하고 고맙고. 준영, 괜찮다는 듯 밝게 웃어 보인다.

그런 송아와 준영을 보는 동윤.

동윤 (퉁명) 어이, 밥 다 먹었음 케익 하자, 케익!

친구들, 왁자지껄 웃으며 테이블 한쪽에 올려둔 케이크 상자 열면, 흰 생크림 케이크.

은지, 숫자 모양 초 2, 9 들고 송아에게 "만으로야? 스물아홉?" 하며 웃고.

송아, 웃으며 "그래! 만으로!" 대꾸하는데.

동윤	(송아에게, 속삭이듯) 저거 케익.
송아	응? (반사적으로 동윤 쳐다보면)
동윤	안에, 초코다. 너 좋아하는.
송아	(순간 울컥, 당황)
동윤	(눈치 못 채고 웃으며) 감동이지?
송아	(얼른 감정 누르며) 감동은 무슨. (시선 돌리는데 준영과 눈 마주치고)
준영	(송아가 걱정스럽다)

그때 은지 "송아야!" 부르고. 송아, 일어나 케이크 앞으로 간다.
케이크 근처의 친구들, 송아에게 와자지껄 말 걸고.
송아, 웃으며 화답. 그런 송아 보고 있는 준영.
민수, 성냥 그으려는데.

은지	어, 잠깐잠깐!
민수	(멈추고)
일동	(보면)
은지	(핸드폰 열어 뭔가 누르며) 민성이한테 영상통화 걸자!
송아, 준영, 동윤	!

은지, 이미 걸었고. 신호음 가고. 친구들, 웃으며 기다리는데. 바짝
바짝 속이 타는 송아. 긴장한 티 나는 동윤. 그런 둘을 보는 준영.
그러나 민성, 받지 않고. 은지, "안 받네." 하고 핸드폰 닫고. 송아,
작게 안도.
친구들, 웃으며 초에 불 붙이고. 박수 치며 생일축하 노래 부르기
시작한다.
함께 노래하는 준영과 동윤, 생각 많은 각자의 얼굴들. 애써 밝게
웃고 있는 송아.

노래 끝나고.

송아, 두 손 모으고, 눈 감고 속으로 소원 빈다.

왁자지껄한 친구들 사이의 준영, 그런 송아를 물끄러미 바라보는.

송아, 눈 뜨고 후우~ 촛불 불고.

친구들 "그냥 같이 놓고 먹자!" 하고 케이크에 포크 들고 달려든다.

와글와글 속, 송아, 준영과 눈 마주치자 입속으로 작게 말한다.

송아 (작게, 거의 입 모양만) 고마워요.

준영, 알아들었다는 듯한 얼굴로 송아를 바라본다.

서로를 보는 준영과 송아.

07 광화문_거리 일각 (밤)

비 그쳐 땅 젖었다. 은지 탄 택시 떠나고 ("송아 생일 축하해~" "준영씨도 담에 또 봬요~") 송아, 준영, 동윤만 남는데.

동윤 (지나가는 택시 세우고, 뒷문 열며) 송아야! 타!

송아 (깜짝 놀라) 어?

동윤 (기사 향해) 기사님, 저희 서초동 가는데요. 서초역 쪽에 먼저 내리고 예술의전당 앞쪽에 저 내릴게요. (얼른 타서 안쪽으로 들어간다)

준영 (아, 같은 동네구나)

동윤 (택시 안에서, 송아 쳐다보고) 송아야! 안 타?

송아 …먼저 가.

준영 !

동윤 뭐? 집에 안 가?

송아 나… 준영씨랑 아까 일 얘기하던 것 마저 끝내고 갈게. (준영 보며) 잠깐만 얘기해요. (대답해달라는 눈빛)

준영	…네.
동윤	야, 이 시간에 무슨//
택시기사	(O.L., 짜증) 안 탈 거면 빨리 갑시다!
동윤	(기사에게) 죄송합니다! (송아에게) …알았어. 그럼 나 먼저 간다.
송아	…응, 조심히 들어가.
동윤	(차 문 닫으려다가 준영을 본다) 너무 늦지 않게 끝내!
준영	어.

동윤, 문 닫고. 택시 출발한다. 멀어져가는 택시를 보는 송아.
택시 모습 사라지고. 송아, 준영 쪽을 본다.
잠시 말없이 서로를 바라보는 두 사람인데.

송아	우리, 잠깐 바람 좀….
준영	(동시에) 우리 바람 좀 쐴래요?

송아와 준영, 같이 웃는다.

08 청계천 (밤)

밤늦은 시간이라 인적 거의 끊겼고.
졸졸 흐르는 청계천 가에 나란히 앉아 있는 송아와 준영.

송아	…경영대 졸업하고… 음악을 전공하고 싶다 했을 때, 딱 한 명 응원해준 사람이 동윤이였어요.
준영	(가만히 듣는)
송아	…그때부터였던 것 같아요. 그럼 이게 대체 몇 년이죠. (손가락을 꼽아보다 그만두고, 웃는데 슬프다) 안 셀래요. 세니까 더 슬퍼지네.

잠시 침묵 흐르고.

송아　음대 입시 4수를 하는 동안 매주 한두 번씩 동윤이가 레슨을 해
　　　줬어요. 제 선생님…이자 친구였죠. 그래도… 뭘 어떻게 해보려
　　　는 생각은 없었어요. 동윤이만큼, 민성이도 저한테는 소중한 친
　　　구니까. 그러니까… 어떻게 보면, 끝은 이미 알고 있었던 거죠.
준영　…….
송아　근데… 막상 그 끝을 만나니까… 그런 생각이 들어요. (왼쪽 가슴
　　　누르며) 여기 있는 그 시간들은, 그럼 이제 다 어디로 가는 거지.
　　　차곡차곡 쌓여서, 여기 꽉 차 있는데, 이건 이제 어디로 가야 하
　　　지.
준영　…….

송아의 눈앞에 내밀어지는 손수건.
송아, 받지 않고 잠시 손수건을 바라보다가,

송아　(고개 젓는) 괜찮아요. (그러나 눈 깜빡이자 눈물 한 줄기 흘러내리고)
준영　쓰세요.
송아　(얼른 손으로 눈물 닦아내며) 진짜 괜찮아요.
준영　(재차 내밀며) 왜요. 쓰세요.
송아　(준영을 물끄러미 보다가) 아니에요. 정말 괜찮아요.

송아, 청계천을 바라본다.
준영, 손수건 잠시 그대로 들고 있다가 주머니에 넣고.
송아처럼 청계천을 보고.
잠시 말 끊기는데. 송아에게 들리는 준영의 목소리.

준영	'너무'…란 말 있잖아요.
송아	(준영 보면)
준영	(청계천 보며, 담담하게) 어떤 정도를 훨씬 지나쳤을 때 쓰는 말이요. …어떤 사랑이 힘든 건, 그래서가 아닐까 해요. 적당히 사랑해야 하는데,
송아	…….
준영	그만, …너무 많이 사랑해버려서.
송아	…….

09 [몽타주] 마음이 복잡한 시간들 (밤)

 - 정경의 집_거실

어둡고 고요한 거실.

(막 귀가해) 들어온 정경. 지친 걸음으로 계단 서너 개 올라가다 돌아보면,

거실 통유리창 앞, 상판과 건반 뚜껑 모두 닫아놓은 그랜드 피아노.

아무도 앉아 있지 않은 피아노 의자를 가만히 바라보는 정경.

준영(E)	그러니까, 다음에는…

 - 현호네 편의점

카운터의 현호. 어딘가를 물끄러미 보고 있는. 카메라, 현호의 시선 따라가면,

삼각김밥 고르며 티격태격하고 있는 절친 사이 남고생 두 명.

준영(E)	너무 많이…가 아니라,

- 준영 오피스텔_안

막 들어온 준영. 깔끔히 정돈된 책상 위에 핸드폰과 손수건 올려 놓다가
책상 달력 보면, 15일에 쳐진 작은 동그라미.
핸드폰 꺼내 카톡 열어보면, 친구 목록 화면의 상단, '오늘 생일인 친구'.
'이정경'과 '채송아' 있다. 물끄러미 보던 준영, 핸드폰 닫는다.

준영(E)　　알맞게, 적당히,

- 윤 스트링스_안

동윤, 작업 앞치마 입고 악기 수리 중. 일에 집중이 안 된다. 생각이 많다.

준영(E)　　지나치지 않게… 해요.

- 서령대_정문 앞 버스정류장

퇴근길 민성. 버스 탈 생각도 않고, 그저 우두커니 앉아 있는.

준영(E)　　그… 사랑이란 거.

- 송아 집_송아 방

송아, 뒤척이다 책상에 기대 세워놓은 바이올린 케이스에 시선 머문다.

준영(E)　　안 그러면… 너무 힘들어지니까.

10 경후문화재단_회의실 (오전)

영인과 성재.

영인 …카드사는 이미 대표님 보고까지 다 끝났다고요? 준영이가 한
 국예중 행사, 하는 걸로?

성재 네. 우연히 준영씰 마주쳐서 물어보니 흔쾌히 한다고 해서… 팀
 장님께도 보고드렸다고 생각했는데. …죄송합니다.

영인 …그것도 '우연히' 잊어버린 거죠?

성재 어쨌든 덕분에 저희도 간만에 카드사에 면이 서잖습니까.

 영인, 불쾌하다. 그러나 사실은 맞는 말이고. 말 삼키며 성재 보면,
 공손한 듯하나 영인 보는 성재의 시선. 두 사람 사이의 팽팽한
 눈길.

11 준영 오피스텔_안 (낮)

 책장 앞 준영, 악보 책꽂이 뒤지는데. 드디어 찾던 악보 발견! 악
 보 빼낸다.
 조금 빛바랜 악보, 표지. Mendelssohn Piano Trio Nos. 1 & 2 (자
 막 : 멘델스존 피아노 트리오 1번과 2번)
 표지 오른쪽 위 구석에, 연필로 작게 '이정경' 쓰여 있다.

 [준영 회상] 한국예중_교실 (낮. 15년 전)
 어린 준영 옆에 한국예술중학교 교내 실내악 대회 은상 상장 있
 고. (2학년 박준영)

어린 준영 이거. (멘델스존 피아노 악보 내미는) 그동안 잘 썼어. 고마워.

어린 정경 (악보를 봤다가 준영을 빤히 보는) …너 줄게. 가져.

[준영 회상] **한국예중_ 연습실** (낮. 15년 전)

피아노 앞에 앉아 있는 준영. 옆의 의자 위에 교내 실내악 대회 은상 상장.

피아노 보면대 위엔, 복사해 만든 악보들 몇 권(그중 슈만「어린이의 정경」 있다)과 멘델스존 악보. (멘델스존만 원본 악보다. 딱 봐도 고급스런 표지와 종이)

준영, '어린이의 정경' 글씨를 보다가 멘델스존 악보의 정경 이름으로 시선 옮기는.

[현재]

준영이 들고 있는, 같은 멘델스존 악보로 겹쳐진다. ('이정경' 써 있는 악보)

준영의 등 뒤, 창밖. 비 갠 하늘이 새파랗고 멀리 경후그룹 CI 보인다.

12　　**경후문화재단_ 회의실** (낮)

영인은 차분히 얘기 중이나 송아, 해나, 다운은 영인 눈치. 성재는 태연.

영인의 앞에는 '영 아티스트 콘서트 – 조수안 바이올린 리사이틀' 프로그램북[1].

영인　　준영이가 한국예중 행살 하게 되었는데. (성재 쪽 안 보는)

성재　　(신경 안 쓰는 척)

송아　　(놀란다)

[1]　　1회 신44, 경후아트홀 로비에서 해나가 보던 '영 아티스트 콘서트' 전단지가 조수안 바이올린 리사이틀 전단지입니다.

다운	와~ 잘됐네요!
영인	송아씨가 팔로업 해볼까요?
송아	(깜짝 놀라) 네?
해나	(샘나고)
영인	연주는 안 하고 이야기만 하는 거예요. 사회자 따로 있고. 지금까지 송아씨가 준영이랑 이것저것 계속 커뮤니케이션 해왔으니까, 한번 맡아서 해봐요.
송아	(영인의 눈빛에 자신감이 생기는 듯하다) 네!
영인	오케이. 그럼 박과장은 카드사 담당자 연락처 송아씨한테 공유 해주시고. (조수안 프로그램북 표지 보더니 해나에게) 해나씨, 조수 안씨랑 예중예고 동창이랬죠?
해나	네. 대학도 같이 입학했는데 수안이가 바로 유학 갔어요.
영인	잘됐네. 그럼 이 공연은 해나씨가 메인으로 해보죠? 인쇄물은 다 끝났으니까 공연 당일 진행 위주라고 생각하면 돼요.
해나	(약간 떨떠름) 네.

13 **동_사무실 (낮)**

송아, 책상 전화 수화기를 귀에 댄 채 신호음을 듣고 있다. 왼손 끝 굳은살 자국을 습관적으로 만지작거리는데. 상대방이 전화 받는다. 바로 고쳐 앉는 송아. 긴장한.

| 송아 | (전화에) 안녕하세요, 저는 한국예중 박준영씨 행사 건으로 연락 드리는 경후문화재단 채송아입니다. (사이) 네? 아, 아뇨, 제 이름 이… 최, 아니고 채소할 때 채에… (어색하게 웃는) 네, 네. 괜찮습 니다. |

[짧은 jump]

송아 (통화) 네. 그럼 이메일로 보내드릴게요. 감사합니다. (끊는다)

송아, 급 피곤하다. 통화 내용을 잔뜩 받아적은 노트를 보는데.

[플래시백] 1회 신52. 골목 (저녁)

준영 알아요. 채, 송, 아.

핸드폰에 '채송아'라고 망설임 없이 입력하는 준영.
그런 준영을 보던, 묘한 기분이 들던 송아의 얼굴.

[현재]

송아 (혼잣말) …누구는 한 번에 잘만 알아듣던데.

14 **정경의 집 _ 계단 → 거실 (낮)**
바이올린 메고 2층에서 내려오는 정경.
거실에서 들리는 피아노 소리.
피아노 앞의 문숙, 미끄러지는 안경 치켜올리며
악보 보며 서툴게 치고 있다.
열심히 치지만 초보자 수준. 자꾸 틀리는데, 정경을 본다.
문숙, 건반에서 손 떼고.

정경 저 나가요. (나가려는데)
문숙 재단 일은, 안 할 거야?
정경 (돌아보면)
정경 저, 재단 일하고는 안 맞아요.
문숙 해보지도 않고.
정경 전… 연주자로 살 거예요.

문숙	연주자는 너한테 맞고?
정경	…….
문숙	하고 싶은 일이 아니라 할 수 있는 일을 해. 그러다 서령대 임용 안 돼서 재단 들어오면….
정경	떨어져서 들어갔다고들 하겠죠. 남 잘 안 된 얘기는 다들 좋아하니까요.
문숙	…….
정경	근데, 떨어져도, 안 들어가요. 다른 사람 찾아보세요. 영인이 언니도 있고요.
문숙	(O.L.) 니 엄마 생각도 좀 해.

정적. 정경, 문숙을 본다. 문숙이 경선 이야기를 입에 올릴 줄 몰랐다.

정경	(천천히) …엄마가 살아 계셨음 할머니랑 저랑 이런 얘기 안 했겠죠. 재단도 없었을 거고.
문숙	말 예쁘게 못하는 것도 참 니 엄마 그대로다. 너 말하는 거 가끔 사람 가슴 쿡쿡 파. 아주 저리게 해.
정경	맞아요, 저 엄마 닮았어요. 그럼 그것도 아시죠? 엄만 엄마 하고 싶은 거 다 하신 거. 저 악기 시킨 것도, 엄마 혼자서 저 미국 데리고 간 것도요.
문숙	…….
정경	그러니까 저도 하고 싶은 대로 하려구요.
문숙	그런 니 엄마가 누굴 닮았었는진 모르는가보구나.
정경	…하지만 엄만 결국 할머닐 이겼었죠. 기어이 아빠랑 결혼했으니까.
문숙	…그래서 끝이 안 좋았지.

정경	…끝이 어떻게 되었을진 아무도 몰라요.
문숙	…….
정경	저는 할 거예요… 연주.
문숙	…….
정경	…그럼 다녀오겠습니다.

정경, 나가는데. 현관에 성근이 있다. 해외출장 다녀온 기내용 캐
리어 있는.

정경	(조금 놀랐지만) 오셨어요. (바로 나간다)
성근	…….

들어오는 성근, 문숙을 본다.

성근	출장, 다녀왔습니다. (문숙에 목례하고 집 안쪽으로 들어간다)

문숙, 거실 뒤편의 액자에 시선 머문다.
어린 정경과 경선이 거실에서 함께 연주하는 사진.

15 **달리는 정경의 차 안 (낮)**
기사가 운전 중이고. 뒷좌석. 복잡한 얼굴의 정경, 결심한 얼굴로
핸드폰 여는.

16 **경후문화재단_ 리허설룸 (낮)**
(피아노 상판 닫혀 있다. 피아노 위에는 멘델스존 트리오 악보)
준영, 피아노 앞에 앉아서 마음을 가라앉히는 중.
왼손으로 오른 손목 맥박 짚어보고. 심호흡. 마음 가라앉는다.

그때 옆 의자에 올려놓은 핸드폰 진동(문자 수신).

준영, 핸드폰 확인하는데, '이정경'이다. 순간 흔들리는 눈빛.

17 카페_안 (낮)

현호(옆에 첼로)와 마주 앉은 정경. 앞에 반지 케이스 열려 있다.
커플링 한 쌍.

정경, 침착하려 하나 당황을 감추지 못하는 얼굴.

현호 생일 축하해. 하루 늦게지만.

정경 (살짝 웃어 보이는) 으응. 고마워. (차마 현호 보지 못한 채) …예쁘다.

그러나 반지를 꺼내거나 하지 못하고 바라만 보고 있는 정경.

[인서트] **정경 회상 몽타주 : 늘 기다리던 현호**

- 고급 바(bar)

대학생 정경, 혼자 앉아 있다. 지치고 우울한. 옆에 바이올린 케
이스 세워놨고. 상패 만지작거리는데, 2등이다. (제34회 대한일보
음악 콩쿠르 대학생부 바이올린 부문 / 2011년 6월 10일 / 대한일보 사
장 한정환) 그때 옆자리에 와 앉는 사람. 현호다. 예상 못한 정경
인데. 현호, 술 주문하고. 현호, 정경과 눈 마주치면, 아무 말 않
고, 다 괜찮다는 듯한 얼굴.

- 뉴욕 정경의 아파트. 복도

악기 멘 정경, 아픈 얼굴로 엘리베이터에서 내린다. 같이 내린 외
국인 친구 커플(또래, 악기 멨고, 내려서 가면서 서로 애정 표현)과 형
식적 "good night" 인사하고 자기 집 쪽으로 가는데, 우뚝 멈춰
선다. 깜짝 방문한 현호, 장 봐온 것 들고 기다리다가 정경을 보

고 활짝 웃는. 첼로와 캐리어.

- 뉴욕 정경의 아파트. 침실. 다음 날 아침

정경, 깨는데 옆자리는 누가 누웠던 흔적 없고. 협탁 위, 가지런
히 개어져 옆에 있는 자기 지난밤 옷을 본다. 그 옆엔 약봉지와
물. 침대에서 나와 방문을 열면, 소파에서 졸고 있는 현호, 식탁
엔 죽.

- 뉴욕, 고급 레스토랑

식사하는 정경과 현호. 옆 테이블, 외국인 여자가 남자친구에게
서 다이아 반지 프러포즈 받고 감동한다. 정경, 힐끔 보고 마는
데. 현호, 부러운 눈치로 커플을 보고 있다. 현호, 정경과 눈 마주
치자 머쓱하게 웃고 밥 먹는. 그런 현호 보는 정경.

[현재]

정경	…….
현호	(정경 마음 알 것 같아 참담하지만 애써 밝게) …끼워줄까?
정경	……. (차마 현호 못 보고, 대답할 말을 못 찾는다)
현호	……. (아무렇지 않은 척 씩 웃으며) 그냥 생일선물이야. 껴도 돼.

18 경후문화재단_ 리허설룸 (낮)

정경(E) (핸드폰 문자 v.o.) 이따 나랑 얘기 좀 해.

준영, 메시지를 열어보고만 있는데. 노크 소리.
문을 돌아보면 다시 노크 소리.
준영, 핸드폰 내려놓으며 "네." 대답하면 문 열리고, 송아다.

송아 아, (준영에 꾸벅) 안녕하세요.

준영 (예상 못한) 어… 안녕하세요.

19 **카페_안 (낮)**

현호 (자기 손 내밀며) 손 줘봐.

현호, 정경을 기다리고.
정경, 현호를 물끄러미 보다 왼손 내민다.

현호 (싱긋 웃는) 넌 바이올린 한단 애가. 왜 왼손이야.

정경 …아. 미안. (오른손 내밀면서 되뇌듯 한 번 더) 미안해.

현호, 케이스에서 작은 반지 빼서 정경의 오른손 약지에 끼운다.
꼭 맞는 반지.

현호 (정경의 반지를 물끄러미 보다가) 나도 해줘. (오른손 내밀면)

정경 …….

정경, 반지를 현호의 오른손 약지에 끼워준다. 담담한 얼굴.
각자의 반지 낀 손가락을 보며 생각이 많은데.
정경, 일어선다. 이 자리를 빨리 뜨고 싶은 듯 서두르는 기색.

정경 그만 가자. 늦겠다. (바이올린 메고, 먼저 입구 쪽으로 가는)

현호 (그대로 앉아서, 테이블 위, 열려 있는 반지 케이스를 보는)

[인서트] 백화점 귀금속 매장_진열대 앞 (낮. 몇 시간 전)

진열대 앞 현호. 첼로 메고 있다. 진열대 위에는 보석 상자.

점원(여, 30대), 보석상자 리본 푼다.

점원 (보석 상자 열며) 뭘로 교환하시겠어요?

보석 상자 열리면, 작고 반짝이는 귀고리 꽂혀 있다. (귀에 딱 붙는 스타일)

[현재]

현호, 반지 케이스를 닫는다. 탁.

20 **경후문화재단_ 리허설룸 (낮)**

피아노 앞에 앉아 있는 준영, 곁에 서서 이야기 건네는 송아. ("학교 방학 전날이구요, 음악과만 참석한다고 하고…") 그러나 준영, 송아의 말들에 잘 집중이 안 된다.

송아 그날, 피아노 연주는 안 하시는 거구요.

준영 (퍼뜩 정신 차리는) 아… 네.

준영, 자꾸 피아노 옆에 올려놓은 핸드폰을 의식한다.
그런 준영을 느끼는 송아.
송아, 무슨 일이 있는 걸까 마음이 쓰이는데.
노크 소리. 동시에 보는 송아와 준영.

준영 (문 쪽으로) 네.

현호 들어온다.

준영	왔어? (현호 보자 바로 핸드폰 집어 바지 주머니에 넣는다)
현호	어? 송아씨 안녕하세요. (리허설룸 안쪽으로 가서 악기 내려놓는)
송아	(반갑게) 안녕하세요.
준영	(송아에 얼른) 아, 송아씨. 그럼 다시 연락드릴게요.
현호	(악기 내려놓다 준영과 송아 쪽 본다)
준영	(송아에게 얼른) 바쁘신데 가서 일 보세요. 연락드릴게요.
송아	아… 네, 그럼….

21 동_ 리허설룸 앞 복도 (낮)

나오는 송아. 문 닫고 두어 걸음 가다가 멈춰 선다.
떠밀리듯 나온 것 같아 왠지 좀… 서운하기도 하고,
준영에 마음이 쓰이는데.
기분 떨치고 걸어가다 저 앞의 화장실 표시 보는.

22 동_ 화장실 안 (낮)

세면대. 악기 멘 정경, 손 씻는데, 손에 낀 반지를 보는.

정경	…….

23 동_ 화장실 앞 복도 (낮)

화장실로 들어가려는 송아, 안에서 나오는 정경과 부딪힐 뻔하는.

송아	(제대로 못 봤다) 아, 죄송합니다!
정경	(거의 동시에) 죄송합니다.

서로 비켜서는 두 사람. 그제야 서로를 알아보고.

송아 (어색하다) 안녕하세요.

정경 안녕하세요.

잠시 어색하게 마주 선 두 사람. 정경, 곧 송아에 목례하듯 인사하고
리허설룸 쪽으로 걸어간다. 송아, 정경의 뒷모습을 잠시 보다 화장실로 들어가는.

24 **동_화장실 안 (낮)**

들어오는 송아, 세면대를 지나쳐 안으로 들어가다가 멈칫.
세면대로 돌아와 보면, 반지가 있다.

25 **동_리허설룸 문 앞 (낮)**

복도를 걸어온 정경, 리허설룸 문을 열려고 하는데, 지나쳐온 복도 뒤쪽에서,

송아(E) 저기요—

정경 (문 안 열고, 돌아보면)

송아 (급하게 뛰듯이 걸어와 멈추는, 약간 숨찬) 혹시 이거… (손바닥 내밀며) 두고 가셨는지 해서요!

송아가 내미는 것, 반지다.

송아 (얼른 덧붙이는) 화장실 세면대 위에 있길래요….

그러나 정경, 아무 말 없이 송아를 쳐다만 본다.

정경	…….
송아	(아닌가? 머쓱) 아, 아니세요? (내밀었던 손 거두려는데)
정경	맞아요. (반지 집는)
송아	(활짝 웃는) 다행이에요!

꽉 닫힌 리허설룸 문 앞, 마주 보고 서 있는 정경과 송아.

26 **동_ 리허설룸 (낮)**

트리오 대형 세팅. 정경의 자리는 의자와 보면대만.
피아노 보면대 위엔 멘델스존 피아노 트리오 악보(피아노 파트보)
있고.
첼로 꺼낸 현호, 의자에 앉는다.

준영	A 줄까? (피아노 '라'음 치면)

현호, 피아노 음 받아 첼로 그으며 조율 시작하는데.
준영, 현호 오른손의 반지를 본다.
순간 준영, 잠시 동요하지만 마음 다스리는데.
조율 마친 현호와 눈 마주친다.

준영	정경인 늦나? (피아노 악보로 시선 옮기고, 악보 펼치는데)
현호	나,
준영	(손은 악보 위에, 현호 보는) ?
현호	(준영 똑바로 보며) 결혼하려고.

순간, 악보 넘기려다 멈칫하는 준영의 손.

준영 (너무 당황했지만 태연한 척한다는 게) 한대, 정경이가?

정적. 실언이다.

27 **동_사무실 (낮)**
송아, 들어온다. 영인은 없고. 성재, 다운, 해나는 자기 자리.
송아, 자리에 앉으며 노트와 핸드폰 내려놓는데.
책상 달력의 사진 속 민성을 본다.

송아 …….

앉은 송아. 목이 탄다. 텀블러 들고 냉커피 꿀꺽꿀꺽 마시는데,

성재 (송아 발견하고) 아, 송아씨. 조수안씨 반주자 바꾼대요. 반주자가
 남자친구였는데, 깨졌대!
송아 …! (커피 마시던 동작 그대로 일시 정지)

송아의 옷 앞섶에 떨어지는 커피 몇 방울.

28 **동_리허설룸 (낮)**
정적. 서늘해진 공기.
준영의 손에서 미끄러지는 악보, 바닥으로 떨어지고.
준영, 당황해 악보 주우려 몸 굽히는데.

현호 너 지금 되게 웃긴 거 알지?
준영 (미치겠다)

그때 짧은 노크, 바로 문 열리고. 들어오는 정경.

정경 ···미안. 늦었어.

준영, 속으로 크게 안도.
정경, 바로 자기 의자로 직진하고. 앉자마자 악기 케이스 연다.
정경의 손, 반지 없다. 보는 현호.

현호 ·······.

정경이 빠르게 악기 풀고 악보 꺼내 세팅하는 동안, 말 없는 준영
과 현호.
썰렁한 공기. 정경, 악기를 어깨에 올린다.

정경 (누구에게 말하는 건지 불분명한) 나 A 좀.
준영 (A음 누르려는데)
현호 (첼로 A현 긋는)
준영 (멈칫, 건반 누르려던 손가락 떼고)
정경 ·······.

정경, 현호의 A에 맞춰 바이올린 조율한다. 조율 끝나면, 잠시 침
묵 흐르고.

준영 (애써 웃으며) ···자자, 이제 시작해보자.

준영, 악보 펼친다. 그러나 여전히 썰렁한 분위기.

준영 …….

준영, 호흡 고르고. 건반에 손 얹으며 현호 보면, (정경도 어깨에 바이올린 얹고)
눈 마주치는 현호와 준영. 준영, 준비되었다는 눈짓, 고개 작게 끄덕이면.
현호, 크게 숨 들이마시며 연주 시작한다.
바로 준영 따라붙고. 곧 정경이 합류할 차례인데.
정경, 악기에 활을 올리지 않고 가만히 있다.
준영과 현호, 정경이 합류하지 않자 바로 연주 멈춘다.
준영, 왜 안 하냐는 듯 정경 보면,

정경 …미안. 첨부터 다시 하자.
현호 …….
준영 …어. 그래.

준영, 다시 심호흡하고. 현호 보면. 현호, 숨 크게 들이쉬고 연주 시작.
현호와 준영, 처음부터 연주 다시 시작하는데, 바로, (바이올린 파트 시작 직전)

정경 (좀 전처럼, 악기에 활을 올리지도 않은 채) 잠깐만. 멈춰봐.
준영, 현호 (연주 멈추고 정경 보는)
정경 이거 아니야.

29 동_화장실 안 (낮)
세면대 앞. 송아(핸드폰 가지고 온), 물에 젖은 앞섶을 휴지로 꾹꾹

누르다가 정경의 반지가 있던 곳을 본다.

30 동_리허설룸 (낮)

준영 뭐가 아닌데?

정경 …몰라. 근데… 아닌 것 같아.

준영 (현호에게) 그래?

현호 …(정경에게) 정확히 말을 해. 뭐가 아닌 것 같다고.

정경 …….

현호 …모르는 거야? 아님 말하기 싫은 거야?

정경 …….

준영 …그럼 그냥 첨부터 다시 해. (보면대의 악보를 다시 놓는데)

현호 이유도 모르고 다시 해봤자야. (정경에게) 뭐가 싫은 건데?

정경 …….

준영 (속으로 한숨) 템포든 뭐든 너네가 좋은 대로 정해. 난 그냥 다 맞
출게.

정경 (혼잣말처럼. 그러나 들으라고 하는) 그러시겠지.

준영 …뭐?

정경 (준영 보며) 넌 니 생각이라는 게 없잖아. 넌 니가 하고 싶은 대로
뭘 해본 적은 있어? 한 번이라도?

정적.

준영 ……. (악보 덮는다)

정경 …….

준영, 건반 뚜껑 닫고, 가방 챙기고 일어선다. (화나서 쾅쾅거리는
것 아닌)

정경	어디 가. 연습 안 해?

준영, 나가버린다.

31 **동_사무실 문 앞 복도** (낮)
리허설룸 쪽 복도에서 오는 준영. 빠른 걸음으로 따라오는 정경
(악기 없는).

정경	준영아.
준영	(걸음 멈추지 않고, 쳐다보지도 않는다)
정경	박준영. 얘기 좀 해.
준영	무슨 얘기. (멈춰 선다, 돌아보는)

정경, 준영을 멈춰 세웠지만… 울고 싶다. 조금 전엔 화가 나서
질렀지만.

정경	생일선물 줘.
준영	뭐?
정경	내 생일선물. 안 왔어.
준영	…안 보냈으니까.
정경	!!

32 **동_화장실 안** (낮)
송아, 나가려고 문을 여는데(한 손에 핸드폰 쥐고 있는), 밖에서 들
리는 목소리.

정경	왜. 왜 안 보낸 건데.

준영 …말했잖아. 트로이메라이… 다신 안 친다고.

송아 …!

33 **동_ 사무실 문 앞 복도 (낮)**
마주 보고 있는 준영과 정경.

34 **동_ 화장실 안 (낮)**
송아, 얼음이 되어 있는데….

35 **동_ 사무실 문 앞 복도 (낮)**

정경 (감정 애써 누르지만, 떨리는 목소리) 준영아, 나는….

그때 어디선가 갑자기 핸드폰 벨소리 울린다!
흠칫 놀라는 정경과 준영. 반사적으로 주변을 보는데,
살짝 열려 있는 화장실 문, 그 안에서 당황해 핸드폰 끄고 있던
송아와 눈 마주친다.
송아와 준영, 정경, 모두 이 예상치 못한 순간에 당황하는데.

송아 (미치겠지만 아무것도 모르는 척, 화장실에서 나오는) 안녕하세요….

송아, 나왔는데. 정경, 너무 당황해 송아를 외면하고.
송아, 빨리 자리를 피하고 싶어 준영에 목례하며 스쳐 지나가려
는데….

준영 (O.L.) 송아씨.

송아 (깜짝 놀라 준영 본다) 네??

준영 회의 지금 해요.

송아	(당황) 네? 회의요? 지금요?
준영	(송아와 시선 스친다) 네. 아까 얘기 다 못한 거요.
송아	…아, 네. 그럼… 저희 사무실로….
준영	네.

송아, 어색하게 정경에게 고개 꾸벅하고, 사무실 쪽으로 가면. 따라가는 준영.
송아, 정경을 그대로 두고 가기가 마음이 불편하지만 어쩔 수 없다.
그대로 서 있는 정경. 송아와 준영이 사무실 안으로 사라지고.
출입문(자동문) 닫힌다.

36 **동_ 리허설룸 (낮)**

혼자 남은 현호. 첼로 껴안고 가만히 앉아 있다.

37 **동_ 회의실 (낮)**

어색하게 마주 앉은 송아와 준영. 둘 다 쉽게 입을 못 떼는데.

송아	(조심스럽다) 연습… 끝나셨어요?
준영	…네. (좀 머쓱) 송아씨 그럼 이제 가셔도 돼요.
송아	네?
준영	저 진짜로 일 얘기 하자고 온 건 아니고, 그냥… 자릴 피하고 싶어서 송아씨 잡은 거예요. 그러니까 일 보세요. 전 여기 잠깐만 있다가 갈게요. 나가다 만날까봐….
송아	…….
준영	도와줘서 고마워요. (머쓱하게 웃는다)
송아	뭘요. …저도 그랬잖아요.
준영	아… 그렇다. 우리 이제 똑같네요? (웃는)

송아, 웃는데. 다 내려놓은 듯한 준영의 웃음이 마음 쓰인다.

38 **경후빌딩_ 정문 앞 → 택시 안 (낮)**

현호 (택시 뒷좌석의 정경에게) 들어가. (문 닫고, 택시 출발)

택시 안. 정경(반지 없다), 뒤돌아 현호를 보지만, 현호, 손 흔들거
나 하지 않고 보고만 있다. 현호의 모습 멀어지고… 괴로운 정경.

39 **경후문화재단_ 리허설룸 (밤)**

피아노 의자의 준영, 펼쳐놓은 악보 보며 생각에 잠겨 있다. 마음
이 복잡하고.
펼쳐놓은 악보 옆, '이정경' 이름 쓰인 멘델스존 악보 표지에 시
선 가고.

준영 (답답) …….

준영, 멘델스존 악보를 뒤집어 놓는다. (뒤표지가 앞으로 오게)

40 **서초동_ 버스정류장 (밤)**

(퇴근해) 버스 하차하는 송아. 악기 멘. 만원버스에서 내리니 겨
우 숨 쉴 것 같다.
숨 돌리고, 집 쪽으로 걸어가려는데,

동윤(E) 어! 송아야!

송아, 깜짝 놀라 보면 동윤이다. 버스 기다리고 있던.
송아, 예상치 못한 만남에 당황하는데,

동윤, 반가운 얼굴로 다가오는.

동윤 이야, 동네 주민!

송아 (긴장) 어, 안녕.

동윤 (반갑다) 퇴근한 거야?

송아 어…(얼른) 저기, 나 좀 빨리 가야 해서.

동윤 어어, 그래. 담에 봐―

송아, 어색하게 얼른 손 흔들고 빠르게 정류장 벗어나는데,

동윤(E) (송아 뒤에서) 아, 송아야!

송아 (돌아보면)

동윤 괜찮아?

송아 응?

동윤 (송아가 멘 바이올린 가리키며) 악기 고친 거. 괜찮아?

송아 …응, 괜찮아.

41 준영 오피스텔_ 건물 출입구 앞 (밤)

걸어오는 준영. 현관 옆 화단 정도, 앞에 세워져 있는 낯익은 첼로 케이스 보고,

어? 하는데. 곁에 앉아 있는 현호를 보고 놀란다.

준영 어?

현호 (웃으며) 이제 오냐?

42 동_ 안 (밤)

소주 마시는 준영과 현호.

빈 병 네다섯 개. 마른안주 조금.

현호, 엄청 취했고. 준영도 많이 마셨지만 만취는 아닌.

말없이 소주 또 따라 마시는 현호. 준영, 현호의 반지를 보는….

준영 (일어나며) 너 너무 마셨다. 그만 마시고 여기서 자. 잠깐만. (침대로 가 이불 걷고, 살짝 주름이 간 매트리스 패드 구김을 손바닥으로 펴는)

현호, 준영의 뒷모습 보다가 시선 돌리는데.

책상 달력, 동그라미 친 날짜를 본다.

7월 15일에 쳐놓은 작은 동그라미.

현호 …너.

준영 (현호에게서 돌아선 채 침대 정리하며) 응?

현호 뭐냐, 너. 정경이랑.

준영 (멈칫, 할 말을 찾는데)

현호 …뭐하는데 그러냐고, 너네 둘.

준영 (여전히 현호 등진 채) …낮에? 미안. (주름 다 폈다) 다 됐어, 자.

준영, 현호를 돌아보면. 현호, 책상 달력에 시선 가 있는.

준영, 현호의 시선을 따라가면.

달력의 7월 15일 동그라미 표시 눈에 띈다.

준영 (변명) 아, 저거. 정경이… 어머니 기일이라서….

현호 안 물어봤는데.

잠시 말 끊긴다.

현호	넌 한국에 언제까지 있는 거야?
준영	내년 여름? (어색함 수습하려 웃으며) 왜, 나 벌써 지겹냐? 빨리 가?
현호	…어.
준영	……. (보면)
현호	(갑자기 맨정신 같아 보이는) …가. 가줘.
준영	…….

43 동_ 건물 앞 도로 (밤)

택시 뒷좌석에 현호 태우는 준영. (첼로는 옆자리에 이미 실어놓은)

준영	(보내기가 영 못 미더운) 자고 가라니까.
현호	집에 간다니까. (뿌리치며 타는)

준영, 뒷문 닫아주려다 현호 보면, 인사불성이고. 준영, 그런 현호 보는.

44 달리는 택시 안 (밤)

강변북로 정도. 조수석 준영, 사이드미러로 뒤를 보면, 곯아떨어진 현호 보이고.
준영, 창밖을 보면, 한강. 유유히 지나가는 유람선. 심란한 준영.

45 현호 집_ 현호 방 (밤)

준영, 침대에 현호 눕히고 둘러보면 선풍기 있다.
준영, 핸드폰 불빛 켜고 선풍기 앞에서 쭈그리고 뭔가를 하는데.

현호	…뭐 해.
준영	(계속 뭔가를 만지며) 깼냐? (다 했다, 일어서면)

어둠 속. 회전 시작하는 선풍기.

준영 선풍기 고정해놓고 오래 쐬면 안 좋대잖아.

현호 …….

준영 타이머 최대로 맞췄다. 그럼 자라. 간다. (나간다)

다시 탁, 문 닫히면. 마음 복잡한 현호의 얼굴. 눈물 날 것도 같고,
화도 나고.

현호 (혼잣말) 바람 땜에 눈 맵잖아….

현호, 벽 쪽으로 돌아누우면. 현호 등 뒤에서 탈탈탈탈 회전하는
선풍기.
책상 위, 편의점 로고 책상 달력, 7월 15일에 그려놓은 하트. 그
옆, 반지 케이스.

46 송아 집_송아 방 (밤)

불 끄고 누운 송아. 모로 누워 책상에 기대 세워놓은 악기 케이스
를 보고 있는.

송아 …….

송아, 핸드폰 집어 '박준영 선생님' 찾아 카톡 메시지 쓴다.

아까 집 앞에서 우연히

그러나 지우는 송아. 핸드폰 닫으려 하는데.

준영 친굽니다.

[현재]

송아, 잠시 생각하다가 핸드폰에 저장된 준영의 이름에서 '선생
님'을 지운다.
'박준영'만 남은 이름을 보는 송아, 살짝 웃는다.
송아, 핸드폰 내려놓으려다 다시 열어 주소록에서 '윤사장'을 찾
는다.

송아 (풋 웃고 혼잣말) …그래. 너도… 친구.

송아, '사장'을 지우고 '동윤'을 입력한다. '윤동윤'.
그러나 '저장' 버튼을 바로 누르지 못하고 '윤동윤'을 가만히 보
는 송아.
겨우 '저장' 누르는 송아. 눈물 글썽.

47 **달리는 버스 안 (밤)**
송영, 생각이 많다.

현호(E) (신42에서) …가. 가줘.

창밖 보면, 늦은 밤의 한산한 도로, 가로등 불빛들.

48 **경후빌딩_ 주차장 → 도로 위 (낮)**
외근 나가는 영인과 송아. 영인의 차 막 주차장을 빠져나가는 중.
송아, 영인과 단둘이 있는 것이 살짝 어색하지만, 싫진 않다.

영인	송아씨, 한국예중 가본 적 있어요?
송아	아뇨. 전 그냥 일반중학굘 나와서요. 팀장님은요?
영인	난 옛날에 몇 번. 학부모 상담. (웃는다)
송아	?
영인	준영이가 서울서 혼자 학교 다녀서. 성적표 나오면 잔소리도 많이 했어요.
송아	(아…)
영인	암튼 이따간 나 없어도 궁금한 건 천천히 다… (창밖 보고 놀라는) 어?
송아	?

얼른 갓길에 차 대는 영인, 차창 내리며 인도의 행인들 쪽으로 소리 친다.

| 영인 | 준영이 어머니! |
| 송아 | …! |

[짧은 jump]

차 안의 송아. 길에서 영인과 준영모의 대화 지켜본다. (소리는 들리지 않는)
준영모, 연신 영인에 허리 굽히는 모습.

49 카페_ 안 (낮)

준영, 누군가를 기다리고 있다. 핸드폰 보고 있는데, '이정경'과의 1:1 카톡 창.
(준영이 오전 9시경, '정경아 오늘 좀 볼 수 있어?' 보냈는데, 정경이 읽고 답 없는)

314

준영 …….

준영, 무거운 한숨 내쉬는데,

준영모(E) (테이블에 다가온) 준영아.

[짧은 jump]
마주 앉은 준영과 준영모. 무거운 공기. 준영, 답답한 짜증을 누르는.

준영 요샌 달라졌다면서요, 아버지.
준영모 (미안함 가득한 눈길)
준영 (참으려 하지만 나오는 짜증스런 한숨. 후우, 숨 내뱉는데)
준영모 (준영의 한숨에 눈치 보고) 미안해….
준영 (준영모가 제 눈치 보는 것을 느끼고, 마음 불편. 애써 차분하게) …언제까지 필요하세요?

50 동_ 입구 앞 (낮)
 준영모를 택시 태워 보내는 준영. 택시 출발하고. 멀어지는 택시.
 준영, 답답한 마음에 길게 한숨 내쉰다.
 하늘 올려다보면, 새파란 하늘에 햇볕만 쨍쨍. 눈부신.

51 한국예중_ 외경 (낮)

52 동_ 연습실 복도 (낮)
 예중 교사(여, 40대 중후반, 3회 신61의 교사)와 영인 따라가는 송아.
 복도 양쪽 연습실에서 피아노, 바이올린, 첼로 등 악기 연습 소리

들리고.

악기 멘 학생들 스쳐 지나간다.

송아, 부럽기도 하고 싱숭생숭해지는 복잡한 마음.

53 동_ 강당 앞 복도 (낮)

주대리(남, 30대 중반)와 영인, 인사 나눴고. 송아 차례.

주대리 (송아에게 깍듯이 명함[2] 내밀며) 경후카드 주상우입니다.

송아 (명함 받고 꾸벅) 안녕하세요, 채송아라고 합니다.

주대리 아! 저랑 전화 통화하셨던….

송아 네. 안녕하세요.

주대리 (송아가 명함을 주길 기다리는 눈친데) 저, 명함 한 장….

송아 아, 저는// (인턴이라고 이야기하려는데)

영인 (눈치채고, 끼어드는) 송아씨는 저희 인턴이에요.

주대리 인턴이요?

영인 네. 신입사원급 이상의 능력잡니다.

주대리 ('인턴' 소리에 꽂힌) 아, 인턴이셨구나아….

영인 (바로 캐치했다) 저희 박성재 과장이 경후카드 있었을 때 대리님 사수였다면서요.

주대리 아, 네네. 하늘 같은 선배셨죠.

영인 (부드럽게 웃으며 기선제압) 박과장이 저희 재단 첨 왔을 때 딱 대리님 같았는데, 그때 생각나네요? (미소)

주대리 (나 같은 게 뭐지??) 저 같았다는 게 어떤….

영인 대리 땐 다 귀엽잖아요? 물론 일도 잘했구요. 당연히. (방긋)

2 경후카드 마케팅1팀 대리 주상우

54　　동_강당 안 (낮)

공연장처럼 좌석 있는 작은 강당이다. (무대 위에 피아노 없다)

무대 가운데 선 송아, 객석을 둘러본다. 옆에서 예중 교사, 설명

하고 있고. ("여기서 저희 학생들이 주 1회씩 향상음악회를 하구요.")

주대리　　(빈 무대 둘러보며) 여기 지금 피아노는 치워놓으신 거죠?

예중 교사　치운 게 아니고 없었어요. (뿌듯) 새 피아노가 담 달에 온답니다.

그때 예중 교사의 핸드폰 울리고. 예중 교사, "잠시만요." 하고 전

화 받으며 백스테이지로 들어간다. 송아, 객석을 다시 한번 둘러

보는데.

주대리　　(불쑥) 아, 인턴…님? 인턴 분?

송아　　　네? (저의가 뭘까, 어투가 기분이 좋진 않은데)

주대리　　(풋, 웃으며) 나한테 첨 전화했을 때요,

송아　　　(?)

주대리　　전화 받았더니 누가 대뜸 '죄송합니다' 그래서 나 당황했잖아.

　　　　　크크.

송아　　　(뭐야, 기분 매우 나쁜데, 참는)

주대리　　(계속 웃으며) 대체 누군데 왜 나한테 전화해서 죄송하다고 하는

　　　　　거지? 했다니깐?

송아　　　(꾹 참는데)

주대리　　근데 뭐… 재단은 사실 우리 경후카드 돈 아니었음 운영이 어려

　　　　　우니까 그래서 죄송한가부다, 했지? 하하하! //

준영(E)　　(O.L.) 이번 행사 한 번으론 부족하시죠?

송아, 놀라서 돌아본다. 언제 들어왔는지, 무대 위의 준영이다.

(예중 교사가 나간 백스테이지 쪽의 반대편 출입구로 무대 들어온)

주대리 어? 박준영씨? (급 친절) 아니 어떻게, 오늘 다른 일정이 있으시다
 고 //

준영 (O.L.) 주시는 예산만큼 받아내서야겠으면 저한테 요청하십시
 오. 뭘 해달라든 다 하겠습니다. 그런데, (성큼 송아 곁으로 다가와
 주대리를 똑바로 쳐다보며) 그 예산은 재단 직원한테 반말해도 된
 다는 조건으로 주신 겁니까?

 당황한 주대리, 주대리를 똑바로 보는 준영. 송아, 차가운 준영이
 낯설다.

55 **동_정문 앞 (낮)**
 송아, 준영, 배웅 나온 예중 교사. 준영, 기분이 가라앉아 있지만
 웃으며 인사 나누는.

예중 교사 (아쉽다) 오늘 정말 너무 반가웠다, 준영아! 참, 얼마 전에 현호 인
 사 왔었어. 정경이두 공부 끝나구 들어왔다며. 담엔 셋이 같이 와
 라!
준영 …네.
송아 …….

56 **골목 (낮)**
 나란히 걷고 있는 송아와 준영. 송아, 준영의 눈치를 조심스럽게
 살핀다. 준영이 화가 난 것 같진 않지만 말 붙이기가 좀 어려운데.

준영 (불쑥) 아까 카드사 사람이요.

송아	(보면)
준영	카드사에서 재단에 예산 준다고 유세 떠는 거잖아요. 그래서 욱 했어요. 돈 주면 다인가… 싶어서.
송아	…….
준영	근데… 남한테 그럴 자격이 없는 것 같아요. 나도 똑같은데.
송아	(뭐라 말해야 할지 모르겠다) …….
준영	…그깟 돈 좀 번다고.

준영, 더 이상 말 없고. 송아도 아무 말 하지 못하는. 무거운 공기.

57 **달리는 택시 안 (낮)**

나란히 앉은 송아와 준영. 준영, 창밖을 보며 생각에 잠긴.
송아, 준영이 마음 쓰이지만 묻지는 않는다.
그때, 준영 주머니 속의 핸드폰 진동(문자 수신).
준영, 핸드폰 꺼내 문자 보면,

정경(E)	(문자 v.o.) 그래. 어디서 만날까.
준영	(답 쓴다) 나 지금 광화문 들어가는 중인데.

송아, 준영이 카톡 쓰는 것은 알지만 일부러 시선 돌린다. 내용 모르는.
그러나 준영이 뭔가 답장을 몇 번 주고받는 기척은 느껴지는데.
곧 핸드폰 다시 넣는 준영, 답답한 듯 숨 내쉬고. 그런 준영의 기 분을 느끼는 송아.

58 **카페_앞 (낮. 2회 신27과 같은 카페)**

도착한 준영. 쉽게 들어갈 수가 없다. 심란하지만 결심한 얼굴로

들어간다.

59　　동_안 (낮)

마주 앉은 준영과 정경. (2회 신27과 같은 창가 자리) 둘 중 누구 하
나 입을 쉽게 열지 못하는데.

정경　　왜 보자고 한 거야?

준영, 말을 망설이는데.
햇볕이 눈부셔 오른손으로 햇빛 가리고 있는 정경을 본다.
반지가 없는 손.

준영　　…반진 왜 안 껴?

정경　　뭐?

준영　　…현호, 신경 쓰는 것 같던데.

정경　　…니가 신경 쓰이는 건 아니고?

준영　　……. (한참 정경과 시선 교차하다가) …요새 너 정말… 별로다.

정경　　…뭐?

준영　　아니, 별로가 아니라, 싫다, 너.

정경　　…!

준영　　(일어나 정경 내려다보며) 너네. …이제 그만 결혼해라.

정경　　…!!

60　　경후문화재단_사무실 송아 자리 (낮)

송아, 책상 전화 받는 중. (사무실에 영인 없다)

송아　　(전화에, 황당하고 난감한) 행사 때 연주는 안 하는 것으로 이미 협

의뢰되었는데 이렇게 일방적으로 갑자기 말씀하시면 //

주대리(F)　(O.L.) 아까 박준영씨가 그랬잖아요. 뭐든지 말만 하라고, 다 한
다고요.

송아　(항의) 그래도 이건 //

주대리(F)　(O.L.) 전 내용 전달했습니다. 그럼 이만. (툭 끊는)

송아　(끊긴 전화 들고, 황당한)

송아, 황당해하다가 성재 자리 쪽 보면, 아무도 없다.
잠시 망설이다 핸드폰에서 '차영인 팀장님' 찾는 송아.

61　다른 카페 (낮)

영인, 심기 불편한 얼굴. 핸드폰 통화 중. 맞은편에 태진(남, 40대
중후반).

영인　(전화에) 아, 피아노가 없어요? 그건 대여업체들 있으니 큰 문젠
아닌데. …일단 알겠고. (한숨) 준영이한테 괜찮겠냐고 한번 물어
볼래요? 안 된다곤 안 하겠지만… 나 지금 미팅 중이어서, 이따
다시 통화해요. (끊는)

태진　(호기심) 준영이?

(영인에 친근하게 구는 태진과 달리, 영인은 태진에 거리 둔다)
테이블 위, 조수안 프로그램북, 원래 반주자 약력 페이지 펼쳐져
있는데,
반주자 약력에 크게 X표 쳐져 있고, 텍스트 위에 크게 '유태진'
써놓은.
프로그램북 옆에, 태진 약력 인쇄한 A4 종이가 있다.

태진	왜? 아버지 또 사고쳤어? 걘 지금 유럽인가?
영인	…준영이.
태진	?
영인	한국 왔어.

태진 프로필의 제일 끝 : (현) 서령대학교 음악대학 교수

62 카페_ 출입문 앞 (낮)

나오는 준영. 표정 안 좋은데, 뒤따라 나오는 정경.

정경	(뛰어와 준영의 앞에 선다) 박준영.
준영	(멈춰 선다)
정경	진심이야? 아님 이것도 또, 장난이야?
준영	내가 하라면, 할 거야?
정경	(!! 눈동자 흔들리다가) …어.
준영	(이번엔 준영이…) …….
정경	…해?

서로를 팽팽히 보는 준영과 정경.
그때 준영의 주머니, 핸드폰 진동(전화).
두 사람 다 들었다. 지잉지잉 지잉지잉.
준영, 대답 대신 핸드폰 꺼낸다. '채송아'.

준영	……. (통화버튼 누르며 핸드폰 귀에 대면)
정경	(화난다) 박준영. 대답 먼저 //
준영	(정경에게서 돌아서며 통화) 네, 송아씨.
정경	('송아' 이름 듣고 얼굴 굳는)

준영	(몇 걸음 걸어가서 작게 통화 계속, 정경은 듣고 있다) 네. 네? 연주도
	하라고요?
정경	('연주' 소리가 귀에 박히고)
준영	(통화) 만나서 얘기해요. 제가 지금 갈게요. 네. (끊는데)
정경	송아씨는, 왜.
준영	(대답하고 싶지 않다) …….
정경	너 연주해? 무슨 연주?
준영	(감정 누르며) …내가 너한테 뭐든지 다 일일이 얘기해야 하는 건
	아니잖아.
정경	…!

준영, 돌아서서 두어 걸음 걷다가 돌아보는데, 그대로 서 있는
정경.

준영	…너, 빨리 결혼해라. 이 말 하려고 보자 했어.
정경	(눈동자 흔들리는) 박준영. …정말 진심이야?
준영	…부탁이야.
정경	…!!
준영	(정경의 동요를 보지만, 애써 모른 척 돌아서는…)

63 경후문화재단_회의실 (낮)

준영, 생각이 많아 송아의 말들(토크 콘서트 내용)이
귀에 잘 들어오지 않는다.
알아챈 송아. 말 멈추는데.

| 준영 | (알아채고, 고쳐 앉는다) 미안해요. 조금… 이런저런 일들이 많아 |
| | 서…. |

| 송아 | …연주… 정말 괜찮으시겠어요? 안식년인데….

| 준영 | 괜찮아요.

| 송아 | …감사해요.

| 준영 | 별말씀을. …(웃으며) 그럼 담에 밥 한번 사요.

| 송아 | (가만히 미소) 네. 그럴게요.

잠시 말 끊기고. 준영, 웃음기 가시고 다시 말 없어진다.
송아, 한참 말 고르다가 입 뗀다.

| 송아 | (가만히 준영 보다가) …아까 했던 얘기 있잖아요. 돈이나 도움을 주고 나서 유세 떨고 생색내는 거… 싫다고요.

| 준영 | (보면)

| 송아 | 근데… 그건 사람이라면 누구나 가지는 마음인 것 같아요.

| 준영 | …….

| 송아 | 우리… 선물 고를 때요… 상대방이 좋아할 걸 기대하면서… 고르잖아요. 내 선물 좋아해줬으면 하는 마음도, 사실은 바라는 거니까.

| 준영 | (곰곰이 곱씹는)

| 송아 | 누굴 도와줄 때도 마찬가지죠. 아무것도 바라지 않는다고 해도… 이왕이면, 내가 도와준 보람이 있기를… 기대하는 거니까. 그런 마음조차 기대하거나 바라지 않는 사람은 없어요. 누구라도.

| 준영 | ……. (송아를 가만히 바라보다가) 이사장님은 저한테 장학금 주셨을 때 아무것도 바라지 않으셨는데.

| 송아 | (준영이 이런 생각을 하는구나 싶어 마음이 아프지만, 조심스럽게) 제가 감히 이렇게 말해도 될진 모르겠지만… 이사장님은 준영씨가 피아노를 치면서 행복하게 사는 거. 그걸 보시고 싶으셨을 거예요.

| 준영 | (혼잣말처럼 곱씹는) '행복'….

| 송아 | 그리고… 그렇담 이미 충분히 돌려받으셨을 거구요.

준영, 생각에 잠기고. 그 모습을 바라보는 송아.

준영, 아직도 마음은 복잡하지만 송아의 진심 어린 말이 고맙다.

송아, 준영과 눈 마주치자 마음이 떨린다. 얼른 노트로 시선 떨어뜨리고 뒤적이는데.

준영	송아씨.
송아	네? (보면)
준영	우리 밥, 오늘 먹을래요?

64 **식당** (밤)

밥 먹는 송아와 준영 스케치.

계속 대화 나누는 두 사람. 송아의 밝음이 준영에 깊은 인상을 남기고.

준영이 잠시 생각에 잠길 때마다 그런 준영을 바라보는 송아.

65 **정경의 집_거실** (밤)

불 꺼진 거실. 고요하다. 상판과 건반 뚜껑 다 닫힌 피아노, 정물 같다.

피아노 의자에 앉아 있는 정경. 닫힌 건반 뚜껑 위를 손으로 가만히 쓸어보는데.

다른 손, 핸드폰 통화 중이다. 새어 나오는 영인의 목소리.

영인(F)	(곤란) 준영이 연주? 아, 그게 있잖아···.

66 **청계천** (밤)

나란히 앉은 두 사람. 편안하고 한층 친밀해진 분위기.

송아	그러고 보니 오늘 우리, 두 번이나 만났네요.
준영	그러네요. (잠깐 생각하다가) 아까 학교에 간 건… 볼일이 일찍 끝나서, 그럼 아직 송아씨 거기 있을 테니 나도 행사 장소나 함 봐야겠다, 싶었던 건데.
송아	(준영 보면)
준영	…두 번째는… 사실 기분이 좋지 않았을 때 송아씨가 전화한 거였어요.
송아	…….
준영	그런데… 전화로 송아씨 목소릴 들으니까 갑자기 그런 생각이 들었어요. 송아씨를 만나야겠다. 송아씨랑 만나면, 기분이 좋아질 거야.
송아	(뜻밖의 말, 조금 놀란. 그래서 일부러 장난스럽게) …그래서, 기분이 좋아졌어요, 지금은?
준영	(끄덕) 네. 그래서… (살짝 웃으며, 혼잣말 같은) 덕분에 알겠다. 내 생각, 틀렸었네.
송아	?
준영	낮에 학교에 간 것도, 사실은 웃고 싶어서 갔던 거였네요. 같이 있으면 즐겁고… 자꾸 웃게 되니까.
송아	…!
준영	송아씨가 보고 싶었던 거네요, 나.

준영을 마주 보는 송아, 가슴이 뛰기 시작한다.

67 경후빌딩_ 정문 앞 (낮)

회전문 옆쪽에 서 있는 송아. 가방 챙겨 들고, 누군가를 기다리는 설레는 얼굴.
문득 길 한쪽으로 고개 돌려보는데, 사람들 속에서 준영이 대번

눈에 띈다.

송아, 심쿵 하는데, 멀리서지만 순간 눈 마주치는 두 사람.

준영, 웃으며 손 흔들고는 송아 쪽으로 걸음 재촉하는데.

송아, 괜히 멋쩍어 인사 살짝 하고는 하늘 쳐다본다.

하늘 파랗고, 좋은 날.

68　　　달리는 택시 안 (낮)

송아　　준영씬… 연주 때마다 관객들이 좋아해주죠? 부럽다.

준영　　…아니에요.

송아　　(보면)

준영　　(담담) 컨디션이 별로인 날도 있고, 이상하게 집중이 안 되는 날
　　　　도 있고… 공연장 피아노 상태가 안 좋을 때도 있어요. 근데….

송아　　(준영 보고 있는)

준영　　세상에 나쁜 피아노는 없다, 다만 나쁜 피아니스트가 있을 뿐이
　　　　다…란 말이 있거든요.

송아　　…….

준영　　그러니까… 이건 제가 감당해야 하는 일이에요. 기분이 어떻든,
　　　　어떤 피아노가 주어지든, 늘 최선의, 최상의 연주를 해내야 한다
　　　　는 거….

송아　　피아니스트의… 숙명이네요.

준영　　(웃는) 숙명… 네. 어쨌든… 연주를 망칠 이유는 이렇게 다양하지
　　　　만… 사실 관객들이나 평론가들이 피아니스트 사정까지 알아야
　　　　될 이유가 없죠. 그냥 그 순간 그 무대 위의 연주만을 놓고 평가
　　　　하는 거고… 그게 맞기도 하구요.

송아　　…….

준영　　그래서… 모든 공연은… 솔직히 다 부담스러워요.

송아　　…….

준영	(송아와 눈 마주치자 살짝 미소 짓는데)
송아	(마음 아프다) 그런데 어떻게 2, 3일에 한 번씩 무대에 섰어요.
준영	음… (잠깐 생각하다가 웃으며) 먹고살려고?
송아	…….

준영, 웃고는 곧 차창 밖으로 시선 옮긴다.
그런 준영을 보는 송아.

69 한국예중_ 정문 (낮)
택시에서 내리는 송아와 준영. 나와서 둘을 기다리던 주대리 달
려온다.

주대리	(송아와 준영이 인사하기도 전에 먼저, 깍듯하게) 어서 오십시오.
송아, 준영	(완전히 달라진 태도가 의아하지만) 안녕하세요.
주대리	이쪽으로 오십시오. (운동장 쪽으로 걸어가면)
송아, 준영	(따라가며, 바뀐 주대리의 태도가 이상, 서로 얼굴 쳐다보는)

70 동_ 강당 앞 로비 → 안 (낮)
주대리를 뒤따라온 송아와 준영.
주대리가 강당 문 열면, 강당 안에서 피아노 조율 소리가 작게 새
어 나온다.

송아	(따라 들어가며 준영에게 작게 속삭이는) 피아노 대여업체에 지금 작은 사이즈 그랜드밖에 없다고…(했대요)

그 순간, 송아의 눈에, 단상 위에 자리한 풀 사이즈 그랜드 피아
노가 보인다.

(조율사(여, 40대 혹은 50대)가 조율하고 있는 중)

송아 (깜짝 놀란, 기쁘다) 어, 풀 사이즈 있었나봐요. (하는데)

주대리 (둘을 돌아보며) 회장님 댁에서 보내주셨습니다.

송아, 준영 …!

71 고급 한식당_복도 (낮)

룸 앞, 예약 안내판. '서령대학교 음악대학 송정희 교수님 생신
기념 제자 모임'.

72 동_룸 안 (낮)

식사는 다 끝난 후다. 송정희(여, 65) 앞엔 크고 화려한 생화 장식
2~3단 케이크.

초 65개, 데코 판에는 '영원한 참스승 송정희 교수님 사랑합니다'.

제자들 모두 요란하게 박수 치며 생일축하 노래하는데,

송정희와는 약간 먼 쪽에 앉아 있는 정경. 덤덤하게 박자 맞춰 박
수 치고 있다가 맞은편, 제일 구석의 지원(교복)과 눈이 마주친다.

지원, 정경과 눈 마주치자 얼른 고개 푹 숙이며 인사한다. 다른
선배들은 물론이고 구면인 정경도 어려운.

그때 생일축하 노래 끝나고 모두의 환호성 속에 송정희, 촛불
분다.

제자1(여, 20대 후반), 꽃다발 증정하고, 제자2(여, 40대, 제자 모임
회장), 커다란 명품 쇼핑백 증정하며 "저희 다 같이 산 거예요~
호호호." 하면,

"뭘 이런 걸 다~" 하며 활짝 웃으며 선물 받는 송정희.

제자들 모두 몰려가 콧소리 내며 "사진 찍어요 교수님." 등등 시
끌벅적.

이런 풍경 속, 혼자 덤덤한 정경, 테이블 밑으로 핸드폰 시계 본다. 2시 정도다.
좀 초조한 얼굴. 이미 마음은 밖의 다른 곳에 있는데.

정희 (다정) 정경아~

정경, 핸드폰에서 고개 들고 정희 쪽 보면.
사진 촬영하려고 모여든 제자들 가운데의 정희, 정경에게 손짓하고 있다.

정희 뭐 하니, 얼른 와~ (미소 듬뿍 지으며 자기 옆자리를 가리킨다)
정경 …네. (마지못해 일어난다)

정경이 다가가자 정희 옆자리에 있던 제자1, 2 뒤로 물러나 정희의 옆자리 비워준다.
다른 제자들, 정경을 보는 시기 어린 눈길. 정경을 보는 정희의 예뻐죽겠다는 표정.

73 한국예중_강당 안 (낮)
단상 위 한 켠에서 준영의 뒷모습을 보고 있는 송아. (준영, 피아노 앞에 앉아 있고 조율사, 두어 걸음 떨어져 준영이 피아노를 쳐보기를 공손히 기다리고 있다)
그러나 준영, 치지 않고 그대로 앉아 있기만 한 모습인데.

주대리 (준영을 눈짓하며) 회장님 따님하고 동창이시람서요?
송아 아, 네….
주대리 (웃지만 뼈 있는) 에고… 쫌만 미리 말씀해주시지… 비서팀한테서

연주 환경 최대한 갖춰드리라고 한 소리 들었어요. 피아노 렌트 예약빈 예약비대로 쓰고….

송아 …….

주대리 근데 왜 안 치시는 거예요?

피아노 앞에 앉아 있는 준영. 피아노의 '정경선' 각인을 바라보는, 마음 복잡한 얼굴.

74　　　　카페_안 (낮)

정경만 없다. 정희의 제자들 모두 커피 마시는 중.

제자3 (여, 30대) 정경인 바로 갔네?

제자4 (여, 30대) 그러게. 오랜만에 봤는데 커피라도 마시구 가지.

제자2 놔둬. 미국에서 교수 다 떨어져서 귀국한 거 우리 다 뻔히 아는데. 커피 마시고 어쩌고 할 면이 없겠지. 지두.

지원 (놀라고)

제자3 면이 없을 것도 없죠. 썩어도 준치라고, 서령대 교순 하겠죠.

제자4 서령대 지원했대?

제자3 어. 송교수님 퇴임하시면서 나오는 티오니까 교수님이 밀어주시겠지. 정경이야 뭐, 거의 교수님 딸이잖아?

제자2 그래. 우리는 우리 걱정이나 하자!

일동 (깔깔 웃고, 수다 시작 : "우리 체임버 담 공연은 언제쯤 해요?" "글쎄? 교수님 퇴직하셔도 계속 하시려나?" "우리 담엔 티켓 30장씩만 사면 안 될까? 저번에 50장 산 거, 뿌려도 뿌려도 남아서 고생했다니깐.")

75　　　　한국예중_강당 무대 뒤 (낮)

송아와 준영, 주대리, 진행 스태프 한두 명. 어둠 속에서 대기 중.

아나운서(여, 30대)가 무대 위에서 인사 중인 모습 보인다.

아나운서 안녕하세요, 한국예술중학교 학생 여러분. '경후카드가 주최하는 열정과 공감의 토크 콘서트'에 오신 것을 진심으로 환영합니다!

학생들 (박수)

아나운서 인사말 이어지는데. ("오늘 진행을 맡은 저는 아나운서 권 다솜입니다. 와~ 저는 오늘 한국예중에 처음 와봤는데요!")
송아, 아나운서를 바라보며 생각에 잠긴 준영을 보는.

76 **도로 위_택시 안 (낮)**
꽉 막힌 길. 정경, 차창 밖을 보면, 앞에서 사고가 나 싸움이 난.
정경, 답답하다.

77 **한국예중_강당 안 (낮)**
(무대의 준영과 무대 뒤에서 준영을 보고 있는 송아 교차)
아나운서(대본카드 갖고 있다), 준영과 토크 콘서트 화기애애하게 진행 중이다.

아나운서 콩쿨에 한 번 나가려면 몇 달 동안 길고 고통스러운 준비 시간을 거쳐야 한다고 하는데요. 박준영씨는 어떻게 6, 7년간 쉬지 않고 콩쿨에 계속 도전할 수 있었는지 궁금합니다. (장난스럽게) 사실 콩쿨이 체질이셨던 건가요?

준영 (웃는) 체질이요? 그럴 리가요. (잠시 생각) …….

송아 (준영 보고 있는) …….

준영(E) (선행하는) …콩쿨은… 정말 싫었어요.

78 [송아 회상] **경후문화재단_ 회의실** (낮. 얼마 전)

송아 (노트북에 받아 적으려다가 손 멈추고 준영을 본다)

송아, 준영의 대답에 놀랐지만 준영의 말이 이어지기를 가만히 기다린다. 노트북 키패드에 손은 올렸지만 받아 적지 않는.

준영 1등… 좋죠. 처음엔 기뻤어요. 상금도 생기고. 그런데 몇 번 상을 타니까 계속 또 나가야 했고… 계속 1등을 해야만 했고… 그러다 보니까 나중엔 정말… 콩쿨 나가는 게 죽기보다 싫더라구요.

송아 (뭐라고 말해야 할지 모르겠다) …….

준영 (장난스럽게 웃으며 송아의 노트북 넘겨다보는 시늉) 이건 안 적었죠? 적지 마세요. (웃으며) 애들한테 어떻게 이런 얘길 해요.

송아 …….

송아, 키패드에 뒀던 양손 내리고, 준영을 본다.

송아 하세요.

준영 (송아 보면)

송아 저한테 하세요. …들어줄게요. 준영씨… 얘기. (노트북을 닫는다)

준영, 송아를 물끄러미 바라본다. 송아, 준영을 마주 본다.

79 [현재] **한국예중_ 강당 안** (낮)

준영 콩쿨 준비 과정이 즐거웠다고는 말할 수 없지만… 결과를 떠나 그 과정에서 많이 배운 것 같습니다. 결국은 내가 아니면 그 누구도 대신 해줄 수 없는 거고… 음악을 한다는 건, 악보 속에서 나만의 답을 찾아가는 과정인 것 같아요.

송아	······.
학생들	(감동의 박수)
아나운서	(박수 보내고) 그러다 7년 전 쇼팽 콩쿨을 마지막으로 이제는 연주 여행을 다니는 피아니스트가 되셨어요. 세계 곳곳에서 매주 두세 번씩 무대에 서는 연주자의 삶은 어떤가요?
준영	(답하려 말 고르는) ······.
송아	······.

80 [송아 회상] **경후문화재단_회의실** (낮. 얼마 전)

준영	클래식 연주자는··· 늘 혼자예요. 지금은 공항이나 기차역에 내리면 공연 주최 측에서 마중을 나오지만 초반엔 아니었거든요. 아무리 콩쿨에서 상을 탔어도 세계무대에선 신인이었으니깐요. 그땐 영어도 잘 못해서··· 처음 가보는 도시에서 혼자 짐가방 끌고 호텔 찾아가는 것도 힘들더라구요.
송아	혼자 있다가 아프면 어떡해요.
준영	아파도 아프면 안 됩니다. (웃음) 건강관리도 이 일의 일부고··· 공연 캔슬은 너무 큰 폐죠. 그래도 어떡하겠요. 소화제 수면제 심하면 신경안정제··· 약으로 버티는 거죠.
송아	······.
준영	그런 생각이 들 때가 있어요. ···내가 전생에 뭘 그렇게 잘못해서 지금 이렇게 살고 있나.
송아	······.

81 [현재] **한국예중_강당 안** (낮)

준영	연주자로 살 수 있다는 건 정말··· 축복이 아닐까 합니다.
송아	······.

[jump]

눈 반짝이며 경청하는 예중 학생들.

무대 위, 준영과 아나운서의 대화 계속 진행 중.

아나운서 어려운 집안 형편으로 피아노를 그만둬야 할 위기가 찾아왔을 때, 경후문화재단의 1기 장학생으로 선정되며 피아노를 계속 할 수 있으셨죠. 만약 경후문화재단을 만나지 않았다면 지금 어떤 인생을 살고 계실까요?

준영 (금방 대답하지 못하는)

송아 (그런 준영을 보는)

준영 …상상하기가 조금 어렵네요. (웃는)

82 [송아 회상] **경후문화재단_ 회의실** (낮. 얼마 전)

준영 뭔가는… 하면서 살고 있겠죠. 그게 피아노는 아니겠지만….

송아 …….

준영 조금은… 자유로울 것 같기도 해요.

83 [현재] **한국예중_ 강당 안** (낮)

송아 …….

송아, 박수 소리에 다시 무대를 보면, 아나운서와 준영 일어나서 인사하고 있다. (아나운서와 준영의 대담 끝난) 다시 앉는 준영과 아나운서.

아나운서 (다시 마이크 들고) 자, 그럼 이제 우리 후배님들 질문을 받아볼까요?

송아, 살짝 옆으로 몸 빼면 객석 보인다.

진행요원, 손 든 여학생1(15)에 마이크 전달.

여학생1　연습하기 싫을 땐 어떡해야 하나요?

학생들　(폭소, "세상에 연습 좋아하는 사람이 어딨냐?" "연습하기 좋을 때도 있
　　　　냐?" 등의 장난 섞인 야유 등)

준영, 송아　(각각 웃고)

준영　저도 싫은데… (학생들 웃고) 그래도… 음악 하는 사람들한테 연습
　　　은… '숙명'이라고 생각하고…. ('숙명'을 말할 때 송아를 보고 웃는)

송아　(순간 준영과 눈 마주치자, 설레는)

학생들　('숙명' 소리에 웃고)

준영　(다시 학생들에게) 제 경우에는 일단 피아노 앞에 앉아서 뚜껑을
　　　열려고 합니다. 건반 뚜껑만 열면… 일단 어떻게든 되더라고요.

아나운서　그죠. 운동도, 집에서 나가 헬스장 문 열고 들어가는 게 제일 어
　　　　렵죠!

모두　(웃음 터진다)

84　　버스정류장 (낮)
　　　반지 만지고 있는 현호.

85　　한국예중_교내 계단 (낮)
　　　계단을 올라가는 여자 구두(정경).

86　　동_강당 안 (낮)
　　　Q&A 중. 여학생2(15), 서서 질문한다.

여학생2　(마이크에) 저 같은 경우는요… 엄청 노력은 하는데… 타고난 애
　　　　들을 결국 못 따라간다는 걸 느끼거든요. 선배님은… 노력하면

타고난 재능을 이길 수 있다고 보시는지….

송아, 준영 (각각) …….

남학생1 (15) (앉은 자리에서, 반쯤 장난) 선배님이 아시겠냐?

학생들 (폭소하지만 곧 진지한 얼굴로 준영의 답을 기다린다)

송아 (준영은 뭐라고 말할까…)

준영 (웃음 거두고) 일단 먼저 말씀드리고 싶은 건요, 음악적 재능을 타고난 사람들도… 그 재능에 노력을 더하고 있다는 거예요.

학생들 (진지하게 본다)

송아 …….

준영 지난 몇 년 동안 연주투어 다니면서 본, 소위 월드클래스라고 하는 분들… 엄청나게 노력하는 분들이셨어요. 제가 부끄러워질 정도로….

송아 …….

준영 질문으로 돌아가보자면… 조금 슬프게도 음악은… 분명히 타고난 음악적 재능이 크게 작용하는 분야인 것 같아요.

송아 …….

준영 그렇지만… (질문한 학생 보며) 꿈을 꾼다는 거… 그게 가장 큰 재능이 아닐까 해요.

송아 (순간 뭉클, 준영 본다)

준영 (담담) 거기에 노력을 더한다면… 분명히 꿈을 이룰 수 있을 거라고 생각합니다.

송아 …….

학생들 (얼굴 환해지고, 환호성, 박수 터진다)

아나운서 (호들갑) 정말 진심이 느껴지는 말씀이네요.

강당 객석 뒤. 살며시 문 열리고, 정경 들어온다. 아무도 보지 못한. 정경, 구석에 가서 선다.

아나운서 자아, 이쯤에서 잠깐! (바닥에 눕혀놨던 큰 패널 하나를 뒤집는데)

준영-정경-현호의 교내 실내악 대회 입상 사진이다. (정경의 악기 케이스 속 사진)

아나운서 박준영씨의 한국예중 시절 사진을 입수했습니다!
준영 (예상 못했다, 하지만 웃으며) 저도 없는 사진을 어떻게….
아나운서 학교에서 준비해주셨죠! 장소가 지금 이곳이네요. 기억나세요?
송아 …….
준영 …피아노 트리오로 실내악 대회를 나갔었는데요, 이 친구(현호)는 지금까지 제일 친한 친구고, 이 친구(정경)가 미국에서 전학을 와서…//
남학생2(15) (객석에서 갑자기 끼어드는) 여자친구예요?
학생들 (O.L./환호하고 난리)
송아 (당황)
준영 친굽니다. (바로) 여자사람친구요.
학생들 (빵 터지거나 "에이~" 등 격한 반응)
송아 …….
아나운서 (유도 질문) '이때는' 여자친구 없으셨어요?
준영 (안 넘어간다, 웃으며 강조) 지.금.도. 없습니다.
학생들 (웃고)
아나운서 그럼 짝사랑은 해보셨죠?

송아, 뭐 저런 걸 계속 묻나, 싶어 속으로 한숨 쉬고. 객석 쪽으로 시선 옮기는데….

송아 …!

정경이다! 객석 구석에 서 있는.

송아, 놀라는데… 준영의 목소리 들린다.

준영(E) (담담히) 네.

송아 (깜짝 놀라 준영 본다) !

정경 !

잠시 정적. 그러나 곧바로 학생들 환호성, 소리 지르고 난리 나고.

아나운서, 깜짝 놀라 "와아, 이렇게 솔직하게 말씀해주실 줄은

몰랐는데요!"

준영, 웃으며 송아를 쳐다본다.

송아, 준영이 정경을 못 본 것 같아 심장이 불안하게 뛰는데….

아나운서 아니 근데 왜 짝사랑이셨어요~ 피아노를 쳐주셨어야죠~

준영 (잠시 생각하다가 살짝 웃으며) 쳐줬는데… 연주가 별로였었나봐

 요.

학생들 (폭소)

아나운서 (빵 터지고) 혹시… 무슨 곡을 치셨는지 여쭤봐도…?

송아 !

준영 (고개 가로저으며 위트 있게) 노코멘트 하겠습니다.

학생들 (웃고)

송아 …….

정경 …….

준영 …….

아나운서 자, 그런데 어쩌죠. 너무 아쉽게도 이제 토크 콘서트를 마쳐야 할

 시간이 된 것 같아요.

학생들 (아쉬움의 소리) 싫어요~ / 짝사랑 얘기 더 해주세요~

아나운서	(학생들 향해) 저도 너무 아쉽지만 우리의 만남은 다음을 기약하
	면서⋯ 마지막 질문 드릴게요. 박준영에게 피아노란?
준영	(잠시 생각하고, 답하려다가) ⋯!!

준영, 정경을 봤다. 많이 놀랐지만, 정경의 시선을 피하지 않고
마주 보는.
송아, 준영과 정경을 보고, 심장이 방망이질 치는데⋯.

준영	(정경을 보며) 저의⋯ 세계요.
송아	⋯⋯.
정경	⋯⋯.
아나운서	나의 세계! 정말 멋진 답변이네요. 아름다운 음악이 가득한 박준
	영씨의 세계가 늘 행복하기를 기원합니다.
송아	⋯⋯.
준영	(정경을 향해 있던 시선 내리는)
정경	⋯⋯.
아나운서	오늘의 마지막 순서로 박준영씨가 우리 후배님들을 위해 피아노
	연주를 한 곡 해주실 예정인데요.
준영	(아나운서의 말에 집중하지 못하고 있다가 퍼뜩 정신 차리는)
아나운서	연주 곡목은⋯ (실수로 대본카드 떨어뜨리고, 집으려 허리 숙이는데)
송아	(앗, 맞다! 잊고 있었다!!)

[인서트] **경후문화재단_ 회의실** (낮. 얼마 전)

준영	(마음이 가볍다) 저 그날 뭐 칠까요? 듣고 싶은 거 있으세요?
송아	⋯트로이메라이요.
준영	⋯! (왜냐는 듯, 송아를 가만히 본다)
송아	⋯저는⋯ 음악은 결국 듣는 사람들의 것이라고 생각해요. 같은

곡이어도 듣는 사람들에겐 다 다른 의미가 있잖아요.

준영 …….

송아 그 곡이 준영씨한테 어떤 의미든… 전 준영씨의 트로이메라이에
 서 제 꿈을 떠올려요. 그래서… 다시 듣고 싶어요. 준영씨의 트로
 이메라이.

준영 (송아를 가만히 바라보는) …….

 [현재]

아나운서 (대본카드 보고) 슈만의 피아노곡, 어린이의 정경 중, 트로이메라
 이입니다.

송아, 준영, 정경 …!

5회

아첼레란도 accelerando
: 점점 빠르게

한국예중_ 강당 안 (낮)

아나운서 자, 그런데 어쩌죠. 너무 아쉽게도 이제 토크 콘서트를 마쳐야 할
시간이 된 것 같아요. 오늘의 마지막 순서로 박준영씨가 우리 후
배님들을 위해 피아노 연주를 한 곡 해주실 예정인데요.

준영, 객석 뒤에 서 있는 정경을 봤다. 많이 놀랐지만, 정경의 시
선을 피하지 않고 마주 보는. 송아, 준영과 정경을 보고, 심장이
방망이질 치는데….

준영 (아나운서의 말에 집중하지 못하고 있다가 퍼뜩 정신 차리는)

송아 (앗, 맞다! 잊고 있었다!!)

[인서트] **경후문화재단_ 회의실** (낮. 4회 신86의 인서트)

준영 (마음이 가볍다) 저 그날 뭐 칠까요? 듣고 싶은 거 있으세요?

송아 …트로이메라이요.

준영 …! (왜냐는 듯, 송아를 가만히 본다)

송아 …저는… 음악은 결국 듣는 사람들의 것이라고 생각해요. 같은
곡이어도 듣는 사람들에겐 다 다른 의미가 있잖아요.

준영 …….

송아 그 곡이 준영씨한테 어떤 의미든… 전 준영씨의 트로이메라이에
서 제 꿈을 떠올려요. 그래서… 다시 듣고 싶어요. 준영씨의 트로
이메라이.

준영 (송아를 가만히 바라보는) …….

[현재]

아나운서 (대본카드 보고) 슈만의 피아노곡, 어린이의 정경 중, 트로이메라
이입니다.

송아, 준영, 정경 …!

아나운서　(일어나서 옆으로 물러나며 박수 유도)

학생들　(환호성, 박수)

송아　(정경의 앞이 될 줄은 몰랐다, 준영이 어떻게 할까…)

준영　(일어나는데, 마이크 집고)

송아　(무슨 말을 하려는 거지)

준영　(살짝 웃으며) 쇼팽 발라드 3번 연주하겠습니다.

송아　…!

아나운서　(잠시 당황하지만 웃으며) 네에~! 박준영이 연주하는 쇼팽입니다!

　　　학생들 다시 박수 치고. 준영, 피아노 앞에 앉는다.
　　　송아, 준영을 본다. 가만히 앉아 있는 준영의 뒷모습.
　　　이윽고 연주 시작하는 준영.
　　　객석. 준영을 보는 정경의 굳은 얼굴.

02　　**동_강당 앞 로비 (낮)**

　　　우르르 나오는 학생. 즐겁고 활기차다. 준영에 반한 듯한 여학
　　　생들도 보인다.

03　　**동_강당 안 (낮)**

　　　객석은 비었고. 무대 위, 아나운서와 준영, 예중 교사와 다른 교
　　　사 서너 명 함께 엑스배너 옆에서 기념촬영 중이다. (전문사진사,
　　　주대리 진행)
　　　무대 한쪽 구석, 나란히 서 있는 송아와 정경. 송아, 정경이 어
　　　렵다.

송아　　…피아노, 감사합니다.

정경	…아니에요. (하는데)
준영	(다가와서 정경에게, 따지는 것은 아닌) 어떻게 알고 왔어.
정경	(웃으며 말하지만 가시가 있는) …내가 알면 안 되는 거였어?
준영	…….

송아, 두 사람의 대화가 신경 쓰이는데. 다가오는 예중 교사.

예중 교사	(정경 보더니) 어머~ 정경이 맞구나! 이게 얼마 만이니~
정경	안녕하세요.
예중 교사	어떻게, 현호랑 왔어? (두리번거리는데)
정경	…아뇨.
준영, 송아	…….
다른 교사	(다가와서 예중 교사에게) 선생님, 저희 종례 시간인데….
예중 교사	아, 네네. (준영에게) 오늘 수고했어, 준영아! (준영과 정경에게) 담 엔 셋이 같이 와! (송아에 꾸벅 인사하고 간다)

덩그러니 남는 송아, 준영, 정경. 어색하게 서 있는데.

주대리	(송아를 부른다) 채송아씨! 저희 밖에 정리 좀 도와주세요!
송아	아, 네네. (준영과 정경에게) 저 잠시만요….

송아, 주대리와 함께 나가지만 단둘이 남는 준영과 정경이 신경 쓰인다.

04	동_강당 앞 로비 (낮)
	송아, 주대리를 따라 로비로 나와 정리 시작하는데, 자꾸만 강당 안이 신경 쓰이는.

무대 위. 피아노 옆. 준영과 정경. 침묵을 깨는 준영.

준영 여기 먼데, 뭐하러 왔어.

정경 ……..

준영 (말 골라서 조심스럽게) 오늘 행사, 좋은 뜻으로 한다고 한 건데, 니
 가 개입하니까 다들 어려워해. (타이르듯) 왜 안 하던 짓을 해.

정경 일부러 그랬어. 너한테 함부로 하는 것 같아서. 너 많이 어려워하
 라고.

준영 …내가 뭐라고 날 어려워해. 다들 널 어려워한 거지.

정경 ……..

 잠시 침묵.

준영 …가자. (돌아서는데)

정경 듣고 싶었어.

준영 (멈칫)

정경 트로이메라이.

준영 ……. (천천히 정경을 돌아본다)

정경 다시는 안 치겠다는 말. 나한테는 너무 아팠어.

준영 …트로이메라이는… 수많은 피아노 곡들 중 하나일 뿐이고… 그
 게 다야.

정경 !

준영 안 친다고 아플 것도 없고… 친다고 달라질 것도 없어.

정경 아무 의미… 없었다고… 너한테?

준영 …이젠… 없어.

정경 …왜?

준영, 눈물 맺힌 정경의 눈을 보자 미칠 것만 같아… 돌아서려
는데.
정경, 준영의 팔을 잡는다.

정경 …왜 이젠 없는 건데?
준영 없어야 하니까. 너랑 나 사이에 의미 같은 거… 아무것도 없어야
 맞으니까.
정경 …….
준영 (힘겹게) 아주 오랫동안… 그 곡은… 아니, 너는… 많은 의미였
 어, 나한테.
정경 !
준영 …너에게 말하면, 네가 어떤 표정을 지을지, 어떤 말을 할지…
 수도 없이 생각하고… 지우고… 혼자 그랬었어. 그런데… 정경
 아…. (더 이상 말을 잇지 못하는데)
정경 …사랑해.
준영 (숨이 턱 막힌다) !!

준영, 어지러운 마음 겨우 붙든다.

준영 …아니야.
정경 !
준영 (울컥, 겨우 누르고) 내가, 부탁했잖아….
정경 (눈동자 흔들리는)
준영 (누르려 해도 점점 격해지는) 부탁이라고 했잖아… 응? 제발 이러
 지 말라고… 내가 부탁했잖아! 근데 넌, 도대체 왜… 왜…!

침묵 흐른다. 누구도 먼저 말을 잇지 못하는데.

정경	…내가, 헤어질게. 현호랑.
준영	…뭐?
정경	니가 상처 못 주는 거 알아, 내가 할게. 내가 상처 주고. 내가 올게.
준영	!! …너… 미쳤구나.
정경	너도 나 사랑하잖아!!
준영	!!!

준영, 아무 말도 하지 못한다.
정경을 마주 보다가 고개 돌리고, 문 쪽으로 걸음 떼는데.

정경	가지 마….
준영	(계속 걸어간다)
정경	가지 말라고! (준영 쪽으로 걸음 떼는데)
준영	(멈춰 선다, 그러나 돌아보지 않는) 오지 마.
정경	!! (멈춰 섰다가, 다시 준영 쪽으로 걸음 떼는데)
준영	(돌아보지 않는, 소리친다) 나한테 오지 말라고!
정경	…! (멈춰 서는)

천천히 정경을 돌아보는 준영. 침묵 흐르고.

준영	(마음 독하게 먹는다, 차갑게) 견뎌.
정경	!!
준영	(힘겹다, 그러나 독하게 뱉는) 나도 견뎠으니까… 너도 견뎌.

준영, 뚜벅뚜벅 문으로 걸어가 문 연다,

06	동_강당 앞 로비 (낮)

짐 정리하는 송아, 강당 문 앞에 있는데. 문 갑자기 열린다.
송아, 반사적으로 보는데, 준영 나온다.

송아 (살짝 놀란) 어.

준영 (송아 얼굴 아주 잠시 보다가, 웃으며) 송아씨 여기 있었어요? 다 끝
났음, 이제 가죠?

송아를 스쳐 지나가 걸어가는 준영의 얼굴, 웃음 사라지고 괴로
워진다.
송아, 열린 강당문 안으로 시선 옮기면, 피아노 앞에 우두커니 서
있는 정경의 뒷모습.

07 동_ 정문 앞 (낮)
정경이 타려는 택시 서 있고. 뒷문 연 채로 각 잡고 기다리는 주
대리.
정경, 택시에 타려다 송아와 준영을 보는데.

정경 (주대리에게) 오늘 수고 많으셨어요. (송아에게 작게 목례) …….

송아 …오늘 도와주셔서 감사합니다.

정경 …….

정경, 준영과 눈이 마주치지만 그대로 택시에 탄다. 택시 문을 자
기가 닫으려고 하는데, 한발 빠른 주대리, 깍듯이 문 닫고. 택시
출발하면 90도 인사. 떠나는 택시.
주대리, 바로 송아와 준영에 꾸벅 인사하고 간다.
송아와 준영, 잠시 그대로 서 있다.
송아, 준영을 보면. 준영, 복잡해 보이는 얼굴.

08 버스정류장 (낮)

앉아 있는 현호. 버스 탈 생각은 없어 보이고. 반지만 만지작거
리는.

09 [현호 회상] 현호 집_ 현호 방 (어젯밤)

현호, 연습하다 집중 안 되어 첼로 껴안은 채, 열린 첼로 케이스
안쪽(활 넣는 뚜껑 쪽)에 시선 머물고 있다. 케이스 안에 붙어 있는
서령대 졸업식 사진.
학사모 쓴 정경과 현호, 환히 웃고 있는.

현호 …….

그때 책상 위 핸드폰 전화 온다(진동). 현호, 이 시간에 누구지?
싶어 핸드폰 집어 드는데 액정 확인하자마자 놀라고, 마음 복잡
해지는 얼굴.
금세 받지 못하고 주저하다가… 받는다.

현호 (전화에) 어, 정경아. (사이, 깜짝 놀라는) 뭐?

10 [현호 회상] 동_ 대문 앞 (어젯밤)

급하게 나가는 현호. 대문 열면, 가로등 불빛만 있는 주택가 골목길.
앞에 서 있는 정경.

11 [현호 회상] 동_ 현호 방 (어젯밤)

어색하고 무거운 공기.
현호 침대에 앉아 있는 정경. (성적인 분위기 아님. 외출복 그대로 입
고 있는)

현호, 정경을 등지고 책상 앞에서 얼음 머그잔 두 개에 녹차 티백 뜯어 넣는다.

정경이 무슨 말을 할까 두려워 괜히 티스푼으로 얼음만 휘젓는데.

정경 현호야.

현호 ! (정경을 돌아보지 않고, 괜히 얼음만 계속 저으며 밝게) 오늘 가게 야 간 부모님이 보셔서, 아침에야 오실 거야. …계셨으면 어색할 뻔 했다.

정경 (말 자르며) 현호야.

현호 ……. (올 것이 왔구나. 애써 티 안 내며) 응?

정경 …나 흔들려.

현호 (그제야 정경 돌아본다)

정경 (현호 보며) 나 좀 잡아줄래?

정적. 현호, 정경의 옆에 조용히 앉는다.

현호 (웃으며) …다행이다.

정경 ? (보면)

현호 …다른 말 할 줄 알았거든.

정경 …….

현호 우리… 너무 오래 떨어져 있었다.

정경 …정말 그래설까? 계속 같이 있었으면… 나 이렇게 못된 생각 안 했을까, 현호야.

현호 (심장이 내려앉는다, 그렇지만) …응. 그거야. 다른 이유… 없어.

정경 …….

현호 (바로) 미안해. 너무 오랫동안 혼자 놔둬서. 미안해. 정경아.

정경 …….

현호, 정경의 어깨를 안는다. 가만히 있는 정경.

현호 ···다 괜찮아질 거야. 그러니까··· 너무 걱정 마. 괜찮아, 다 괜찮
 아···.

12 [현재] **버스정류장** (낮)
현호 ·······.

그때 핸드폰 카톡음. 꺼내 보면 '엄마'.

아들~ 오늘 야간 봐주기로 한 거 안 잊었지?

현호 ·······.

현호, '네' 답장 보내고, 정경에게 메시지 보낸다.
정경아 내일 뭐 해?
가만히 카톡창 보고 있으면, 금방 답 온다.
저녁에 할머니랑 공연 가. 우리 홀.

현호 ·······.

현호, 답장 쓴다. 그래. 잘 다녀와.
전송하고 가만히 기다리면, 숫자 '1' 금방 사라지지만 더 이상 답
없다.

13 **한국예중_ 정문 앞길** (낮)
 걷는 송아와 준영.

송아 오늘… 수고 많으셨어요.

준영 (생각에 잠겨 있다가) 아, 아니에요.

침묵.

송아 (좀 어색해서 웃으며) 사실 저, 여기 학교 와서 기가 좀 죽었어요. 이제 겨우 열몇 살 중학생들인데… 되게 멋있더라구요. 모두 자기 꿈을 향해 치열하게 달려가는 게….

준영 …….

송아 어쨌든 재능이 있다는 건 축복인 거 같아요. 참… 부럽네요.

준영 재능은… 없는 게 축복이죠.

송아 (예상치 못한 반응에 당황해서 준영 본다) 네?

준영 (담담한 얼굴) 나한테도 재능이 없었더라면… 그랬으면 모든 게 더 나았을 거라는, 그런 생각이 들어요. 아주 자주.

송아 (울컥, 치밀어 오른다) 준영씨.

준영 ……. (그제야 송아 본다)

송아 아까 학생들 얘기 못 들었어요? 좋아하고 노력해도 재능이 없어서, 재능이 부족해서 힘들어하는 사람이 얼마나 많은데요! 사람들이 다 준영씨같이 재능 있는 건 아니라구요!!

준영 (난 그저 내 얘기를 한 거였는데…) 아….

송아 (폭발한다) 재능이 없다는 게 뭔지 알지도 못하면서, 꿈꾸는 재능이 제일 크다고, 꿈꾸고 노력하면 꿈을 이룰 수 있을 거라고 한 거예요? 준영씨가 재능 없는 사람의 맘을, 알기나 해요??

준영, 뭐라 말해야 할지 모르겠다.

송아를 바라보기만 하는 당황한 얼굴.

송아, 화나고. 한편으로는 슬프고.

송아, 눈물 그렁한 눈으로 준영을 노려보다 홱 돌아서 간다.
그대로 서 있는 준영.

14 정경의 집_거실 (낮)
막 돌아온 정경, 2층으로 올라가다가 계단 중간에 멈춰 선다.
거실 피아노 빈자리를 보는.

15 송아 집_송아 방 (밤)
맹렬히 바이올린 연습하는 송아. 전투적이다.
그러다 악보를 넘기느라 잠시 멈추는데, 떠오르는 기억.

[인서트] 송아 회상. 송아 집_거실 (밤. 6~7년 전)

송아모 (펄펄 뛰는) 뭐? 취직 안 하고 음대 입시를 치겠다고?

송희 미쳤네, 미쳤어.

송아 나 안 미쳤어! 진지하게 고민한 거야!

송아부 (부드러운) 송아야.

송아 (아빠는 내 편을 들어주려나 하는) …….

송아부 이건 내가 잘 몰라서 묻는 거야. 넌… 바이올린에 재능이 있니?

송아 (눈동자 흔들리는)

송아의 대답을 기다리는 송아부모, 송희.
그러나 쉽게 대답을 못하는 송아.

[플래시백] 1회 신8. 예술의전당_무대 위 (초저녁)

남구 그럼 꼴찌를 하지 말던가!

[현재]

송아, 눈물을 꾹꾹 눌러 참는다. 씩씩하게 마음 다잡고.
다시 연습 시작하려고 어깨에 악기 올리는데, 활 긋지 못하고 다시 내려놓는다.

[플래시백] 신13. 한국예중_정문 앞 (오후)

준영　재능은… 없는 게 축복이죠.

[플래시백] 1회 신18. 예술의전당_출입문 안 (백스테이지. 저녁)

출입문 앞에 가까이 서서, 창문으로 무대를 보고 있는 송아의 얼굴.
송아, 멀리 보이는 준영의 뒷모습을 바라보고 있는데… 붉어지는 눈가.

송아(Na)　나는 그만큼의 재능은 감히 바란 적도, 꿈꾼 적도 없었다.
그런데 왜,

[플래시백] 4회 신80. 경후문화재단_회의실 (낮)

준영　그런 생각이 들 때가 있어요. 내가 전생에 뭘 그렇게 잘못해서 이렇게 살고 있나.

송아(Na)　그 재능으로 꿈을 이룬 당신은 행복해 보이지 않는 걸까….
당신은, 당신의 재능을 사랑한 적이 없었던 것일까….

16　[현재/몽타주] 끝내거나 끝내지 못하는 밤 (밤)
　　- 경후문화재단_리허설룸
피아노 앞에 앉아 있는 준영. 닫혀 있는 상판.
반짝이는 건반을 바라보는, 가라앉은 얼굴.

- 현호네 편의점

계산대. 핸드폰 사진첩 보는 현호. 정경과 찍은 사진들 넘겨보는. 뉴욕 정경의 집, 식탁. 아침 먹는 정경의 자연스러운 모습(포즈 취한 것 아니고 막 찍은) / 침대에서 장난치며 웃는 정경 / 정경과 영상통화 하던 화면 캡처 등 새침한 듯하지만 현호를 보는 정경의 얼굴에서 사랑이 보이는 사진들.

- 정경의 집_연습실

서랍장 앞 정경. 쓰레기봉지를 들고 있는데, 서랍 안에서 준영이 보내던 음반들 꺼내 봉지에 넣으려다가 차마 넣지 못하고. 음반들을 품에 안고 쪼그리고 앉아 고개 묻는다. 등이 가늘게 떨린다. 열려 있는 서랍, 비어 바닥이 보이고. 발치의 빈 쓰레기봉지.

- 준영 오피스텔 안

열린 벽장 문 앞, 캐리어를 여는 준영. 캐리어 안에는 구형 핸드폰과 충전기뿐. 준영의 손에 들린 건 손때 묻은 복사지 악보 한 권(트로이메라이). 준영, 악보에 연필로 써놓은 '어린이의 정경' 글자 중 '정경'을 한참 바라보다가 이윽고 결심한 듯 캐리어에 악보를 넣고, 닫는다. 탁.

[짧은 jump]

어둡고 고요한 준영의 오피스텔 방 안. 꽉 닫힌 벽장 문.

17 경후아트홀_로비 (낮)

조수안 공연 포스터가 모니터에 송출되어 있다. (모니터 상단 : '오늘의 공연')

18 경후문화재단_사무실 송아 자리 (낮)

송아, 검은색 정장, 심플한 검은 구두. (사무실엔 성재, 다운만 있다)

다운 조수안씨 아버님이 조앤정 로펌 대표라면서요? 금수저가 좋긴
 좋네요. 대학생이 서령대 교수를 반주자로 쓰다니.

성재 수저도 좋고, 머리도 좋은 거지. 이참에 유교수님이랑 친해놔서
 나쁠 건 없잖아. 박준영씨 지금 이렇게 잘된 거 봐. 유교수님이
 능력자라니까.

다운 에이, 박준영씨는 본투비 천재구요. 유교수님 능력은 아니지 않
 나….

성재 노노노노. 박준영씨 예중 입학했을 땐 피아노 실기 5, 60명 중에
 십몇 등이었어. 평범했다고.

다운 헉, 정말요?

송아 (둘의 대화를 들었다. 놀랐고, 궁금하기도 한)

성재 선생을 누굴 만나느냐가 그래서 중요한 거야.

19 은행_안 (낮)

개인 대출상담 창구.

은행원(여, 30대) 신용대출은 프리랜서시라서… 좀 어려우세요.

준영 …….

20 동_앞 (낮)

나오는 준영. 머리가 복잡하다. 한숨 나오는데,

태진(E) 어? 준영이?

준영, 보면. 태진이다.

21 경후문화재단_ 리허설룸 (낮)

수안(여, 22), 수안모(여, 50)와 인사 나누는 영인과 해나. 해나, 눈에 띄게 쭈뼛. 수안의 눈치 보는. (수안, 숍에서 메이크업/헤어 했다. 캐주얼한 복장. 쪼리 샌들)

수안 어머, 니가 여기 인턴이야?

해나 어? 어… 어.

22 동_ 사무실 (낮)

성재 돈 없는 집 애가 주목받기 쉬운 환경이 아니에요, 예중이란 데가. 박준영씨가 뭐, 본인이 알아서 살아남으려고 나대는 성격도 아니고.

송아 …….

성재 근데 유교수님은 준영씨 재능을 바로 알아본 거지. 첫 만남이야 우리 재단 소개로 우연이었지만 그때부터 바로 준영씨 콩쿨 휩쓸고, 결국 쇼팽 2등까지.

다운 우와….

성재 그래서 준영씨 중학교 때부터 지도교수가 유태진 교수님 하나야.

송아 …….

다운 진짜 끈끈하겠어요, 두 분 사이.

23 은행_ 앞 (낮)

태진, 준영에 살갑게 말 거는데. 준영, 태진이 어렵고 이 만남이 당황스럽다.

태진	이야, 이게 얼마 만이지? 잘 지냈냐?
준영	(예의는 잃지 않는데 어려운 티 나는) 네. 선생님도 잘 지내셨죠?
태진	그럼그럼. 엘에이에 연구년 갔다가 막 들어왔어. 너도 1년 쉰다며.
준영	…네.

말 끊기고. 어색한 공기 감도는데.

태진	아! 나 오늘 경후에서 연주해. 조진철 변호사 따님 리사이틀, 반주. 지금 리허설 가는 길.
준영	(몰랐다, 그제야 태진이 연주복 가방을 들고 있는 걸 보는)
태진	차팀장이 얘기 안 했어?
준영	…네.
태진	아. 그래, 암튼. 너, 조변호사님 알잖아? 예전에 신세 많이 지고.
준영	…네.
태진	그럼 인사드리러 와야지! 이따 보자!

태진, 친근하게 준영 어깨 한 번 치고 간다. 준영, 마음 복잡한 얼굴.
걸어가는 태진, 사람 좋게 웃던 미소 곧 사라지고.

태진	(혼잣말) …표정 관리 좀 잘해라. …새끼. (피식)

24	윤 스트링스_ 안 (낮)

현호, 첼로 케이스 열고 있다(반지 낀). 작업대에 앉아서 보는 동윤.

동윤	참, 정경인 서령대 지원했다며. 역시 이정경, 클래스가 다르네?
현호	(피식) 넌 악기도 안 하면서 모르는 게 없냐?

동윤	(웃는) 이 바닥 말들이 얼마나 빠른데. 너네 둘 연애는 뭐 거의 전 래동화가 됐고. 엔딩은 남자 신데렐라냐?
현호	(케이스 열며, 정색) 신데렐라 싫은데.
동윤	농담이다, 농담!
현호	(케이스 다 열고, 악기 목 고정한 벨트 푸는데)
동윤(E)	뭐가 문제야?
현호	어? (첼로 꺼내려다가 멈추고, 동윤 보면)
동윤	뭐가 문제냐고.

동윤이 눈짓하는 것, 현호의 첼로다.

| 현호 | (잠시 생각하다가) 나 뒤에 손님 또 있냐? |

25 경후아트홀_로비 (낮)
공연 준비하는 송아, 해나, 성재, 다운의 모습, 컷컷컷.
- 송아와 해나, 프로그램북 뭉치를 낑낑거리며 들고 와 박스오피스 안에 놓는.
- 성재와 다운, 박스오피스 안에서 티켓 발권기로 티켓 쭉쭉 뽑고.
- 송아와 해나, 출력해온 명단의 이름을 보고 티켓 봉투에 이름 쭉쭉 적어놓고.
- 발권한 티켓을 명단에 적힌 수량대로 봉투에 넣어 가나다순 정리하는 일동.
- 리허설룸. 아무도 없다. 샌드위치와 커피 테이크아웃해서 들어 오는 해나. 테이블 위에 예쁘게 올려놓다가, 수안이 걸어놓은 드 레스를 물끄러미 보는 해나의 얼굴.
- 무대 백스테이지. 어둡다. 송아, 프로그램북 한 개 들고 와 경 후홀2에게 주는데, 경후홀2가 보고 있는 모니터 TV 속, 무대 리

허설 중인 수안과 태진 보인다. (수안 캐주얼, 쪼리 복장) 잠시 동안 보고 있는 송아.

26 경후문화재단_ 사무실 (오후)
영인 혼자 있다. 핸드폰 전화 마악 받는 영인.

영인 (핸드폰에) 응, 정경아. (사이, 깜짝 놀라는) 뭐?

27 정경의 집_ 문숙 침실 앞 (오후)
문 닫고 나오며 통화하는 정경. 문틈 사이로, 침대에 누워 있는 문숙 보인다.

정경 (거실 쪽으로 걸어 나가며 통화) 네. 그래서 오늘 공연은 저만 갈게 요. 네, 너무 걱정 마세요. 좀 쉬시면 괜찮으실 거예요. 그럼 이따 봬요.

전화 끊은 정경, 닫힌 문을 돌아보면. 말과는 달리 걱정 가득한 얼굴.

28 경후문화재단_ 사무실 (오후)
전화 끊는 영인. 얼굴에 수심 가득한데. 다시 전화 오고.
얼른 보면, '박준영'. 왜지? 싶은데.

영인 (받는다) 어, 준영아. (사이) 응? 오늘? 아냐. 뭘 굳이 와. 그래서 얘 기 안 한 거야. 괜찮아. (사이) 아니야. 어차피 표도 없어. 변호사 님이 전석 구매해가셔서. (문득) 아, 아니다. 잠깐만.

29 인터미션_안 (저녁)

아직 본격 저녁 시간 전이라 손님은 현호와 동윤뿐.
맥주 한 잔씩 하는 중.

현호 악기는 왜 그만뒀어? 너 잘했잖아.

동윤 잘하는 건 너였고 인마, 놀리냐.

현호 흐흐. 뭐… 서령대 한정으로 그건 인정.

동윤 크크. (잠시 생각하다가) 예중예고 때야 계속 콩쿨이니 실기시험
 이니 입시니, 계속 뭐가 있었으니까 그냥 쭉 했는데, 대학 들어가
 니까 연습이 하기 싫어지더라고.

현호 (그랬구나, 몰랐다) …….

동윤 집에 가면 잔소리 들으니까 맨날 학교에서 연습한다 뺑치고 놀
 다 늦게 들어갔거든. 그렇게 두세 달쯤 있었는데.

[인서트] 동윤 회상. 서령대 캠퍼스. 학생회관 앞 (밤. 2011년. 1학년 시절)
걸어가는 동윤. 어디선가 바이올린 연습 소리가 작게 들린다. (전
공자의 실력은 아닌) 동윤, 뭐지? 하고 주위를 둘러본다.

동윤(E) 어디서 바이올린 소리가 들리는 거야.

[인서트] 동윤 회상. 학생회관 복도 → 스루포 동아리 방 (밤. 2011년)
깜깜한 학생회관 복도 걸어가는 동윤. 복도 양쪽으로 각종 동아
리 가입안내/행사 포스터 붙은 동아리 방들 쭉 있다. 계속 들리
고 있는 바이올린 연습 소리. 점점 커지고. 드디어 찾았다. '스루
포 : 서령대학교 필하모닉' 명판. 문. 조금 열려 있다.
동윤, 문틈 안을 들여다보면, 텅 빈 방.
혼자 열심히 악기 연습하고 있는 송아. 동윤의 기척도 모르고 연

습[1]에 열중한.

그런 송아를 보는 동윤의 얼굴 위로,

[현재]

동윤　잘 못하는데… 엄청 열심히 하더라. 초등학교 때부터 취미로 했다는데.

현호　…….

동윤　나중에 물어봤어. 왜 그렇게까지 열심히 하냐구.

현호　그랬더니?

동윤　…좋대. 바이올린이.

[인서트] 동윤 회상. 스루포 동아리 방 (낮. 2011년)

송아와 동윤. 둘밖에 없다. 오케스트라 악보나 동아리 물품 정리하다가 잠깐 앉은.

송아　좋으니까… 자꾸 하고 싶고… 잘하고 싶어.

동윤(E)　(겹쳐서) 자꾸 하고 싶고… 잘하고 싶대.

[현재]

현호　…….

동윤　그때 알았어. 난 바이올린을 그냥 '적당히' 좋아하는 사람이구나.

현호　…….

동윤　걔처럼 사랑해보려고 애써봤는데, 안 되더라. 그래서 그만둔 거야, 바이올린.

1　스즈키 교재 6권 정도의 곡을 연습 중이거나 스케일 연습 중.

30 　　　준영 오피스텔_안 (저녁)

외출 준비하려 벽장 문 여는 준영. 옷걸이 한쪽에 검은 연주복 재킷들 서너 벌, 희고 검은 셔츠들(연주복) 대여섯 벌 가지런히 걸려 있고. 밑에 캐리어 있다.

입을 옷을 꺼내려다 연주복들과 캐리어를 물끄러미 바라보는 준영.

31 　　　인터미션_안 (저녁)

현호　(생각이 많다, 반지를 만지작거리는) 그래도 진짜 지르는 건 또 다른 얘기잖아. 용감했네, 너.

동윤　(웃는) 그게 만약 대학 졸업한 후였으면 그때까지 바이올린 한 게 아까워서라도 못 그만뒀을걸?

현호　…….

동윤　(진지) 이 일, 재밌어. 하면 할수록 더 잘하고 싶고, 최고가 되고 싶고, 평생 하고 싶어.

현호　…….

동윤　생각만 해도 가슴이 막 쿵쾅쿵쾅 뛰는 거, 뭔지 아냐?

현호　…알아.

동윤　알지? 그거라니깐. 내가 특별히 용감한 것도 아니고, 그냥, 그게 다야. 심장이 반응하는데 그럼 어쩔 거야. 그냥 직진하는 거지.

잠시 말 없어진 현호와 동윤. 현호, 갑자기 일어난다.

동윤　? 어디 가?

현호　…직진하러.

32 　　　경후아트홀_로비 매표소 (밤)

로비 한쪽 매표소. 다운, 창구 안에서 손님들 이름 확인하며 바쁘

게 티켓 주고 있다.

그 옆의 송아, 데스크 위에 쌓여 있는 프로그램북을 한 부씩 집어서 표 받은 관객들에게 주며 꽃다발도 맡아주고 주차권 도장도 찍어주느라 정신없는.

송아 (앞에 누가 오는지 보지도 않고, 프로그램북 집어 내밀며) 프로그램북 여있습니다, 주차 도장…(필요하세요?)

하다가 깜짝 놀라 말 멈춘다. 바로 앞, 준영이다. (백팩은 없이 캐주얼 정장)

송아 어… 안녕하세요.
준영 안녕하세요.

잠시 어색하게 마주 선 두 사람.

송아 …티켓은 (다운 쪽 가리키며) 여기서….
준영 아, 티켓 있어요. …잘 지냈어요?
송아 …네. 아, 이거.

송아, 프로그램북 내밀고. 준영, "고맙습니다." 받고.
잠시 어색하게 마주 서 있는데.
준영을 발견한 영인, 반갑게 다가오는.

영인 준영아, 왔어?

영인, 준영을 바로 낚아채 수안부, 수안모에게 데려가 인사시키고.

준영을 반갑게 맞는 수안부와 수안모. 꾸벅 인사하는 준영을 보는 송아.

33 동_로비 일각 (밤)

영인 (수안부에게) 변호사님이 준영이 매니지먼트사 계약서 봐주셨었잖아요. 그게 벌써 7년 된 거 아세요? 그때 계약하고 바로 베를린으로 이사 갔으니까요.

수안부 하하, 벌써 시간이 그렇게 됐나요!

수안모 우리 수안이가 준영군 뉴욕 공연하면 다 갔어요! (웃고)

영인 (웃으며 준영에게) 공연 끝나고 꼭 인사하고 사진도 찍고 가!

준영 네.

수안부와 수안모, 준영에 계속 말 걸고.
준영, 예의 바르게 반응하지만 시선은 매표소 송아에게 자꾸 간다. (송아, 매우 바쁜)
영인, 문득 수안부모가 빈손인 걸 본다. (옆에 준영 그대로 있고)

영인 두 분, 프로그램북 드릴까요?

34 경후문화재단_리허설룸 (밤)

드레스 갈아입은 수안, 사색이 된. 걱정스런 얼굴로 수안을 쳐다보고 있는 해나.

수안 (절망) 어떡해!

드레스 자락 밑으로 보이는 수안의 발, 맨발에 쪼리.

수안	(울상) 구두, 아침에 집에서 신어봤는데 그냥 두고 왔나봐!

35 경후아트홀_매표소 → 로비 (밤)

이제 한산해진 매표소. 송아, 얼마 안 남은 프로그램북을 정돈
하는데,

영인	송아씨—
송아	(영인 쪽 보면)

영인, 송아와 눈 마주치자 입 모양으로 '프로그램북', 손가락으
로 책 모양 제스처 하고 숫자 2, 이쪽으로 가져다달라고 소리 없
이 부탁한다.
바로 알아들은 송아, 책 2부 챙겨서 매표소 나가고. 영인 일행 쪽
으로 다가간다.
(수안부모, 준영에게 계속 말 걸고 있는. 수안모 "해외생활 힘들었죠? 언
제 식사 한번 해요!" 등등)

송아	(영인에게 프로그램북 건네는데)
해나	팀장님—

송아와 영인, 보면, 어느새 다가온 해나다. 울상인. (수안부모와 준
영도 해나 보는)

해나	팀장님, 수안이가요, 연주 구두를 안 갖고 왔다는데요….
일동	(깜짝 놀라는)
수안모	아이고, 어떡하지! 걔 쓰레빠 신고 왔는데!
해나	어떡하죠? 근처에 구두 파는 데가 있을까요?

368

영인	없어. (하는데)
송아	신발 사이즈 몇이래?
해나	235요….
송아	(바로) 나 235야.

모두 깜짝 놀라 송아를 보면, 송아, 한 치의 주저함도 없는 얼굴.
그런 송아 보는 준영.

36　　경후문화재단_ 리허설룸 (밤)

신난 얼굴로 송아 구두에 발 넣는 수안.
초조하게 보는 송아와 해나, 영인, 수안모.
수안의 발, 쏙 들어간다.

수안	(발 탁탁 딛어보고, 드레스 자락 내려보면, 구두코 덮일랑 말랑) 서 있음 잘 안 보이니깐, 이거 신음 되겠네.
송아	(기쁘다) 아, 다행이에요.
수안	(송아에게) 근데… 꼭 어디서 뵌 것 같아요.
송아	(어떻게 설명해야 할지 좀 난감) 아… 그게….
영인	(끼어들며 소개) 송아씨, 서령대 바이올린 전공이에요. 해나씨랑 같은 학번.
수안	(기억났다) 아! 저 입학하고 유학 가느라 바로 자퇴했는데, 수업 몇 번 같이 들었던 것 같아요! 맞죠! 3순가 4수 한 언니!
송아	(당황) 아….
수안	(O.L. 악의 없이 천진난만) 아직 악기 계속 하시는구나아~
송아	…!

정적. 송아, 순식간에 얼굴 붉어지고 어떻게 대꾸해야 할지 모르

겠는데.

영인이 한마디 하려는 기척 느끼는 송아.

송아, 영인의 팔을 가만히 잡는다. 영인, 송아 쳐다보면. 송아, 아무 말도 말아달라는 간절한 눈빛. 영인, 속으로 한숨 쉬고, 말 잇지 않는다.

송아, 가만히 시선 내리면, 자신의 맨발. (스타킹이나 슬리퍼 신지 않은 완전 맨발)

옆에서 뒹굴고 있는 수안의 화려한 쪼리 샌들.

37 동_ 리허설룸 앞 복도 (밤)

나오는 영인과 송아(삼선슬리퍼). 리허설룸 문 닫히기 직전, 안에서 수안의 목소리 들린다.

수안 (리허설룸 안에서, 엄마에게 말하는) 저 언니 계속 꼴찌래~ 서령대에서 바이올린 한다구 뭐, 다 바이올리니스튼가?

리허설룸 문 닫히고(수안모의 "조수안! 남 상관 말고 손이나 풀어!" 소리 들리는).

송아, 비참하다. 그러나 영인과 눈 마주치자 애써 웃어 보이는데.

영인 (속 한숨) 아까 왜 말렸어요. 조수안씨가 그 누구 딸이라고 해도 아닌 건 아닌 건데.

송아 …수안이 곧 연주해야 하잖아요.

영인 …….

송아 제일 중요한 건 연주자니까요….

영인 (그렇게 생각한 거구나…) …….

38 경후아트홀_로비 (밤)

관객들 공연장 안으로 거의 다 들어간 한산한 로비.
영인을 기다리고 있는 준영. 영인, 대기실 쪽 복도에서 로비로 나
온다.

준영 잘 해결되셨어요?

영인 (준영에게 다가가) 응. 휴, 송아씨 아니었음 큰일 날 뻔했네.

준영 …그러게요.

영인 아 참, 너 티켓 줘야지. (들고 있던 티켓 봉투 열고 티켓 꺼내면, 두 장
 이다. 그중 하나 준다)

준영 감사합니다.

영인 뭘. 얼른 들어가. (들어가라는 제스처 하면)

준영 ? 안 들어가세요? (영인이 들고 있는 티켓에 시선 향하면)

영인 아, 이건 내 꺼 아니구. (준영의 뒤쪽을 본다) 저기 오네.

준영 (영인의 시선 따라 뒤를 돌아보는데)

영인 (준영의 뒤쪽을 향해) 얼른 와! 공연 금방 시작해!

준영 …!

준영, 로비로 막 들어선 정경을 본.
정경, 꽃다발 들고 오다가 준영을 보고 놀란다.
서로를 예상하지 못해 놀란 준영과 정경의 얼굴에서.

39 동_객석 (밤)

공연 시작 직전. 꽉 찬 객석. 나란히 앉은 준영과 정경.
준영, 정경이 불편하다. 프로그램북만 넘겨보는데.

정경 …너 오는 줄 몰랐어.

준영 …….

그때 객석 조명 어두워지고, 수안과 태진, 무대로 나온다. 관객들
박수 치고.
인사하는 수안과 태진. 무대를 바라보는 준영, 그러나 정경이 의
식되는.
수안과 태진 인사 마치면, 페이지 터너(여, 20대)가 나오느라 백
스테이지 문 다시 열리는데, 아주 짧은 순간이지만, 그 문틈으로
송아를 보는 준영!
백스테이지 문 뒤에 서 있는 송아, 삼선슬리퍼.

40 **동_ 백스테이지 (밤)**

어둡고, 무대를 비추는 모니터 TV만 밝은.
그 앞에 서서 TV를 보는 송아.
무대에서는 수안과 태진의 연주 소리 크게 들려오는.

송아 …….

41 **동_ 객석 (밤)**

수안과 태진의 연주 한창인데, 준영, 집중이 되지 않는다.

[플래시백] 3회 신24. 예술의전당_무대 출입문 안 (밤. 백스테이지)
준영, 무대 출입문 경계에 우두커니 서서 무대를 바라보는 송아
를 보는.

[현재]
준영 (연주자가 아닌, 꽉 닫힌 무대 출입문에 가 있는 시선) …….

그런 준영을 알아채는 정경.

42 **윤 스트링스_안 (밤)**
일하는 동윤. 땡동 소리에 고개 든다. 누구지 싶어 의아한.
동윤, "네—" 하고는 일어나 앞치마에 손 털고 문 여는데.

동윤 (깜짝 놀란다) 어? 민성아.

민성이다.

43 **경후아트홀_객석 (밤)**
마지막 곡의 화려한 피날레! 멋지게 끝나면 바로 터지는 우레 같
은 박수.
수안과 태진 인사하고 백스테이지로 향하면, 무대 출입문 열리
는데,
준영, 저도 모르게 목을 길게 빼고 안을 보려 한다.
그러나 송아의 모습 보이지 않는.
일단 들어가는 수안과 태진. "브라비! 앵콜!" 외치는 관객.
관객들 모두 커튼콜 위해 박수 계속 치고, 정경도 박수 치고 있는데,
갑자기 준영이 일어나며 속삭인다.

준영 (속삭이는) 나 먼저 갈게.
정경 ? 왜?

그러나 준영, 대답 없이 자리 뜬다. 아직 박수 계속되는 가운데
몸 숙이고 얼른 나가는 준영. (무대 위에선 퇴장했던 수안과 태진, 박
수 속에 다시 들어와 인사하고 있고) 정경, 객석 뒤를 돌아보면, 문

열고 밖으로 나가는 준영.

44 　　동_로비 (밤)

　　　　공연 후 손님들에게 인사하는 수안과 태진(둘 다 연주복 차림).

　　　　각자 꽃다발 받고. 인사들 나누는 복작복작한 풍경.

수안모　(수안의 품에서 넘치는 꽃다발 몇 개 건네받으며) 대기실 문 잘 잠갔

　　　　지? 악기도 있는데.

수안　　괜찮아! 누가 지키고 있어.

45 　　경후문화재단_ 리허설룸 (밤)

　　　　빈방. 지키고 있는 송아. 맨발에 삼선슬리퍼. 사이즈도 큰. (수안

　　　　의 쪼리 샌들은 가지런히 소파 앞에 놓여 있다) 맨발 내려다보면, 페

　　　　디큐어 하지 않은 맨발톱.

송아　　(혼잣말) …뭐라도 좀 바를걸.

　　　　송아, 발가락 꼼지락 해보는데,

수안(E)　(신37에서) 저 언니 계속 꼴찌래~ 서령대에서 바이올린 한다구

　　　　뭐, 다 바이올리니스튼가?

송아　　…….

　　　　우울해지는 송아. 기운 내려 크게 숨 쉬어보는데 핸드폰 카톡 온다.

　　　　송아, 보면. 준영의 메시지다. 의아한 송아. 열어보는데.

준영(E)　(v.o.) 지금 어디세요?

송아 ? (답장 쓴다, v.o.) 리허설룸이요.

송아, 준영이 뭐라고 답하려나 잠시 지켜보지만
더 이상 답 없는 준영.
송아, ?? 싶지만, 더 이상 연락 없고.
송아, 핸드폰 내려놓는데, 피아노가 눈에 들어온다.

46 경후아트홀 _ 로비 (밤)
정경, 꽃다발 가득 안고 있는 수안과 인사 나누는 중. 수안, 부모
에게 정경 소개한다.

수안 여기, 이정경 언니라구, 줄리어드에서 이번에 박사 끝내셨어.
수안부 (정경에 악수 청하는) 안녕하세요. 이사장님께 말씀 많이 들었습
 니다.
정경 안녕하세요.
수안모 아유, 그렇잖아도 언제쯤에나 함 뵙나 했는데!
수안 헤헤. 참! 저 얼마 전에 뉴욕에서 언니 봤었는데.
정경 나?
수안 네! 박준영씨 공연 날 객석에 계셨죠? 공연 끝나고 인사하려고
 언니 마악~ 따라 나갔는데, 언니가 박준영씨 대기실로 가시길래
 더 못 따라갔죠!
정경 아, 그날…(하다가 멈칫) !!

로비에 들어선 현호다! 정경, 현호와 시선 마주치는데,

수안부 (정경에게) 준영군은 어디 갔죠? 객석에 같이 계셨었잖아요?

서로를 바라보는 정경과 현호.

47 **경후문화재단_ 리허설룸 (밤)**

피아노 앞에 앉은 송아, 건반에 오른손 올리고. 조금 망설이다 치기 시작하는데….

'해피 버스데이'다. (한 손 멜로디만)

조심스럽게 쳐보는 송아. 기분 나아진다. 얼굴에 희미한 미소 떠오르고.

그때 노크 소리. 송아, 깜짝 놀라 돌아본다.

송아 네— (얼른 일어나며 건반 뚜껑 닫는데)

문 열리는데, 들어오는 사람, 준영이다.

준영 (송아를 보자 반갑다) 아, 송아씨. (들어오는데, 뛰어온 듯 숨이 찬)

송아 (깜짝 놀란) 어… 여긴 왜//

준영 (O.L.) 이거요. (뭔가를 내미는데)

준영의 음반이다. 깜짝 놀라는 송아.

송아 (음반을 받아드는데, 얼떨떨) 아….

송아, 음반을 보면, 준영의 사진 위, 준영의 사인 있는데,

그 위에 네임펜으로 써놓은 문구.

To. 바이올리니스트 채송아 님

송아 ('바이올리니스트'에 울컥) …!

준영 미안해요. 너무 늦어서….

송아, 온갖 감정이 북받쳐 오른다.
'바이올리니스트' 글자가 뿌옇게 흐려져 보이고.
삼선슬리퍼 신은 자기 맨발이 보인다.
송아, 겨우 고개 들면, 준영과 눈 마주치고.
서로를 보는 송아와 준영.

48 윤 스트링스_ 안 (밤)

동윤과 민성.

민성 (담담) 나 너 좋아해.

동윤 (상상도 못했다, 당황스럽고 난감한) !!

침묵 흐르고.

동윤 미안해.

민성 (울컥)

동윤 그냥 못 들은 걸로 할게.

민성 또야?

동윤 어?

민성 (눈물 글썽, 화나고 서럽고) 넌 참 좋겠다. 들은 것도 못 들은 걸로
 하고 있었던 일도 없던 일로 하고. 그게 니 마음대로 돼서 참 좋
 겠어.

동윤 (당황) 민성아.

민성 (폭발) 그럴 거면 그냥 아예 나도 없는 사람으로 치지 그래? (문

확 열고 나가려는)

동윤 (놀라고, 당황해서) 민성아! (잡으려는데)

민성 (동윤 돌아보는데, 눈물 글썽) 내가 진짜 너 같은 앨 왜 좋아해서는.

동윤 (아무 말 못하는데)

민성 (노려보며) 나쁜 새끼…. (나가버린다)

49 길거리 포장마차_안 (밤)

마주 앉은 현호와 정경. 소주 한 병에 오뎅국 정도. 그러나 아무
도 손을 대지 않은. (소주는 따랐지만 입도 대지 않은) 침묵 끝에 정
경 입을 연다.

정경 왜 아무 말도 안 해. 다 들었잖아.

현호 …….

정경 니가 들은 거, 맞아. 나 뉴욕에서//(준영이)

현호 (O.L., 준영의 이름이 나오는 걸 원하지 않는다) 정경아.

정경 …….

현호 너 이런 데… 첨 와보지?

정경 …….

현호 …언제? 와보고 싶다고 했었잖아. 궁금하다고.

정경 …….

현호 근데 와보니까 별거 없지?

정경 …….

현호 너… 흔들린다고 했지. 그게… 이런 거야. 그냥… 궁금한 거. 너
나 나나… 우리한텐… 너무 오랫동안… 우리밖에 없었잖아. 그
러니까… 그냥 궁금한 거야. 그래, 그럴 수 있어.

정경 현호야.

현호 (바로) 근데, 똑같아. 가보면, 너한텐 아니야. 너 불편해. 안 맞아.

정경	…… .
현호	정말 너무 궁금하면… 잠깐… 보고 와. 바람 쐬고 와. 그래도 괜찮아. 그러니까… (정경을 보며) 가지만 말아줘.
정경	…현호야.
현호	(올 것이 왔구나) …… .
정경	…우리 그만하자.
현호	…… .
정경	미안해.
현호	(!!)
정경	(일어선다) …미안해. (나간다)

혼자 남은 현호, 미칠 것 같지만… 일어나지 않는다. 따라 나가 잡아도 소용없다는 걸 아는. 정경의 빈자리를 우두커니 보고만 있는 현호.

50 **덕수궁 돌담길 (밤)**

인적 끊겼고. 혼자 걷는 준영. 그러다 문득 멈춰 선다.

51 **송아 집_송아 방 + 덕수궁 돌담길 (밤. 교차)**

씻은 송아. 얼굴에 로션 바르다가 책상(혹은 화장대) 위에 둔 CD를 본다.

다시 마음이 몽글몽글해지는데… 순간, 액정에 카톡 수신 뜬다.

깜짝 놀라 보면, '박준영'. 순간 두근! 얼른 열어본다.

준영(E)	(문자 v.o.) 도착했어요?

송아, 답장 쓴다.

송아(E)	(문자 v.o.) 네. 준영씨도 도착했죠?
준영(E)	(바로 답장 온다, v.o.) 아직요.
송아(E)	(깜짝 놀라 바로 쓰는, v.o.) 아직요? (쓰고 전송 버튼 누르려는 순간)

전화 온다. '박준영'. 송아, 두근! 하고. 얼른 심호흡하고 전화 받는다.

송아	(핸드폰 통화) 여보세요.
준영(F)	아… 혹시 자는 거 깨운 거 아니죠?
송아	(황급) 아니에요, 아니에요.

잠시 말 끊기고.

송아	왜 아직 밖이에요?
준영	그냥… 좀 걷고 싶어서요.

또 말 끊기고. 서로 머뭇거리는 준영(멈춰 서 있다)과 송아.

준영	(웃는) 아, 뭐 안 좋은 일 있어서 그런 건 아니구요. 그냥… 좋아서. 바람이.
송아	(웃는다) 어딘데요. 또 궁궐이에요?
준영	헉, 어떻게 알았지. 지금 덕수궁 돌담길인데.
송아	(웃음 터진다) 하하하, 진짜요? 이 시간에 거길 혼자 걷고 있다구요?
준영	(입 삐죽, 천천히 걷기 시작하며) 그럼 혼자 걷지 누구랑 걸어요.
송아	(심쿵! 무슨 말을 해야 할지 모르겠는)

준영과 송아, 잠시 둘 다 말 없다.

송아	(준영이 말이 없자) 그럼… 조심히 들어가세요. (하는데)
준영	(O.L.) 송아씨!
송아	(! 얼른) 네!
준영	혹시… 내일 퇴근하고 약속 있어요?
송아	(바로) 아니요! (너무 바로 대답해버렸나 급 후회, 민망해하는데)
준영	(따뜻) 다행이다. 그럼 저녁 먹을래요? 내일.
송아	(심쿵!) 네. 좋아요.
준영	그럼 내일 만나요.
송아	네.
준영	잘 자요.
송아	준영씨도요.

가만히 전화 끊는 송아. 가슴이… 두근거린다.

52　[몽타주] **모두가 잠 못 드는 밤** (밤)

- 준영 오피스텔_안

막 들어오는 준영, 벽장문 지나 방 안으로 들어가다 문득 돌아보면, 벽장문이 아주 조금 열려 있다. 준영, 다가가 살짝 밀어 닫고 문에서 손 떼면, 잘 닫혔다. 준영, 방 안으로 들어가 책상 위에 손목시계 풀어 내려놓는다. 준영의 뒤로, 꼭 닫힌 벽장문. 담담한 준영의 얼굴.

- 정경의 집_연습실

정경, 바이올린 케이스 안의 트리오 사진을 뺀다. 그런데 뒤집어 같은 자리에 다시 끼워놓는다. 여전히 다른 사진 속 어린 정경은 가리게.

- 포장마차

현호. 그대로 혼자 앉아 있는. 괴롭다. 소주는 손도 안 댄.

- 윤 스트링스

우두커니 앉아 있는 동윤. 마음 복잡한.

- 달리는 버스 안

민성, 자꾸 차오르는 눈물 참으며 애써 의연하려 하는.

- 송아 집_송아 방

핸드폰 꼭 쥐고 잠든 송아. 좋은 꿈을 꾸는 듯 편안한 얼굴.

53　　은행_대출 창구 (낮)

은행원2(여, 20대)와 상담하는 준영. 표정 어둡다.

은행원2　이미 대출 한도가 꽉 차서 추가 대출은 어렵습니다.

준영　……..

54　　콘퍼런스장 건물 안 (낮)

20명가량의 참석자들(50~60대, 여성 12, 남성 8) 참석한 총회가
끝나고 있다.

ㄷ자 모양 배치 책상, 각 참석자 앞에 이름표와 인쇄물 있고, '송
정희(이름표 : 서령대학교 음악대학 교수 송정희)'와 '이수경(이름표 :
서령대학교 음악대학 학장 이수경)' 이름표는 서로 맞은편 자리.

진행자　그럼 이상으로 사단법인 한국 바이올린 지도자 협회의 제37회
(남, 40대)　정기총회를 마치겠습니다.

일동	(박수)

참석자들, 서로 "수고하셨습니다." 하며 인사 나눈다.
수경(여, 40대 중반), 핸드백 챙기다가 정희와 눈 마주치는데,
서로 눈인사는 하나 전혀 가깝지 않은 사이 티 나는.

수경	(살짝 비아냥) 오늘 안 나오실 줄 알았는데. 마지막까지 열심이시네요.
정희	학교 떠난다고 선생도 끝이니? 아직까지 나만 한 선생 없고 앞으로도 없을 거라고 하던데들.
수경	(어이없고)
정희	퇴직하면 어린 애들 키우는 재미로 살려고. 이번에 양지원이라고, 내 학생. 대한일보 콩쿨 중학부 1등 한 거 알지?
수경	(대꾸하기 싫다, 기분 상한)

55	식당_안 (낮)

점심식사 기다리는 성재, 다운, 해나.
해나, 수저를 놓고. 다운, 물 따르는데. 성재, 핸드폰으로 누군가
와 카톡하는 중.

성재	(핸드폰 내려놓으며, 좀 짜증난) 아, 진짜 이런 건 대체 왜 하는 건지.
다운	제이 체임버죠? 저한테도 왔어요. 초대권 뿌리기….
해나	저희 학교 송정희 교수님 하시는 체임버 오케스트라요?
성재	아, 해나씨 서령대 학생이지. 이런 것 좀 하지 말자고 봉기해, 봉기.
해나	송교수님 제자들은 졸업하고 거기 단원으로 들어가려고 목숨 걸어요. 최소한 거기 단원은 되어야 여기저기 끌어주거든요.
다운	에휴. 연주도 별로던데 왜 자꾸 공연을 하는지.

성재	잉? 송교수님이 제이 체임버 왜 하는지 몰라?
다운, 해나	?
성재	봐봐. 음대 교수들은 논문이 아니라 매년 연주 실적이 있어야 하는데… 대부분 교수가 되면 연습을 안 한단 말야?
해나	(격한 공감) 맞아요! 저희 교수님 연주도 진짜…. (최악이란 표정)
성재	그니깐. 연주가 안 되는데 90분 독주회를 어떻게 하겠어. 근데 불러주는 오케스트라가 없으니 오케 협연도 무리. 결국 실내악인데… 문제는 송정희 교수님쯤 되면… 교수 된 지 한 30년쯤 됐으니까 30년 연습을 안 했단 얘기고. 그럼 트리오나 현악사중주 같은 소규모 실내악도 부담스럽거든. 그럼 뭐겠어?
다운	체임버?
성재	그라~취! 체임버랍시고 제자들 2, 30명 모아서 하면 대충 묻어갈 수 있거든. 요령이지.
해나	헐! 그런 거였구나….
다운	(생각만 해도 질린다) 표가 팔리긴 하는지….
성재	표야 그 제자들의 제자들이 또 뒤집어쓰는 거지. 암튼 내리내리 적폐.
다운	어후, 진짜… 전 음악 안 하길 잘한 것 같아요.
성재	조상신이 도왔지. 교수님들 그런 거 하면 제자들 중에 똑똑한 애들 기가 막히게 찾아서 공연기획이랍시고 행정으로 부려먹어요. 다운씨가 음악했음 당첨 예약이지.
다운	헐, 지금 저 똑똑하다고 칭찬하신 거예요? 과장님이 저를?
성재	아, 실수실수. 똑똑 '플러스' 만만한 애를 부려먹는 걸로.
다운	아, 과장니임!!

56 **콘퍼런스장_화장실 안 (낮)**

수경, 손 씻고 종이타월 뽑는데 정희 들어온다. 수경, 눈인사 까

딱 하고 손 닦는데.

정희 　…아, 이거 줄까? (핸드백에서 봉투 하나 꺼내 내민다)

　　　수경, 받아 보면. '제이 체임버 오케스트라' 인쇄된 티켓 봉투다.

정희 　우리 체임버 연주해. 시간 되면 와.

수경 　(봉투 열어보지 않는다. 그대로 핸드백에 넣으며 살짝 비꼬는) 체임버 걱정돼서 어디 정년퇴직 하시겠어요?

정희 　(웃으며) 체임버야 애들이 좋다고 나서서 하는 거니 계속 잘될 거야. 학생들 집안에선 서로 후원하겠다 나서구. 내 조교 행정 일 똑 부러지게 잘하거든. 내 인복이 이렇게 절로 따른다니까?

수경 　(어이없지만 표정 관리)

정희 　참, 니 조교 앤 이번에 석사 끝나면 박사는 유학 간다고? 선생 바꾸고 싶어 나가는가보지?

수경 　네, 제가 적극 추천했어요. 큰물에서 놀 애를 괜히 끼고 있음 그게 어디 선생인가요.

　　　팽팽하게 부딪히는 수경과 정희의 시선.

정희 　참, 내 학생 중에 이정경이라고 경후그룹 딸 알지? 이번에 내 자리 지원할 거야.

수경 　…근데요?

정희 　나 없어도 정경이랑 잘 지내라구. 너야 체임버가 없어서 후원받을 일도 없겠다만 그런 집안 알고 지내면 여러모로 좋잖니? 인복이 없으면 만들기라도 해야지.

그때, 화장실 문 열리고 참석자1, 2 들어온다.

참석자1,2 (정희와 수경 보고) 어머, 교수니임~

정희와 수경, 대화 멈추고. 인사 나눈다. 팽팽한 시선 오고 가는. 둘 다 불쾌한.

57 현호 집 _ 현호 방 (낮)

현호, 노트북으로 이메일 보고 있다. 미국 오케스트라 오디션 불합격 이메일.

현호 (한숨 나온다) …….

58 경후빌딩_로비 뒷문 밖 (저녁)

퇴근해 나오는 송아(낮에 연습해 악기 메고 있다), 준영이 어디 있나 주변을 살피며 나오는데.

준영(E) 송아씨!

송아 (보면)

기다리고 있던 준영이다. 송아, 활짝 웃으며 총총 다가간다.

59 식당 (밤)

낮은 조도의 조용하고 아늑한 식당. 송아와 준영, 식사 후 차 마시는 중.

준영 (송아의 말 듣고 대답하는) 그럼 하루 종일 바빴겠어요.

송아	(생긋 웃으며) 그래도 야근은 안 했으니까 괜찮아요.
준영	(마주 미소)
송아	준영씨는 오늘 뭐 했어요? (궁금한데)
준영	아… 뭐 그냥… 그냥 잠깐 볼일 좀 봤어요.
송아	(궁금, 다음 말 기다리는데)
준영	(싱긋 웃으며) 좀 걸을까요?

60 덕수궁 돌담길 (밤)

나란히 걷는 송아와 준영. 도란도란 이야기 나누며 웃기도 하는,
편안한 분위기.

준영	역시 내가 맞았어요.
송아	뭐가요?
준영	송아씨를 만나면… 기분이 좋아질 거다.
송아	(마음 쓰인다) …오늘 무슨 일 있었어요?
준영	…힘든 날은 왜 송아씨가 생각나는지 모르겠어요. (웃으며) 송아씨 귀찮겠다. 미안해요.
송아	(준영의 웃음이 짠하다) 몇 번이든 괜찮아요. 그래도, 준영씨한테 힘든 일이 없으면 더 좋을 텐데.
준영	(걸음 멈추고, 송아 보며) …송아씨도 힘든 날엔 연락해요.
송아	(멈춰 서고, 준영 바라본다) ……. (웃음) 저는 기분 좋은 날 연락할래요.
준영	그럼 더 좋구요. 꼭 해요. (새끼손가락 내민다) 약속.
송아	(웃으며 손가락 건다) 약속.

송아와 준영, 동시에 풋 웃어버리고.
다시 천천히 걷기 시작하는 두 사람.

나란히 걷다가 서로의 손등이 살짝 스치고.

그러다 눈 마주치면, 어색해서 살짝 웃고 마는 준영과 송아.

그냥… 이 정도가 딱 좋은, 그런 밤.

61　　정경의 집_거실 (밤)

차 마시는 문숙과 정경.

문숙　　…곧 재단 이사회 있다. 참석해.

정경　　……. (문숙에게 시선, 싫다는 느낌 전달되게)

문숙　　너도 재단 이사인데. 의무는 다해야지.

정경　　…네.

문숙　　…….

침묵 흐르고.

정경　　그럼… 주무세요. (일어난다)

정경, 꾸벅 인사하고. 계단을 올라가려는데,

문숙　　…재단 일, 정 하기 싫으면 너 대신 맡을 놈을 찾아와. 니 애비 일
　　　　도 도울 놈으로.

정경　　(말할까 말까 하다가, 담담하게) 저… 헤어졌어요, 현호랑.

문숙　　…그래.

정경, 문숙이 큰 반응을 보일 거라 기대한 건 아니지만…

너무 아무렇지도 않은 반응에 화가 난다.

정경	…하실 말씀이 그것뿐이세요?
문숙	(빙긋 웃는다) …기분 상했구나.
정경	…….
문숙	그럼 물어보마. 왜 헤어졌니.
정경	…물어봐달라는 건 아니었는데요.
문숙	(팽팽하다) 그럼 의견이 필요한 거냐?
정경	(기에 눌린)
문숙	박수 쳐주고 싶다.
정경	!!
문숙	니 짝으론 안 될 아이였어. 가진 게 없는 건 따지고 싶지 않다만 패기도 용기도 없이 착해빠지기만 해서야 강아지랑 다를 게 뭐야? 그런 애가 니 자릴 어떻게 감당하고 살아. 여기가 어디, 그냥 허허실실 앉아 있을 자리야?
정경	(차갑다) 그래서 헤어졌다구요. 그렇게까지 말씀하실 거 있어요?
문숙	(바로, 정경 똑바로 쳐다보며) 내가 현호 하나만 두고 말하는 것 같애?

정경, 얼굴 굳는다. 문숙을 쏘아보지만, 문숙의 시선을 마주할수록… 자신이 없어진다. 올라가버리는 정경. 이내 2층에서 문 닫히는 소리 들린다. (꽝 닫는 것은 아닌)
문숙, 생각이 많다. 소파 팔걸이를 무의식적으로 두드리는 문숙의 손가락.

62 식당_안 (낮)

예쁜 식당. 예쁘게 플레이팅 된 식사 접시(와플이나 프렌치 토스트 같은 음식)를 사이에 둔 송아와 민성.

송아	와~ 예쁘다!
민성	주말에는 또 이런 걸 먹어줘야지! 아으, 학식 그만 먹구 싶다.
송아	(포크와 나이프 들며) 먹자~ 내가 썰게. (음식 썰기 시작하는데)
민성	(아무렇지도 않게 툭 내뱉는) 나, 차였다?
송아	(잘 못 들었다, 계속 음식 썰며) 뭐?
민성	나, 고백했다가 차였다구. 윤동윤한테.
송아	(멈칫, 민성을 본다) …!

63 윤 스트링스_안 (낮)

악기 수리하러 온 지원, 지원모.

악기 수리 중인 동윤.

지원모	뭐가 문젠 거예요?
동윤	아, 이 안에 막대기 서 있는 거 보이시죠? 이게 사운드포스트라고 하는 건데 이것 좀 조정해서 악기 밸런스 맞춰볼게요.
지원모	예. 소리가 이상하면 진작 말을 했어야지. 내일이 오디션인데 왜 오늘 와서.
동윤	원래 악기란 게 예측이 좀 어렵거든요. (지원에게) 무슨 오디션이야?
지원모	경후 영 아티스트 오디션이요.
동윤	아, 진짜? 저 친한 친구가 경후에 있는데.
지원모	정말요? 성함이…?
동윤	채송아요.
지원모	누군지 모르겠네요. (지원에게) 누군지 알아?
지원	(고개 젓는다)
동윤	엄청 예쁜 언닌데. 어떻게 모르지….

64 식당_안 (낮)

민성 사랑 고백에 대한 최악의 답이 뭘 거 같아?

송아 …….

민성 난 너 싫어. 미안해. 나 사실 유부남이야. 뭐 여러 가지 있겠지? 근데 다 필요 없고, 윤동윤 대답이 진짜 워스트 오브 워스트야.

송아 …….

민성 '못 들은 걸로 하겠다.' (헛웃음) 들어놓고 뭘 못 들은 걸로 해.

송아 (마음이 안 좋다)

민성 어떻게 그러지?

송아 …….

민성 (담담히 말하지만 상처받은 얼굴) 내가 혼자 좋아하고… 자긴 아니라는 거… 그래 아주 잘 알겠는데… 내가 자길 좋아한단 말이 그렇게, 없었던 일로 치고 싶을 만큼… 아무것도 아닌가?

송아 …….

민성 (씩씩하게, 그러나 진심이 느껴지게) 아프다, 송아야… 엄청 아프다!

65 현호네 편의점_카운터 (낮)

계산대 보는 현호. 생각에 잠겨 있다. 현관 종소리 "딸랑" 하고.

현호 (자동 반사) 어서 오세요…(하다가 깜짝 놀란다) !!

들어선 손님, 문숙이다.

66 동_취식 테이블 (낮)

다른 손님은 없고. 편의점 구석 취식 테이블의 문숙과 현호. 현호, 불편하고 어렵고. 테이블의 얼룩이 신경 쓰여 오른 손가락으로 꾸욱 눌러 닦는데. 현호의 반지를 보는 문숙.

문숙	부모님이 편의점 하신 지 이제 한 10년쯤 되셨지요?
현호	(바짝 긴장) 네.
문숙	그때, 현호군 아버님이 우리 건설사 퇴직하셨을 때….
현호	…….
문숙	나는 그때 현호군이 정경이한테 부탁을 할 줄 알았어요. 아버님 좀 도와달라고.
현호	…아버지 일은 아버지의 일입니다.
문숙	…그래요. 현호군은 부탁을 안 하는 사람인가보네.
현호	…….
문숙	현명한 사람은, 부탁이라는 걸 적재적소에 잘해요. 늙어서 현명해졌는진 몰라도, 나도 그렇고. 그래서 나도, 현호군한테 부탁 하나 할까 해요.
현호	(예상 밖이다, 문숙 보면)
문숙	이번에 서령대 음대 현악과에 교수 티오가 하나 났던데, 지원해보면 어때요.
현호	(깜짝 놀라는)
문숙	바이올린 교수 퇴임해서 나오는 티오지만, 꼭 바이올린을 뽑으란 보장은 없지요.
현호	(당황) 그래도 정경이가….
문숙	(O.L.) 그래요. 정경이. 서령대 교수 하고 싶어 하지. 지 하고 싶은 대로 하겠다고 고집 피우는데. (은근 뼈 느껴지게) 사람마다 맞는 자리가 있는 거잖아요. 걔 자리는 우리 재단 이사장이야. 교수가 아니라.
현호	(도대체 뭐라고 말해야 할지 모르겠다) 그래도….
문숙	현호군은 서령대 교수를 할 레벨이 안 된다?
현호	…(헛웃음) 예… 그렇죠.
문숙	근데, 그 레벨이라는 거 꼭 실력으로 정해지는 거 아니에요. 주위

에 누가 현호군을 믿고 지지하는가. 그게 더 중요할 수도 있지요. 그것도 운이고 능력이에요. …적어도 이 건은, 나는 정경이 편 아니에요. 현호군 편이지.

현호 (보면)

문숙 준영이도 좋아하지 않을까?

현호 …!?

문숙 나이 들어보니까, 동기간이든 친구든… 균형이 맞아야 해요. 하나가 유독 잘나거나 처지면… 못난 마음이 생기거든. 지금까진 학생이었으니까 잘 몰랐을 수도 있지만… 이제 사회인이니까 어디 한번 두고 봐요. 하나는 재단 이사장, 하나가 유명 연주가면… 하나는 서령대 교수 정도 되어야 서로 편하지 않겠어요?

현호 …!

67 시내_버스정류장 (낮)

민성과 헤어지는 송아. 버스에 탄 민성, 자리에 앉아 송아에 손 흔드는 밝은 얼굴. 송아, 마주 웃으며 손 흔들고. 버스 출발한다. 멀어지는 버스를 바라보는 송아. 마음이… 편치 않다.

68 공연장_외경 (밤)

69 동_주차장 (밤)

영인, 주차하고 내린다. 작은 꽃다발 들었다.
바로 맞은편에 주차한 고급 세단에서 내리는 수경을 알아본다.

영인 이수경 교수님!

70 동_일각 (밤)

공연장으로 걸어가며 대화 나누는 영인과 수경.

수경 경후 장학생이 한둘도 아닌데 개네들 연주휠 이렇게 일일이 쫓아다니는 거예요?

영인 장학금 사업이야 씨만 뿌려놓는 거니까요. 그 후에 잘 자라는지 계속 지켜봐야죠.

수경 그런다고 누가 알아줘요?

영인 (웃고 만다) 참. 4학년에 교수님 제자 중에 채송아, 김해나라고….

수경 네. 근데 왜요? 개네도 장학생이에요??

영인 아뇨, 장학생은 아니구요//

수경 (O.L.) 그죠? (악의는 없다) 해나는 성적이 중간이고 송아는 꼴찌라서….

영인 …그 둘이 지금 저희 공연기획팀 인턴 하고 있어요.

수경 그래요? 몰랐네. 아, 해나 개네 아버지가 우리 학교 공대 학장이에요.

영인 (몰랐다) 아… 네.

수경 아버지 닮아서 똘똘하고 싹싹해요. 그죠?

영인 …네. 채송아씨도 그래요.

수경 송아… 개가 우리 학교 경영학관가 나왔죠, 아마? 머리는 있는 애예요. 바이올린 성적이 영 안 나와서 그렇지….

영인 …아무튼… 송아씨, 일을 잘하네요. 이해력도 빠르고 센스도 있고요.

수경 그래요? 일이라도 잘하니 다행이네요.

영인 …….

71 경후문화재단_리허설룸 (밤)
준영, 핸드폰에 전화 오고 있다(무음 혹은 진동).

순간, 송아인가? 싶고. 밝아지는 얼굴.

얼른 핸드폰 집어 드는데, '엄마'.

준영, 받지 않고. 가만히 보고 있다. 이윽고 끊기는 전화.

준영, 괴로운 한숨 내쉬며 핸드폰 뒤집어놓는다.

72 **송아 집_ 송아 방 (밤)**

연습하다가 멈춘 송아, 심란한 얼굴로 열어놓은 악기 케이스 안의 스루포 단체 사진을 물끄러미 바라보고 있다. 사진 속 민성과 동윤, 송아.

73 **경후아트홀_ 로비 (낮)**

'2020 경후문화재단 영 아티스트 오디션 (현악부문/바이올린)' 안내문 종이 붙어 있다. 일찍 도착한 지원자 서너 명 정도 손 풀고 있고. 날 선 눈으로 보고 있는 엄마들. 긴장된 분위기.

74 **동_ 객석 (낮)**

송아와 해나, 10열 정도에 띄엄띄엄 있는 심사위원석 15석에 채점표와 생수병, 볼펜 놓고 있다. 긴장된 분위기. 채점표마다 심사위원 이름들 쓰여 있는데, '이수경' 있다.

75 **경후문화재단_ 사무실 (낮)**

성재, 다운. 각자의 자리에서 심사위원들에게 참석 확인 전화 돌리고 있다.

영인은 자기 자리에.

성재 (전화에) 네, 교수님. 그럼 곧 뵙겠습니다! (끊는데)

다운 (전화에, 깜짝 놀라) 네? 못 오세요??

반사적으로 다운을 쳐다보는 성재와 영인.

다운　(난감, 전화에) 아… 그래도… 아… 네… 네, 알겠습니다… 네…
　　　(끊는다)

영인　누군데요?

다운　첼로 정세훈 교수님이신데요. 급한 일이 생기셔서 못 오신다
　　　고….

영인　아니, 오디션 금방 시작인데 이제 와서? (하는데)

다운　(책상 위 핸드폰 진동 지잉) 어, (핸드폰 보고) 어, 이보람 교수님이
　　　다. 잠시만요.

영인　(기다린다)

성재　(핸드폰 집어 든다) 어, 나도 카톡. 잠시만요. (핸드폰 연다)

다운　(핸드폰 보더니) 앗! 바이올린 이보람 교수님도 심사 못 오신대요!

영인　뭐어? 아니 대체 이게 뭐 하자는 거야. (다운에게) 핸드폰 줘봐요.
　　　내가 통화 좀 해보게.

다운　네에. (핸드폰 건네주려는데)

성재　(O.L. 자기 핸드폰 보고 있다가) 어어, 잠깐만요, 잠깐만요….

영인　또 누구 못 온대요?

성재　(핸드폰 카톡 메시지에서 눈을 떼지 못하며) 전화… 안 하시는 게 좋
　　　을 것 같은데요.

영인, 다운　왜? / 왜요?

성재　정세훈, 이보람… 둘 다 우진대 교수죠? 거기 학교 커뮤니티 지
　　　금 난리 났다고.

다운　(답답) 아니, 왜요?

성재　…둘이 불륜이라고 터짐.

영인　(아연실색)

다운　헐….

잠시 침묵 흐른다.

영인 자자. 일단 우리는 우리 일을 합시다. 지금 그럼 첼로 한 명, 바이
 올린 한 명 펑크가 난 거죠.

다운 (울상) 네, 일단은요. 한 시간 남았는데 어떡하죠?

영인 …두 사람은 일단 나머지 확인 전화 돌려요. 내가 좀 알아볼게.
 (핸드폰 들고 회의실로 들어가면)

성재 (짜증, 혼잣말) 불륜설 작년부터 돌던 얘긴데, 왜 오늘 터져가지고
 는!

76 **달리는 버스 안 (낮)**
 어딘가 가고 있는 준영. 밝지 않은 얼굴.

77 **경후빌딩_지하 주차장. 수경의 차 안 (낮)**
 주차한 수경. 내리려다가 자동차 컵홀더 안에 쑤셔놓은 쓰레기
 (초콜릿 포장지 등)를 본다.

수경 (혼잣말) 아우, 이것 좀 버려야지.

 수경, 쓰레기를 갖고 내리려 그러모아 쥐는데, 반으로 접어놓은
 티켓 봉투가 있다.
 수경, 마침 잘 됐다 싶어 봉투를 집어 든다. 겉면에 쓰여 있는 '제
 이 체임버 오케스트라' 글자를 보는 수경. (신56에서) 정희가 줬
 던 티켓 봉투다.
 수경, 코웃음 치고는 봉투를 열고 (안에 티켓도 들어 있지만) 봉투
 안에 초콜릿 포장지 같은 걸 쑤셔 넣는데… 멈춘다. 갑자기 떠오
 르는 기억.

정희(E)	(신56에서) 내 조곤 행정 일 똑 부러지게 잘하거든.
영인(E)	(신70에서) 송아씨, 일을 잘하네요. 이해력도 빠르고 센스도 있고요.
수경	(어떤 생각이 떠올랐다)

78 경후아트홀_로비 (낮)

객석 정리하고 나오는 송아. 로비 여기저기, 지원자들(바이올린이 많고, 비올라/첼로도 조금) 맹렬 연습 중, 매서운 눈으로 지켜보는 엄마들. 긴장된 분위기.

송아, 연습하는 지원을 본다. 그 곁의 지원모, 다른 엄마들 두셋과 화기애애 담소.

엄마1	(부럽다) 지원이는 어쩜 저렇게 잘해요?
엄마2	오늘 오디션은 당연히 붙겠네~
지원모	(겸손한 척하지만 자신 있는) 호호~ 근데 요새 연습을 많이 못해서….
송아	…….

사무실로 돌아가려는 송아. 핸드폰 보면, '부재중(2) 이수경 교수님' 떠 있다.

송아, 깜짝 놀라며 전화 걸려는데, 로비로 막 들어선 수경과 마주친다.

송아	교수님!
수경	(송아를 보자 반갑게) 송아야! 여기 있었구나!

79 동_로비 일각 (낮)

| 송아 | (깜짝 놀라) 대학원이요? |

수경과 대화하는 송아.

수경	그래. 우리 학교 대학원. 와서 석사 해.
송아	(너무 놀라 말을 잇지 못하는데)
수경	(부드럽게) 내가 너 4년 동안 보니까, 머리도 좋고 이해도 빠른데, 다만 악길 너무 늦게 시작해서 솔직히 학교생활 좀 벅찼지?
송아	(울컥) ······.
수경	왜. 싫어?
송아	아뇨아뇨. 당연히 안 싫죠. (감정이 격해져 말을 잇지 못한다)
수경	그런데···?
송아	(감정 꾹꾹 누르며) 저는··· 교수님께서 다른 애들한텐 어느 나라 어느 학교에 어느 교수님한테 가라고 소개도 해주시는데··· 저한테만 아무 말씀 안 하셔서···.
수경	(다정하게) 어이구, 그래서 힘들었구나?
송아	······.
수경	일부러 안 권했지. 내가 더 끼고 가르쳐보고 싶은 욕심이 나서.
송아	(감동) ···!!
수경	(미소) 대학원 와서 나랑 2년 더 재밌게 악기 해보자?
송아	네!

송아, 행복하다.

| **80** | **동_객석 (낮)** |

수경 포함한 심사위원들 착석해 있다.
서로 좌석 두 개씩 띄우고 앉은.

(제일 가장자리, 채점표와 생수 놓인 자리 두 개 나란히 비어 있다)
영인, 무대 아래에서 심사위원들에게 주의사항 말한다.

영인 점수는 100점 만점을 기준으로 써주시면 최저, 최고점을 제외하
 고 평균을 내게 됩니다. (말 이어진다)

 그때, 한쪽 문 조용히 열린다. 들어오는 정경. 빈자리에 앉는다.
 영인, 정경과 눈 마주친다. 영인, 와줘서 고맙다는 눈짓.
 정경, 눈으로 인사하고. 핸드백 내려놓고 고쳐 앉는데.
 반대편 문 열린다.
 정경, 열린 문으로 자연스레 시선 가는데….

정경 …!

 급하게 들어오는 현호다.
 현호, 그쪽 끝의 빈자리(정경의 옆자리)에 앉는다.
 아직 정경을 보지 못한 현호, 뛰어왔는지 숨이 차다.
 현호, 영인과 눈 마주치고. 영인, 눈짓으로 인사.
 현호, 손부채질하며 숨 고르는데… 정경과 눈이 마주친다!

현호 …!
영인 (공지사항 끝) 바쁘신 와중에 오늘 저희 영 아티스트 오디션 심사
 에 와주셔서 다시 한번 감사드립니다. 그럼 잘 부탁드립니다. (꾸
 벅)

 영인, 나가고. 객석 조명 조금 낮춰지고 무대 조명 환하게 밝아
 진다.

정경, 현호에게서 고개를 돌리고, 무대를 본다.

현호 …….

해나 (무대로 나와 말하는) A조 1번입니다. (들어가면)

지원자1(여, 10~15세 사이), 반주자1(여, 30대)과 무대로 나와 꾸벅 인사한다.

81 동_로비 (낮)
송아, 공연장 출입문 앞에 의자 두고 앉아 있다. (문 반대쪽 의자에 다운 앉아 있다)
공연장 문 열리고, 지원자1과 반주자1 나온다. 지원자1의 엄마 득달같이 달려가 "잘했어?" 등등 묻고. 지원자1, "그냥…" 하고.
송아, 바로 앞에 대기하고 있던 지원자2(여, 10~15세 사이)와 반주자2(여, 30대) 들여보낸다.

송아 (문 열며) 들어가세요.

지원자2와 반주자 들어가면, 송아, 문 닫고, 다시 앉는데,
지원자1과 엄마 목소리 들린다.

지원자1엄마 심사 누구누구 오셨어?

지원자1 잘은 못 봤는데, 이수경 교수님 오셨어.

송아, 수경의 이름을 듣자 아까 일이 떠오른다.

수경(E) (신79에서) 내가 더 끼고 가르쳐보고 싶은 욕심이 나서. 대학원

와서 나랑 2년 더 재밌게 악기 해보자?

송아 (미소 감출 수 없는데)

다운 (송아가 웃는 걸 봤다) 뭐 좋은 일 있으세요?

송아 네? 아, 아니에요. (얼른 표정 관리)

82 **서령대 음대_외경 (낮)**

83 **동_ 태진 교수실 안 (낮)**

그랜드 피아노 두 대 나란히 있고. 악보가 가득 꽂힌 책꽂이, 오디오, 음반장 등.

책장 한 칸에는 태진이 받은 상패들 대여섯 개[2] 있다.

그 가운데, 준영(22)과 함께 찍은 태진의 사진[3] 액자에 시선 머무는 준영. (사진 속 준영, 미소 짓고 있지만 어색한. 태진, 준영에게 어깨동무, 아주 환한 미소)

준영 …….

그때, 준영에게서 돌아서 드립커피 내리고 있던 태진, 커피 두 잔을 들고 준영 쪽으로 돌아선다. 그 기척에 준영, 얼른 액자에서 시선 거둔다.

태진, 커피를 티 테이블에 놓고 준영의 맞은편에 앉으며,

태진 무슨 요일에 하고 싶어?

2 차세대 지도자상 / 음악스승상 / 경후문화재단 참스승상 / 21세기 음악계를 이끄는 스승상 / 서령대학교 음악대학 공헌상 등.

3 둘 다 정장, 꽃다발. 뒤로 현수막 보인다. '박준영 쇼팽콩쿠르 2위 입상 기념 기자간담회'.

준영	네?
태진	2학기에 니 레슨 시간 빼두려고.
준영	…….
태진	지도교수 신청서 얼른 내. 기한 넘겨서 조교 귀찮게 하지 말고. 어?
준영	…네.

책꽂이의 다른 쪽(준영이 보지 않은 쪽), 다른 사진 액자. 어린 준영(15)을 레슨하는 태진의 사진. 웃는 준영, 환히 웃는 태진. 친해 보이는 두 사람.

84 경후아트홀_로비 (낮)

의자에 앉아 있는 송아. 아직도 기분 좋다.
공연장 문 열리고, 지원과 반주자3 나오자 얼른 일어난다.
지원에게 득달같이 달려오는 지원모.

지원모	(매섭다) 잘했어? 안 틀리구?
지원	(지원모 눈치 보며) 응.

지원모, 지원을 데리고 가며 "(반주자3에게) 선생님, 애 어제 송 교수님이 지적해주신 거 제대로 하고 나왔어요?" 등등 취조하듯 묻고. 그 모습 보는 송아.

85 버스 안 (낮)

버스에 승차하는 준영. 핸드폰 꺼내 카드 찍는다
타서, 핸드폰 넣으려다가 보면, '부재중(2) : 엄마' 떠 있다.
준영, 한숨 나온다. 생각만 해도 답답한. 핸드폰 전원을 끄고 주

머니에 넣는다.

86 **경후아트홀_객석 (저녁)**

오디션 끝났다. 무대 아래 서 있는 영인, 심사위원들에게 감사 인사한다.

영인 오늘 수고 많으셨습니다. 감사합니다! (꾸벅)

심사위원들 모두 자리에서 일어난다. 서로 "수고하셨습니다." 인사들 하고. 친한 사람들 두엇은 수다 떨며 나간다. 영인, 심사위원들 배웅하러 따라 나가고.
아직 안 나간 사람은 수경과 정경, 현호.

정경 (수경과 눈 마주치자 꾸벅) 안녕하세요.
수경 오랜만이네?
정경 …네. 잘 지내셨죠?
수경 나야 뭐. 이번에 우리 학교 지원한다며?
정경 …네.
수경 정희 언니가 너 차암 예뻐하지. 그치이?
정경 …….
수경 (뼈 있다) 열심히 해라? (정경이 인사하기도 전에 나간다)
정경 …….

정경과 현호만 남았다. 정경, 수경이 나간 쪽으로 서 있어 현호를 등지고 있는데.

현호(E) (정경의 등 뒤에서) 너 오는 줄 몰랐어.

정경 ……. (돌아선다) 나도 몰랐어.

그때 정경, 현호의 반지를 본다.

정경 …그거.

현호 (정경의 시선을 따라 자기 반지를 본다) …….

정경 왜 아직 끼고 있어.

현호 …….

정경 너랑 나. 끝났잖아.

현호 정경아.

정경 (차갑다) 근데 그걸 왜 끼고 있는 건데.

87 동_로비 (저녁)
 송아와 해나. 둘 다 수경에게 인사하고 있는데, 해나가 나서고 송
 아는 한 걸음 뒤.

수경 그럼 개강하고 보자! (간다)

송아, 해나 안녕히 가세요. / 조심히 들어가세요!

해나 (수경 떠나자) 여긴 언니가 치우세요, 저 리허설룸 치울게요! (바
 로 간다)

 혼자 남는 송아. 얼굴 표정 밝다.
 잠깐 가만히 서 있다가 핸드폰 꺼낸다.
 카톡 열고, 준영과의 1:1 대화창 열어 메시지 쓴다.

송아(E) (기쁘다, v.o.) 준영씨. 나 오늘 되게 기분 좋은 일 있어요.

메시지 쓰는 송아의 얼굴에 미소 번진다.

88　　동_객석 (저녁)

현호　　…우리, 얘기 좀 해.

정경　　(차갑다) 할 얘기 없어.

현호　　(미치겠다)

정경, 현호의 얼굴을 보자 역시 미치겠다. 미안하고… 미안한.

정경　　…가. 먼저 나가.

현호　　…정경아.

정경　　(차분) 영인 언니가… 우리 일 모르니까 부른 것 같은데….

현호　　…….

정경　　(마음 굳게 먹고) 그래서 지금 언니한테 얘기하려고. 우리 일. 그러
　　　　면 너 불편할 거야. 그러니까… 지금 나가.

정경, 현호의 대답을 기다리지만… 침묵.

정경　　(답답하다, 울어버릴 것만 같고) …내 말 좀 들어. 응? (하는데)

영인(E)　(들어오며, 밝은 목소리) 둘 다 여기 있었구나!

정경　　…!

영인, 정경과 현호에게 오고 있고.
정경, 이젠 어쩔 수 없다 싶다. 마음 독하게 먹는다.

정경　　(현호에게, 작게) …난 분명히 경고했어. 이젠… 니 탓이야.

현호　　…….

영인	(다가와서) 오늘 갑자기 불렀는데 와줘서 너무너무 고마워. 진짜… 심사 힘들었지?
정경	…아니에요.
영인	너네 약속 있니? 뒷정리 금방 하는데, 밥 먹구 가. 응? 맛있는 거 사줄게.
정경, 현호	…….
영인	아~ 데이트? (장난치는) 오늘 하루만 나 좀 껴줄래?
정경	(차분) 언니.
현호	…!
영인	응?
현호	…….

89	동_로비 → 객석 (저녁)
해나	(신73의 안내문 종이 떼어 죽죽 찢어 쓰레기통에 넣으며) 저 먼저 들어가요.
송아	(정리 마무리) 그래. (문득) 근데 팀장님은 어디 계셔?
해나	안에 계실걸요? (바로 간다)

송아, 정리 마친 로비를 쭉 둘러보면, 만족스럽다. 기분도 좋고.
객석 출입문에 붙은 '오디션 진행 중' 종이를 떼는 송아. (종이 반으로 접어 들고)
송아, 객석 안으로 들어가는데, 정경(송아 등지고 있는)의 목소리 또렷이 들린다.

정경	(현호 외면하며) 우리, 헤어졌어요.
송아	…!!

송아, 너무 놀라 우뚝 멈춰 선다. 현호와 영인이 함께 있는 것을 본다.

(아직 현호와 영인은 송아를 보지 못한)

그 순간, 정경, 영인을 보면서 다시 한번 분명히 말한다.

정경 헤어졌다구요, 우리.

영인 (너무 놀란) …어… 그렇…구나.

현호 …….

정경 (차갑게, 영인에게) 그래서 재단 창립 공연 연주, 프로그램 바꾸셔야 할 것 같아요. 피아노 트리오는… 못하게 됐으니까요.

현호 …….

무거운 침묵 흐른다.

영인 …그래. 알았어.

현호 …….

송아 …….

정경 …저 먼저 갈게요. (돌아서려는 순간)

현호 정경아.

정경, 멈춘다. 이렇게까지 하고 싶진 않았는데… 마음 독하게 먹는다.

정경 (현호를 똑바로 쳐다보며) 한현호. 설마 나랑 정말 결혼할 생각이었어?

현호 !!

정경 무슨 자신감이야? 너한테 뭐라도 있긴 하니?

현호	!!
송아	!!
정경	나 너 지겨워, 이제.
현호	!!
송아	!!

정경, 현호의 얼굴을 보자 마음 무너지지만… 애써 마음 다잡는다.
정경, 돌아서 객석을 나가는데… 송아를 본다.
정경, 조금 놀라지만, 태연한 척, 송아의 옆을 스쳐 지나간다.
우두커니 서 있는 현호, 난감한 얼굴의 영인.
그때 송아, 현호와 눈 마주친다. 큰 충격을 받은 현호의 얼굴.
현호, 송아를 보자 애써 침착하려 하지만 다시 한번 동요하는 얼굴.
송아, 마음 무너진다. 고개 숙이고 객석을 도로 나간다.
영인, 현호에게 뭐라고 말을 건네야 할지 모르겠는데.

현호	…(영인에게 밝게) 와아, 이정경 쎄다. 그죠.
영인	…….
현호	(쾌활) 거의 역대급인데요? 와우. (보란 듯 씨익 웃지만, 상처받은…)

90	동_로비 (저녁)

아무도 없는 로비. 경비(남, 60대) 둘러보다가 객석 쪽으로 다가
간다.

경비	(혼잣말) 누가 있나? (닫힌 문 열려는데)

문에 붙어 있는 종이 본다. '오디션 진행 중'. (신89에서 송아가 뗐
던 종이)

경비, "아이구야." 깜짝 놀라며 얼른 문에서 손 떼고 간다. 텅 빈.
고요한 로비.

91 **경후문화재단_ 사무실 출입문 앞** (저녁)
돌아온 송아. 들어가지 못하고 멈춰 선다.
좀 전에 목격한 것의 여파로 울컥하고.
감정 겨우겨우 눌러 담는 송아.

92 **정경의 집_ 연습실** (밤)
악기 케이스 여는 정경. 담담한 얼굴. 송진[4] 꺼내 활에 바르는데,
열어놓은 악기 케이스 안, 뒤집어 끼워놓은 사진(트리오 사진)에
시선 머문다.

정경 …….

그러다 탁! 송진을 바닥에 떨어뜨리는 정경. 움찔 놀라 보면, 반
으로 똑 깨진 송진.

정경 …….

[인서트] **정경 회상. 서령대 음대_ 연습실** (9년 전. 신입생. 낮)
좁은 연습실. 윙윙 헤어드라이어 소리 요란하다.
피아노 의자에 앉아 있는 정경. 바이올린은 피아노 위나 근처에
올려져 있고.

4 천에 싸여 있는 송진이고, 송진은 소모품이라 지금 깨진 송진은 과거에 깨졌다가 현호가 붙여준
송진은 아닙니다.

정경, 미심쩍은 얼굴로 보고 있는 곳… 현호다.
구석에 쭈그리고 앉아 있는 현호의 등. 뭔가 하고 있는.
그때 드라이어 소리 멈추고.

현호　(해맑은 얼굴로 정경 돌아본다) 붙었다!!
정경　(정말?)

현호, 정경에게 손 내미는데(다른 손엔 어디서 구해왔는지 낡은 드
라이어 들고 있고). 현호의 손바닥 위. 두 개로 깨졌던 송진이 붙었
다. 깨진 자국은 있지만.
정경, 신기하다. 송진이 정말 붙었나 살짝 만져보려는데,

현호　(얼른) 뜨거워, 조심해!
정경　(손 거둔다) …….
현호　(의기양양) 봐봐, 내가 됐댔잖아!
정경　(현호 보면)
현호　담에도 깨지면 붙여줄게! 나 완전 자신 있어!

신나서 웃는 현호. 행복해 보인다. 그런 현호를 물끄러미 보는
정경.

[현재]
정경, 쪼그리고 앉아 송진 조각을 송진 천에 넣고, 천으로 싸서
일어난다.
휴지통 앞으로 가는 정경. 그러나 버리지 못하고. 송진을 손에 꼭
쥐는데….
눈물 흐르기 시작한다. 아무리 참으려 해도 터지는 눈물.

송진을 꼭 쥐고 주저앉는 정경. 울음 터지고….
"미안해… 미안해 현호야…" 되뇌이며 우는 정경. 울음으로 들썩
이는 등.

93 경후문화재단_ 리허설룸 (밤)
들어오는 준영. 바로 피아노 의자에 앉아 바닥에 백팩 내려놓는다.
백팩에서 악보 몇 권 꺼내고, 메트로놈 꺼내는데 백팩에 넣어놨
던 핸드폰이 바닥에 떨어진다. 준영, 핸드폰 본다.

준영 …….

준영, 핸드폰 집어 들고 전원 켠다. 전화 메뉴 누르려는데,
카톡 새 메시지 1 보인다.
준영, 눌러보면. 송아의 메시지.

송아(E) (v.o.) 준영씨. 나 오늘 되게 기분 좋은 일 있어요.
준영 (순간 얼굴 확 핀다)

준영, 얼른 전화하려고 최근통화기록 열면 위쪽에 '채송아' 있다.
(바로 밑엔 부재중 통화 '엄마' 기록 보이고)
송아 이름을 누르려는 순간, '엄마' 전화 온다! (진동 혹은 무음 모드)

준영 …!

준영, 전화가 끊기길 기다리는데… 끊기지 않는 '엄마' 전화.
결국 핸드폰을 던지듯 가방에 집어넣는다.
피아노 건반 뚜껑 열고, 악보 넘기는데.

전화가 마음에 걸린다. 결국 핸드폰을 다시 꺼내는 준영.
내키지 않지만 전화 건다.

준영모(F) 준영아.

준영 …네.

준영모(F) (눈치 보는) 어, 저기 혹시…(주저하면)

준영 (차갑다) …알아보고 있어요.

준영모(F) (당황) 어? 어… 그래. 고마워… 근데… 혹시 어떻게 좀… 빨리 안
 될까…?

준영 (화난다) 대체… 언제까지 이러실 거예요! 아버지 요샌 안 그런다
 면서요! 보증 서기 전에… 주변에 이야기 좀 제대로 하세요. 엄
 마 아들, 잘나가는 피아니스트가 아니라, 빈털터리라고요!

준영모(F) …….

준영 (폭발한다) 2천만 원이 누구 집 애 이름이에요? 그렇게 큰돈이 달
 라면 바로 나와요? 아버지보고 제발! 정신 좀 차리라고 해요! (끊
 는다)

 숨 몰아쉬는 준영. 화나고. 슬프고.
 화 삭이면… 후회된다. 준영, 애증 섞인 얼굴로
 핸드폰 다시 집어 들고, 전화 건다.

준영모(F) (기죽은) 어어, 준영아.

준영 …있는 거 지금 다 보낼게요. 얼마 안 돼요.

준영모(F) …고마워….

준영 (차갑다) 이게 다니까, 나머진 알아서 하세요. (끊는다) ……

 준영, 답답한 한숨 쉬고. 핸드폰 열어 은행 앱 연다. 로그인하는

데….
순간 멈칫. 계좌 잔액이 23,852,984원.
다시 봐도 2천만 원이 넘는다.

준영 ?!

계좌 상세내역 눌러보는 준영. 크게 놀란다.
어제 자로 입금된 2천만 원.

입금 나문숙 20,000,000

송금인 이름, 문숙이다! 혼란스러운 준영.

94 **고급 식당_룸 안 (밤)**
시향 후원회 식사. (총회 같은 모임은 아닌, 친목 식사 자리) 주로
40~60대 기업인, 부유한 재력가 남녀 10여 명 식사 중이다.
문숙, 옆자리 후원회1 (남, 30대 중반, 건실한 재벌 3세)과 웃으며 이
야기 나누는 중.

문숙 저번 승지민 협연은 못 갔는데…. (핸드백 속에서 핸드폰 문자수신
진동 들리자) 아, 잠시만요. (핸드폰 꺼내서 보는데) …….

95 **경후문화재단_ 리허설룸 + 고급 레스토랑_룸 앞 복도 (밤. 교차)**
준영, 문숙에게 보낸 문자를 보고 있다. ('이사장님, 저 박준영입니
다.')
일단 보냈는데, 그다음에 뭐라고 써야 할지 주저하고 있는데….
갑자기 전화 온다. 흠칫 놀라는 준영. '나문숙 이사장님'이다.

준영, 전화 받는다.

준영 (핸드폰에) 여보세요.

문숙(F) 준영아.

준영 네, 이사장님.

문숙(F) 잘 지내지? 문자를 보냈길래.

준영 네.

문숙(F) 무슨 일 있니?

준영 그게… 조금 착오가 있는 것 같아서 연락드렸습니다.

문숙 (무슨 얘긴지 안다, 그러나 태연하게) …착오?

준영 (말 꺼내기 어렵지만) …저… 어제 제 계좌로 돈을 보내신 걸 조금 전에 알았습니다. 아무래도 잘못 보내신 것 같아서….

문숙 반주비다. 저번에 우리 집에서 연주한 거.

준영 네? (놀라고 당황스러워 뭐라고 말을 잇지 못하는데)

문숙 너하고 나, 재단 경영자랑 아티스트 관계다. 줄 거 줄 테니까 받을 건 받아. 그래야 서로 이런저런 오해가 없는 거야.

준영 (당황) 아뇨, 이건 받을 수 없습니다.

문숙 왜. 돈이 적어?

준영 (미치겠다) 아뇨. 그날 연주는 제가… 한 거구요. 이러시지 마세요. 돌려드리겠습니다.

문숙 오해 없게 하자는 말 못 알아듣겠어?

준영 이사장님!

문숙 나는 빚지고 사는 사람이 아니야. (끊는다)

준영, 당황한 얼굴로 끊긴 전화를 보고 있다.

96 고급 식당_룸 앞 복도 (밤)

전화 끊은 문숙. 마음이 편치는 않지만… 그래도 이렇게 해야 한다.

97 경후문화재단_ 리허설룸 (밤)
 준영, 괴롭다.

 [인서트] 카페_안 (낮. 4회 신49 보충)
준영 (화를 꾹꾹 누르며) …이번엔 얼마가 필요하신데요.
준영모 (주저하며) …2천만 원 정도… 될까?
준영 (어이없고, 화나고) …….

 [현재]
 준영, 갈등하지만… 그래도 이러면 안 된다. 결심한 얼굴로 일어
 난다.

98 정경의 집_ 대문 앞 (밤)
 기다리고 있는 준영. 마음이 무겁다.
 준영의 앞에서 멈추는 문숙의 세단.
 운전기사, 얼른 내려 뒷좌석 문 열어주려는데, 문숙이 열고 내린다.

문숙 어쩐 일이니.

99 동_ 거실 (밤)
 마주 앉은 준영과 문숙.
 준영, 정경이 집에 있는지 신경 쓰이고.
 2층 발코니 쪽으로 시선 가는데.
 알아채는 문숙.

문숙	…집에 없다, 정경이.
준영	…….
문숙	뭘까, 니가 이 시간에 나를 찾아올 일이.

문숙, 지그시 준영을 바라보고 미소 짓는다.
준영, 결심한 듯 재킷 안주머니에서 무엇인가를 꺼내 조심스럽게 테이블에 올려놓는다. 흰 봉투다.

100 윤 스트링스_ 안 (밤)

서랍에서 새 송진 꺼내는 동윤. 와 있는 손님, 정경이다. (바이올린 없이 온)
정경, 한 바퀴 둘러보다가 한 켠의, 스루포 단체 사진 액자를 본다.
사진 속, 20대 초반 송아에 시선 머무는 정경.

동윤	여기.
정경	고마워. 얼마야?
동윤	됐어. 나중에 니 악기나 손보러 와. 니 덕에 스트라디바리우스 한 번 만져나보자. …고 폼 나게 지르고 싶지만! 만오천 원입니다. 난 영세 자영업자라서.
정경	(웃으며 돈 꺼내 낸다) 여기. 갑자기 와서 미안해.
동윤	괜찮아. 나 여기 사는데 뭐. 아, 악기 닦는 천 줄까?
정경	그래.
동윤	잠깐만. (돌아서서 "아 박스를 어디다 뒀더라." 찾는데)
정경	(다시 스루포 단체 사진에 시선 가고) …송아씬 여기 자주 오니?
동윤	송아? 가끔? 왜?
정경	…아니, 그냥. 친해 보여서. …얼마나 친한 거야?
동윤	(헛웃음) 무슨 질문이 그래?

정경	…….
동윤	(박스 찾았다) 친해. 오래 봤고. …너랑 박준영 같은?
정경	(쓸쓸) …….
동윤	(악기 닦는 천 내민다) 여기.
정경	고마워. (오른손으로 받는데)
동윤	(정경 손에 반지 안 낀 것 본다) …….

[플래시백] 신31. 인터미션_안 (저녁. 동윤 시점)

동윤, 생각에 잠긴 현호가 무의식적으로 반지를 만지작거리는 것을 보는.

[현재]

동윤	…송아보다 한현호가 더 자주 와. 애인이 안 만나주나?
정경	(쓴웃음 짓다가) …갈게. 시간 너무 뺏었네.
동윤	그래. 우리 중학교부터 동창인데 너랑 제대로 얘기해본 건 오늘이 첨인 것 같다.
정경	그랬나. (웃고 일어나는데)
동윤	정경아.
정경	(보면)
동윤	현호… 너무 애태우지 마라. 착한 놈이라고 속까지 없겠냐.
정경	…….
동윤	(정경이 들고 있는 천 보며) 그거 두 개야. 하나는 현호 주고. (웃으며) 담엔 함 같이 와.
정경	…….

정경, 손에 든 천을 물끄러미 보다가, 동윤을 본다.

정경 …우리,

101 **현호 집_ 현호 방 (밤)**
정경(E) 헤어졌어.

현호, 반지를 만지작거리다가… 뺀다. 괴로운 얼굴.

102 **서초동 버스정류장 → 골목 (밤)**
바이올린 메고 버스에서 내리는 송아.
몇 걸음 걸어가다 멈추고, 핸드폰 꺼내 준영에게 보낸 톡 확인하
는데.
숫자 1이 사라졌다.

송아 …! (혼잣말) …읽었네.

송아, 보낸 메시지 창을 가만히 들여다본다.
'오늘 되게 기분 좋은 일 있어요.'
송아, 핸드폰 넣으려다가 멈추고.
핸드폰을 손에 꼭 쥐고 잠시 망설이다가…
용기 내어 준영에 전화 건다.
송아, 긴장된 얼굴로 준영이 전화 받기를 기다리는데…
신호만 가고 받지 않는 준영.

송아 …….

송아, 조금 서운하기도 한데…
애써 털어버리고 핸드폰 넣는데… 멈칫.

이쪽으로 오고 있는 사람, 정경이다.
서로를 알아보는 두 사람. 멈추는 송아와 정경.

송아 (어색하게 인사) 어… 안녕하세요.
정경 (놀랐지만) 안녕하세요.

그리고 둘 다 말 없고. 송아, 너무 어색한데,

정경 송아씨.
송아 네?
정경 …15년이에요, 준영이와 저.
송아 (나한테 갑자기 왜…) …알아요.
정경 (바로) 끼어들지 마세요.
송아 …!! (당황스러워 뭐라 말하려는 순간)
(E) (정경의 핸드폰 벨소리)

정경의 핸드백 안에서 날카롭게 울리는 핸드폰 벨소리.
흠칫 놀라는 송아와 정경.
정경, 핸드폰 꺼내 보면 액정화면, '박준영'.

정경 (송아 똑바로 쳐다보면서 핸드폰 받는다) 어, 준영아.
송아 …!!

6회

라프레난도 raffrenando
:속도를 억제하면서

정경의 집_거실 (밤. 5회 신 99 보충)

마주 앉은 준영과 문숙. 테이블 위, (준영이 올려놓은) 흰 봉투.
문숙, 이미 예상했기에 놀라지 않는다. 내색도 하지 않고, 아무
말도 없는.
준영, 문숙이 아무 말도 하지 않자… 먼저 입 뗀다.

준영 …보내주신 돈입니다. 받고 싶지 않습니다.

문숙 고작 2천만 원 받을 배짱도 없니?

준영 (…!)

문숙 음악 한다는 애들, 한 번이라도 나랑 독대할 기회 얻는 애들이 몇
 이나 되는 것 같니? 그런데… 너는 15년 동안이나 내 곁에 있으
 면서 나한테서 얻어낸 게 뭐야. (피아노에 시선 주며) 고작 저 피아
 노 하나도 감당을 못해 못나게 굴 때부터 너에 대한 기대를 접었
 지만. …여태 그 꼴인 줄은 몰랐다.

 문숙, 차갑게 돌아선다. 서재 쪽으로 가는 문숙.
 준영, 꾹꾹 참지만… 결국,

준영 저 피아노요,

문숙 ……. (준영을 돌아보면)

준영 칠 때마다, 건반이 너무 무거웠습니다.

문숙 …….

준영 저 피아노 때문에… 한 번도 제 마음을 따라가본 적이 없었어요.
 갖고 싶은 거… 탐나는 거… 그냥 다 참고… 견뎠습니다. 그런
 데… 그게 그렇게 못난 건가요…?

 문숙, 말없이 준영을 본다. 준영의 속을 꿰뚫어보듯이.

문숙	준영아.
준영	…….
문숙	너는, 그래서 안 된다는 거다.
준영	(!!)

준영, 고개를 떨군다.
그러나 문숙의 다음 말, 이어지지 않고. 준영, 고개를 드는데….

| 준영 | …!! |

휘청, 하는 문숙. 벽을 짚는.

| 준영 | (벌떡 일어나며) 이사장님! |

준영, 얼른 문숙을 부축하는데.

문숙	(어지럽다, 정신 잡으며) 괜찮…! (정신을 잃고 쓰러진다)
준영	(사색이 되어) 이사장님!!

02	**달리는 구급차 안 (밤)**

이송되는 문숙. 구급대원 곁에 초조하게 앉아 있는 준영. 문숙,
아직 의식이 없고.
준영, 미치겠다. 그러다 퍼뜩 정신이 든다. 주머니에서 핸드폰 꺼
낸다!

03	**서초봉_ 골목 (밤. 5회 신102 보충)**
정경	송아씨.

송아	네?
정경	…15년이에요, 준영이와 저.
송아	(나한테 갑자기 왜…) …알아요.
정경	(바로) 끼어들지 마세요.
송아	…!! (당황스러워 뭐라 말하려는 순간)
(E)	(정경의 핸드폰 벨소리)

정경의 핸드백 안에서 날카롭게 울리는 핸드폰 벨소리.
정경, 송아를 빤히 바라보며 전화 받는다.

정경	어, 준영아.
송아	!!!
준영(F)	(정경과 거의 동시에) 정경아!

04　　종합병원_ 수술실 앞 (밤)

수술실 문 앞, 비서팀1, 2(남, 30대, 양복) 서 있고. 그 곁, 초조하게
기다리는 준영.

정경(E)	준영아!

준영, 보면. 뛰어오는 정경, 이미 눈물이 글썽. (비서팀1, 2, 정경에
게 깍듯 목례하고)

정경	할머닌…?
준영	(침착) 부정맥이래. 지금 수술 중이셔.
정경	…! (눈물 왈칵)
준영	(맘 아프다) 걱정 마. 의사가 별일 없으실 거랬어.

정경	(눈물 가득) 할머니….
준영	(팔 잡고 의자 쪽으로 안내한다) 일단 좀 앉아.

준영, 정경을 겨우 앉히고 물러나려는데. 준영의 팔을 잡는 정경의 손.

준영	(정경을 보면)
정경	…같이 있어줘.
준영	…….
정경	무서워.

05 **송아 집_송아 방** (밤)

자려고 누웠지만 잠 안 오는 송아. 뒤척이는.
결국 일어나 침대 위에 앉는다.
핸드폰 열고, 준영과의 1:1 카톡창 열면, 아직도 답장은 없는 상태.

[인서트] **서초동_골목** (밤. 신3 보충)

정경	(바로) 끼어들지 마세요.
송아	…!! (당황스러워 뭐라 말하려는 순간)

그때, 정경의 핸드백 안에서 핸드폰 벨소리 날카롭게 울린다.
정경, 송아를 빤히 바라보며 전화 받는다.

정경	(핸드폰에) 어, 준영아.
송아	!!!
정경	뭐? (크게 놀란다) 어, 알았어! (급하게 끊는다)
송아	(사색이 된 정경에게 말을 걸려는데)

정경 (마침 오는 택시를 급하게 잡는) 택시!

정경, 택시를 바로 잡아타고 간다. 택시 떠나면, 덩그러니 남은
송아.

[현재]
송아 ·······.

송아, 망설이다 준영에 카톡 쓴다. **혹시 무슨 일 있어요?**
그러나 망설이다 보내지 못하고··· 쓴 메시지를 다 지운다.

06 종합병원_ 대합실 (밤)
 준영과 정경, 나란히 앉아 있다.
 준영, 문숙이 걱정되고 머리가 복잡한데.
 준영, 정경을 보면, 안절부절못하는 정경의 손.
 준영, 마음 아픈데. 준영의 어깨에 기대는 정경.
 준영, 순간 굳는데···.

정경 (지쳤다) ···나 잠깐만··· 잠깐만 이러고 있을게. (눈 감는다)
준영 ·······.

07 [인서트] 준영 회상. 식당_ 작은 룸 (낮. 한여름. 대학교 2, 3학년 때)
 준영, 정경, 현호. 하루 늦은 정경의 생일파티 중. 정경, 숫자초 21
 불어 끈다. 준영과 현호, 박수 치고. 정경, 고마워한다.

현호 하루 늦게지만 생일 축하해!
정경 (사랑 가득한 표정, 현호 보며) 고마워!

준영	(정경과 눈 마주치자) …축하해.
정경	…고마워.

[짧은 jump]

좀 가라앉은 분위기로 대화하는 세 사람.

정경 옆에 현호 앉았고. 준영은 반대편.

각자 앞에 술잔들 있다. (폭음한 것은 아니고, 한두 잔씩 한)

정경	왜 하필 내 생일에 갔을까.
현호	응?
준영	……
정경	우리 엄마. 엄마보고 자기가 죽을 날을 고르라면 아마 365번째 순위로 골랐을 날이 자기 딸 생일이었을 텐데.
준영, 현호	……
정경	생일마다, 엄마가 생각나. 아마… 할머니도 그렇겠지.
현호	…… (안쓰럽게 정경 본다)
준영	……
정경	할머니가 조금만 늦게 일어나도, 기침만 해도… 무섭고… 할머니가 비행기 타는 거… 차 타는 거 다 무서워. 할머니도 언젠가 갑자기 훌쩍 떠나버릴 것 같아서.
현호	오래 사실 거야. 건강하시잖아.
정경	할머니까지 가시면 나도 죽을지도 몰라.
준영	(덜컥 내려앉는 마음) …!
현호	그게 무슨 소리야.
정경	혼자 남겨지기 싫어. …무서워.
준영	……
현호	아빠도 계시잖아. 나도 있고. 준영이도 있고. 그치. (준영에게, 대답

하라는 눈짓)

준영 ···어···.

현호 (정경의 손을 꽉 붙잡고 강아지처럼 정경을 보는) 그러니까 그런 말
 하지 마? 응? 나랑 같이 백 살까지 살아야지.

정경 (현호 가만히 보다가, 피식 웃음 난다) 난 니가 이래서 좋아. 어쩌면
 그늘이 하나도 없니 너는. 세상이 다 아름답지?

준영 ·······.

현호 (정경에게, 일부러 더 쾌활하게 장난치듯) 니가 있으니까 내 세상이
 아름다운 거지.

정경 (피식 웃는다) 뭐래.

현호 오~ 웃었다, 웃었다! (하는데)

정경 (눈물 또르르 흐르고, 스스로 당황해서 얼른 닦으려는데)

준영 (봤다!)

현호 (당황, 얼른 손으로 정경의 눈물 닦아주고, 꼭 안아준다) 왜 울어. 울지
 마. 난 절대 너 혼자 안 둬. 그니까 울지 마, 응? (토닥이는)

정경, 현호에게 가만히 안겨 있고.
그런 정경을 마음 아프게 보는 준영.
카메라, 테이블 밑, 바지 주머니에서 손수건(정경이 나중에 준 검
은 손수건과 다른 무늬 손수건) 반쯤 꺼낸 준영의 손. 손수건을 다시
주머니 안에 넣는.

08 [현재] 종합병원_ 대합실 (밤)
 준영, 지친 정경의 얼굴을 보다가 가만히 시선 옮긴다.
 고요한 대합실, 깊어가는 밤.

09 경후문화재단_회의실 (오전)

빈 회의실에 들어와 핸드폰 받는 송아. 문 닫힌 것 확인하고 전화 받는다.

송아	(핸드폰에) 어, 민성아. 왜? (사이, 깜짝 놀라) 오늘 저녁?
민성(F)	어. 애들이랑 보자구. 왜? 약속 있어?
송아	아니, 약속은 없는데… 너 괜찮겠어?
민성(F)	뭐, 윤동윤? 아 됐어 됐어. 내가 걔 땜에 우리 스루포까지 없던 일로 해야겠냐. 나 너—무 멀쩡해!
송아	(진짜 괜찮은 건가…)
민성(F)	걱정 말고, 이따 꼭 와!
송아	…알았어. 이따 봐.

10 경후문화재단_사무실 (오전)

영인 없다. 송아, 회의실에서 나와 자기 자리로 와 앉는데, 해나 목소리 들린다.

해나	(영인 자리 쪽 보고) 근데 팀장님은 외근 가셨어요?
성재	뭐 갑자기 일이 생기셨다고. 곧 오실 거야. (더 이상 궁금하지 않다)

성재와 다운, 해나, 여유롭게 노닥거리기 시작한다. (어제 오디션 고생했다, 이제 인턴 얼마 안 남았네, 휴가 안 가냐 등등)
송아, 영인의 빈자리 한 번 쳐다보고. (일 시작하려) 고쳐 앉는다.

11 종합병원_외경 (오전)

12 종합병원_1층 출입구 앞 (오전)

영인을 배웅 나온 준영. 택시 오고. 영인, 택시 탄다.

| 영인 | 고생했어. 너도 이제 들어가 쉬어. |
| 준영 | 네. 조심히 가세요. |

택시 출발하면. 보고 있는 준영.
안으로 들어가려는데,

| 준영 | …!! |

준영, 우뚝 멈춰 선다. (병원 안에서) 나오는 준영모다!
피곤한 기색의 준영모, 준영을 알아보지 못하고 오다가… 눈 마
주친다!

| 준영 | (놀란) …엄마. |

13 **경후문화재단_ 회의실 (오전)**
오디션 채점표 집계 준비하는 송아. 심사위원들의 채점표 종이
들 옆에 있다.
송아, 노트북 엑셀 파일 열고 기다리다가 문득 핸드폰에 시선 간다.
잠잠한 핸드폰.
그때 성재, 다운, 해나 들어오고. 송아, 얼른 노트북으로 다시 시
선 돌린다.

14 **종합병원_ 1층 로비 (오전)**
나란히 앉아 있는 준영, 준영모.

| 준영모 | 내가… 조금, 아주 조금 몸이 안 좋아…. |
| 준영 | 엄마 생각 말고… 의사는 뭐라는데요. |

준영모	(황급) 암 그런 거 아니고… 자꾸, 물건이 두 개로 보이고 그래서 동네 병원에 갔었는데 큰 병원으로 가보라고 해서….
준영	(초조하고) 그러니까 뭐래요 거기서!
준영모	모어… 머리에 혈관이 뭐가 좀 잘못되었다고….
준영	!! 그럼… 어떡해야 한대요?
준영모	수술을 하라고….
준영	그걸 왜 이제 말… (미치겠고) 수술하면 되는 거예요? 나을 수 있대요?
준영모	으응… 되는데…. (머뭇머뭇)
준영	(안도) 그럼 수술 날짜 빨리 잡아달라고 하세요.
준영모	근데… (주저하다가) 거의 2천만 원이 든다고 해서….
준영	…!!!

준영, 답답하고 화가 나고. 준영모에게 폭발하려는데, 퍼뜩 떠오르는 기억!

[플래시백] 5회 신93. 경후문화재단_ 리허설룸 (밤)
준영모와 통화하며 폭발하던 준영.

준영	(핸드폰에) 아버지보고 제발! 정신 좀 차리라고 해요! (전화 끊는다)

[현재]

준영	(얼어붙는다, 아니길 바라는) 엄마. 혹시… 2천만 원 필요하단 거…… 엄마… 수술비였어요…?
준영모	준영아, 그게…,
준영	!! (미치겠다) 엄마!! 왜 말을 안 해요, 그런 걸! 나는 또 아버진 줄 알았잖아요!

준영모	(황급) 아냐, 아버진 계속 이사장님이…(말실수했다, 멈칫)
준영	…이사장님이요?
준영모	아니, 그게 준영아….
준영	'계속'? 아버지가 그러는 걸 이사장님이 계속 도와주셨어요?
준영모	(거짓말 못하겠다, 시선 피하며) …어….
준영	!! (화가 치솟아 벌떡 일어난다)

15 **동_문숙 병실 안 (오전)**

아직 깨어나지 않은 문숙. 침대 곁에 있는 정경.

그때 노크 소리 들리고.

정경, 돌아보면. 막 귀국한 성근이다.

정경	(일어나며) 아빠.
성근	(급하게 다가온다) 정경아. (얼른 문숙 보고) 어머님은.
정경	괜찮으실 거래요.
성근	…….

어정쩡하게 서 있는 정경과 성근.

성근, 더 말하지 않아도 문숙을 걱정하는 마음이

정경에게도 느껴진다.

그러나 정경, 성근과 단둘이 있는 것이 영 불편하다.

정경	미국에서… 바로 오신 거예요?
성근	…어.

대화 끊기고. 어색한 정경.

16	동_1층 로비 (오전)
준영	(폭발한다) 대체, 왜 계속 이사장님 돈을 받아요! 네?!
준영모	엄마두 받으려고 받은 게 아니야… 정경이가 더 나서서 해주겠다는데….
준영	(귀를 의심한다) …정경이요?
준영모	그래, 그러는데 내가 어쩌겠어… 우리 사정 알고 너 도와주고 싶어서 그러는걸….
준영	(충격) …정경이가 안다구요, 이걸?
준영모	알지, 몰라 그럼…. 근데 엄마도 눈치가 보여서 이번엔 너한테 얘기한 거야….
준영	(O.L.) 엄마!
준영모	(준영이 폭발하자 깜짝 놀라는)
준영	(폭발) 정경이 앞에서 대체 내가! 내가 얼마나 더 비참해져야 돼요?! 정경이 볼 때마다 내가 무슨 생각 드는지 엄마 알아요? (쏟아내다가 멈칫!)

로비 저편, 이곳을 바라보는 정경이다!
정경, 준영의 폭발을 다 들은 것이 분명한, 어쩔 줄 몰라 하는 얼굴.

| 준영 | …!! |

준영, 최악이다. 어떻게 해야 할지 모르겠다.
결국 준영모와 정경을 모두 외면하고 병원을 나가버리는 준영.
정경, 나가버리는 준영의 뒷모습을 어쩌지 못하며 바라만 보는.

17	경후문화재단_회의실 (낮)
성재	(채점표의 점수 읽는) 80점.

송아	(노트북의 엑셀에 입력한다)

오디션 점수 채점표를 엑셀에 기입 중. 성재가 채점표 넘겨가며 점수 부르면 송아가 노트북에 입력 중. (80점은 지원자 2번의 마지막 심사위원 점수)

해나와 다운은 성재가 내려놓는 채점표 받아서 지원자들 순서 추첨해 이름 기록해놓은 종이와 비교해 노트북에 입력해놓는다. 성재, 이미 읽어 쌓아놓은 채점표를 다시 모아 첫 장 다시 집어 든다.

성재	자, 그럼 이제 3번 지원자. (채점표의 점수를 읽는) 91.
송아	(기입한다)
성재	다음은… (다음 채점표 들고 3번 지원자 칸 읽는) 93.
송아	(기입한다)
성재	다음은… (다음 채점표 들고, 3번 지원자 칸을 별생각 없이 읽는) 50.
송아	(입력하려다 멈춘다)
해나, 다운	…?
성재	(이제야 정신 든다, 다시 보고) 어?
다운	50점요?
성재	(모두에게 채점표 내민다) 어.

다운과 해나, 다가오고. 송아도 놀라 성재가 내민 채점표 보면, 분명 50이다.

(그 채점표의 다른 지원자들 점수는 모두 80~91 사이. 3번 지원자만 50점을 준)

다운	뭐지?

송아	(채점표 상단의 심사위원 이름 보는데, 이수경이다!) !!
해나	(이수경 이름 봤다) 어, 어… 저희 교수님이시네요….
송아	(놀랐는데)
성재	(노트북 막 클릭클릭하며 혼잣말) 3번이 누구지.
일동	(성재 처다보면)
성재	(클릭 멈추고, 노트북 화면 보며 혀 찬다) 아… 알겠다. (노트북 화면을 셋 쪽으로 돌리며) 3번.

성재의 노트북 화면, 지원의 프로필 사진이 떠 있는 오디션 지원
서다.

성재	양지원이네. 송정희 교수님 애제자.

18	**종합병원_ 문숙 병실 안 (낮)**

정경, 잠든 문숙의 곁에 가만히 앉아 생각에 잠겨 있다.

19	**경후문화재단_ 회의실 (낮)**
다운	에이~ 설마요.
성재	(해나에게) 어때, 이수경 교수님 제자분 생각은.
해나	(어색하게 웃는) 하.하.하. 전 노코멘트로….
송아	…….
다운	아니, 암만 두 분 사이가 나빠두. 그건 좀… 너무….
성재	봐야 믿겠어? (채점표들을 넘기며) 90, 91, …오우, 이정경 이사님 은 95 줬네, 한현호 90, (채점표 넘기며 계속) 89, 93, 89, 90…. (뒤 쪽 채점표 획획 확인하더니 덮는다)
송아	(마음이 복잡한데)
성재	그래도 뭐… 최저점 최고점은 제외하고 평균 내니까 괜찮을 듯.

다운	(안도) 그렇겠죠?

송아, 자기 앞에 놓인 채점표의 '이수경' 이름과 50 본다. 심란하다.

20	거리 일각 (저녁)

정처 없이 걷는 준영. 하루 종일 걸은. 생각이 너무 많고 괴로운.
그때 고개 들면, 경후빌딩 보인다. 준영, 경후빌딩 3층을 올려다
본다.

준영	…….

21	경후문화재단_ 사무실 (저녁. 비)

퇴근하는 영인, 성재, 다운, 해나. (한두 명은 장우산 들고 있다) 나
가려고 송아 자리 쪽으로 온다.

영인	(송아가 아직 짐 안 싸고 있는 것 본다) 송아씨, 퇴근 안 해요?
송아	(일어나며) 요것만 마무리하고 가려구요.
다운	팀장님!
일동	(다운 보면)
다운	오늘 급 회식 어떠세요! 오디션 무사히 끝난 기념으로!
영인	그럴까? 다들 시간 돼요?
성재, 해나	넵. / 네!
송아	(난감) 아, 저는… 약속이 있어서요….
영인	아, 정말? 흠… 그럼 오늘은 되는 사람만 가죠. 송아씨 담에 같이 가요.

22	경후빌딩_ 1층 로비 (저녁. 비)

송아, 카드 찍고 나와 서둘러 가려는데.

준영(E) 송아씨.

송아, 깜짝 놀라 보면. 로비에서 기다리고 있던 준영이다. (집에서 썼고 나와 신20과 옷 바뀜 / 경후문화재단 로고 우산)

23 인터미션_뒷문 밖 (밤. 비)
계단 내려온 동윤. 이 문을 열고 들어가기가 쉽지 않다. 핸드폰 꺼내 보면, 민성이가 따로 보낸 1:1 카톡 있다.

강민성 오전 10:45 나도 니 말대로 아무 일도 없었던 걸로 치기로 했어. 그러니까 편하게 와!

그러나 동윤, 약간 뻘쭘하고. 불편하고. 그러다가 에라 모르겠다, 하고 문 연다.

24 동_안 (밤. 비)
민성, 민수, 은지 등 스루포 네다섯 명 즐겁게 식사 중.
각 병맥주 1병 정도씩.
민성이 맥주 꿀꺽꿀꺽 마시는 걸
감탄 어린 눈으로 쳐다보는 스루포 일동.

은지 대학원 스트레스가 이렇게 무섭습니다….
민성 (빈 병 내려놓으며) 무슨 말씀을요! 요즘이 젤 최고야!

그때 뒷문 열고 들어오는 동윤.

민수	오! 싸장님 오셨습니까.
동윤	(앉으며) 영세 자영업자라니깐.
민성	(동윤 슬쩍 의식하지만 내색 않고, 눈인사 정도)
민수	(맥주병 비었다, 서버 쪽 쳐다보며 손 들다가 동윤에게) 맥주?
동윤	아니, 물. (둘러보고) 송아는?
민수	아, 쫌 전에 갑자기 못 온다고 연락 왔어.
민성	자자자, 다 왔으면 건배 건배!

모두 건배한다. 즐겁고 쾌활하게 건배하는 민성을 보는 동윤.

민수	장은지, 동윤이 왔으니까 물어봐봐.
동윤	뭘?
은지	아 우리 팀 신입, 남친 없대서, 소개팅 할래?
민성	(갑분 웃음) 흐흐~
동윤	(눈치 보이고) 아, 나는….
은지	(민성 의식) 아, 쏘리쏘리! 내가 구여친 앞에서 넘했나?
민성	아니아니아니! 돈워리! 윤동윤 해줘! (동윤에게) 야, 해, 소개팅. 백번 천번 해. (은지에게) 너네 남자 신입은 없냐?
동윤	(민성의 말 들었는데)
민수	소개팅, 송아도 해줘!
은지	아, 그럴까?
동윤	(살짝 당황) 야, 그런 건 본인한테 먼저 물어봐야지.
민성	(동윤 눈치 못 채고 은지에게) 맞아! 일단 나부터, 나부터~!

동윤, 민성을 보면.
민성, 은지와 수다 떨고. ("남자 신입은 없고, 아 우리 옆 팀에 괜찮은
사람 있는데 어때?" "오 좋아." "사진 볼래?" (은지 핸드폰 사진 보고) 오!

몇 살?" 등등)

민성이 괜찮아 보이자 동윤, 마음이 놓이면서도 복잡하다.

그때 민수, 동윤에 말 걸고. ("요새 손님은 좀 많냐?" "어, 그냥 뭐."
등등) 동윤, 민수와 대화하며 웃고.

은지와 수다 떨다 그런 동윤을 물끄러미 바라보는 민성. 복잡한
얼굴.

25 버스정류장 (밤. 비)

성재와 해나, "그럼 내일 뵙겠습니다!" 하고 걸어가고. 남는 다운
과 영인.

영인 다운씬 273 타죠?

다운 네. 근데요 팀장님.

영인 응?

다운 (못내 마음에 걸린) 저희 오디션에 양지원 학생 떨어진 거요… 괜
 찮을까요?

영인 …….

다운 아우! 왜 하필 1점 차로 떨어져서는! 50점짜리 그것만 아니었어두!

영인 …어차피 최저점 최고점 하나씩은 빼고 평균 내잖아. 그러니까
 50점이 아니라 80 몇 점을 줬어도 그게 최저점이었다면 결과는
 같았을 거야.

다운 아… 그렇긴 하네요. (버스 오고) 앗, 저 갈게요, 낼 봬요! (버스 탄다)

영인 (생각이 많다, 한숨 내쉬는) …….

26 광화문 골목 일각 (밤. 비)

각자 우산 쓰고 걷는 송아와 준영. 좀 어색한 공기. 서로 먼저 말
을 걸지 못하는.

준영	…어제, 미안해요. 메시지 답을 못해서….
송아	(보면)
준영	사정이 좀… 있었어요.
송아	…괜찮아요.

침묵. 송아, 준영이 더 이상 말을 잇지 않자 먼저 말하기로 결심한다.

송아	정경씨 일이에요?
준영	(놀라는)
송아	어젯밤에 저, 정경씨랑 있었어요. 준영씨가 정경씨한테 전화했을 때요.
준영	아….
송아	(준영이 뭔가 말해줬으면 하는데)
준영	…그랬구나.
송아	(말을 안 해주는구나… 좀 서운하다)

계속 걷는 두 사람. 서로 나란히 걷지만, 거리 약간 떨어져서 걷는. 침묵 흐르고. 송아, 마음 복잡하다.

송아	…좋은 일은 안 궁금해요?
준영	아 맞다. 좋은 일 생겼다고 했죠, 뭐예요?
송아	대학원 시험 보기로 했어요. 서령대요.
준영	아… 그렇구나. (웃으며) …잘될 거예요.
송아	(웃지만, 마음 복잡한) …고마워요.

다시 흐르는 침묵.

송아, 마음이 너무 복잡하다. 참고 참고 참으려고 해도, 울컥한다.

송아 …우리… 친구 하쟀었죠, 준영씨가.

준영 …….

송아 힘들 때 얼마든지 연락하래놓고 말 바꿔서 미안한데요. 나… 준
 영씨랑 그런 친구는 하고 싶진 않은 것 같아요.

준영 …!

송아 힘들 때 보고 싶다면서… 그래서 만나쟀놓고서… 무슨 일이 있
 었는지, 뭐가 힘든지… 아무 얘기도 안 해주고….

준영 (뭐라 말을 하지 못하는)

송아 …그런 거… 그런 친구는… 안 할래요.

송아, 준영이 뭐라 말해주기를 간절히 기다리는데.
준영, 한참 동안 송아와 시선 마주 보다가,

준영 (담담) …미안해요.

송아 !

서로를 보고 있는 송아와 준영의, 각자의 복잡한 얼굴들.

송아(Na) 미안하단 말이 듣고 싶은 건 아니었다.
 오늘 무슨 일이 있었다,
 그래서 좋았다… 속상하다, 힘들다… 울고 싶다…
 그런 얘길 할 수 있는…

27 버스정류장_ 정차한 버스 안 + 정류장 (밤. 비 그친 / 교차)

송아(Na) 그런 친구를 하고 싶었다.

정차한 버스. 창가 자리에 앉은 송아.
창밖, 정류장에 준영이 서서 이쪽을 보고 있는 걸 안다.
하지만… 보고 싶지 않다.

정류장. 준영, 버스 안의 송아를 바라보는 복잡한 얼굴. 돌아보지
않는 송아.

버스 안. 버스 출발하면. 그제야 준영을 돌아보는 송아. 울 것 같
은 얼굴.

정류장. 준영, 멀어져가는 버스를 보는, 답답하고 심란한 얼굴.

28 준영 오피스텔_안 (밤)
집에 들어오는 준영. 지쳤다. 책상 위 올려놓은 봉투 보인다.

[인서트] 종합병원_일각 (낮)
비서1, 준영에 봉투 내민다.

비서1 이사장님 댁에 두고 가신 겁니다.

[현재]
준영 (봉투를 보는 시선, 괴롭다) …….

29 달리는 버스 안 (밤)
마음 복잡한 송아.

30 도로 (밤)

차량 통행량 적은 길. 달리는 송아의 버스. 비 그쳐 젖어 있는 길.

31 경후문화재단_ 사무실 (낮)

모두 해나 자리에 모여 서 있다. 해나 책상에 커다란 꽃다발 배달
왔다.

(리본 : 해나야♡ 인턴십 축하해~ 승우가♡)

다운 우와~ 남자친구가 보낸 거예요?

해나 (좋아죽는) 네에! 오늘 인턴 마지막 날이라구… 헤헤.

성재 아니, 무슨 정년퇴임도 아니고 인턴 끝나는 건데….

다운 부러우면 말로 하세요, 과장님!

성재 아니, 내가 언제 부럽대?

성재, 다운 티격태격. 송아, 영인과 눈 마주친다.

영인 (미소) 그동안 수고 많았어요.

송아 (찡하다) …감사합니다.

그때, 출입문 벨 요란하게 울린다. 모두 쳐다보는데. 출입문 마구
두드리는 소리와,

지원모(E) (문밖에서) 문 좀 열어보세요!

성재 뭐야….

송아 (얼른) 제가 열게요. (뛰어가서 문 옆의 '열림' 버튼 누르는데)

문이 열리자마자 갑자기 들이닥치는 지원모. 모두 깜짝 놀라는데.

영인	지원이 어머님. (다가가려는데)
지원모	(영인을 봤다, 쑥 들어오며) 우리 애, 오디션 왜 떨어진 거죠?

32 동_회의실 (낮)

영인, 분노한 지원모 진정시키고 있는데 쉽지 않다.

지원모	그날 울 지원이 비슷하게라도 한 애가 있었으면 제가 이러지 않죠.
영인	(난감) 어머니, 진정하시고요.
지원모	그러니까 채점표 보여주시라구요!!

33 동_사무실 (낮)

성재, 다운, 해나, 송아. 회의실 쪽 보며 영인 걱정하는.

다운	근데 솔직히, 50점 준 사람한테 따져도 자기가 그렇게 느껴서 그렇게 줬다고 하면 사실 할 말 없잖아요.
송아	…….
다운	(크게 한숨) 에휴, 진짜 유치하게 이게 뭐예요 //
(E)	(회의실 문 쾅! 열리고)
일동	(??!! 쳐다보면)

영인을 뿌리치며 회의실에서 나오는 지원모. 일동, 긴장해 얼어붙는데.

영인	(따라 나오며, 다급) 어머니, //
지원모	(영인의 말은 이미 들리지 않는다, 갑자기 송아 등 일동을 쳐다보며) 아, 그래요. 여기 다들 계신 김에 함 물어보죠.

일동	!!
영인	저, 어머니//
지원모	(O.L.) 저번에 이사장님 댁에서 우리 지원이 연주, 다들 들으셨죠? 우리 애 그날 연주 어땠는지, 말들 좀 해보세요!

송아, 난감하다. 어떻게 해야 할지 모르겠는데,

지원모	(갑자기 송아 가리키며) 거기, 그날 페이지 터닝 했던 분 맞죠?
송아	(깜짝 놀라 지원모 본다) 네?
지원모	맞네! 맞아. 그럼 어디 한번 말해보세요, 우리 애 연주가 어땠나.

송아, 너무 난감하다. 그러나 모두의 시선 송아에 꽂히고.
송아, 영인과 눈 마주치면. 이미 지친 영인의 얼굴.
송아에게 용기 주듯, 살짝 미소.

송아	……. (말하기로 결심한다) 저… 제가 생각하기에 지원이는요.
일동	(송아 말 이어지길 기다리는)
송아	(조심스레) …대단한 재능을 가진 것 같습니다.
지원모	! (의기양양, 영인에게) 거보세요! 대단한 재능이라잖아요! 그런데 어떻게 여기 오디션에서 떨어지냐구요!
송아	(차분) 그래서요, 어머니.
지원모	(송아 보면)
송아	지금 오디션에서 붙느냐 떨어지느냐는 지원이에게 큰 의미가 없는 것 같습니다.
지원모	네?
영인	…….
송아	지원이는 큰 재능을 가졌고 그 재능을 잘 펼칠 수 있도록 도와주

	시는 부모님이 계시잖아요. 그러니까 오디션 하나의 결과로 일
	희일비하지 않으셔도 될 것 같습니다.
지원모	그게 지금 무슨 소리예요? 그런 식으로 치면, 오디션 하나 콩쿨
	하나 떨어질 때마다 다 괜찮다고 넘어가란 거예요?
송아	아뇨.
지원모	(송아 보면)
송아	콩쿨과 오디션, 중요하죠. 그렇지만… 저는 지원이가 등수나 결
	과에 연연하지 않고, 어머님께서 지원이를 묵묵히 믿고 지켜봐
	주신다면 반드시… 훌륭한 바이올리니스트가 될 거라고 생각합
	니다.
지원모	(말문이 막혔다가 다시) 내가, 뭘 믿고 아가씨 말을 믿어야 하는데요?
송아	(지원모 바라보며, 또박또박) 저도 바이올린을 전공하고 있습니다.
지원모	…!
송아	제가 같은 악기를 해보니까… 더 잘 알겠습니다. 지원이가 얼마
	나… 큰 재능을 가졌는지를요.
지원모	…….
송아	제일 좋아하는 걸 제일 잘하는 건… 정말 귀한 일이에요.

[인서트] 송아 회상. 경후아트홀_로비 (낮. 5회 신84 직후)

악기 싸는 지원. 지원모에게 혼나 울먹울먹이고. 옆에서 안쓰럽
게 보는 반주자3.
(지원모, 조금 떨어진 곳에서 엄마1, 2에게 "생전 안 틀리던 델 틀리고
나왔대잖아요. 내가 화딱지가 나서 진짜!" 하고 짜증 내고 있고)

반주자3	(안쓰럽다) 지원아, 바이올린 힘들지.
지원	…네.
반주자3	(지원 보면)

지원 (울음 참으며, 그래도 또박또박) 그래도… 저는 바이올린이 좋아
 요…. 근데 오늘은 좀 속상해요. 엄마한테 혼나서….

 근처에서 지원을 보고 있는 송아. 지원의 말을 다 들었다.

송아(E) 그렇게 재능이 있고 잘하는 걸….

 [현재]

송아 좋아하지 못하게 되면… 안 되잖아요.

지원모 …….

송아 그러니까… 지원이를 믿고 기다려주세요.

 지원모, 입 다물고.
 송아, 공손하지만 확신에 찬 눈으로 지원모를 본다.
 영인, 그런 송아를 보는.

34 동_ 일각 (낮)

 송아, 다운, 해나. 포스터나 전단지 교체하는 등 셋이 일하고 있다.

다운 (감탄) 송아씨 아까 진짜 멋있었어요. 지원이 어머니 들어오시자
 마자 저는 완전 쫄았는데… 어휴~

송아 아, 아니에요.

해나 (샐쭉)

다운 '그렇게 재능이 있고 잘하는 걸 좋아하지 못하게 되면 안 되지
 않냐'! 저 진짜 감동했잖아요. 저 계속 느꼈던 건데… 송아씬 바
 이올린 진짜 좋아하는 것 같아요. 그죠?

송아 (쑥스럽지만) …네. 많이… 좋아해요.

447

해나	(샐쭉해서) 그래도 이 세계는 좋아하는 것보다 잘하는 게 중요한 분야잖아요.
송아	(해나 보면)
다운	근데요?
해나	그러니까… 송아 언니 진짜 대단한 것 같아요. 좋아하는 맘 하나 갖고 늦은 나이에 뛰어든 용기가요.
다운	(해나 갑분싸에 뭐라고 말해야 할지 모르겠고 송아 눈치 보는데)
송아	(해나 보며 담담하게) 맞아. 모든 분야가 다 그렇지만 음악은 정말… 잘하는 게 중요한 분야지. 그래도… 그 잘하는 사람들도 다 좋아하는 마음은 갖고 있다고 생각해, 나는. 시작도 그 좋아하는 마음이었을 거고.
해나	…….
다운	오~ 맞아요, 맞아요!
해나	그건 너무 순진한 소리 같은데요.
송아	(보면)
해나	잘하는 사람 중에서도 자기가 이걸 좋아하는지 안 좋아하는지도 모르고 잘하니까 그냥 하는 사람도 있고요. 좋아하는 맘으로 시작하고 심지어 잘하기까지 해도 여타저타하게 지쳐서 그런 마음조차 잃어버리고 이젠 그냥 직업이 된 사람들도 얼마나 많은데요.
송아	…….
해나	좋아하는 거하고 그걸 직업으로 삼는 건 엄연히 다른 일이거든요? (사무실 쪽으로 가버린다)

다운, 쟤 왜 저래 하는 얼굴로 송아 쳐다보고 어깨 으쓱.
송아, 다운에게 애매하게 웃어주지만(괜찮다고),

[플래시백] 5회 신13. 한국예중_ 정문 앞길 (낮)

준영	(담담한 얼굴) 나한테도 재능이 없었더라면… 그랬으면 모든 게 더 나았을 거라는, 그런 생각이 들어요. 아주 자주.

[현재]

송아	…….

35 종합병원_ 준영모 입원실 (낮)

2인실 정도. 준영, 준영모를 부축해 침대에 눕히고 있다.

준영모	(미안하다) 나 때문에 니가 고생해서 어떡하지.
준영	(대꾸 없이, 주변 정리한다)
준영모	…이제 학교 개학하지?
준영	네.
준영모	니가 무슨 콩쿨에서 몇 등 해도 남들이 대단하다니까 그런갑다 했지 딴 나라 얘기 같더니, 서령대 졸업한다니까 그게 엄만 젤 좋네….
준영	…….
준영모	이사장님께 너무 감사하네….
준영	…….
준영모	(눈치 보며) 그런데, 저기… 수술비는 어떻게 했어.
준영	…해결했어요.
준영모	돈이 있었어?
준영	…생겼어요.
준영모	(눈 커진다) 어디서?
준영	(O.L. 일어나며) 내일 올게요, 쉬세요.
준영모	…그래. 조심히 가.

준영, 옆자리 환자(여, 60대)에게도 꾸벅 인사하고 나가는데.
뒤에서 옆자리 환자가 준영모에게 건네는 말 들린다.

옆자리 환자 아드님이 참 효자네요~

준영 ……. (나간다)

36 **동_ 준영모 병실 앞 (낮)**

문 닫고 나오는 준영.

준영 …….

37 **버스정류장 (낮)**

앉아 있는 준영. 그렇지만 버스를 탈 생각이 없다.
마음 복잡하고, 그러나 갈 데는 없고. 버스 한 대 또 보내는데.
옆에 앉아 있는 남중생 1, 2가 떠드는 소리 들린다.

남중생1 야, 우리 즉떡 먹자!

남중생2 니가 쏨?

남중생1, 2 ("반떵 해." "갈릭감튀도." 등등, 웃으며 일어나 간다)

준영 (남중생1, 2 쪽 보는) …….

38 **종합병원_ 문숙 병실 앞 복도 (낮)**

나오는 정경. (문숙은 안에서 자고 있는)

비서1 (문 앞, 정경이 나오자) 댁으로 가십니까? (바로 비서2에게) 기사님
대기시켜.

정경 …아니에요. 저 그냥… 혼자 갈게요.

39 식당_안 (밤)

송아와 해나의 송별 회식. 화기애애하다. (해나 꽃다발은 옆에, 송아는 악기 없다)

성재 그럼 이제 둘 다 마지막 학기?

송아, 해나 네.

영인 (송아와 해나에게) 마지막 방학을 우리 재단에서 보낸 건데. 좋은 시간이었길 바래요. (송아와 눈 마주치면 미소)

송아 (마주 미소) 네. 정말 즐거웠습니다.

해나 저도요!

다운 해나씬 결정했어요? 유학으로?

해나 아마두요? 아직 완전히 굳힌 건 아닌데….

다운 송아씨은요? 졸업하고 어떡할지 결정했어요?

송아 네.

해나, 깜짝 놀라고. 일동, 특히 영인도 놀란다.

다운 와아~ 물어봐도 돼요?

송아 저 대학원 가려구요. 서령대요.

해나 !!

영인 …….

해나 언니, 그런 건 교수님하고 먼저 상의를 해야 해요.

송아 응. 상의했고… 시험 보기로 했어.

해나 (꿀 먹은 벙어리 된다) …….

영인 (분위기 바꾸고 싶다) 자자, 그럼 우리, 건배할까요? 송아씨의 대학원 합격을 위해서?

모두 맥주잔 채워 들고. "송아씨의 대학원 합격을 위하여!" 외치며 건배한다.

해나, 샐쭉.

영인, 송아와 눈 마주치면 부드럽게 미소. 송아, 마음이 따뜻해진다.

40 **고급 바 (밤)**

혼술하는 정경. 많이 마셨다. 힘들다. 생각이 너무 많고, 지친.

[인서트] 종합병원_ 1층 로비 (오전. 신16 보충. 정경 시점)

엘리베이터에서 내려서 출입구 쪽으로 가는 정경. 답답해 바람 쐬려는데.

로비 일각, 준영과 준영모 보인다. 정경, 준영을 부르려는데, 준영모에게 화내는 준영.

준영 정경이 앞에서 대체 내가! 내가 얼마나 더 비참해져야 돼요?! 정경이 볼 때마다 내가 무슨 생각 드는지 엄마 알아요? (쏟아내다가 멈칫한다)

정경 !!

시선 마주친 정경과 준영. 정경, 당황하는데!

준영, 정경을 외면하고 밖으로 나가버린다.

그 자리에 남은 정경.

[현재]

정경, 괴롭게 앉아 있는데. 바의 한 켠, 피아니스트가 피아노 앞에 앉는.

41 **현호네 편의점_안** (밤)

계산대의 현호(반지 없다).

출입문 종소리에 "어서 오세요." 하고 보는데.

준영이다.

준영 (씨익 웃으며) 잘 있었냐?

현호 …뭐냐, 너.

준영 (큰 비닐봉지를 카운터에 올려놓으며) 너 먹고 싶어 하던 즉떡!

현호 (비닐봉지 사이로 포장해온 즉떡 보인다, 마음 복잡해지는) …….

준영 너네 집 가서 해 먹자. 일 언제 끝나?

42 **동_앞 파라솔** (밤)

캔음료 하나씩 마시고 있는 현호와 준영.

현호, 준영이 불편한데. 애써 내색 않는.

준영 (불쑥) 그냥 떡볶이랑 즉떡에 차이가 있어?

현호 …….

준영 그냥 궁금해서. 한현호는 왜 하필 즉떡 마니아가 되었나.

현호 즉떡은 1인분 잘 안 팔아.

준영 ??

현호 2인분 이상만 파는 게 마음에 들어. 나한텐 누가 있다. 뭐 그런 느낌.

준영 ……. (피식 웃는다) 그러네.

잠시 말 끊기는데.

준영 …우리 엄마, 입원하셨다.

현호 (놀란) …왜? 어디 편찮으셔?

준영	(담담) 뇌에 혈관이 좀 잘못되어서 수술하셨어.
현호	…수술하면 괜찮으신 거야?
준영	의사가 그렇다니까 뭐… 근데 내가 안 괜찮다.
현호	왜.
준영	…수술비 없어서 돈 빌렸어. …이사장님한테.
현호	…….
준영	내가 지금까지 거의 7년 동안 1년에 100번씩, 120번씩 연주하고 다녔는데… 통장에 겨우 3백만 원 있더라.
현호	아버진.
준영	돈 없지. 엄마가 입원해도 올 생각도 없나봐. 병원비 없다고 전화 한 번 온 게 끝이다.
현호	…….
준영	(가볍게 웃는) 아~ 그래도 너랑 같이 한국에 있으니까 좋네. 이렇 게 그냥 얼굴 보러 올 수도 있고.
현호	(준영에게 화도 나는데, 마음 아프고 짠하고…)

43 **식당_ 안** (밤)

회식 계속되는 중.

영인	학교 땜에 바빠도 가끔 우리 공연 보러 와요.
송아, 해나	네!
해나	딴 건 몰라도 재단 창립 기념공연은 꼭 올 거예요.
다운	박준영 이정경 한현호! 크~ 그 세 분 피아노 트리오 직관은 저도 첨이라. 설렙니다.
영인	!
송아	!

영인과 송아, 눈 마주친다.

[플래시백] 5회 신89. 경후아트홀_ 객석 (저녁. 송아 시점)

정경 나 너 지겨워, 이제.

송아 !!

송아 쪽으로 돌아서는 정경, 밖으로 나가려고 송아 쪽으로 오고.
송아, 정경과 눈 마주친다. 정경, 송아를 보지만 곁을 스쳐 지나
나가버린다.
송아, 우두커니 서 있는 현호와 영인과 시선 마주치는!

[현재]

송아와 영인, 서로 모르는 척, 내색 않는데.

영인 (일어난다) 나 잠깐만.

일동 (쳐다보면)

영인 (담배 제스처, 밖으로 나가려는데)

다운 팀장님!

영인 응?

다운 박준영 쌤 오시라고 해주세영~

송아 (놀라는)

영인 왜?

다운 덕업일치하는 보람 좀 느껴보고 싶습니다….

성재 이상한 데서 보람을 찾네.

다운 (흥!) 박준영 쌤 혼밥 하시느니, 네에? 준영 쌤 쪼~기 주헌 오피
 스텔 사시잖아요.

송아 …….

영인	뭐, 물어는 볼게요. 근데 기대는 말아요. (나간다)
다운	예이!
송아	…….

44 현호네 편의점_앞 파라솔 (밤)

준영	그래도 너랑 이야기하니까 살 것 같다. 좀.
현호	그러냐. (쓴웃음, 혼잣말처럼) 나는 죽을 것 같은데.
준영	…뭐?
(E)	(편의점 출입문 종소리 딸랑)
손님1(E/여, 15)	(편의점 안에서 문 열고 현호 향해) 여기 계산 좀요!
현호	네!

현호, 일어나 편의점 안으로 들어가버린다.
혼자 남은 준영, 길게 숨 내쉰다. 조금 가벼워진 얼굴.
핸드폰 진동 지잉지잉. 꺼내 보면, '차영인 팀장님'.

준영	(핸드폰 받는다) 네, 누나.

45 식당_앞 골목 일각 (밤)

담배 피우며 준영과 통화하는 영인.

영인	어, 준영아. 저녁 먹었어?

46 현호네 편의점_앞 파라솔 + 식당_앞 골목 일각 (밤. 교차)

준영	아직요. (가까이 오토바이 지나가고)
영인	아직? (오토바이 소리 들었다) 아… 밖이니?
준영	네. …현호네 가게 왔어요.

영인	아… 그래. 나 뭐 좀 생각난 김에 물어보려고 전화했어.
준영	네, 뭔데요?
영인	우리 창립 기념공연 있잖아. 너네 트리오 하기로 했던….
준영	네.
영인	애들이랑 얘기해봤니? 트리오 그대로 하긴 아무래도 좀 껄끄럽지?
준영	(혼란) 어… 누나. 지금 제가 이해가 잘….
영인	? 아… 애들이 아직 말 안 했구나.
준영	(표정 굳는)
영인	…그럼 그냥 팩트만 공유할게. 현호랑 정경이 헤어졌어.
준영	!!

그때 준영, 편의점에서 나오는 현호와 눈 마주친다!

47 고급 바_안 (밤)

눈시울 붉어진 정경. 등 뒤의 피아니스트, 「트로이메라이」를 치고 있다.

준영(E) (5회 신5에서) 트로이메라이는… 수많은 피아노 곡들 중 하나일 뿐이고… 그게 다야. 안 친다고 아플 것도 없고… 친다고 달라질 것도 없어.

정경, 아무리 참으려 해도 눈물 흐른다.

48 식당_안 (밤)

해나 꽃다발 보이고.

해나	전 첨부터 알았어요. 얘가 저 좋아하는 거. 진짜 좋아하면 헷갈리게 안 하잖아요.
다운	(혼잣말처럼) …헷갈리면 아닌 건가, 그럼….
일동	(다운 보면)
다운	(자기 보는 거 그때야 의식하고) 아! 저 말고 제 친구가요…. 썸인 것 같긴 한데 이게 쌍방인 건지 그냥 혼자 착각인 건지… 잘 모르겠다구.
송아	…….
성재	물어봐야 알지. 우리 지금 뭐 하고 있는 거냐! 확실히 하자! 물어보라 그래.
다운	에이. 그랬다가 아니면, 쪽팔리잖아요.
성재	그게 낫지. 아닌 일에 쓸모없이 뭐하러 감정 소모해. 서로 바쁜 세상에. (맥주 따르며) 마셔! 마셔! (하는데)
송아	(조심스러운) …근데요.
일동	(? 송아 보면)
송아	(괜히 말 꺼냈나) 제 친구도요…(하다가) 아, 아니에요. 그냥//
성재	(O.L.) 송아씨 친구 문제는 뭔데?
송아	…….

송아, 주저한다. 말할까 말까…. 그때 영인 들어온다.

다운	(영인 보고 반색) 팀장님! 박준영 쌤 오신대요?
영인	아… 전화해봤는데.
송아	(다음 말 기다리면)
영인	준영이 지금 누구랑 같이 있대서. (앉는다)
다운	흑! 선약이 있으셨다니!
송아	…….

영인	(맥주 따르며) 무슨 얘기하고 있었어요?
송아	(앗!)
해나	송아 언니 연애 상담요!
송아	(당황) 아니, 그게 //
영인	오~ 송아씨?
송아	(당황) 제가 아니라 제 친군데요….
영인	(재미있다) 그래요. 송아씨 아니고 친구. 근데 친구가 왜요?

모두의 시선 다시 송아에 집중되고.
송아, 난감하지만… 조심스럽게 말 꺼낸다.

송아	그게요… 어떤 남자가… 외롭고 힘들 때만 연락을 하나봐요. 보고 싶다고. 만나고 싶다고요.
영인	(누구 얘긴지 알 것 같지만 티 안 내는)
송아	근데… 막상 만나면… 무슨 일이 있었는지, 왜 힘들었는지… 진짜 듣고 싶은 얘긴 하나도 안 해주나봐요….
다운	아, 나쁘다.
송아	(! 괜히 움츠러드는) 이건 썸…도 아닌 것 같은데… 그죠.
성재	에이~ 아니지!
송아	(역시…) ······.
성재	(O.L.) 그건 빼박 좋아하는 건데?
송아	…!
성재	마음이 있으니까 자꾸 생각나는 거고, 그러니까 자꾸 연락하고 기대고 싶고… 그런 거라고.
송아	······.
성재	정히 궁금하면 송아씨 친구도 그 남자한테 직접 물어보라고 해. 내 생각에 답은 빤한데?

송아 …….

성재와 다운, 해나는 안주 추가 주문 상의하는 등 화제 전환되
는데.
송아, 생각이 많고. 그런 송아를 보는 영인.

49 **현호네 편의점_ 앞 파라솔 (밤)**
준영, 편의점에서 나온 현호를 마주 본다.

준영 (겨우겨우 묻는) 너 정경이랑… 헤어졌어?
현호 …오버하지 마. 별일 아니야.
준영 (도저히 말이 안 나오는데)
현호 그냥 좀 싸웠어. 내가 왜 너한테 변명을 하고 있는 건진 모르겠지
 만…. 사실이 그렇다고.
준영 뭘 어떻게 싸웠길래 다른 사람한테서까지 얘기가 나와.
현호 (대답 대신 준영의 시선을 마주한다)

무거운 침묵 흐른다. 준영, 미치겠는데.
반지가 없는 현호의 손이 눈에 들어온다.

준영 (!!) 반진 왜 안 꼈어.
현호 (자기 손 보면)
준영 별일 아닌 거면, 반진 왜 뺐는데!
현호 …….

그때, 손님 셋 정도, 편의점 안에서 문 열고 현호를 향해 "여기 계
산요!" 외친다.

현호 (손님들 쪽으로) 네! (가려다 준영 돌아보고, 담담하게) 가라. (들어간다)

혼자 남은 준영, 미치겠다.
감정 가라앉히려 심호흡해봐도 잘 되지 않는다.
준영, 핸드폰 꺼내 '이정경'에게 전화한다.

정경(F) (취한 목소리) …어, 준영아.

준영 (거의 동시에) 이정경!

정경(F) …….

준영 (퍼붓는) 너 정말 현호한테… 현호한테…. (더 이상 말 못하겠는)

정경(F) …어… 내가… 헤어지자 그랬어.

준영 !! 너 진짜 미쳤어?!

정경(F) …….

준영 이정경!! //

정경(F) (O.L. 목메인) 준영아….

준영 (순간 말을 삼키는데)

정경(F) 너… 나 볼 때마다… 무슨 생각이 드는데?

준영 !!

[플래시백] 신16. 종합병원_1층 로비 (오전)

준영 (준영모에게 폭발하는) 정경이 볼 때마다 내가 무슨 생각 드는지
 엄마 알아요?

[현재]

정경(F) (울음 참는) 응? 무슨 생각이 드는데, 준영아….

그러나 답하지 못하는 준영인데….

| 50 | 준영 오피스텔_ 1층 출입구 앞+현호네 편의점_ 앞 파라솔 (밤. 교차) |

화단에 앉아 있는 정경. 힘들다. 취했고. 준영의 전화 받는 중인데.
취객(남, 40대), 정경에 와서 시비 걸고. 정경, 비틀거리며 일어나
는데.
준영, 핸드폰을 통해 취객의 소리를 듣는다.

| 준영 | (!! 걱정) 정경아!! 이정경!! |

준영, 걱정되어 미치겠는데, 잠시 말 없던 정경의 목소리 들리자
안도한다.

정경	…어, 나 여기 있어….
준영	(걱정) 괜찮아? 너, 술 먹었어? 지금 어딘데! 밖이야?
정경	나… 너네… 집 앞….
준영	!! 내가 갈게. 밖에 그러고 있지 말고 들어가 있어. 집 비번 문자 로 보낼게. 안에 들어가 있어, 알았지? (끊는다)

준영, 정경에게 카톡 메시지 쓰려고 1:1 대화창 열고.
'1203호 비밀번호'까지 썼다가 멈칫… 돌겠다. 그러나 어쩔 수
없다.
이어서 쓴다. (화면에 나오지 않는)

| 51 | 준영 오피스텔_ 1층 출입구 앞 (밤) |

준영의 카톡 받는 정경. 열어보는데,

| 정경 | ……. |

메시지의 끝, '비밀번호 0715'다.

52 광화문 거리 일각 (밤)

송별회 끝. 성재, 다운, 해나의 택시 각각 출발한다.
영인과 송아가 남은.
영인의 택시 온다.

영인 송아씨 택시는?

송아 금방 온대요. 팀장님 얼른 타세요.

영인 (내키지 않지만) 알았어요. 그럼⋯ (뒷문 열고 타려다가 송아 돌아본다) 송아씨.

송아 네?

영인 (분명 할 말이 있는 눈치인데) �⋯⋯. (웃으며) 아니에요. 그동안 고생 많았어요. 우리 계속 봐요. 송아씨.

송아 (찡하다) 네. 그동안 감사했습니다⋯.

영인, 택시에 타고. 택시 떠나면 혼자 남는 송아.
송아, 가만히 서 있다가 걸음 옮기기 시작한다.

53 준영 오피스텔_ 안 (밤)

불은 켜지 않았고, 블라인드 걷혀 밖에서 들어오는 빛이 희미한.
침대 끄트머리에 앉아 있는 정경 (성적인 분위기 아닌).
이제 술이 좀 깨고 겨우 정신이 좀 든다.
정경, 지친 얼굴로 고요한 집 안을 물끄러미 둘러보다가 일어난다.
불 켜면, 눈 부신데, 발치에 있는 뚜껑 없는 작은 휴지통 안이 들여다보인다.
그런데, 안에 준영이 글자를 써놓은 메모지들이 제일 위에 있다.

정경, 별생각 없이 힐끔 보고 다시 침대에 앉으려는데… 뭔가가
뇌리를 스친다.
정경, 다시 휴지통 안을 보는데….

정경 …!

[인서트] 동 장소 (밤. 5회 신47의 직전 상황)
준영, 책상 서랍에서 자신의 음반과 네임펜 꺼낸다.
얼른 네임펜 뚜껑 열고, 음반 속지 꺼내 'To.' 쓰는데, 이어서 쓰
려다 멈칫.
준영, 잠깐 생각하더니 메모지를 뜯는다.
메모지에 뭔가를 써보는 준영. (내용 안 보이게)
잠깐 생각하다 메모지 버리고, 한 장 더 뜯어 잠시 생각하다 뭐라
고 또 쓰고.
그런데 다시 생각해보고 버리고. 다시 메모지 뜯고 생각하는 준
영의 얼굴에서…

[현재]
정경의 손에 들린 메모지들, 각각 준영의 글씨들.

To. 채송아
To. 송아씨
To. 송아

정경 …!

54 **동_1층 출입구 근처 (밤)**

걸어오는 송아. 저 앞쪽에 준영의 오피스텔 출입구 보인다.
핸드폰 꺼내 카톡에서 준영과의 1:1 대화창 여는데,
'읽씹'당했던 메시지들이 가장 마지막 메시지들이다.
송아, 마음 복잡해지는데… 애써 다스리며 메시지 쓴다.

준영씨 혹시 집에 왔어요?

그리고 전송 버튼 누르려는데, 순간 멈칫하는 송아.
1층 출입구에서 나오는 사람… 정경이다!

송아 …!!

송아를 보지 못한 정경, 마침 지나가던 택시 잡아탄다.
택시 떠나면, 그대로 서 있는 송아.

영인(E) (신48에서) 준영이 지금 누구랑 같이 있대서.

송아, 멍하니 서 있다가 자리 떠난다.
송아 떠나면, 오피스텔 출입구 바로 앞에 와서 멈추는 택시.
급하게 내려 뛰어 들어가는 사람, 준영이다.

55 **동_안 (밤)**
어둡다. 문 열리고, 준영 급하게 들어온다.

준영 정경아.

그러나 인기척 없고. 준영, 불 켜지만 아무도 없다.

준영, 화장실 노크한다.

준영 정경아. 안에 있어? (그러나 아무 소리 들리지 않자, 재차 노크) 정경
 아. (기다려도 아무 소리 없자, 걱정스럽다, 한 번 더 노크하고) 문 연다.

 준영, 화장실 문 확 여는데… 아무도 없다.
 당황스러운 준영, 방 안으로 시선 다시 옮기는데.
 책상 위, 메모지 한 장 본다.

56 정경의 집_2층 올라가는 계단 (밤)
 돌아온 정경, 계단 올라가다 멈춰 선 채로 거실 피아노를 물끄러
 미 바라보는.

57 현호네 편의점_ 안 (밤)
 현호, 물건 정리하다가 구석에 둔 즉떡 봉지를 바라보는 복잡한
 얼굴.

58 준영 오피스텔_ 안 (밤)
 정경이 써놓고 간 짧은 메모를 보고 있는 준영.

정경(E) (메모 v.o.) 견디는 거… 힘들다.

 준영의 얼굴 위로,

정경(E) 너무 오래 걸리지 않게 와줘.

59 덕수궁 돌담길 (밤)

혼자 걷는 송아. 참고 참으려 해도⋯ 결국 터지는 눈물.
송아, 결국⋯ 운다.

60 종합병원_ 1층 정문 밖 (오전)
퇴원해 나오는 준영과 준영모.

준영모 (미안하다) 나 혼자 갈 수 있는데⋯ 뭐하러 왔다 갔다 해, 힘들게.

그때 다가오는 문숙의 기사.

기사 (준영에게) 박준영씨 맞으시죠?
준영 ? 네.
기사 저 이정경 이사님 기삽니다. 두 분, 대전까지 모셔다드리겠습니다.
준영 !
준영모 (놀란, 준영 눈치 보는데)
준영 아닙니다. 저흰 알아서 가겠습니다.
기사 어머님 큰 수술 받으셨는데 편하게 가시죠.

준영, 정말 싫은데⋯ 어쩔 줄 몰라 하는 준영모와 눈 마주친다.

61 달리는 정경의 차 안 (오전)
조수석 뒷자리 준영모, 잠든. 그 옆의 준영, 심란하다. 차창 밖, 고
속도로 풍경.

62 서령대 음대_ 외경 (낮)

63 동_ 이수경 교수실 문 앞 (낮)

‘기악과(바이올린) 교수 이수경’ 명판. 송아에게 문 열어주는 경비(남, 50대).

경비 방학인데 고생 많아요.

64 동_이수경 교수실 안 (낮)

그랜드 피아노 한 대. 보면대 두 개, 악보 가득 꽂힌 책꽂이, 소파와 테이블.
송아, 테이블 구석에 앉아서 핸드폰 통화 중인데, 어려운 상대라 긴장한.

송아 (전화에) 네, 네. 체임버 창단 공연 날짜는 아직… 네. 네! 그럼 다시 연락드리겠습니다! 감사합니다~ (끊는다)

바짝 긴장해 통화를 마치니 힘들다. 방금 통화한 사람 이름에 ok 표시하고.
물 원샷. 옆에 놓인 출력물 보면, 빼곡한 졸업생 명단이다. 아직 3분의 1도 못 끝낸.

수경(E) (살살 웃는 톤) 송아야. 나 뭐 좀 도와줄래? 간단한 거야~
송아 …….

언제 다 전화하나 싶어 기운 빠지지만 금방 마음 다잡는 송아.
긴장한 얼굴로 다음 사람 번호 누른다.

송아 (힘내자! 상대방 받으면) 안녕하세요, 김선형 선생님이시죠? 저는 서령대 이수경 교수님 제자 17학번 채송아라고 하는데요….

65 KTX 서울역 앞 (낮)

역사에서 나오는 준영. 광장에 멈춰 선다. 머리가 복잡하다.

66 정경의 집_ 현관 (낮)

기사와 대화하는 정경.

정경　　그럼 아저씨 혼자 올라오신 거예요?

기사　　네. 돌아오는 건 KTX를 타겠다고 해서….

정경　　…네, 고생하셨어요. 감사합니다.

기사, 인사하고 나가면. 남는 정경. 한숨 내쉰다.

67 카페_ 안 (낮)

영인 찾아온 준영. 말이 쉽게 떨어지지 않고. 기다려주는 영인.

영인　　(기다려주다가, 부드럽게) 왜, 무슨 일인데.

준영　　…혹시… 갑자기 공연 잡는 건… 좀 어렵겠죠?

영인　　너 안식년이잖아.

준영　　…네. 그렇죠….

영인　　(준영을 빤히 바라보면)

준영　　(졌다, 다 내려놓고 말하는) …돈이 좀 필요해요.

영인　　(예상했던 바) …얼마나?

준영　　…2천만 원 정도요.

영인　　…….

준영　　죄송해요. 이런 부탁드려서.

영인　　알아는 볼게. 그런데 기대는 않는 게 좋을 것 같아.

준영　　…네. 알고 있어요. 공연장 대관들도 다 끝났을 테고….

영인	…그것보다….
준영	…?

68 서령대 음대_ 행정실 앞 복도 (낮)

기운 쏙 빠진 송아. 일 마치고 나가는 중.
행정실 앞을 지나가는데, 문이 갑자기 열리고. 나오는 사람과 부딪힐 뻔하는 송아.

송아	(일단 비켜서며) 죄송합니다. (하는데)
현호	(동시에) 어, 죄송합니다. 어?!
송아	(보면)

현호다(첼로는 없다). 서로 놀라는 두 사람.

송아, 현호	(동시에) 어, 안녕하세요.

그러나 둘 다 서로 어색하고. 송아, 어색함을 깨려 먼저 말 건다.

송아	학교엔 왜…(하다가 뭔가를 보고, 말 멈춘다)

현호의 등 뒤, 행정실 문에 붙어 있는 A4 용지를 본 송아.
'기악과 현악전공 교수 채용 지원서 제출처'.
현호와 눈 마주치는 송아. 현호가 학교에 왜 왔는지 깨닫는다.

69 동_ 일각 벤치 (낮)

나란히 앉아 있는 송아와 현호. 커피 혹은 캔음료 각자 들고 있고.
송아, 너무 어색하다. 무슨 말을 해야 할지 모르겠는데.

현호	(밝게) 송아씨 지금 저한테 무슨 말 해야 될지 모르겠죠.
송아	(어색해서 살짝 웃는) …네.
현호	(웃으며) 사실 저도 그래요.
송아	…….
현호	(일어난다) 저 먼저 갈게요. 다음엔 좋을 때 만나요. (간다)

송아, 걸어가는 현호의 뒷모습을 바라보는데… 이렇게 헤어지면 안 될 것 같다!

송아	(얼른 일어나며, 용기 내어) 현호씨!
현호	(송아를 돌아보면)
송아	담에… 밥 말고 술 먹어요, 우리. (조마조마하게 현호의 답을 기다리면)
현호	……. (미소) 네. 그래요.

현호, 가고. 멀어지는 현호의 뒷모습을 바라보는 송아.

70	**경후문화재단_리허설룸** (밤)

연습에 집중 안 되는 준영. 영인 말 되새긴다.

[인서트] **카페_안** (낮. 신67 보충)

영인	공연장을 어찌저찌 잡는다 해도… 좌석 채우기가 쉽지 않아.
준영	…!
영인	(담담) 승지민이 콩쿨 우승하고 시장 파이를 많이 가져갔어. 아마도… 니가 생각하는 것보다도 훨씬 많이.
준영	(알고는 있었지만 충격인) …….

[현재]

준영, 괴롭다.

71 송아 집_ 송아 방 (밤)

연습하던 송아(악기 꺼내져 있고), CD장에서 음반을 찾고 있다.
찾았다! 음반 하나 빼내는데, 그 음반의 바로 옆에 꽂아놓은 준
영의 사인 CD 보인다. (그 옆 CD를 빼서 준영의 음반 커버와 사인 문
구가 조금 보인다)

송아 …….

송아, 준영의 CD를 뺀다. 책상(인턴 때 쓰던 책상 달력 올려져 있고)
서랍에 넣으려 서랍 열다가… 말고.
'To. 바이올리니스트 채송아 님' 문구를 물끄러미 보다가 다시
CD장에 꽂아놓는다.

송아 (꽂아놓은 준영의 CD를 보며, 혼잣말) …그냥 싸인 씨딘데, 뭐.

72 서령대 음대_ 외경 (낮)

개강 첫날. 학생들(악기 멘 학생들 몇몇도 있는) 드나든다.

73 동_ 강의실 (낮)

이론 수업 끝난 현악전공 30명. (1회의 여학생1, 2 포함. 남자는 4~
5명, 전원 22세)
해나, 승우(남, 22/해나 남자친구)와 붙어 앉아 있다가 가방 챙긴다.
송아도 가방 챙기는데,

수정	(송아에게) 와, 언니. 방학 때 연습 진짜 열심히 했나봐요.
송아	나? (수정 보면)
수정	(자기 왼쪽 목덜미 가리키며) 여기 자국, 찐해졌어요.

수정의 시선, 송아의 목덜미 자국에 향해 있다. 1회보다 조금 진해진.

송아	(생각해본 적 없다, 목덜미 한번 쓸어보는) 그래?
수정	네. 언니 인턴 했다면서요, 연습할 시간이 있었어요?
송아	그냥… 주말에 좀 몰아서 하구, 회사 점심시간에도 조금씩 하구….
수정	회사 점심시간에요? 어디서요?
송아	아, 거기 리허설룸이 있거든.
수정	아~ 그런 데가 있었구나.
송아	응. 연주자분들 와서 연습하고 그래.
수정	오! 연주자 누구요?
송아	아, 응. 박…('박준영'이라고 말하려다가 멈춘다)

꾹꾹 눌러놨던 감정이 갑자기 올라오는 송아.
스스로 당황해 말 멈춘다. 다시 꾹꾹 눌러 담는다.

수정	? 박 누구요?
송아	(감정 추슬렀다) …어, 박준영.
수정	와, 대박! 언니 그럼 거기서 박준영 만났어요?
송아	…응.
지호	(O.L., 송아와 수정에게 와서) 수정아 밥 먹자! 언니, 밥!
송아	아, 나는… 너네끼리 먹어.

| 지호 | 네~ 그럼 맛점하세요! |

지호와 수정, 수다 떨며 나간다. ("오늘 학관 메뉴 뭐야?" "김볶하고
카레" 등등)
빈 강의실. 송아, 우두커니 생각에 잠겨 있는.

| 74 | 동_여자화장실 안 (낮) |

세면대. 손 씻는 송아. 물 잠그고 냅킨 뽑아 물기 닦다가 문득, 왼
손가락 끝 굳은살을 만지작거려본다.

| 송아(Na) | 손끝의 굳은살이 단단해지면, 마음의 굳은살도 단단해질 것만
같았다. |

| 75 | 동_태진 교수실 안 (낮) |

준영과 태진.

| 준영 | …레슨… 해주세요. …차이콥스키 콩쿨 나가겠습니다. |

깜짝 놀란 태진, 이내 만족스런 표정으로 바뀌고.
반면 준영, 애써 마음 다잡는, 괴로움을 누르는 얼굴.

| 76 | 동_1층 출입문 안 (낮) |

화장실에서 나온 송아. 밖으로 나가려고 출입문 쪽으로 가는.

| 송아(Na) | 어차피 우린 아무 사이도 아니었다고, 그러니까 이제 괜찮을 거
라고, |

수정, 지호 포함한 네다섯 명, 누군가를 에워싸고 와글와글 소란스럽다.

송아, 그 무리를 스쳐 지나치며 시선 잠깐 가는데… 순간 우뚝 멈춰 선다.

송아(Na) 매일매일 주문을 걸었었는데.

여학생 무리에 둘러싸인 사람, 난감하고 어색해하는 준영이다!

송아 …!

송아, 순간 심장 쿵! 내려앉고. 갑자기 울컥.

얼른 고개 돌리고 빠른 걸음으로 출입문을 빠져나가는 송아인데….

그 순간, 준영, 여학생들 사이로 송아를 본다!

77 동_1층 출입문 앞 → 일각 (낮)

빠른 걸음으로 나오는 송아. 심장이 빠르게 뛴다.

그때,

준영 (송아 따라오며) 송아씨!

송아, 준영 목소리 들었다. 꾹꾹 눌러둔 감정이 훅 올라온다.

눈물 핑 고인다.

송아, 애써 못 들은 척 음대 뒷길(사람 잘 안 다니는)로 빠르게 걸어가는데,

준영이 뛰어오는 발소리 들리고. 송아, 마음이 급해져 뛰다시피

걸어가는데….

준영 (등 뒤 가까이에서) 송아씨! 채송아!

뛰어온 준영, 송아의 앞으로 돌아와 서고. 송아도 멈춰 선다.
그러나 준영의 눈을 똑바로 쳐다볼 자신이 없어 시선 피하는데.

준영 송아씨.

송아, 순간 준영을 쳐다보는데… 눈 마주치자 그만, 눈물 주르륵
흐른다.

준영 (당황) 어….
송아 (스스로도 당황, 손등으로 눈물 훔치는데)
준영 괜찮아요…?
송아 (얼른 돌아서서) 네! 괜찮아요!
준영 (송아 등 뒤에서, 가만히 기다리는데)
송아(E) (속말) 아니.

송아, 눈물을 꾹꾹 참는다.

송아(E) (속말) 괜찮지 않다.

송아, 돌아서서, 준영 똑바로 본다.

송아(E) (속말) 나는 당신을,
송아 좋아해요.

준영 !!

송아(E) (속말) 어쩌지 못할 만큼, 아주 많이,

송아 좋아해요. 준영씨.

 마주 보는 송아와 준영의 위로,

송아(Na) 마음의 굳은살에 기대보려던 나의 야심찬 계획은… 완전히 실패
 했다.

7회

인키에토 inquieto
불안하게, 안정감 없이

01	서령대 음대_근처 일각 (낮)
송아	좋아해요.
준영	!!
송아	좋아해요. 준영씨.

마주 보고 서 있는 송아와 준영의 모습 위로,

송아(Na)	그날, 그의 이야기를 들었다.

02	서령대_캠퍼스 일각 (낮)

나란히 앉아 있는 송아와 준영.

송아(Na)	그의… 피아노와, 그의 사랑과, 그의 친구와, 행여나 넘쳐버릴까봐 비우고 또 비우려 애썼던 그의 마음에 대해 들었다.

준영, 송아를 바라보고.

준영	트로이메라이는… 습관 같은 거였어요. 매일 피아노 앞에 처음 앉아서 그 곡을 치고 나면… 밤새 가득 찼던 마음이 좀 비워지는 것 같아서….
송아	…….

[플래시백] 송아 회상. 1회 신48.경후문화재단_리허설룸 문 앞+안 (낮)
송아, 열린 문 사이로 안을 보고 있고.
문 쪽을 등지고 앉아 피아노를 치고 있는 남자의 뒷모습 절반 정도 보이는.

먹먹한 얼굴로 연주를 듣고 있는 송아의 얼굴.

준영(E) 그래도… 이젠 안 쳐요.

[현재]

송아 …….
준영 (스스로 되뇌이듯) 안 쳐요… 다시는.

송아와 눈이 마주치자 준영의 얼굴에 희미한 미소 떠오르는데,
슬퍼 보이는.

송아 ……. (조심스럽게) 정경씨 어머니 사고가… 준영씨 때문에 일어
 난 건 아니잖아요.
준영 …그렇긴 하죠. 그래도… 마음이… 그렇게 간단하지가 않아요.
송아 …….
준영 정경이는 그 이후로 평범해졌다는 소리를 듣죠. 물론 지금도 좋
 은 연주자예요. …자기가 확신을 못해서 그렇지.
송아 …….
준영 음악을 들으면 알 수 있잖아요. 그 사람이 어떤 사람인지. 나중
 에… 기회 되면 정경이 연주 한번 들어보세요. 정경인… 날카롭
 고 화려하지만… 사실은 여리고, …외롭죠.
송아 …….

준영, 송아를 본다.

준영 (담담하게) …미안해요. 이런 얘기를 해서.
송아 (가만히 준영 바라보는)

준영	…시간이… 좀 필요할 것 같아요.
송아	(눈동자 흔들리는) !
준영	…그래도… 기다려줄 수 있어요?
송아	!! …네. 기다릴게요.

마주 보는 송아와 준영의 얼굴에서, 타이틀 IN.

03 서령대 음대_ 외경 (낮)

04 동_ 이수경 교수실 (낮)

레슨 받는 송아. 프랑크 소나타 연주하고 있다.

앉아서 듣고 있는 수경. 딴생각. 열심히 연주에 집중하고 있는 송아는 모르는.

[짧은 jump]

레슨 끝난 송아. 악기 챙기고 있는.

수경, 타조털 먼지떨이를 집어 들고 책꽂이 먼지를 털고 있다.

수경	(먼지 털며) 참, 졸업연주 순서는 언제로 뽑았니?
송아	5회차요. (악기 다 쌌다, 케이스 잠그고)
수경	잘됐네.
송아	(보면대 앞으로 가서 올려놨던 프랑크 바이올린 소나타 악보 집는데)
수경	(악보 턱짓하며) 그거, 프랑크 소나타. 그걸로 무대 연습 삼아 졸업연주하고 대학원 시험 치면 되겠네. 반주자는?
송아	(악보 넣는) 실기시험 때 계속 같이 했던 피아노과 학생한테 부탁하려고요.
수경	(혀 차는) 학생이랑 하겠다고? 학교 실기시험하고 입시하고 같

니? 반주자가 얼마나 중요한데.

송아 (뭐라고 대답해야 할지 모르겠다)

수경 바이올린 소나타는 바이올린과 피아노를 위한 소나타야. 바이올린에 피아노 반주가 있는 곡이 아니고.

송아 …….

수경 소나타를 연주하는 두 사람은 함께 호흡하고 함께 사유하고 함께 음악을 만들어야 해. 동반자고 파트너라고.

송아 …네.

수경 피아니스트 아는 사람 없으면 얘랑 해. (핸드폰 열며) 내 친구 딸인데, 줄리어드에서 반주로 석사했어. (핸드폰 닫으며) 연락처 보냈다.

05 정경의 집_연습실 (낮)

정경, 정희와 핸드폰 통화 중이다. 연습하던 중이었어서 악기 꺼내져 있고.

정경 (핸드폰에) 네?

06 서령대_캠퍼스 일각 (낮)

정희, 핸드폰 통화하며 걸어가고 있다. 지나가던 학생들 한두 명 정도, 정희 알아보고 "교수님 안녕하세요." 꾸벅 인사하고 지나가면, 학생들에게 손 인사하며 통화 중.

정희 (핸드폰에) 그래. 너 우리 학교 교수 임용 독주회 반주. 누구랑 할 거니? 정했어?

07 정경의 집_연습실 + 서령대_캠퍼스 일각 (낮. 교차)

정경	(핸드폰에) 아… 아직요. …생각해보고 있어요.
정희	그래. 그냥 독주회도 아니고 입시나 다름없는 교수 임용 독주횐데. 아니, 입시보다 더 중요하지. 그러니까 제대로 된 피아니스트랑 해. 니 또래 누구 뭐, 공부 막 마치고 들어온 그런 어린 애들 말구.
정경	…네. (사이) 네. 들어가세요. 네. (끊는다)

정경, 마음이 무겁다.

08 동_ 태진 교수실 (낮)

태진에게 레슨 받는 준영. 피아노 보면대 위에 악보 있고.
준영, 피아노 치고 있고 태진, 옆에 서서 팔짱 끼고 보고 있다. (교
수실에 피아노가 두 대라면 옆 피아노 의자에 앉아 있는)
준영, 마지막 음을 치고 손 떼고. 페달에서 발 떼고.
가만히 태진에게 시선 옮긴다.
태진의 코멘트를 기다리는. 담담한 얼굴.

태진	내가 옛날에 첫 레슨에서 한 말 기억나지. 콩쿨에선 무조건, 심사위원 전부한테서 7점 8점 9점을 고르게 받아야 한다. 한두 명에게 10점을 받고 나머지에게 6, 7점 받는 연주는 콩쿨에서 절대 입상하지 못한다고.
준영	…네. 잊어버린 적이 없죠.
태진	니가 참 잘하는 게 그거야. 모두를 적당하게 만족시키는 거.
준영	…….
태진	무슨 분야건 자기가 뭘 잘하는지를 아는 것도 능력이야. 그러니까 이번에도 마찬가지다. 니가 잘하는 걸 해. 하고 싶은 것 말고.
준영	…네.
태진	음악은 들어주는 사람이 있어야 존재하는 거다.

준영	…….
태진	골방에서 혼자 건반 두드리고 싶은 게 아니라면 콩쿨 우승을 해. 내가 군이 말하지 않아도 니가 더 절실하겠지만.
준영	…….

09 ___ 동_ 학생식당 (낮)

붐비는 식당. 식판 밥 먹는 송아(옆에 바이올린), 수정, 지호.
수정과 지호, 수다 떨고. 송아, 들으며 밥 깨작깨작.

수정	(송아에게) 언니, 졸업연주회 때 무슨 곡 할지 정했어요?
송아	나? 어. 프랑크 소나타.
수정	아, 언니 그거 대학원 입시곡이죠. 교수님이 그걸로 하래요?
송아	응.//
지호	어? 저기… (갑자기 이름 생각 안 나는) 저기네?
송아	(무의식적으로 지호가 보는 쪽으로 고개 돌리는데)
지호	박준영이다!

식판 들고 빈자리 찾는 준영이다. 송아와 준영, 눈 마주치고. 송
아, 두근! 하는데,

지호	앗! 우리 보는데?
송아	(준영이 이쪽으로 오는 것을 본다!)
수정	어? 이리로 오는데?

준영, 망설임 없이 다가온다. 송아, 긴장하는데.

준영	(와서, 셋에게) 저, 여기 앉아도 돼요?

송아 !!

송아 옆, 빈자리.

[짧은 jump]

송아와 준영, 수정, 지호. 밥 먹는데.
송아, 옆자리 준영이 좋지만 어색하기도 해서 밥 뜨는 둥 마는 둥.
수정과 지호, 눈 반짝이며 준영에 계속 말 거는 중.

수정 (시무룩) 같은 4학년 수업 들으시는데 피아노랑 저희는 겹치는
 수업이 없네요.
지호 아쉽다….
송아 …….
수정 아! 그럼 졸업연주도 하시겠네요! 저 보러 갈게요!
지호 저도요!
준영 (어색하게 웃으며) 네. 오세요.

준영, 말없이 밥만 깨작이는 송아를 보는데,
송아와 눈 마주치고, 미소 짓는다.
송아, 어색하게 마주 미소 짓는데.

수정 (핸드폰 시계 보더니) 헉, (지호에게) 우리 수업! (일어나는)
지호 (얼른 일어나며 송아에게) 언닌 재수강 없죠? 부러워요.
수정 빨리, 빨리! (준영에 꾸벅) 담에 또 뵐게요! 언니 맛점해요!

수정과 지호, 급히 자리 뜨면.
송아, 준영과 또 눈 마주치고. 송아, 어떻게 해야 할지 모르겠는데.

준영	(웃으며) 왜 이렇게 말이 없어요. 모르는 사람처럼.
송아	(준영을 가만히 쳐다보다 장난으로 정색) 누구세요?
준영	(순간 웃음 터지고)

송아, 같이 웃는다. 설레는.

10 동_ 캠퍼스 일각 (낮. 다른 날)

나란히 걸어가는 송아와 준영 스케치.
준영이 무슨 말 하면 송아 웃고. 송아가 무슨 말 하면 준영 웃고.
송아, 웃는 준영의 얼굴을 훔쳐본다. 애써 마음 가라앉히려 하지만 설렌다.

11 동_ 벤치 (낮)

나란히 앉아 있는 해나(바이올린)와 승우(첼로 있다).
해나, 승우 어깨에 기대고 있다가.

해나	(고개 들고, 승우에 되묻는) 누구? 한현호?
승우	어. 누군지 알아?
해나	어… 그냥 이름은. 근데 왜?
승우	그 형, 우리 교수님 제자잖아. 이번에 인디애나에서 박사 하고 들어왔대서, 이것저것 얘기 좀 듣고 싶어서 교수님께 소개받았어. 성격 엄청 좋대!
해나	…….
승우	아, 그리구 그 형, 울 학교 씨씬데 여친이 경후 딸이래~ 줄리어드 나왔다던데?
해나	알아, 누군지.
승우	오~ 알아? 잘됐네~ 그럼 너도 같이 가자~

해나	응?
승우	나 혼자 가기 좀 뻘쭘하단 말이야~ 응? 응? (조르는)
해나	(크게 내키진 않지만) 아… 그래… 알았어.

12 동_ 학생회관 (밤)

동아리 현수막, 포스터들 걸려 있는 학생회관 입구.

송아, 입구에서 누군가 기다리고 있는데. 설레는 얼굴.

멀리서 걸어오는 준영 보인다. 준영, 송아 발견하자 손 흔들고 걸음 빨라지고.

송아, 손 들어 인사하고, 준영이 오기를 기다리는데 설렘 번지는 얼굴.

13 동_ 학생회관 동아리방 모인 복도 → 스루포 동아리방 문 앞 (밤)

걸어가는 송아와 준영.

준영, 신기한 듯 이리저리 둘러보며 따라가고 있다.

준영	(지나가면서 방문의 푯말 읽는) 서예… 바둑… 서령산악회… 천문! 별 관측하는 데겠죠? 와, 저긴 야생조류연구회래요. 재밌겠다!
송아	(그런 준영이 신기하다) 학생회관에 처음 와봐요?
준영	아래층 식당 말곤 여기는 처음이에요. 동아리가 진짜 많네요.
송아	(장난) 맘에 드는 데 있음 가입할래요?
준영	(웃는) 지금요? 두 달만 활동하고 졸업해도 받아주나?

웃으며 송아, 발걸음 멈춘다. 스루포 방이다.

문에 '상시 단원모집' 포스터 붙어 있다.

송아	여기예요.

준영	아~ 여기구나. 스루포. 송아씨가 청춘을 보낸 곳.
송아	(빵 터진다) 청춘이요? 네… 그쵸. 음대 가겠다고 결심도 여기서 했고.

송아, 좀 센치해진다.

| 송아 | (괜히 어색해서 밝게) 사실 저도 진짜 오랜만에 온 거라 요새 애들은 잘 모르지만… 애들이 준영씨 알아볼걸요? 다들 깜짝 놀라겠다. (노크한다) |

그러나 응답 없고. 송아, 살짝 당황해 다시 노크해보지만 조용하다.

송아	엇, 아무도 없…(문손잡이 열어보는데, 잠겼다…)네… 하.하.하….
준영	(그런 송아가 귀엽다, 웃는)

14	**동_ 학생회관 앞** (밤)

걸어 나오는 송아와 준영.

송아	이제 어디로 가세요? 경후?
준영	아뇨. 오늘은 학교에서 연습하려구요. 경후아트홀 공연이 있는 날은 리허설룸을 못 써서….
송아	아….
준영	송아씨는요.
송아	집이요.

잠시 말 끊기고. 나란히 걷는 송아와 준영인데.

송아	(망설이다가 용기 내어) 내일···.

준영 (송아 보면)

송아 내일은 수업 언제 언제예요? (물어놓고 긴장해 기다리는)

준영 (가만히 송아 본다)

송아 (긴장, 괜히 물어봤나 마음 요동치는데)

준영 (미소) 낮에 한 개밖에 없어요. 우리 내일은 학생회관 아이스크림
　　　　먹을까요? 요새도 있죠?

송아 ! (활짝 미소 번진다) 네. 좋아요.

15　　　**송아 집_송아 방 (밤)**

　　　　송아, 자려고 누웠는데. 잠 안 온다. 뒤척이는데.
　　　　아무리 표정 관리하려고 해도 계속 비죽비죽 새어 나오는 미소.
　　　　뛰는 가슴 가라앉히려 심호흡하고 이불 뒤집어도 써보지만, 어
　　　　쩔 수 없이 설레고 싱숭생숭한 밤.

16　　　**서령대_캠퍼스 일각 (낮)**

　　　　현호(악기 없는), 핸드폰 통화 중이다.

우진시향직원(F) 네, 그럼 저희 우진시향 이번 공연 객원 단원 하시는 걸로 하
　　　　　　　　　구요.

현호 네!

우진시향직원(F) 연습은 3시간씩 네 번이구요. 연습과 공연 모두 우진시립 문
　　　　　　　　　화회관입니다.

현호 넵. 저··· 근데 페이는···.

우진시향직원(F) 30만 원이요.

현호 (조금 당황스럽다) 30···이요? 연습 네 번에 공연 한 번··· 해서요?

우진시향직원(F) 네. 왜요? 곤란하신가요?

| 현호 | 아뇨아뇨. 아닙니다. …네. 네. 그럼 그날 뵙겠습니다. 네, 감사합니다. (전화 끊고, 한숨 쉬며 혼잣말) 교통비도 안 나오겠네…. |

현호의 시선에 교내 표지판 '음악대학 →' 보인다. 마음 더욱 무거워지는 현호.

17 서령대_캠퍼스 일각 → 단과대 앞 (낮)
각자 소프트아이스크림 하나씩 먹으며 걸어가는
송아(악기 멘, 운동화)와 준영.
설레는 송아.

준영	(아이스크림 한 입 먹고) 맛은 옛날이랑 똑같네요. 500원 올랐지만.
송아	(빤히 보면)
준영	? 왜요?
송아	아니… 말하는 게 너무… 옛날 사람 같아서요. (웃고)
준영	(웃는다) 뭐예요, 그럼 나만 옛날 사람인가? 우리 동갑인데?

같이 웃는 송아와 준영. 웃음 그치고.
준영을 보는 송아 얼굴, 설렘이 묻어나는데.

준영	어. (멈춰 서는)
송아	? (따라 멈춰 선다)
준영	(송아 신발 내려다보며) 신발끈.
송아	(자기 신발끈 내려다보면, 끈 풀렸다)
준영	(아이스크림 내밀며) 잠깐 이것 좀요.
송아	…싫어요.
준영	?

송아	내가 묶을래요. (자기 아이스크림 내민다)
준영	(일단 잠자코 송아의 아이스크림 받는데)
송아	(쪼그려 앉아 끈 묶으며) 영화에서 맨날 남자가 여자 신발끈 묶어 주잖아요.
준영	영화요?
송아	(끈 묶으며 웃지만 진지한) 네. 그럼 여자가 남자한테 반하는데요, (끙차 일어나며, 일부러 밉게) 난 반하기 싫거든요. (손 내민다) 주 세요.
준영	……. (건네며 웃는다, 뭐라고 말하기 곤란한) 하하하.
송아	(웃으며) 나 진지해요. 웃지 마세요.
준영	(웃으며) 알았어요.
송아	(웃으며) 웃지 말라니깐요.
준영	(웃음 그치려 하지만 웃음기 남은) 넵.

웃음 머금은 얼굴로 다시 걷기 시작하는 두 사람인데,

송아	앗. (멈춰 선다)

송아 보면, 아이스크림이 녹아 손가락 위로 흘렀다. 그때,

준영	여기요.

송아, 보면. 준영, 얼른 주머니에서 손수건 꺼내 내미는데.
송아, 준영이 내민 손수건을 물끄러미 본다. 저 손수건을 보니 마
음 복잡해지는.

송아	(애써 웃으며 얼른) 화장실 가서 손 좀 닦고 올게요. (바로 앞 단과대

건물 가리키며 자리 피하려는데)

준영 (송아 뒤에서) 나 주고 가요.

송아 네? (돌아보면)

준영 (송아가 멘 바이올린 눈짓하며) 바이올린이요. 나 주고 가요.

송아 ……. (바이올린 내민다) …들고 어디 가면 안 돼요.

준영 (받으며 미소) 당연히. 도망 안 가요. 믿어봐요, 나.

18 동_ 단과대 화장실 세면대 (낮)
 세면대. 손 닦는 송아. 마음이 복잡하다.

 [플래시백] 2회 신62. 정경의 집_ 거실 (저녁)

정경 (피아노 위, 손수건 본) 그거. 내가 준 거야? 쇼팽 콩쿨 나갈 때 준 거?

송아 (아…)

준영 (손수건 주머니에 넣으며) …어.

정경 …오래도 쓴다.

 [현재]

송아 (심란) …….

19 서령대 음대_ 대형강의동 혹은 콘서트홀 외경[1] (낮)

20 동_ 대형 강의실 앞 복도 혹은 콘서트홀 로비 (낮)
 닫힌 출입문. 종이 붙은. '기악과 현악전공 교수 채용 서류심사
 통과자 대상 설명회'.

1 대형강의동이어도 좋고 마스터클래스와 졸업연주회를 하는 음대 콘서트홀이어도 괜찮습니다.



동_ 대형 강의실 혹은 콘서트홀 안 (낮)

　　　　설명회 끝나는 중. 각각 떨어져 앉은 지원자들 15명쯤 있고(여성 10, 남성 5명 정도/30대 초중후반 골고루/정경, 현호 포함 전원 악기 미지참).

　　　　앞에 교직원(여, 40대) 서서 안내 중이다.

　　　　중간 블록, 가장자리쯤에 앉아 교직원의 안내를 듣고 있는 정경.

교직원　　다시 리마인드 드리자면, 금번 교수 채용은 바이올린 송정희 교수님 정년퇴임으로 생기는 결원을 채우기 위한 채용이지만 티오 자체가 현악전공에 배정되어 있습니다. 따라서 바이올린 비올라 첼로 콘트라베이스를 통틀어 최고점 단 한 명을 선발합니다.

정경　　　…….

교직원　　그럼 각 지원자분들의 마스터클래스와 독주회, 면접일은 음대 홈페이지 공지사항을 확인 바랍니다. 수고하셨습니다.

　　　　끝났다. 지원자들 각자 일어나 바로 나가거나 소지품 챙기고.

　　　　정경, 일어나 배부받은 안내문을 봉투에 다시 넣고 핸드백에 넣고 객석을 빠져나가려는데. 자리에서 일어나 가방 챙기는 현호를 본다. (현호는 정경 쪽 보지 않고 있는)

　　　　정경, 놀란다. 현호가 왜 여기에… 싶은.

　　　　그때 현호, 정경과 눈이 마주친다.

22 동_ 대형강의동 혹은 콘서트홀 앞 (낮)

　　　　나오는 현호. 몇 걸음 걸어가는데, 정경이 기다리고 있다.

　　　　주변에 사람도 없지만 서로 목소리 낮춰 말하다가 점점 언성 높아지는.

정경	(따지는 톤 아닌) …지원한지 몰랐어. 말이라도 하지.
현호	…….
정경	…….
현호	화 안 나?
정경	뭐가.
현호	내가 너랑 경쟁하겠다는데, 니 자리 뺏고 싶다는데… 화 안 나냐고.
정경	내가 무슨 권리로 화를 내. 너랑 아무 사이도 아닌데. 니 갈 길 가는 거 보니까 마음 편해.
현호	마음 편해? 시원해?
정경	그럼 내가 어떻게 하길 바라니. 헤어졌는데 뭘 어떡해.
현호	(터지는) 정경아. 내가 뭘 잘못했어? 내가 다른 여자 만났니? 니가 싫다는 걸 한 적이 있어? 니가 멋대로 굴어도 나 너한테 화내 본 적 없어! 한 번도!

[인서트] 서령대_ 단과대 앞 (낮)

송아 기다리는 준영.

어디에선가 익숙한 현호 목소리가 귀에 꽂히자 돌아보는….

[현재]

현호	계속 생각했어. 내가 뭘 잘못했을까. 내가 뭘 놓쳐서 니가 떠났을까!! 근데 아무리 생각해도 니 옆에 있는 10년 동안 멍청이처럼 너 하나만 바라본 거 말고는 한 게 없어. 그게 지겨워? 이제 끝나서 속 시원해? 그게 우리 10년에 대한 예의야?
정경	(같이 격해지는) 그럼 나보고 어떡하라고! 내가 너한테 뭐 숨겼어? 말했잖아. 흔들린다고. 잡아달라고! 근데 넌 아무것도 안 했잖아!!

현호	(마음 무너진다) 안 한 게 아니라 '못'한 거야! (겨우 말하는) 니가 흔들린다는 게… 박준영이니까.
정경	(! 알고 있었구나)
현호	아니야?
정경	(잠시 멈칫하지만, 이내 표정 가다듬는다. 이젠 나도 모르겠다) 맞아.
현호	!!
정경	나 준영이 사랑해. 현호야.
현호	!!
정경	내가… 사랑한다고.
현호	(미칠 것 같다) 준영이도 같은 마음이야?
정경	……. (담담) 몰랐니?
현호	(숨이 턱 막힌다) !!

시간이 정지된 것 같은데.

준영(E)	그만해!

현호와 정경, 돌아보면, 서 있는 준영.
준영, 둘에게 다가오며 송아의 악기는 벤치에 놓고.

준영	(얼른 다가와 현호 말리듯 등 살짝 밀어 떼어놓으며) 그만해. 정경이 지금 화나니까 아무 말이나 막 하는//(거야)
현호	(O.L. 준영 확 뿌리치며) 너 정경이 좋아했냐?

정적.

준영	(아니라고 해야 하는데, 말문이 막혀 말이 안 나오고)

현호	(표정만 봐도 알겠다) 와… (말을 잇기 힘들다. 헛웃음 난다) 니가 나를… 정경이를… 10년을 바로 옆에서 봐왔으면서… 어떻게 그게 되냐… 어? 니가 어떻게 정경이를!! ('좋아하냐, 사랑하냐'라는 말이 안 나오는)
준영	…….
현호	(준영에게 다가서며) 왜 아무 말도 못해! 말해보라고!!
정경	(폭발한다, 현호 밀며) 한현호! 할 말 있으면 나한테 해!

현호, 준영을 두둔하는 정경을 보니 비참하고.
그런 현호를 보는 준영도 미칠 것 같고.

23 동_단과대 현관 출입구 (낮)

손 씻고 나오는 송아. 현관을 나와 준영이 있던 쪽을 보는데, 없다.
어디 갔지, 싶어 주위를 두리번거리는데, 멈칫.
저쪽의 준영과 현호, 정경을 본. (셋은 아직 송아 못 본)
송아, 다가가려는데… 현호의 목소리 또렷이 들린다.

현호	(소리치지 않고, 차갑게 가라앉은) 너네 둘… 뉴욕에서 뭐 했어.
정경, 준영	!
현호	뭘 했길래, 둘 다 그렇게 거짓말을 해.

얼어붙는 공기. 송아, 어찌해야 할지 모르겠는 그 순간,

준영	(현호에게 뭔가 말하려는데)
현호	너네, (숨 들이켜고 뱉는) 잤어?
정경	(O.L. 현호의 '잤어?'와 동시에) 잤어.
송아, 준영, 현호	(충격) !!

잠시간 아무도 말을 하지 못한다. 각자의 표정들.
현호, 준영과 정경을 보다가…… 맥이 탁 풀리는 표정이 된다.
모든 기대와 화와 슬픔을 내려놓은 듯한 텅 빈 얼굴.

준영 (정신 차렸다, 다급하게) 아니야, 아니야. (정경에게) 너 그게 무슨
 소리야! (현호에게) 현호야, 아니야!

현호 …….

준영 (정경에게) 아니잖아! 얼른 아니라고 해!!//

정경 (O.L. 준영에게) 뭐가 아닌데! 너 나, 사랑하잖아!!

송아 !!

준영 !!

현호 !!

정경 (준영 똑바로 쳐다보며) 말해봐. 니가 말해보라고!!

준영 (말문 막히는) !!

송아 (주저하는 준영을 본…) !!

현호 (준영이 대답 못하자, 헛웃음도 안 나올 지경)

준영, 말문 막혀서 정경만 바라보는데. 현호, 떠난다. 깨닫는 준영.

준영 현호야!! (따라가려는데)

준영, 송아를 보고, 멈춘다. 크게 당황하는 준영인데.
송아, 준영이 놓아둔 자기 악기를 본다. 덩그러니 놓인….

송아 …….

준영 (송아에게 뭐라고 말하려는) 저기, 송아씨 //

송아, 준영을 외면하고 가서 악기 집어 든다.

송아, 준영과 다시 눈 마주치지만 바로 외면하고. 바이올린 들고
떠난다.

준영, 송아의 뒷모습을 멍하니 보고 있다가 퍼뜩 정신이 든다.

준영 송아씨! (송아 쫓아가려 하다가 멈칫, 정경을 돌아본다. 정경이 준영의
팔을 잡은)

정경 (눈시울 붉어진) 준영아….

준영 (정경의 팔을 떨쳐내고, 차갑게) 현호한테 오해 풀어.

준영, 정경을 뒤에 두고 송아가 간 쪽으로 뛰다시피 간다.

혼자 남은 정경, 마음 찢어지는.

24 **동_ 일각 (낮)**

뛰다시피 걸어가는 송아. 눈물이 날 것 같지만 꾹 참은. 마음이
너무 복잡한데.

뛰어 쫓아온 준영, 송아의 앞으로 돌아가 송아를 멈춰 세운다.
(터치 없이)

준영 송아씨!

송아 (시선 피하는)

준영 그런 일 없었어요. 정말이에요.

송아 …….

준영 …믿어줘요.

송아, 준영을 물끄러미 바라본다. 준영의 애가 타는 얼굴을 보는.

송아	…믿어요.
준영	…….
송아	믿어요.
준영	…송아씨.
송아	(O.L.) 그런데요….
준영	…….
송아	정경씨랑 사이에… 그 시간들 사이에요… 제가 들어갈 자리가… 있어요?
준영	(!!)
송아	저 준영씨 기다릴 건데… 기다리는데… 그래도 그건 알고… 기다리고 싶어요.
준영	(눈동자 흔들리는)
송아	(애써 미소 지으며) …저 갈게요.

송아, 준영을 두고 간다.
그 자리에 남은 준영의 괴로운 얼굴. 차마 쫓아가지 못하는.

25 [몽타주] 그 직후 괴로운 모두들 (낮)

빠르게 걷는 송아. 학교 건물 코너 돌면 바로 멈춰 선다. 괴롭다.
눈물 참는.

준영, 신24의 그 자리에 그대로 남아 있다. 괴롭고. 어찌해야 할
지 모르겠다. 한 손으로 얼굴 감싸는.

정경. 신23의 그 자리에 남아 있는. 쪼그려 주저앉아 고개 묻는
다. 지친.

현호, 아직 캠퍼스 안. 빠르게 걷다 학생(남, 20대)과 부딪히고, "아… 죄송해요." 하고. 멈춰 선 그 자리에 넋 나간 얼굴로 멍하니 서 있으면. 부딪힌 학생, 이상한 눈초리로 잠시 쳐다보다 가는.

26 **서령대_버스정류장 (밤)**

송아, 낮의 일의 여파로 아직도 머리가 복잡한데, 기다리던 버스 온다.

27 **달리는 버스 안 (밤)**

자리 없어 손잡이 잡고 서서 가는 송아. 앞에는 할머니 승객 (70대) 앉아 있다.

할머니 승객(E) 나 줘요.

송아 (보면)

할머니 승객 (송아가 멘 바이올린 가리키며) 그거. 줘요. 들어줄게.

송아 (아… 하는데)

할머니 승객 (친절, 미소) 내가 그거 들고 어디 도망 안 가.

송아 (떠오르는 기억) ……..

　　　　　[플래시백] **신17. 서령대_캠퍼스 일각 (낮)**

준영 나 주고 가요.

송아 ……. (바이올린 내민다) …들고 어디 가면 안 돼요.

준영 (받으며 미소) 당연히. 도망 안 가요. 믿어봐요, 나.

　　　　　[현재]

송아 …아니에요. 괜찮습니다.

송아, 차창 밖으로 시선 옮긴다. 답답하고 마음 복잡한.

28 도로 (밤)

송아가 탄 버스 달려가는 밤의 도로.

29 준영 오피스텔_ 안 (밤)

막 귀가한 준영. 지친 걸음으로 들어와 가방 내려놓자마자 핸드
폰 꺼낸다.

핸드폰 주소록 현호 찾고. 망설이다 통화버튼 누르는데… 전화
기가 꺼져 있다는 멘트 나온다. 준영, 마음 무겁다.

준영, 이번엔 주소록에서 송아 찾고. 그러나 통화버튼 누르지 못
한다.

한참 주저하다 핸드폰 내려놓는 준영. 답답한 한숨. 창가로 가 블
라인드 걷고 창문 여는데(바람 쐬려), 창밖에 빛나는 경후CI. 준
영, 잠시 바라보다 창문 닫고 블라인드 내려버린다.

30 경후빌딩_ 외경 (낮)

31 경후문화재단_사무실 (낮)

영인 자리 비어 있다.

다운 (블라인드 내려진 회의실 쪽 슬쩍 보고, 성재에게 목소리 낮춰) 준영 쌤
 이 크리스네 회사랑 계약한 게, 쇼팽 콩쿨 상 탄 후죠? 그리고 크
 리스가 한국 매니지먼트권은 저희 경후한테 떼준 거구요?
성재 어. 지난 인연 생각해서 외주같이 준 거. 몇 번을 말해.
다운 (걱정) 근데 진짜로 크리스가 준영 쌤 한국 매니지먼트권 회수해
 가면 어떡하죠? 한국에서 다른 회사에 준영 쌤 맡기는 거 아니에

요? 준영 쌤이랑 크리스 계약은 아직 몇 년 남았잖아요.

성재　(회의실 슬쩍 보고, 관심 없다는 투) 팀장님이 알아서 하시겠지.

다운　(성재의 관심 없다는 듯한 반응에 기분 상한) 아, 네에….

태연한 얼굴로 커피잔 들어 한 모금 마시는 성재, 뭔가 생각이 있어 보이는.

32　동_회의실 (낮)

핸드폰 통화 중인 영인. 상대는 크리스(준영이 매니저/외국인 남, 40대). 영어 대화.

영인　(당황스럽고 곤란한) Your decision is absolutely unfair and truly unreasonable. (자막 : 그래도 이건 너무 일방적인 통보입니다.)

크리스(F)　(단호) What's really unreasonable is Kyung Hoo going ahead with the decision to let Joon Young make an appearance at the event without consulting us first. We can perhaps overlook his appearance at the event but we cannot overlook the fact that you let him perform. (자막 : 준영의 안식년인데도 일방적으로 일을 진행한 건 경후입니다. 아무리 토크 콘서트라고 해도 연주는 하지 말았어야죠.)

영인　It was a free event and Joon Young received no payment of any kind! Most importantly, it was purely Joon Young's decision to perform! (자막 : 유료공연도 아니었고 준영이 연주료를 받지도 않았어요! 그리고 무엇보다도 연주는 준영이가 결정했던 거구요!)

크리스(F)　It all sounds like an excuse to us. Unfortunately, you leave us no choice but to take back Kyung Hoo's management rights of Joon Young in Korea. (자막 : 변명은 듣고 싶지 않군요. 경후문화재단에 줬

던 준영의 한국지역 매니지먼트 권리를 회수하겠습니다.)

영인 !! Wait, hello? Chris? (자막 : 저기요! 크리스!)

그러나 이미 끊긴 전화. 영인, 당황스러운.

33 윤 스트링스_ 안 (낮)

연필 들고 악기 수리대장 넘기며 일정 체크 중인 동윤.
골똘히 일정 정리하고 있는데 핸드폰 울린다.
동윤, 팔 뻗어 핸드폰 집어 들고 액정 보면, '장은지'다.

동윤 (받는다) 어 은지야. (사이) 케익?

은지(F) 어! 너가 송아 생일날 사온 케익! 어디서 산 거야? 완전 맛있었거
든!

동윤 언제 필요한데? 거기 잠실인데 일주일 전에 예약해야 돼.

은지(F) 헐. 일주일? 아, 난 그냥 동네서 사야겠다. 알았엉, 그건 됐고, 우
리 팀 신입이 이번 주말에 시간 된대. 너도 돼?

동윤 (당황) 어?

은지(F) (속사포) 내가 소개팅 해준댔잖아— 톡으로 번호 줄 테니까 둘이
서 연락해! (끊는다)

동윤 (황당한 얼굴로 끊긴 전화 보다가 혼잣말) 아, 뭐야, 갑자기….

동윤, 핸드폰 내려놓는다.

[인서트] 4회 신6. 호프집_ 안 (밤. 동윤 시점)

시선 마주치는 송아와 준영. 그런 송아와 준영을 보는 동윤.

[인서트] 4회 신5. 경후빌딩_ 정문 앞 (밤. 동윤 시점)

은지	(발그레, 준영에게) 같이 가요!
송아	(얼른) 아니야, 준영씨는//
준영	네.
송아	…!
준영	…갈게요. 같이.
동윤	…….

[현재]

동윤	…….

34 서령대 음대_ 외경 (낮)

35 동_ 이수경 교수실 (낮)
해나, 문 열고 들어간다. 악기 멘.

해나	(꾸벅 인사) 안녕하세요….

해나, 고개 들면, 핸드폰 통화 중인 수경,
해나 보고 손 인사 대충 하는.
해나, 의자에 악기 내려놓고 푸는데 수경의 통화 들린다.

수경	(먼지떨이로 책꽂이 먼지 털며, 기분 좋다) 어, 그래그래 송아야.

해나, '송아' 이름이 귀에 팍 들어온다. 계속 악기 풀며 듣는 해나.
악기 다 꺼내고, 케이스 앞주머니에서 악보 꺼내 보면대에 올려
두고
다시 케이스로 돌아와 악기 들고 보면대 앞에 가 설 때까지 계속

되는 수경의 통화.

수경 (통화 계속) 그래그래. 아침에 출력해서 갖다놓은 거 봤어. 세상에, 년 어쩜 이렇게 일을 잘하니? 그래그래, 오늘 이 자료는 우편으로 보내면 된단 거지? 근데 꼭 우체국엘 가야 되니? 아~ 그래, 그래, 고마워 송아야~ 그래애~ (끊고 해나 돌아본다) 해나 왔니?

해나 안녕하세요.

수경 (레슨 시작하려 소파에 기대앉으나 크게 관심 없는 얼굴)

해나 (악기 어깨에 올리다가) 송아 언닌… 대학원 준비하죠?

수경 (악의 없이) 응. 내가 권했어. 똑 부러진 애 데리고 재밌게 좀 지내볼라고. 송아 걔 인턴도 잘했다며? 경후 팀장이 칭찬하던데.

해나 (기분 상하는데) …….

수경 (해나에 큰 관심 없다) 근데 년 유학 원서 어디어디 넣었다고 했지?

36 동_ 일각 벤치 (낮)

해나, 옆에 바이올린, 책이 잔뜩 든 에코백이나 큰 핸드백(입구가 지퍼나 똑딱이로 잠기지 않는 스타일의 가방). 혼자 있다. 핸드폰 통화 중.

해나 (핸드폰에, 살짝 짜증) 어, 엄마. 지금 우체국 왔다니깐? (엄마가 뭐라뭐라 잔소리하고, 엄마에게 확 짜증) 아, 엄마! 줄리어드에 확인 전화 안 해도//

해나, 황급히 말 멈춘다. 해나에게 오고 있는 승우(첼로 멘)를 봤다.

해나 (핸드폰에, 목소리 낮춰서) 보냈어. 어! 나 레슨 가. 끊어! (끊으면)
승우 (다가온다) 해나야~ 레슨 잘 받았어?

해나	(웃으며) 응. 너두?
승우	응. (옆에 앉다가 문득) 아 맞다. 너, 줄리어드에서 원서 보내고 따로 연락 왔어?
해나	(뜨끔, 거짓말) 아니? 왜? 너 뭐 연락 왔어?
승우	아니~ 나도 연락 없는데. 우리 엄마 친구 딸은 연주 동영상 디비디가 재생 안 된다고 이멜 왔대서.
해나	에러 났나보네.

해나, 자기 가방 쓰윽 쳐다보는데. 입구가 열린 가방 속. 두툼한 뽁뽁이 서류봉투 보인다. 해나, 얼른 승우 의식하고(승우는 못 봤다) 가방 입구를 여민다.

해나	…승우야.
승우	응?
해나	너는… 첼로가 좋아?
승우	? 뭔 소리야, 갑자기.
해나	너는 첼로 전공, 왜 한 거야?
승우	(장난스레) 뭐죠, 이 갑분 청문회 분위기는. (웃으며 해나 표정 살핀다)
해나	…….
승우	(해나가 진지해 보이자) 울 엄마 첼로 전공했잖아. 그래서 나도 배우기 시작했는데, 엄마가 보기에 내가 곧잘 한다고 큰선생님한테 데리고 갔는데 재능 있다고 해서 뭐… 예중 입시 치고 그런 거지 뭐. 애들 다 그렇지 않나? 너도잖아. 엄마 바이올린 하셨고.
해나	…어. …글치.

해나, 생각이 많은데.
승우, 해나가 사랑스럽다는 듯 빙긋 웃고는

핸드폰 꺼내 조작 시작한다.

| 승우 | 우리 오늘 영화 보자! 요새 재밌는 거 뭐 있나? (핸드폰 계속 보는데)
| 해나 | …송아 언니는 바이올린이 진짜 좋은가봐.
| 승우 | (계속 핸드폰 만지면서) 좋으니까 그렇게 열심이겠지. 되지도 않는
걸. 맨날 꼴찌 하면서.
| 해나 | …….

37　　　서령대_ 벤치 (낮)

민성과 송아(악기 없는), 커피와 샌드위치로 점심 먹는 중.
송아, 생각이 많아 민성의 말에 집중이 안 되는데.

| 민성 | (툭 치며) 채송아.
| 송아 | (깜짝 놀라 민성 쳐다본다) 어?
| 민성 | 안 듣고 있었지, 너.
| 송아 | 아, 미안… 어디까지 얘기했지?
| 민성 | 흥! (밉지 않게 흘겨보고, 고민 털어놓는) 은지가 그러는데 윤동윤
진짜로 소개팅 하나봐.
| 송아 | (뭐라고 말해야 할지 모르겠다)
| 민성 | (울적, 한숨 내쉰다)
| 송아 | (준영 생각이 난다, 우울) …….
| 민성 | (송아 기색 보고) 근데 너, 얼굴이 왜 그래? 뭐 안 좋은 일 있어?
| 송아 | 아냐, 아무것도. (시선 피하는데)
| 민성 | (송아 빤히 보다가) 아닌데. 너 분명 뭔 일 있는데.
| 송아 | 아니라니까//
| 민성 | (갑자기 양 손바닥으로 송아 뺨 샌드위치해서 자기 쪽으로 송아 얼굴 돌
리고서 우쭈쭈) 채송아씨, 지금 누굴 속이려고. 니 얼굴에 다 써 있

거든요?

송아 (두 빰 눌려 금붕어 된 채로, 당황해) 아닌데용….

민성 (송아 눈 빤히 보다가, 얼굴 놓고, 진지하게) 뭔데. 말해봐.

송아, 말할까 말까 주저하다가….

송아 …나 있지….

민성 (기다리면)

송아 …좋아하는 사람 생겼어.

민성 (헉??) 좋아하는 사람? 누구? 내가 아는 사람이야?

송아 (망설이다가) …박준영… 준영씨.

민성 뭐? 피아니스트 박준영?

송아 (누가 들을까 얼른 주변 두리번거리며) 어어….

민성 박준영도 알아? 니가 좋아하는 거?

송아 알겠지? (멋쩍게 웃으며) 고백했으니까…?

민성 (엄청 놀라는) 헐!! 고백?? 니가??

송아 (기겁해 얼른, 쉿 하며 주위 두리번) 야, 쫌 작게 말해….

민성 어어! (얼른 목소리 낮춰서) 채송아가 남자한테 고백을 했다고오?
(믿겨지지 않는데)

송아 (웃는데, 슬프다) 어… 내가 고백을 했단다.

민성 (송아 가만히 보다가) 그래서. …고백하니까 뭐라는데.

송아 …기다려달래. 근데… (우울) 올 것 같지가 않아.

민성 …….

송아 (애써 웃으며 민성 보는) …올 것 같으면 진작에 왔겠지?

민성 (송아가 짠하다) …….

송아 (한숨 쉬고 하늘 쳐다본다) 날씨는 왜 이렇게 좋냐….

민성 (송아 따라서 하늘 쳐다보고, 동윤 생각하니 역시 한숨 포옥) 그러게….

나란히 앉아 똑같이 하늘 쳐다보고 있는 송아와 민성.

38 서령대 음대_강의실 문 앞 (낮)

복도 저 앞쪽, 강의실 문 활짝 열려 있고.

수업 마치고 나오는 학생들과 들어가는 학생들(수정, 지호 등/학
생 몇 명만 악기 지참) 보인다.

송아, 강의실로 들어가는데, 멈칫. 멈춰 선다.

이 강의실에서 나오는 준영이다.

송아와 준영, 눈이 마주치고. 송아, 저도 모르게 시선을 피하고.

준영, 뭐라 말을 걸려고 하는 순간

송아, 준영의 바로 앞을 스치듯 지나 강의실로 들어간다.

준영, 강의실 안으로 들어가 가장 안쪽에 앉는 송아를 바라보는.
마음 무겁다. 답답한 한숨.

39 동_강의실 (낮)

화성학 수업 듣는 송아. 화성학 강사(여, 40대) 화이트보드에 판
서하며 수업 중.

송아, 수업에 집중하려 하지만 귀에 들어오지 않는다.

40 현호네 편의점_안 (낮)

편의점 일 끝내고 현호모(60)와 교대하는 현호.

현호모 (카운터 안으로 들어가며) 집에 밥 차려놓고 나왔으니까 레슨 가기
 전에 밥 먹구 가, 응?

현호 그 시간에 더 쉬시지, 엄마. 밥은 내가 알아서 먹으면 되는데. 나
 도 손 있어어….

현호모 손이야 있지만 음악 하는 손이잖어. 괜히 뭐 한다고 설치다가 손

다치지나 마. 그 손이 니 재산인데.

현호 (쓸쓸…) …그런가….

현호모 (현호 얼굴 쓱 보고, 안쓰럽다) 내일 엄마 쉬는데 삼계탕 좀 해줘?

현호 아, 더운데 뭘 해. 하지 마 하지 마. 먹고 싶으면 내가 사 먹을게.

현호모 (걱정) 그럼 꼭 사 먹어. 너 요새 얼굴 살이 쏙 빠졌어.

현호 …그런가? 똑같은 거 같은데?

현호모 똑같기는? 요새 아주 그냥 어디 아픈 사람처럼 축 처져가지고….
 학교 준비하느라 힘들어서 그러지? 우리 아들 훤한 얼굴이 이게
 다 뭐야, 엄마 속상해죽겠어 아주.

현호 (애써 웃으며) 더워서 입맛이 좀 없어서 그래. 삼계탕 곱빼기로 사
 먹을게. 그럼 저는 퇴근합니다!! 여사님 수고하십시오! (나간다)

41 동_앞 (낮)
 나오는 현호.

현호 …….

 그때 카톡 온다. 현호, 열어보면 저장하지 않은 번호에서 온 카
 톡. (대화명 : 승우)

승우(E) (메시지 v.o.) 안녕하세요 선배님! 홍성창 교수님 소개로 연락드
 렸던 서령대 17학번 조승우입니다!

현호 (아, 맞다! 까먹고 있었다! 하는데)

승우(E) (다시 메시지 온다, v.o., 기대에 가득 차서) 저는 조금 일찍 도착해서
 와 있습니다! 선배님 그럼 곧 뵙겠습니다!

현호 (난감, 한숨) …….

42 카페_안 (저녁)

현호(첼로 있다), 맞은편에 해나.

승우, 음료 세 잔 쟁반 받쳐 가져온다. 현호 앞에 아이스커피 내
려놓고.

해나와 자기 앞엔 딱 봐도 비싼 음료 각각 놓고 해나 옆에 앉는다.

승우 커피 감사히 잘 마시겠습니다!

현호 밥을 사줘야 하는데 미안. 이따 레슨을 가야 해서.

승우 어우, 아닙니다. 괜찮습니다! 근데 레슨은 누구 가르치세요? 전
 공생 레슨하세요?

현호 어. 한국예고랑 한국예중 학생.

승우 (순진, 부럼) 우와~ 벌써 학교 출강하시는 거예요? 귀국하시자마
 자?

현호 아, 아니. 출강은 아니고… 그냥 소개받아서.

승우 그래도 진짜 대단하세요. 그 어렵다는 인디애나 박사까지 초고
 속으로 하셨으니까 이제 꽃길만 걸으시면 되잖아요! 넘 부러워
 요, 선배님….

현호 (쓸쓸) 꽃길….

분위기 약간 어색해지고.

승우 저기… 선배님. 저도 이번에 유학 가려고 여기저기 원서 쓰는데
 요. 줄리어드는 썼고 인디애나도 쓰려고 팁 좀 여쭤보고 싶어서
 뵙자고 했어요….

현호 아, 유학… 글쎄 뭐, 팁이랄 게….

승우 아 참, 해나는 줄리어드 가거든요.

해나 (뜨끔!) 아… 아직 된 건 아니고….

512

승우	저도 지금 생각엔 해나랑 같이 줄리어드 가곤 싶은데 혹시 제가 인디애나로 가게 되면… 같은 미국이긴 해도 엄청 멀잖아요. 그래서 그런 면에서도 팁이 있을까요? (멋쩍게 웃으며) 선배님도 롱디 경험이 있으시니까….
현호	(황당) 어? 롱…디?
해나	(눈치 보다가) 아… 제가 정경이 언니랑 알거든요. 그래서 승우한테 얘기했더니….
현호	아….
해나	(어색해서 더 사근사근) 경후 사무실에 준영 오빠랑 세 분 오셨었을 때 정경이 언니 오랜만에 본 건데 여전히 예쁘시더라고요!
현호	…….
승우	(해나 손 잡고 현호 본다) 미국에서 롱디 진짜 어떻게 하셨어요? 팁, 아니 특강 좀 해주세요, 네?
현호	(난감, 씁쓸) …….

43 송아 아파트_ 단지 외경 (밤)

44 송아 집_ 거실 (밤)
 밤 9시 정도. 연습하던 송아, 목과 어깨가 뻐근해 스트레칭하며
 방에서 나오는데,
 송희 목소리 들린다.

송희(E)	아, 진짜, 짜증나!

 송아, 거실로 나오면, 송희, 송아모, 송아부가 거실에 모여 있다.
 송희, 술 좀 취한 상태. 송아, 가족을 힐끔 보고 조용히 부엌으로
 가 물 따르는데,

송희 (부모에게) 나한테, 기다리라고 했었다니깐?

송아 ?

송희 김변호사님이 나보고 기다리고 있으면 이 사건은 나한테 배당해
 준다고 그랬어! 근데 장변이 그대로 간다잖아!

송아모 (냉정) 원래 장변이 할 거였다면서.

송희 그래도 나 준다고 했다고오!!

송아부 (달래는) 잊어버려. 니네 로펌에 사건이 그거 하나냐. 다른 거 하
 면 되지.

송희 싫어! 나 준다고 해서 일 다 해놨었단 말이야! 아우 짜증나. 아
 악!! (쿠션 팡팡 치면서 성질내면)

송아모 (쯧쯧) 성질하고는. 좀 참을 줄도 알아야지. 어떻게 자매가 이렇
 게 달라?

송희 (확!) 내가 뭐!! (갑자기 송아 쳐다보며) 나보고 저렇게 답답이 호구
 처럼 살으라고?

송아 (황당해서) 갑자기 나한테 왜 그래 //

송희 (이미 송아에겐 관심 끝, 무시하고 송아모에게) 아, 안 되겠어. 나 김
 변호사님한테 따질 거야.

송아모 (엄하게) 따지긴 뭘 따져? 니가 장변만큼 믿음을 못 줬나보지!

송희 아니야!! 아악~ 짜증나~~ 아악~~ 이럴 거면 기다리라고 하질
 말던가!! (쿠션 팡팡)

 송아, 아직 황당하다. 송희에 뭐라고 하려는데,
 송아부와 눈 마주치고.
 송아부, 송아에 눈짓으로 "니가 참아, 들어가." 하는.

45 동_송아 방 (밤)
 들어오는 송아. 문 닫고 기대선다. 좀 짜증나는데, 곧 가만히 가

라앉는 얼굴.

송아의 시선, CD장의 준영 사인 음반이 꽂혀 있는 곳에 머무는.

46 카페_안 (밤)

현호 레슨 가려고 자리 뜨는 중. 첼로를 메고 있다.

승우와 해나, 테이블에서 일어나 현호에게 인사한다.

승우 (꾸벅) 오늘 너무 감사했습니다. 그럼 다음에 또 뵐게요.

해나 담에 또 봬요. 감사합니다~

현호 어. 그래, 그럼… 안녕. (간다)

현호 카페 나가면, 자리에 앉는 승우와 해나. 해나, 표정 안 좋은.

승우 (현호 나간 것 다시 한번 확인하고, 해나에게) 아, 쫌 별루지. (불만) 교수님이 저 형 성격 좋다고 이것저것 다 물어보랬는데 기껏 나와서는 별로 말도 많이 안 하고. 괜히 만났다. 시간 아깝게. 그치?

해나 (표정 안 좋은) 시간 아깝다면서 쓸데없는 얘긴 뭐하러 하는데?

승우 응?

해나 학교 얘기 물어보러 왔으면 학교 얘기만 하던가 뜬금없이 롱디 팁을 왜 물어봐? 저 오빠 황당해하잖아~ 나 완전 민망했어.

승우 왜, 물어볼 수도 있지~ 너 줄리어드, 나 인디애나 되면 롱디 확정이잖아. 선배가 그런 거 물어보라고 선배지. 뭐 내가 못할 말 했다고 그러냐?

해나 그러니까! 아직 일어나지도 않은 일을 왜 앞서가냐고. 누가 너랑 롱디한대?

승우 ? 무슨 소리야, 그게…? 우리 학교 갈라지면… 너 나랑… 끝낼 거야?

해나　(아차, 실수다…) 아니, 승우야, 그게….

승우　(삐짐) 그래. 앞서나가서 미안하게 됐다! 너가 롱디 생각 없었는
　　　줄 몰랐네! (나가버린다)

해나　승우야! (불러보지만 이미 승우 나갔다. 당황스럽고 속상하고 슬프다)

47　　경후빌딩_ 외경 (밤)

48　　경후문화재단_ 리허설룸 (밤)
　　　들어오는 준영. 백팩 내려놓고. 핸드폰 꺼낸다. 전화 거는.

준영　(전화에, 걱정) 네, 누나. 전데요. 이사장님은… 좀 어떠세요? (사
　　　이) 아… 네. 다행이네요. (사이) 네. 네?

49　　종합병원_ 주차장 (밤)
　　　주차하고 내리면서 통화하는 영인.

영인　(핸드폰에) 나 지금 병원 막 도착했는데. 너도 올래? 너 보심 반가
　　　워하실 텐데.

50　　경후문화재단_ 리허설룸 (밤)
준영　(멈칫, 핸드폰에) …아니에요. 전 다음에… 다음에 갈게요. (사이)
　　　네. 네. (끊는다)

　　　준영, 마음 무겁다.

51　　종합병원_ 외경 (밤)

퇴근 후 문숙 면회 온 영인.

문숙, 기운이 조금 없는 느낌이지만 컨디션 나쁘지 않은.

문숙　그래서, 준영이 한국 매니지먼트 권리가 날아갈 것 같다고?

영인　…네. 크리스를 설득하는 중입니다만… 전화상으로는 강경해서….

문숙　(잠시 말 없으면)

영인　…죄송합니다. 다 제 불찰입니다.

문숙　(화내지 않는) 준영인 뭐라는데.

영인　아직… 얘기 못 나눠봤습니다. …다른 이야기로 잠깐 통화하긴 했는데 별 얘기 없는 걸 보면 아직 모르는 것 같기도 하구요.

문숙　그래….

문숙, 잠시 생각에 잠겼다가.

문숙　준영인 유태진 교수하고 다시 레슨 시작했겠네.

영인　네.

문숙　(잠시 생각하다가) 차팀장이랑 유교수 사이는 불편하진 않아?

영인　헤어진 지가 언젠데요. 편하지도 않지만 불편할 것도 없습니다.

잠시 말 끊기고.

문숙　그런 거 보면 사랑이라는 거 참 별것도 아니야. 지나가고 나면 참… 아무것도 남지 않는 게 사랑인데.

영인　…….

문숙　그래서 사랑만 갖고는 살 수 없는 것 같아. 나이 들수록 느껴. 젊

을 땐 그걸 모르지. 나도 그랬고. 그래서….

[플래시백] 6회 신1. 정경의 집_ 거실 (밤)

(문숙의 냉정한 말에) 상처받은 준영의 얼굴.

문숙(E) …일부러…

[플래시백] 5회 신66. 현호네 편의점_ 취식 테이블 (낮)

문숙의 마지막 말("하나는 서령대 교수 정도 되어야 서로 편하지 않겠
어요?")에 동요하던 현호의 얼굴.

문숙(E) …상처를 냈어.

[현재]

영인 (문숙 보면)

문숙 시간이 흐르면 나를 이해할 테니까. 그래도… 지금은 사랑이 전
 부인 나이들이니 나를 원망할 거야. 왜 자기들을 쥐고 흔들었냐
 고. …나중에라도 이해를 못한대도 어쩔 순 없지만… 마음이 영
 좋지가 않네.

영인 …….

문숙 그러고 보면 나도 참 나야. 모두에게 좋은 사람으로 남고 싶다는
 거 욕심인 줄 알면서도….

영인 …이미 충분히 좋은 분이세요. 많은 사람들한테요.

문숙 …….

생각에 잠기는 문숙. 그런 문숙을 보는 영인.

　카페_안 (밤)

승우 기다리고 있는 해나. 문 열릴 때마다 미어캣처럼 고개 들지
만 승우 아니고….
시무룩해지는 해나, 핸드폰 카톡 열어본다.

해나(E)　(메시지 v.o.) 승우야 아직도 화났어? 아깐 내가 미안….

승우가 읽씹한 상태. 해나, 심란하다. 다시 카톡 쓰려는데….

승우　뭘 그렇게 한숨을 쉬어.

해나, 고개 들면 승우 와 있다. 기쁜 해나.

[짧은 jump]
다정하게 얘기 나누는 승우랑 해나.

승우　너도 심란해서 그렇지? 떨어져 있게 될까봐. 그런 뜻이었지?
해나　…응….
승우　근데 니 말대로 괜히 미리 걱정 안 하려고. 어쨌든 우리 같이 줄
리어드 갈 가능성이 젤 높으니까.
해나　…그치….
승우　(해나 손 다정히 잡으며) 진짜 기대된다. 우리 유학 생활.
해나　(말 돌리고 싶은) 우리 나갈래? 여기 답답하다.
승우　그래!

해나, 승우 일어나는데.

해나 엄마야!

손님(여, 20대), 아이스커피 한 잔 테이크아웃 해서 나가려다가
해나와 부딪히며 컵을 놓친.
해나, 깜짝 놀라 몸 비키지만 메고 있던 에코백에 이미 커피 다
쏟아졌다.
승우, 벌떡 일어나고. (냅킨 가지러 뛰어가는)

손님 (발 동동) 어떡해~ 죄송해요~~
해나 (짜증, 손으로 에코백 털며) 아, 쫌 조심 좀 하시지! (하는데)

해나, 멈칫. 에코백 안으로 뽁뽁이 서류봉투 보인다.
그때 냅킨 한 무더기 들고 온 승우, 해나의 에코백을 닦으며 잡아
당긴다.

승우 다 젖었네!
해나 (당황, 얼른 가방 당기며) 줘, 내가 할게.
승우 (냅킨으로 가방 닦으며) 아냐. 냅킨 좀 더 갖고 올래?
해나 (마음 급하다) 아냐. 나 줘 //

하며 실랑이하는데, 바닥으로 떨어지는 해나 가방!
그리고 쏟아지는 내용물!
뽁뽁이 봉투, 가방 밖으로 나왔고.
해나, 당황해 허둥지둥 집어 들려는데.
승우가 빨랐다. 승우, 발밑의 뽁뽁이 봉투를 집어 든다.

승우 (봉투에 묻은 커피를 털며) 아, 커피 여기도 묻었어. (하다가 멈칫, 봉

투의 주소를 봤다) ?

봉투의 주소 칸에 적힌 글자.

Admissions (자막 : 줄리어드 음악학교 입학처 귀하)

The Juilliard School

60 Lincoln Center Plaza

New York, NY 10023

U.S.A.

해나 (사색) 승우야, 그게 있잖아 //

승우 (어이가 없다) …이거 원서 아니야? 너 줄리어드에 원서 안 보냈
어?!

해나 (하얗게 질리는)

54 정경의 집_거실 (밤)

현관에서 들어오는 성근. 퇴근해 온. 그런데 열나서 씩씩대며 나
가는 반주자(여, 30대 중후반)를 마주친다.

반주자 (열내는 혼잣말) 기껏 시간 내서 왔더니만! (나가버린다)

성근 ?

성근, 거실로 들어서면. 상판, 건반 뚜껑 다 열려 있는 피아노.
정경, 피아노 보면대에서 프랑크 소나타 피아노 악보를 집어 들
고 있고.
그 옆엔 바이올린 보면대, 거실 소파(테이블)엔 정경의 바이올린
케이스와 꺼내놓은 악기. 조금 전까지 피아노와 같이 반주 맞춰

본 흔적 역력한.

정경	(반주 악보 집어 들며 한숨 쉬다가 성근 본다, 멈칫) …오셨어요.
성근	어, 그래.

잠시 말없이 서 있는 두 사람. 정경, 어색해서 자리 피하고 싶다.

성근	반주… 맞췄니?
정경	네.
성근	…….
정경	…근데 마음에 안 들어서… 다른 사람으로 알아보려구요.
성근	…그래.

어색한 침묵 흐르고.

정경	…쉬세요.
성근	…그래. 너도. (자기 방 쪽으로 가려는데)
정경	아빠.
성근	(보면)
정경	저… 헤어졌어요.
성근	…현호랑?
정경	…네. …이름 기억하시네요.
성근	…….
정경	…….
성근	정경아.
정경	(시선 맞추면)
성근	시간이 지나면…내가 받은 상처보다… 준 상처가 오래 남아 있어.

정경 (눈동자 흔들리는)

55 동_ 연습실 (밤)

성근(E) 그러니… 상처를 너무 깊게 주진 마라….

열려 있는 악기 케이스 앞 정경,
사진 속 경선을 복잡한 눈길로 보고 있다.
(성근E가 그 위로)
정경, 물끄러미 보다 그 옆에 뒤집어놓은 사진 꺼내본다.
돌려보면, 트리오 사진.
사진 속 현호를 보는 정경의 복잡한 얼굴.

56 현호 학생 아파트_ 현관 (밤)

예중생 레슨 알바 끝나고 나와 신발 신는 현호. 첼로 멘.
예중생(여, 15/한국예중 교복치마에 추리닝 바지 겹쳐 입은)과 예중
생모(40대), 현관 발치에 나와 있다. 화기애애한 모녀. 거실 보이
면, 부유한 가정.

예중생모 (현호에게) 고생하셨어요, 선생님.

현호 아닙니다.

예중생모 (웃으며 딸 구박) 얘도 열심히 하면 선생님처럼 서령대 들어갈 수
있겠죠? 선생님처럼 실기 1등 이런 건 바라지도 않아요!

현호 (어색한 웃음) 요새 열심히 하고 있습니다.

예중생 (의기양양) 거봐~

예중생모 (딸에게) 너 서령대만 가봐, 엄마가 너 해달란 거 다 해준다!

예중생 쌤, 방금 들었죠? 쌤이 증인이에요!

현호 어? 어어… 그래. (예중생모가 들고 있는 봉투를 기다리는…)

예중생모	어머, 내 정신 좀 봐. 오늘 레슨비 여기요. (흰 봉투 내밀면)
현호	(두 손으로 받는) 감사합니다. (꾸벅)
예중생모	(진짜 너무 부럽다) 아유, 선생님 부모님은 정말 얼~마나 좋으셨 을까!

57 동_엘리베이터 홀 (밤)

엘리베이터 기다리는 현호. 쓸쓸한 얼굴. 손에 쥐고 있는 흰 봉투 를 내려다본다.

58 송아 집_송아 방 (밤)

송아, 연습하다 멈춘다. 어깨 뻐근하다. 악기 내려놓고 어깨 주무 르는데. 노크 소리.
보면, 문 열리고. 고개만 들이미는 송아부.

송아	어, 아빠.
송아부	송아, 아빠랑 (양손 내미는데, 맥주 한 캔씩 든) 한잔할까?

[짧은 jump]

송아와 송아부, 맥주 한 캔씩 들고 홀짝홀짝 마시는 중.
바이올린은 그대로 침대나 책상 위에. (연습 그만하려고 악기 넣은 것은 아닌)

송아부	아까 언니 말 너무 맘에 두지 말아. 아빠가 언니한테 뭐라고 했어.
송아	(생각에 잠겼다가) …아빠.
송아부	응?
송아	…가만히 기다리는 사람은… 남들이 답답하다고 생각해?
송아부	…아빠도, 잘 기다리는 사람이야.

송아	…….
송아부	버스도 기다리고, 지하철도 기다리고… 식당에서 밥 먹는 것도 기다리고….
송아	…….
송아부	그리고 지금은… 우리 작은딸 기다리지.
송아	(송아부 본다)
송아부	우리 딸이 어떻게 행복을 찾아가나… 찬찬히 기다리고 있어.
송아	(뭉클)
송아부	어떤 길을 가든, 너는 니가 제일 행복한 길을 찾아갈 거라 믿어.
송아	(뭉클뭉클) …고마워.

송아부, 다정한 눈길로 송아 바라보다가 괜히 어색해 헛기침하며 시선 돌린다.
송아부의 눈에 들어오는 송아의 CD장.

송아부	씨디가 많아졌네? (하면서 CD 몇 장 뺀다)

송아부, 꺼낸 CD 대여섯 장을 한 장씩 넘겨보는데, 준영의 사인 CD 있다. 송아, 조금 당황하는데. 송아부, 흥미롭게 본다.

송아부	(문구 읽는) 바이올리니스트 채송아… (송아 본다) 멋진데?
송아	어? 어어….
송아부	(CD 앞뒷면 보며) 공연장에 바이올린 메고 왔다고 이렇게 써준 거야? 좋은 사람이네.

송아부, CD들 다시 꽂고, CD장에서 다른 CD 빼서 구경하기 시작한다.

그런 송아부를 물끄러미 보던 송아, 들고 있는 맥주캔으로 시선 떨군다.

송아　　(캔 만지작거리며, 작게 혼잣말) …응… 좋은… 사람이야.

59　　버스정류장 (밤)
기운 없는 해나. 혼자다. 커피 얼룩덜룩한 에코백 안, 커피 얼룩진 뽁뽁이 봉투 보인다. 우울하다.
그때 핸드폰 전화 온다. 승우일까. 그러나 '엄마'.
해나, 받기 싫다. 한숨 푹 쉬고 받는다.

해나　　(핸드폰에) 어, 엄마. (엄마가 소리 지르니 핸드폰 잠깐 귀에서 뗐다가 다시 대고, 기죽어서) …아니, 영화 좀 보느라… (몇 마디 듣다가 짜증) 누가 오늘 연습 안 한대? 들어가서 하고 잘 거라니깐? (다시 몇 마디 듣고 울컥해서) 줄리어드 타령 좀 그만해! 엄마도 못 갔으면서!

60　　현호네 편의점_ 안 (밤)
현호모, 출입문 근처 진열대 정리하고 있는데 딸랑! 출입문 종소리.
현호모, 습관적으로 "어서 오세요~" 하며 돌아보려는데,
풀썩! 현호모를 꼭 끌어안는 현호다. (첼로 멘 채로 안기듯이 덥석)

현호모　　(깜짝 놀랐지만 웃으며) 아이고, 깜짝이야!
현호　　(현호모 꼭 끌어안고 어깨에 고개 묻는) …….
현호모　　(웃는) 한현호! 왜 이래~ 엄마 허리 아파~ 허리~
현호　　…….
현호　　(고개 들지 않고) 엄마….

현호모	응?
현호	(고개 묻은 채) …쫌만 기달려. 내가 꼭 효도할게….
현호모	(웃으며) 효도? 왜 지금 안 하고 기다리래애~?
현호	…….
현호부(60)	(다른 진열대 쪽에서 고개 내밀며, 웃는) 아빠한텐 안 하구?
현호	(고개 들고 현호모 놓고, 밝게 웃으며) 엄마랑 아빠 당연히 세트지!

같이 웃는 현호, 현호모, 현호부. 따뜻한.

현호모	참.
현호	?
현호모	준영이 언제 함 밥 먹으러 오라 그래. 맛있는 거 해준다구.
현호	…….
현호부	(끼어드는, 농담) 당신은 빈말이래도 정경이 데리고 오란 소린 한 번을 안 해? 아들 애인이라구 질투하나…. (웃는)
현호모	(흘겨보며) 저렇게 뭘 몰라. 결혼도 안 했는데 밥 먹으러 오라면 애가 불편하지. 정경이가 우리 집 밥 같은 거 먹지두 않을 거구. (정경이 어렵다, 현호에게) 그치.
현호	…걔 입맛 초딩인데.
현호모	(반색한다) 어머, 그러니?
현호	(말 돌리는) 나 집에 간다? 레슨 세 탕 뛰었더니 피곤해.

61 **현호 집_앞 (밤)**

골목 걸어오는 현호. 피곤해 천천히 걷는.
집 대문이 저 앞에 보이는데, 현호, 멈칫.
대문 근처 가로등 아래, 정경이 서 있다.

현호	…….
정경	(다가오며) 현호야.
현호	…….

현호, 정경 무시하고 대문 연다. 정경을 두고 들어가려다가 멈추고.

| 현호 | (돌아보지 않고) 덥다. 할 얘기 있음 들어와서 해. |

하지만 현호, 바로 뒤돌아선다.

현호	…아니다. 그냥 여기서 얘기해.
정경	…!
현호	(담담) …왜 왔어.
정경	…미안해.
현호	뭐가.
정경	거짓말이었어. 준영이랑… 잤다고 한 거.

정경, 현호의 얼굴을 살피지만 현호, 동요하지 않는.

현호	그게 중요하니, 이제 와서?
정경	…!
현호	니가… 그렇게 말했다는 것 자체가… (차마 말 못 잇다가) 니 마음 충분히 알았어.
정경	…!

침묵 흐른다. 정경, 미안하고 또 미안해서 아무 말도 하지 못하고 괴로운데.

현호	내가… 서령대 왜 지원했는지 알아?
정경	…….
현호	나 지금 뭐라도 해야 돼. 서령대 수석졸업이니 인디애나 박사니. 아무것도 아니더라. 나 정도 첼리스트는 한국에 너무 많고.
정경	…….
현호	정말 뭐라도 해야 밥 먹고 살 수 있어서야.
정경	…….
현호	그리고 두 번째 이유는….

현호, 감정 격해서 잠시 말을 잇지 못한다.

현호	(감정 가라앉히고) 너와… 비슷한 곳에 서고 싶었어.
정경	현호야.
현호	널 부끄럽게 하고 싶지 않았어. 너한테 어느 정도는 걸맞는… 그런 사람이고 싶었어. 그게… 내 노력이었고… 내 사랑이었어. 이제 다 부질없게 됐지만.
정경	(아무 말 못하고, 눈물 흐르기 시작하는데)
현호	(애써 외면, 담담하게) 가. 그리고… 이제 다신 찾아오지 마.

62 **동_ 현호 방** (밤)

연습하려는 현호. 송진 파우치를 꺼내고 그 안의 송진을 꺼내려는데,
파우치 안에 송진과 함께 넣어뒀던 반지가 바닥에 떨어진다.
현호, 반지를 주우려다가 줍지 못하고. 흐르기 시작하는 눈물.
운다. 점점 크게.

63 **경후문화재단_ 리허설룸** (밤)

연습하는 준영. 그러나 연습에 집중 안 되고. 괴롭다.

메트로놈 틀고 손목 맥박 재어보지만 집중도 안 되고. 준영, 메트로놈 끈다.

준영, 주머니에서 손수건 꺼내 습관적으로 건반을 쭉 닦다가 멈춘다.

손수건을 보니 떠오르는 기억.

[인서트] **인천공항_ 밖. 차 내리는 곳** (낮. 7년 전 쇼팽 콩쿠르로 출국하던 날/초가을)

(기사가 운전한) 문숙의 세단에서 내린 정경과 준영. 준영의 옆에 캐리어 있다.

잠시 마주 보고 서 있는 준영과 정경. 조금 어색한데.

정경	(작은 쇼핑백을 내민다) 이거.
준영	?
정경	뭐 좀 샀어.
준영	아냐, 뭘⋯.
정경	(손에 쥐어준다) 손수건이야. 가서 써.
준영	⋯고마워.
정경	(웃으며) 박준영군, 쇼팽 콩쿨 1등, 자신 있습니까!
준영	⋯응. 하고 올게, 1등.

[인서트] **신17. 서령대_ 캠퍼스 일각** (낮. 준영 시점 보충)

준영, 송아 손가락 위로 흐르는 아이스크림을 본다.

준영	(반사적으로 주머니에서 손수건 꺼내 내밀며) 여기요.

그러나 받지 않는 송아.
송아의 시선, 준영의 손수건을 빤히 바라보는.

[현재]

준영 ···!

64 **서령대 음대_ 외경 (낮)**

65 **동_ 이수경 교수실 (낮)**

송아, 마지막 음 긋고 활 떼며 수경의 말을 기다리는데.
수경, 여기저기 먼지 털고 있다가 벽시계 힐끔 보면 1시 50분.

수경 아, 그래, 송아야.

송아 네! (뭐라고 하시려나, 코멘트 기다리는 긴장되는 얼굴인데)

수경 오늘은 이만하자~ (먼지떨이 내려놓고 소파에 앉아 핸드폰 만지작)

송아 (앗··· 끝났구나···)

송아, 보면대의 악보를 본다. 연필 마킹이 거의 없어 새 악보나 다름없는 악보다.
송아, 악보를 집어 들고 잠시 망설이다가 수경 쪽을 본다. 물어보고 싶은 것이 있는.

송아 (용기 내어, 한 발짝 다가가며) 저··· 교수님, 여기 손가락 번호를//
 (어떻게)

수경 (O.L. 핸드폰 받는다) 네~ 아줌마.

송아 (말 멈추고, 악보 든 채 그대로 서 있는)

수경 (송아와 눈 마주치자 어서 가라는 손짓하며, 통화) 네? 아니아니, 마루

말고 안방. 안방 커튼~ 그거 떼서 드라이 좀 맡겨달라구.

수경의 통화 계속 이어지고. ("그리고 아침에 첫째가 전화 와서 밑
반찬 좀 보내달라는데, 짠지 같은 것 좀 몇 가지 해서 부쳐줘요. 네? 아
니, 안 상해. 요샌 미국까지 금방 가. 내가 냉장고에 걔 주소 붙여놨거든
요?")
송아, 시선을 들고 있는 악보로 내린다. 물어보고 싶은 것이 많았
는데….
깨끗한 악보 여기저기, 송아가 흐리게 연필로 쳐놓은 동그라미
와 물음표 표시들.

66 동_ 태진 교수실 (낮)
레슨 끝나고 가방에 악보 넣는 준영. 지쳤는데.

태진 너 요새 바이올린 하는 애랑 만난다며?
준영 네? (바로 깨닫는다, 송아 얘기구나, 하는데)
태진 그 여자애가 너랑 엮여볼려고 엄청 들이댔다던데.
준영 (정색) 그런 사람 아닙니다.
태진 (호오… 이놈 봐라) 정색하긴. 진짜 누가 있긴 있어?
준영 …….
태진 이 바닥이 생각보다 많이 좁아.
준영 (태진 보면)
태진 만나도 헤어져도 입방아들 신나게 찧는 동네야. 그 꼬리표 오래
 가고. 그러니까 누구 만나면 그쪽 생각해서라도 소문 좀 단속.
준영 …….

67 동_ 복도 → 기악과 과사 앞 (낮)

송아. 바이올린 멘 채로 (과사에 들어간) 수경을 기다리고 있다.
송아, 들고 있던 악보를 넘기며 이것저것 음악을 생각하다가 문득
고개를 들면, 게시판에 붙어 있는 '2020년 2학기 3, 4학년 오케스
트라 자리 배치표'. ('이 순서대로 앉으세요'가 함께 적혀 있음 / 1회 신
37의 명단과 이름들은 같고 순서들은 대동소이. 해나는 똑같이 9등)
송아, 명단을 물끄러미 본다. '제1바이올린(4학년)' 제일 끝에 적
혀 있는 '채송아'.

송아 …….

68 동_ 송정희 교수실 문 앞 (낮)
'기악과(바이올린) 교수 송정희' 명판.

69 동_ 송정희 교수실 안 (낮)
(혹은 캠퍼스 일각. 캠퍼스 일각이라면 바이올린 멘 수정, 지호 지나가다
정희에게 "교수님 안녕하세요." 깍듯 인사하고 지나가는)
정경(옆에 악기), 정희와 커피 한잔 하고 있다. 정희, 정경에 다정
하고 친근한.

정희 참, 내 학생 중에 양지원이라고 알지? 너네 재단 장학생.
정경 네.
정희 걔 아주 물건이야. 굉장히 잘해. 꼭 너 어릴 때같이.
정경 …….
정희 근데 결정적일 때 너무 긴장을 하더라고. 이번에 경후 오디션도
 떨어졌어. 무대 경험이 많지 않아서 그런가.
정경 …….
정희 무대는 뭐 많이 해보는 게 답이니까. 우리 제이 체임버 담번 정기

연주회에 협연자로 세울까봐. 없이 사는 애니까 한 3백만 내라고
하지 뭐. 원래 예중예고생들은 천오백 받거든?

정경 (이런 얘길 왜 하지 싶지만 애써 내색 않고, 커피잔 들어 마시는데)

정희 너는 담 정기연주회부터 쪼인할 거지?

정경 네? (난감, 하기 싫은) …그게 저는 조금….

정희 (웃으며) 입단 기념으로 담 공연 스폰도 같이 할래?

정경 (너무 싫지만 애써 표정 관리하는데)

정희 너무 많이는 말구~ 한 2천만 해~

정경 (환멸난다, 그러나 겨우 표정 관리하는) …네. 알겠습니다.

70 **동_기악과 과사 앞 (낮)**

수경, 과사에서 A4 크기 서류봉투 가지고 나와서 송아에게 준다.

수경 (봉투 건네며 친절하게) 송아야, 여기.

송아 (받는다)

수경 (친절) 체임버 하나 만드는 게 뭐가 이렇게 복잡하니~ 그래두 니
 가 있어서 정말 다행이다, 송아야~

송아 …….

그때 복도에서 걸어오던 준영, 송아와 수경을 발견하고.
송아도 준영을 본다.
송아, 순간 피하고 싶은데.

수경 어머, 준영아!

준영 (송아에게 말 걸고 싶지만 수경에게 꾸벅) 안녕하세요.

수경 오랜만이다? 복학했다며.

준영 …네.

송아, 준영이 불편하고. 준영, 송아의 눈치를 살피는데.
두 사람의 어색한 기류를 포착하는 수경.

수경	(웃으며) 너네 내 앞이라고 내외하니, 지금?
수경	(웃으며) 너네 내 앞이라고 내외하니, 지금?

수경 (웃으며) 너네 내 앞이라고 내외하니, 지금?

송아 네?

수경 너네 둘 사귄다며~

송아 !! (당황) 아니에요 //

준영 (동시에, 단호) 아닙니다.

송아 ! (준영 보면)

수경 아니야? 교수회의까지 소문났어~ (웃으며 송아에게) 송아야, 너
 누군지 교수들이 아무도 몰랐었는데 //

준영 (바로) 아닙니다. 정말 아니에요.

송아 (준영의 너무 강한 부정에 괜히 서운해지는…)

수경 (살짝 기분 상한) 아니면 아닌 거지, 뭘 그렇게 정색을 하고 그러
 니, 사람 민망하게~

준영 …죄송합니다. 하지만 전혀 아닙니다. 그 소문.

송아 …….

수경 그래~ 알았어. (하는데)

(E) (수경의 핸드폰 울린다)

수경 잠깐만~ (전화 받는다) 어, 해나야.

수경이 통화하는 동안 송아와 준영, 어색하게 서 있다.
송아, 준영과 눈 마주치지만 시선 바로 피한다.

수경 (핸드폰 통화) 뭐? 아~ 그래? 그럼 할 수 없지, 뭐. 그래~ 어~ (끊
 고, 혼잣말, 살짝 짜증) 얘는 참…(하다가 송아와 눈 마주치자) 아, 송
 아 너 마스터클래스² 할래?

송아 !!

71 서령대_ 캠퍼스 일각 (낮)
 벤치. 엉엉 우는 해나. 핸드폰, '승우♡'와의 1:1 카톡창 떠 있다.

해나 우리 헤어져

 해나, 오른손 약지 커플링 빼며 우는 위로, (이후 커플링 착용하지
 않습니다)

수경(E) 원래 해나 시켰었는데 갑자기 아프다네?

72 동_ 일각 (낮)
수경 (그냥 한번 물어보는) 금방 시작이야. 수업 없음 너 할래?
송아 (너무 갑작스럽다)
수경 지금 그 입시곡으로 함 레슨 받아보던가.
송아 아….
수경 (대수롭지 않게) 아, 이번에 교수 채용하는 거 땜에 하는 건데, 이
 정경이라구….
송아 !
준영 !
수경 할래? 안 해도 되구~
준영 (송아를 보는데)
송아 …할게요.
준영 !

<hr>

2 마스터클래스(Masterclass) : 청강자들 앞에서 공개적으로 이루어지는 레슨.

| 송아 | (담담) 받고 싶어요, 레슨. |

들고 있던 악보를 가만히 그러나 꽉 쥐는 송아의 손.

73 동_ 송정희 교수실 (낮)

정희	마스터클래스는 크게 흠만 안 잡히면 되고, 중요한 건 임용 독주회야.
정경	…….
정희	독주회에서 점수 많이 받아놔야 돼. 그러니까 반주자 꼭 좋은 피아니스트로 구하고. 알았지?
정경	…네.
정희	(한숨, 조금 못마땅해서) 그 반주자랑 못하겠다고 했다며. 그 사람도 성에 안 차면 대체 누구랑 하려고 그래, 응? 너 그러다 괜히 까다롭다고 소문나면 좋을 거 없어. 특히 지금 시기에는.
정경	…….
정희	암튼… (시계 보고) 어, 너 시간 다 됐다. 먼저 가 있어~ (사랑 가득) 이따 잘해라?

74 동_ 기악과 과사 앞 (낮)

송아와 준영만 있다.

준영	(조심스럽게) …정경이… 불편하지 않겠어요?
송아	…편하진… 않죠. 근데요,
준영	(송아 바라보면)
송아	(담담하게) 준영씨에 대한 내 감정도 중요하지만, 나한테는 내가 좋아하고 잘하고 싶은 다른 것들도 있어요.
준영	…….

송아	지금 나한테는 대학원 입시가 정말 중요해요. 그래서 하나라도 더 배울 수 있는 기회를 내 감정에 휘둘려서 놓치고 싶지 않아요.
준영	…….
송아	…갈게요.

송아, 한두 걸음 가다 멈춰 서고. 준영을 돌아본다.

송아	…아까 교수님이 말한 그 소문이요.
준영	…….
송아	왜 그런 소문이 돌았는지 당황스럽긴 한데… 더 당황스러운 건….
준영	…….
송아	서운해요.
준영	(마음이 쿵…)
송아	준영씨가 내 앞에서 그렇게까지 강하게 부정하니까…
준영	…….
송아	(살짝 웃는데 슬픈) 서운해요. 이상하게.
준영	…송아씨 때문에 그랬어요. 소문 때문에 송아씨 곤란해질까봐… 신경 쓰여서.

송아, 준영을 바라본다. 준영의 말 한마디에 다시 신경 쓰이고 흔들리는 자신이… 싫다.

송아	그런 말… 하지 마세요.
준영	…….
송아	(감정 누르며 담담하게) 준영씨는 그냥 하는 말이겠지만, 나는 준영씨 한마디 한마디가, 사소한 행동 하나하나가 다 신경 쓰여요.

그런데… 이젠… 그러기 싫어요.

서로를 바라보는 두 사람.

준영 (할 말이 있다) …송아씨//
정경(E) (O.L.) 준영아.

송아와 준영, 복도 끝에서 오는 정경(악기 멘)을 본다.

송아 …!

정경, 송아와 눈이 마주치지만 바로 외면하고, 송아를 지나쳐 바로 준영 앞에 선다.

정경 (준영에게 바로) 잘됐다. 나 할 말 있었는데.
송아 …….

송아, 준영이 정경에게 휘둘리는 것을 또 보고 싶지 않다.
준영과 정경을 남겨두고 자리를 뜨러 걸음 떼는데,

정경 (송아 등 뒤에서 들리는) 나 독주회, 반주해줘.
송아 ! (우뚝 멈춰 서고, 저도 모르게 준영의 답을 기다리는데)
준영 (송아 등 뒤에서 들리는) …싫어.
송아 !! (준영을 돌아보면)
준영 (정경에게) 안 해. 니 반주.
정경 !!
송아 !!

정경 어깨 너머의 송아를 보는 준영.

준영을 바라보는 송아, 그리고 정경. 세 사람의 얼굴에서….

8회

콘 페르메차 con fermezza
확실하게, 분명하게

01 서령대 음대_콘서트홀 외경

02 동_콘서트홀 문 앞 (낮)
 문에 종이 붙어 있다.

<center>

기악과 현악전공 교수임용 후보자

마스터클래스

이정경 (바이올린)

</center>

03 동_콘서트홀 객석 (낮)
 마스터클래스 시작 전. 조용하고 긴장된 공기.
 정희와 수경, 양대 산맥처럼 객석 중앙에 서로 조금 떨어져 앉아
 있고.
 주변에 현악과 교수 다섯 명(여3, 남2/40~60대)도 각각 떨어져 앉
 아 있다.
 청강생 약 20명(수정, 지호 등/한두 명 제외하고 전부 여학생), 객석
 뒤편에 흩어져 있거나 한두 명 더 들어오고 있다.
 바이올린 메고 들어오는 송아. 객석 한쪽에 앉는다.
 송아, 무대를 보면, 바이올린 꺼내고 있는 정경 보인다.

04 동_콘서트홀 무대 (낮)
 무대¹ 위의 정경. (꺼낸 바이올린은 케이스 위에 올려놓은)
 담담한 얼굴로 테이블 위의 학생 명단 집어 들고 본다. (송아 이름
 없는 명단)

1 상판 연 그랜드 피아노, 피아노 의자, 학생 보면대. 페이지 터너는 없이. 정경의 의자(접이식 아닌
 의자), 정경이 바이올린 케이스 올려놓을 의자(의자 두 개를 나란히 붙여놓은), 작은 테이블 위에는
 500ml 생수 두 병과 학생명단 프린트한 종이, 지우개 달린 연필 두 자루, 탁상시계.

그때 다가오는 (7회 신21의) 교직원.

교직원 시간 다 됐는데요. 시작하실까요?

정경 아, 네.

교직원 (객석 향해) 지금부터 서령대학교 음악대학 기악과, 현악전공 교수임용 후보자 이정경씨 마스터클래스를 시작하겠습니다. 첫 순서는 2학년 OOO, 곡목은 슈만 바이올린 소나타 1번입니다. (퇴장한다)

송아 ('슈만' 소리 들었다) ……

1번 학생, 바이올린과 악보 들고 무대로 등장한다. (반주자가 따라 나온다)

1번 학생 (정경에게 꾸벅) 안녕하세요.

정경 (미소) 안녕하세요.

1번 학생, 보면대에 악보 올려놓고 정경에게는 복사한 악보 건넨다.[2]

정경 (받아든 악보 표지의 '슈만' 글자를 잠시 바라보다가 1번 학생에게) 슈만…이네요.

1번 학생 네? 네.

1번 학생, 조율 시작한다.

2 학생 본인은 원본 악보를 보고 하고, 마스터클래스 선생에게는 복사한 악보(악보용 마스킹테이프로 붙였거나 스테이플러로 찍은 악보. 제본하거나 파일에 끼울 필요 없음)를 건네줍니다.

악보와 연필 들고 의자에 앉는 정경의 담담한 얼굴.

객석. 정경(의 손에 들린 악보)을 바라보는 송아의 얼굴.

05 동_연습실 (낮)
 피아노 앞의 준영, 악보에 연필로 동그라미 정도 치고 있다.
 연필 내려놓고 건반에 손 올리려다가 말고 창밖을 본다.
 생각에 잠기는.

06 동_콘서트홀 객석 (낮)
 송아, 무대에서 레슨하는 정경을 보고 있다.
 1번 학생의 화려한 연주 멈추면, 차분하고 프로페셔널하게 지도
 하는 정경.

정경 (한 손엔 악기와 활, 한 손엔 연필 들고, 보면대 악보 보며 잠시 생각하다
 가) 음… 여기는 손가락 번호를 이렇게 한번 해봐도 좋을 것 같은
 데요. (악보에 숫자 서너 개 적고 뒤로 물러나면)
1번 학생 (악보 보더니 연주해본다. 그 부분만 하고 멈추면)
정경 어때요?
1번 학생 (감탄) 와, 훨씬 쉬워요.
정경 (미소) 그럼 뒤에 계속?
1번 학생 (연주 다시 이어서 하고)
정경 (1번 학생 연주 지켜보는)

정경과 학생을 바라보는 송아.

[인서트] 송아 회상. 동_기악과 과사 게시판 앞 (낮. 7회 신74 보충)

544

준영	(정경에게) 안 해. 니 반주.
정경	!!
송아	!!
정경	……. (애써 담담히, 준영에게) …나중에 다시 얘기해.

정경, 가버린다. 멀어져가는 정경의 뒷모습을 보는 송아의 얼굴 위로,

(E)	(현재의 관객 박수 소리)

[현재]

송아, 무대를 보면, 1번 학생 끝나서 객석에 인사하고 있고, 객석 박수 치고 있다.

07 동_콘서트홀 무대 (낮)

1번 학생 퇴장하고. 정경, 순서지 집어 들고 보면, 2번 순서는 '김해나'.

정경	(객석 향해) 김해나님—

08 동_콘서트홀 객석 (낮)

송아	(앗, 내 차례네, 일어나려는데)
수경	(일어나지 않고, 무대 향해 큰 소리로) 아, 해나가 일이 좀 생겨서 다른 애가 할 거예요. (객석 둘러보다가 송아 발견하고) 아, 저깄네.
정경	(송아 보고 놀란)

송아, 일어난다. 무대와 객석에서 서로를 바라보는 정경과 송아.

09 동_콘서트홀 무대 (낮)
 송아, 정경에 복사지 악보 건넨다.

정경 (악보 받으며, 깍듯) 프랑크 소나타네요.
송아 네.
정경 준비되셨음 시작하실까요?
송아 네.

 정경, 물러나 의자에 앉고. 연필 집어 든다.
 송아, 심호흡한다. 긴장된다. 정경의 앞이라 더욱. 그러나 마음
 가라앉히고.
 악기를 어깨에 얹고, 반주자에게 눈짓하면, 피아노 시작된다.
 그리고 곧 연주 시작하는 송아.

 집중해 열심히 연주하는 송아, 송아를 보다가 간간이 악보에 뭔
 가를 체크하는 정경의 모습, 컷컷컷 이어진다.

 연주 마치는 송아. 조심스레 바이올린에서 활 떼는데,
 정경, 의자에서 일어나며 박수 치고. 객석에서 박수 따라 친다.
 송아, 정경을 보면.
 정경, 복사지 악보 들고 송아에게 다가온다.
 송아, 정경이 뭐라 할까 긴장되는데.
 (이하 정경의 대화 톤은 송아를 곤란하게 만들려는 의도나 기타 사적인
 감정의 개입 없는, 프로페셔널한 자세와 톤입니다)

송아 (긴장, 가만히 정경 바라보면)
정경 (송아에 미소) 프랑크 소나타… 참 어려운 곡인데 잘하셨어요.

송아	…감사합니다.
정경	…소리도 좋고 음정도 좋고 열심히 연습하신 것 같아요. 그런데… (말 고르고) 음악이 조금, 주저하는 것 같아요.
송아	…….
정경	곡 전체가 마치 꿈속을 거니는 듯한 몽환적인 곡이지만, 연주하는 당사자는 음악 속에서 방향 없이 표류하면 안 되는 것 같아요.
송아	…….
정경	다른 사람 음악 아니고, 내 음악이잖아요. 그러니 내가 음악에 끌려가는 것이 아니라 내가 음악을 끌고 간다는 생각으로, 한 음 한 음 확신을 가지고 연주해야 합니다.
송아	…….
정경	(미소) 그럼 맨 앞부터 다시 해보시겠어요?
송아	…네. (악보를 맨 앞으로 넘기고 어깨에 악기 얹는다)

10 **동_연습실 (낮)**

준영, 왼손으로는 건반 몇 개 누르며 오른손으로 악보에 연필 마킹하고.

연필 내려놓다가 옆에 풀어놓은 손목시계 본다. 오후 3시 54분쯤.

11 **동_콘서트홀 무대 (낮)**

(왼손에 악기와 활 같이 쥔) 정경, 보면대 위의 악보에 무언가를 쓰고 있고,

송아, 악기 든 채로 바로 곁에서 그런 정경을 보고 있다.

둘 다 레슨에 집중한 모습.

정경, 메모 다 하고 보면대 위에 연필 놓고 한 걸음 물러선다.

정경	(악보 가리키며) 여기는 이렇게 한번 해보시겠어요?
송아	네. (악기 어깨에 올리려는데)

정경의 눈에, 객석 한쪽에서 정경을 향해 손목시계 탁탁 쳐 보이는(시간 다 됐다고) 교직원 보인다.

정경	아, 잠시만요. (테이블 시계를 돌아보면, 3시 55분이고, 다시 송아 본다) 시간이 많이 넘어서, 여기까지만 해야 할 것 같아요.
송아	아….
정경	죄송해요.
송아	…아니에요. 감사합니다. (꾸벅)
정경	수고하셨습니다.

송아, 악보 챙겨서 무대 한 켠에 두었던 악기 케이스 쪽으로 간다.
교직원, 일어나서 객석 향해 "10분간 휴식하겠습니다." 하고, 객석 어수선해진다.
송아, 악기 챙기는데 누가 복사지 악보 내민다. 송아, 보면. 다가온 정경이다.

정경	(악보 내밀며) 여기요.
송아	(복사지 악보 받는다) 감사합니다.
정경	(목례, 다시 자기 자리로 돌아가려는데)
송아	저….
정경	(송아 본다) 네?
송아	(살짝 주저하다가, 따지는 것 아닌, 진심으로 묻는) 확신은….
정경	(송아 본다)
송아	어떻게 해야 가질 수 있을까요?

정경	…….

잠시 서로를 마주 보는 송아와 정경. 이윽고 정경, 답한다.

정경	…어려운 질문이네요.
송아	…….
정경	…제가 말은 그렇게 했지만 사실… 저도 잘 모르겠어요.
송아	(정경 바라보고 있는) …….
정경	…답을 찾으시면… 저한테도 알려주시겠어요?
송아	…네. 꼭 그럴게요.

마주 보는 송아와 정경. 잠시간 시선 나누는.

I2	**동_콘서트홀 로비 (낮)**

나오는 송아. 로비에 아무도 없다. 송아, 문 닫고. 그제야 긴장했던 숨 내쉰다.

송아	(생각이 많은) …….

I3	**동_콘서트홀 앞 (낮)**

송아, 나오는데 조금 떨어진 곳에서 기다리고 있는 준영을 본다. 송아, 준영이 기다리고 있을 줄 몰랐다.

준영	(조심스레) 잘… 했어요?
송아	(가만히 준영 바라보다가) …많이… 배웠어요.

서로를 마주 보는 송아와 준영.

준영	…기다렸어요.
송아	(!! 가슴이 뛴다)
준영	나도… 신경이 쓰여요. 송아씨 말 한마디 한마디, 행동 하나하나.
송아	(두근!!)
준영	나를… (말 고르고) …너무 오래 기다리지 않게 할게요.
송아	!
준영	그러니까… 조금만… 아주 조금만 더 기다려줄래요?
송아	…네. 그럴게요. …기다릴게요.

서로를 마주 보는 송아와 준영에서….

14 **경후빌딩_ 외경 (낮)**

15 **경후문화재단_ 회의실 (낮)**
사무실 쪽 창문 블라인드 내려져 있다. 영인과 성재.
성재, 막 사직 의사 밝힌.

영인	알겠어요. 아쉽지만 박과장 의지가 확고하니 안 잡을게요. 5년 동안 수고 많았어요.
성재	저도 많이 배웠습니다.
영인	퇴사하고 계획은요.
성재	제가 박준영씨 소속사의 한국 지사를 오픈할 것 같습니다. 지금 준영씨 매니저 크리스와 긍정적으로 협의 중이구요.
영인	(크게 놀라진 않는, 그리고 할 말이 있는 듯하지만 하지 않는) …….
성재	(웃으며) 확정되면 제일 먼저 연락드리겠습니다. 많이 도와주실 거죠, 팀장님?
영인	…크리스한테 한국예중 토크 콘서트 건 문제 삼은 거, 박과장이

에요?

성재 (씨익 웃으며) …그동안 경후가 박준영 같은 훌륭한 소스를 가지고 너무 얌전하게만 사업을 했죠.

영인 박과장.

성재 지금의 박준영 내리막길에 팀장님도 분명히 책임이 있다 말씀드리는 겁니다.

팽팽하게 시선 부딪히는 영인과 성재.

16 동_사무실 (낮)

다운 혼자 있다. 다운, 회의실 쪽 보며 목소리 낮춰 핸드폰으로 통화 중.

다운 (핸드폰에, 울상) 유진 대리님! 담달에 출산휴가 끝나면 돌아오시는 거죠? (간절) 네?

17 고급 식당_룸 (밤)

정희와 정경, 마스터클래스 후 저녁 식사 중. (정경의 바이올린은 옆에)
정희, 만족스러운 기분이고. 정경, 이 자리가 크게 내키진 않지만 애써 표내지 않는.
(정희는 잘 먹고 있고 정경은 깨작깨작)

정희 가만 보면 수경이는 뱉이 있는 것 같으면서도 없어.

정경 ?

정희 아까 프랑그 소나타 한 애. 수경인 뭐 그런 앨 오늘 같은 자리에 올려 보냈는지.

정경	아…. (송아가 좋진 않아도 이런 식의 험담은 듣기 불편하다)
정희	어머, 얘 표정 좀 봐. 벌써 걱정되니? 염려 마. 너 교수되면 그런

정희 어머, 얘 표정 좀 봐. 벌써 걱정되니? 염려 마. 너 교수되면 그런
애 없을 거야. 우리 학교가 어디, 활만 긋는다고 다 들어오는 데
니?

정경 …저도 오늘 많이 배웠어요.

정희 (웃음 터뜨리는) 얘! 너 좋은 선생 되겠다!

18 **동_ 앞 (밤)**

정희, 자기 차량 창문 내리고. 앞에 서 있는 정경에게 미소.

정희 오늘 저녁 잘 먹었다? 그럼 또 보자! (차창 올린다)

정희의 차 떠나면. 그대로 서 있는 정경.

19 **송아 집_ 송아 방 (밤)**

책상 앞 송아. 책상 위에는 프랑크 소나타 원본 악보(수경 레슨 때
쓰는)와 오늘 사용한 복사지 악보가 나란히 있다.
송아, 복사지 악보에 정경이 써놓은 것들을 원본 악보에 (연필로)
베끼다가 멈추고.
두 악보를 나란히 본다.
깨끗한 원본 악보와 정경이 군데군데 연필로 표시해놓은 복사지
악보.

[인서트] 송아 회상. 서령대 음대_ 이수경 교수실 (낮)

송아, 연주 마치고 수경 쪽 보면.
먼지 털고 있던 수경, 송아의 연주가 끝난지도 모르고 있다가 뒤
늦게 송아 쳐다본다.

수경	다 했니? 처음부터 다시~ (바로 또 먼지 털기 시작하는)

[현재]

송아	…….

20	경후문화재단_ 리허설룸 (밤)

피아노 앞의 준영, 어깨 뻐근해 한쪽 어깨 스트레칭하며 다음 악보를 올려놓고.
백팩에서 연필 꺼내는데 백팩 위에 둔 핸드폰 보인다. 전화 오는 중(무음 모드).
발신인 : Chris

준영	? (전화 받는다) Hi, Chris. (사이) I am doing okay. How are you? (상대방 말 듣다가 표정 확 굳는) Sorry? (두세 마디 더 듣고) What? Why? I don't understand…. So, are you telling me that we are no longer collaborating with Kyung Hoo for my Korean dates? And on top of that, Simon from Kyung Hoo is going to head your Korean branch? It just doesn't feel right. (하는데) (자막 : 여보세요, 크리스. 난 그럭저럭 잘 지내요. 크리스는요? 네? 뭐라고요? 왜요? 나 지금 잘 이해가 안 가요. 그러니까 지금 당신 말은, 내 한국 매니지먼트 건으로 경후랑 더 이상 일을 안 하겠다는 거예요? 아니 그 전에, 경후 박과장님이 당신 회사의 한국 지사장이 될 거라고요? 이건 좀 아닌 것 같아요.)
(E)	(노크 소리)
준영	(문 쪽 보면)
(E)	(다시 노크 소리)
준영	(표정 굳어서 핸드폰에) I have to go. Okay, bye. (자막 : 일단 다시 얘

기해요. 끊을게요.)

여전히 표정 굳은 준영, 문 쪽으로 "네." 하면, 문 열리고. 영인 들어온다.

준영 누나.

[짧은 jump]
심각하게 대화 나누는 준영과 영인.

준영 (충격이 큰) …전 정말 몰랐어요.
영인 …….
준영 …일단… 크리스랑 다시 얘기해볼게요.
영인 그래. 고마워.
준영 …….

21 송아 집_ 송아 방 (밤)
연습하던 악기 있고. 송아, 음반꽂이에서 준영의 사인 CD 꺼내 책상에 잘 보이게 올려놓는다.
'To. 바이올리니스트 채송아 님' 보는 송아. 마음속으로 파이팅 해보고, 힘내서 다시 악기를 어깨에 올려놓는다. (연습 다시 하려는) 벽시계, 밤 12시쯤인.

22 준영 오피스텔_ 안 (밤)
들어오는 준영. 현관 센서등 켜지고. 그러나 들어오지 않고 그대로 현관에 서 있는 준영. 지친 얼굴. 그대로 서 있는데, 블라인드 걷어놓은 창문 밖, 경후CI 선명히 보인다. 센서등 탁, 꺼진다.

| 23 | 서령대_전경 (낮) |

| 24 | 서령대 음대_태진 교수실 문 앞 → 안 (낮) |

레슨 받으러 온 준영, 문 노크하고. 안에서 태진 "네." 소리 들리자 문 여는데.

안에서 태진, 잡지기자(여, 40대)와 인터뷰 중이다. 준영은 몰랐던.
(잡지기자의 무릎 위에 '월간피아노 9월호' 잡지 있다. 커버는 승지민 자신만만한 프로필 사진. 커버스토리 기사 제목은 '거침없는 비상과 질주 – 빈 필 정기연주회 데뷔한 승지민')

준영	(둘을 봤다, 들어가지 않고 문고리 잡은 채 멈춰 서는데)
태진	(준영 보자 살갑게) 어어. 왔냐.
잡지기자	(돌아보자마자 반색) 어머! 준영아!
준영	⋯안녕하세요.
태진	(친근) 안 들어오고 뭐 해? 월간피아노 이두리 기자님, 알지?

[짧은 jump]

태진과 잡지기자의 인터뷰에 끼게 된 준영. 불편하지만 애써 내색 않는.

준영	(기자에게 되묻는데, 답하기 좀 곤란하다) 도움이요?
잡지기자	(편한 말투) 응. 교수님의 가르침 중 어떤 것이 니가 콩쿨 킬러가 되는 데 가장 큰 도움이 되었는지.
준영	⋯⋯.
태진	(웃음 띤 얼굴로 준영 보는)
준영	⋯교수님은⋯ 콩쿨의 본질을 누구보다도 잘 아시는 분이시죠.
태진	(순간 얼굴 굳는데)

잡지기자	(못 알아듣고, 해맑게) 아아~ 역시! 명조런사 별명을 그냥 언으신 게 아니었어요!
준영	…….
태진	…….
잡지기자	(태진에) 서령대 교수님들 중에 유일하게 서령대 출신이 아니셔서 여러 가지로 애로점이 많으셨을 텐데, 준영이를 필두로 제자들이 각종 콩쿨에서 정말 대단한 성적을 냈어요?
태진	(웃지만 뼈 있게) …아니 음악에 교수 출신대학 이름이 써 있는 것도 아닌데 그게 무슨 상관이야?
잡지기자	(웃음기) 아이구, 왜 안 써 있습니까. 프로필마다 버젓이 써 있는데요. 어느 대학 누구 교수한테 사사. 이 라인 잡고 굴러가는 데가 음악겐데.
태진	…….
잡지기자	근데 묻고 보니 우문이네요. 준영이를 필두로 이제는 유태진 라인이 생긴 거나 다름없잖아요?
태진	(기분 별로지만 웃으며) 라인은 무슨….
잡지기자	(살살 웃으며) 근데, 쇼팽 콩쿨 이후에 정작 두 분 사이는 소원해지셨다는 소문이 정설처럼 퍼져 있어서. (슬쩍 기색 체크해보는)
준영	…….
태진	(웃지만 기분 상했다) 준영이 잘되는 거 배 아파서 별말들을 다 해.
잡지기자	(분명 뭔가 있는데… 하지만 일단 물러난다) 그쵸? 뭐, 워낙 시기들을 하는 동네니까… 교수님이 준영이 발굴하신 것도 얼마나 유치하게들 말을 해요? 얻어걸렸다는 둥… 에휴…. (슬쩍 태진 기색 보고)
준영	…….
태진	(어금니 꽉, 웃으며) 자아, 이제 슬슬 마무리하십시다?
잡지기자	네네~ (시계 보고 깜짝 놀라는) 어머, 정말 시간이 벌써. 그럼 저 마지막 질문 하나만요. (준영에게) 몇 달 있음 차이콥스키 콩쿨 하잖

아. 누가 1등 할 것 같아?

태진　　……

준영　　……

잡지기자　(잡지 커버 가리키며) 쇼팽 1등은 승지민이 했고. 그래서 그런지 요즘 우리나라 쫌 친다 하는 애들은 다 내년 차이콥스키 콩쿨 준비하더라고. 차이콥스킨 아직 한국인 1등이 안 나왔으니깐. 최초 타이틀 갖는 게 중요하잖아?

준영　　……

잡지기자　그래서, 박준영이 예상하는 1등은?

준영　…고르게 높은 점수를 받은 사람이 하지 않을까요.

태진　　……

잡지기자　그러네. 또 우문이었네. 미안? (깔깔 웃고는) 그럼 오늘은 이만하죠~

준영　　……

잡지기자　(짐 다 챙겼다) 교수님 오늘 시간 내주셔서 감사했습니다. 준영아, 담에 또 봐? (나간다)

잡지기자 나가면, 침묵 흐른다.

태진　　(서늘한) 너 인터뷰 스킬 많이 늘었다?

준영　　……

태진　　(비웃듯) 근데, 차이콥스키 콩쿨 나간단 얘긴 왜 안 해? 나가서 본 전도 못 찾을까봐 겁나?

테이블 위. 잡지기자가 두고 간 잡지 표지의 승지민 사진. 자신만만한 얼굴.

동_기악과 과사 게시판 앞 (낮)

바이올린 메고 복도 걸어오는 송아. 문득 걸음 멈추는 곳, 게시판
앞이다.
게시판에 붙어 있는 오케스트라 자리 배치표 명단(7회 신67의).
제1바이올린 제일 끝에 적혀 있는 '채송아'를 물끄러미 보는 송
아인데.

준영(E) 뭐 해요?

송아 (깜짝 놀라 돌아보면)

준영 (바로 뒤에 와 있다) 뭘 그렇게 열심히 봐요? (송아가 보는 게시물 보
려는데)

송아 (안 봤으면 좋겠다) 아, 그냥 수업 공지요. (움직여 게시물 가린다)

송아, 준영을 보는데. 준영, 지치고 피곤해 보인다.

송아 어, 오늘… 좀 피곤해 보여요.

준영 …아니에요. 괜찮아요.

송아 수업 끝난 거예요?

준영 레슨 받고 왔어요.

송아 아… (웃으며) 엄청 열심히 했나보다. 점심은요? 아직이면 같이
먹어요.

준영 아, 어쩌죠. 밖에서 약속이 있어서… 지금 나가야 할 것 같은데.

송아 아… (웃으며) 누구 만나요? (장난) 설마… 데이트?

준영 (농담으로 안 받는) 그냥… 좀 아는 분이요.

송아 아, 네…. (좀 뻘쭘) 그럼 먼저 갈게요. 점심 맛있게 드세요.

준영 네. 송아씨도요.

송아, 복도를 걸어가는데. 살짝 서운해진 얼굴.

준영, 송아의 뒷모습을 보다가 게시판으로 시선 옮기고, 송아가 보던 곳 보면.

오케스트라 자리 배치표라는 제목 보인다.

26 시내 카페 (낮)

성재 만나고 있는 준영. 준영은 아이스커피 손도 안 대고 있는.

성재 그래서 이제 본사에서 한국지사 세워 준영씨 국내 커리어를 타이트하게 관리하려고 하는 거죠.

준영 (지금까지의 성재 이야기가 듣기 불편하다) …….

성재 그러니 준영씨도 저한테 협조를 해줘야 할 게 있습니다.

준영 …그게 뭡니까.

성재 이정경 한현호.

준영 (갑자기 둘의 이름은 왜. 둘과의 일을 아나?)

성재 …이 두 사람과는 피아노 트리오, 이제 그만하죠.

준영 …네?

성재 이제 이 둘과는 취미로만 하세요. 준영씨한테 득 될 게 없는 조합입니다.

준영 왜죠?

성재 다이렉트로 말씀드리자면 준영씨와 급이 안 맞습니다.

준영 (불쾌하다) …듣기 좀 거북하네요.

성재 이게 팩튼 거 아시잖아요? 준영씨와의 차이뿐만 아니라 이정경씨와 한현호씨 사이에도 급 차이가 있죠. 이정경씨야 경후그룹 딸에 과거 천재소녀였다는 낡은 타이틀이라도 있지만 한현호씨는 그냥 서령대 졸업생, 그 이상도 이하도 아닙니다. 하다못해 그 둘도 그런데 두 사람과 준영씨 사이? 그 급 차인 뭐….

준영	(불쾌) 말씀 좀 가려서 하시죠//
성재	(자르며, 정색) 그러니까, 박준영씨. 실내악을 같이 하더라도 급이 맞는 연주자들과 하란 말입니다. 그런 사람들은 내가 찾아줄 거고요. 당신 커리어, 더 떨어지기 전에 지금 붙잡아야지. 안 그래?

27 서령대 음대_ 연습실 (밤)
피아노 앞의 세실리아(여, 30대 중반, 반주자), 짜증스런 얼굴로 악기 든 송아에게 지적 중이다.

세실리아	(한숨) 채송아씨. 피아노랑 같이 한다고 그렇게 막 흔들리면 어떡해요. 본인 템포는 지키면서 피아노랑 같이 가야지.
송아	…죄송합니다.
세실리아	(한숨 푹 내쉬고 악보 제일 앞 장으로 팍 넘긴다) 서령대생이라고 해서 기대했는데 뭐예요. 네?
송아	…죄송합니다. …….

28 윤 스트링스_ 안 (밤)
동윤, 일하는데 카톡! 울린다. 보면, '장은지'.

은지(E)	(메시지 v.o.) 윤동윤! 너 왜 소개팅 연락 안 해?? 후배가 기다리고 있는데!
동윤	…….

동윤, 답장 쓰는 대신 한 켠의 액자를 본다.
사진 속 송아에 시선 머무는데.
카톡! 다시 핸드폰 보면, 은지다.

은지(E)	(v.o.) 뭔데~ 너 누구 있어? 썸? 여자친구 생김?
동윤	……. (은지에 전화 건다, 은지가 받으면) 어, 은지야. 난데. 저기….

29 서초동 버스정류장 (밤)

버스에서 내리는 송아. 집으로 터덜터덜 걸어가다가 핸드폰 꺼
낸다.
아주 조금 망설이다 준영에 전화 거는 송아. 그런데, 통화 중이다.
송아, 앗… 아쉽다.

30 준영 오피스텔_ 안 (밤)

준영, 크리스와 통화 중. 이성적으로 대화하려 하지만 답답해 목
소리 높아지는.

준영	(상황이 답답하다, 한숨 쉬고/영어 통화) Chris, listen. I understand what you must be thinking but I want to tell you again that it was my decision to perform that day. It had nothing to do with Kyung Hoo. Yes, it was very shortsighted of me and I know NOW that I should have consulted you first. I truly apologize but you must understand that Kyung Hoo has been supporting me in every aspect of my career for the past fifteen years and I just cannot cut ties with them like this. (한숨) (자막 : 크리스, 내 말 좀 들어봐요. 무슨 말인지는 알겠는데, 그날 거기서 연주하기로 한 건 내 결정이었다구요. 경후랑은 아무 상관없는 일이에요. 네, 내 생각이 짧았 어요. 당신한테 먼저 상의했었어야 한다는 거 지금은 잘 알아요. 진심으 로 사과할게요. 그래도 경후가 지난 15년 동안 나를 전적으로 후원해줬 다는 건 알아주세요. 난 이렇게 경후랑 끝낼 순 없어요.)

31 송아 집_ 송아 방 (밤)

막 들어온 송아. 악기와 가방 내려놓자마자 핸드폰으로 준영에

다시 전화한다.

그러나 여전히 통화 중.

송아, 카톡 보낸다. 준영씨 집에 왔어요?

송아, 핸드폰 내려놓고 옷 벗으려 하는데 갑자기 핸드폰 진동음

(전화 온).

송아, 준영인 줄 알고 반색하며 핸드폰 다시 집어 드는데, '윤동

윤'이다.

송아 (실망했지만 받는) 어, 동윤아.

32 준영 오피스텔_ 안 (밤)

준영 (영어 통화 / 한숨 쉬고) …Okay. Talk to you soon… Bye. (자막 : 알

겠어요. 다시 통화해요.)

준영, 핸드폰 손에 쥔 채 긴 한숨 내쉰다. 답답하다.

핸드폰 내려놓으려는데 '채송아' 카톡 메시지 1건 본다.

열어보는 준영.

33 송아 집_ 송아 방 (밤)

송아 (통화 중, 곤란) 미안한데 내가 요새 정말 좀 바빠서….

동윤(F) 그럼 차 한 잔만 마시자.

송아 …무슨 일 있어?

동윤(F) …어.

송아 (깜짝 놀라서) 왜. 무슨 일인데. 안 좋은 일이야?

동윤(F) …만나서 얘기할게.

송아 (마음 쓰인다) …알았어. 그럼… 금요일 괜찮아? 한… 일곱 시 반?
 (사이) 그래. 그럼 거기서 봐. 응. (끊는다)

 송아, 핸드폰 내려놓으려는데, 카톡 와 있다. 박준영.
 송아, 반색하며 얼른 열어보면.

준영(E) (메시지 v.o.) 통화 중이네요. 나 좀 피곤해서 먼저 잘게요. 잘 자요.
송아 (앗…) …….

 송아, 싱숭생숭하지만 답장 쓴다. 네. 준영씨도요.
 메시지 전송하지만, 숫자 1 지워지지 않고.

송아 ……. (애써 웃으며, 혼잣말) 에효, 연습하자 연습!

 송아, 애써 힘내며 일어나 옷 갈아입기 시작하는.

34 **준영 오피스텔_ 안 (밤)**
 창가의 준영, 창밖을 바라보는 답답한 얼굴. 경후CI 보인다.

35 **서령대 음대_ 외경 (낮)**

36 **동_ 이수경 교수실 (낮)**
 송아, 혼자 김밥 한 줄 먹으면서 노트북으로 체임버 예산표(엑셀
 스프레드 시트) 만들고 있다. 파일 상단 제목은 '수(秀) 체임버 창
 단 공연 예산안'.
 예산표의 '예상 매출'에는 '티켓판매'와 '후원' 칸 있는데.
 '후원' 칸에 적혀 있는 '김현우'. 그 옆 '금액'란에 10,000,000

그 옆의 '비고'란에 '10학번 / 2020 런던 음대 박사, 귀국 / 영산
대 강사 지원 예정 / 부친 청담동 이지앤유 성형외과 원장'까지
쭉 적혀 있다.

송아, 그 아래 '티켓판매' 칸의 '이름'에 '김현우' 적고, 매수에
'100', 금액 '50,000' 써 넣으면 자동적으로 합계 5,000,000 뜬다.
그 아래 화면 보이면, (6회 신64의 이수경 제자 명단의 이름들 중 동
그라미 쳤던 사람들) 20여 명 적혀 있고, 1인당 티켓 10~20장씩
수량과 티켓당 5만 원, 합계금액 적혀 있다. 그 이름들 중 아래쪽,
'김해나 / 20장 / 5만 원 / 1,000,000'도 있고. 그 아래, '채송아' 이
름 옆에 비어 있는 매수, 금액, 총액. (그 아래로는 18, 19, 20학번들)
송아, 마음이 복잡한데. 옆에 둔 핸드폰 진동(전화). 보면, '민성이'.

37　　서령대 _ 벤치 (낮)
　　　　송아와 민성. 커피.

송아　　(깜짝 놀라) 동윤이가 소개팅 취소했다고?

민성　　어.

송아　　…….

민성　　(조심스럽게) 혹시… 나 때문일까? 나 신경 쓰여서…?

송아　　(잘 모르겠는데, 떠오르는 기억)

　　　　[플래시백] 신33. 송아 집 _ 송아 방 (밤)
　　　　동윤과 통화하던 송아.

송아　　(핸드폰에) 무슨 일인데. 안 좋은 일이야?

동윤(F)　　…만나서 얘기할게.

송아 (혹시 민성이 일인가… 확신은 없지만…) …….

민성 (한숨 푹) 하아… 윤동윤 얘기 그만하자. 넌 어떻게 돼가고 있어?

송아 뭐가?

민성 (입모양으로) 박.준.영!

송아 …몰라. 나도 요즘 바빠. 입시 때문에 반주도 맞춰봐야 되고.

민성 반주?

송아 어. 교수님이 반주자 새로 소개시켜주셔서….

민성 반주 박준영한테 해달라고 해!

송아 (생각도 못해본) 응?

민성 박준영이랑 썸 타면서 다른 피아니스트를 왜 찾아?

송아 어? (이제 이해했다, 그러나 바로 손사래) 아니, 그건 너무 좀….

민성 ? 너무 좀, 뭐?

송아 (난감) 아니, 그게… 좀… 뭐랄까. 너무… (민망해 웃는) 차이 나잖아. 그 사람이 나 같은 학생을 반주하고 그럴 레벨이… 그리고 준영씨 안식년이야.

민성 채송아.

송아 응?

민성 (답답) 너한테 맘이 있으면 레벨 차이니 안식년이니 그런 걸 따지겠어? 좋아하는 여자가 반주해달라면 반짝반짝작은별을 한대도 해주지! 반주만 해? 나 같음 춤도 추겠다!

송아, 민망해하며 "춤은 무슨~" 하는데. (그러나 마음 약간 복잡해지고…)
송아 가방에서 핸드폰 진동(문자) 드르륵.
송아, "어, 잠깐만." 하고 보면 '차영인 팀장님'의 카톡 메시지.
송아씨 잘 지내죠?

38 서령대 음대_ 태진 교수실 (낮)

준영, 피아노 치고 있다. 태진, 옆에서 악보 들고 듣고 있는데, 못
마땅한 얼굴.
준영, 연주 마친다.

태진 뭐 하냐, 너.

준영 (마음에 안 드는구나) …….

태진 (뭔가 말하려는데 핸드폰 전화 온다, 받는다) 예. 아, 안녕하십니까.

준영 (한숨 내쉬며 악보 보고)

태진 (짜증나는 표정, 그러나 웃으며) 아. 제가 그때는 일정이 안 되겠네
 요. 죄송합니다. 예, 다음에 좋은 기회 함 보시죠. 네. (전화 끊고)
 학생 반주 한 번 했다고 아주 내가 무슨 어린 애들 반주 전문인
 줄 알아. 어이가 없어서.

준영 (보면)

태진 (준영 빤히 보다가) 너도 그, 너 만난다는 여자애나 누구 다른 애들
 반주해준다 어쩐다 그럴 생각도 하지 마. 급 떨어지는 애 반주해
 줘봐야 너도 같이 급 떨어지는 거야.

준영 (불쾌, 얼굴 굳어) 상관없습니다, 저는.

태진 (준영 빤히 보다가 피식) 너는 상관없어도 걔는 상관있어. 걔가 인
 생 연주를 해도 결국 니 반주빨이란 소리나 듣는다고.

준영 (아… 거기까진 생각 못해봤다)

태진 (준영 파악했다) 왜. 그건 생각 못해봤어? 선의도 끔 따져가며 베
 풀어야지, 민폐 되는 거 한순간이다, 너.

39 동_ 학생식당 (밤)

같이 밥 먹는 송아와 준영.
준영, 지친 기색 확연하다. 식욕도 없는 티 확 나고, 말도 별로 없는.

송아	(준영 기색 살피고, 밝게) 레슨 잘 받았어요?
준영	…아, 네. 뭐….

송아, 준영의 가라앉은 반응에 좀 떨떠름하지만, 준영과 눈 마주
치자 미소 짓는다.

준영	송아씬 오늘 뭐 했어요?
송아	(잠시 고민하다가) 대학원 입시곡, 반주 맞춰봤어요.
준영	(태진 이야기에서 벗어나니 기분 좀 나아지는) 아. 어땠어요?
송아	……. (조심스럽게 말 꺼낸다) …좀… 무서우시더라구요. 헤헤. (준 영 눈치 살짝 살피는)
준영	…아…. (더 이상 말 없다)
송아	…….
민성(E)	(신37에서) 좋아하는 여자가 반주해달라면 반짝반짝작은별을 한 대도 해주지!
송아	(용기 내어) 반주야 언제나 중요하지만 이번엔 입시니까 교수님 도 특별히 좋은 반주자 구하라고 하시는데….

송아, 조심스럽게 준영의 눈치 살핀다. 그러나 준영, 아무 말 없고.

송아	(용기 내어 한 번 더) 이 반주선생님이랑 잘할 수 있을지… 좀… 자 신이 없어요.
준영	…….
송아	(긴장, 준영의 말 기다리는데)
준영	…….

[플래시백] 신38. 동_ 태진 교수실 (낮)

태진	야, 너는 상관없어도 걔는 상관있어. 걔가 인생 연주를 해도 결국 니 반주빨이란 소리나 듣는다고.

[현재]

준영	(차분) …처음 맞춰본 거라 그럴 거예요. 너무 걱정 마요.
송아	…!

준영, 송아와 눈 마주치자 미소 짓고. 송아, 마음이 훅 내려앉지만 애써 마주 미소.

40 동_ 학생식당 앞 (밤)

나오는 송아와 준영.
송아, 기분이 자꾸만 싱숭생숭해진다.
준영을 데면데면하게 대하게 되는.

준영	(걸음 멈추고) 송아씨 집으로 가요?
송아	(따라 멈추고) 네. 준영씬요?
준영	오늘은 학교에서 연습하려구요. 경후아트홀 공연 있는 날은 리허설룸을 못 써서….
송아	아….
준영	그럼 조심히 가요.
송아	…네. (손 작게 흔들고 돌아서는데)
준영	아, 내일 수업 언제 언제예요?
송아	네? (돌아보면)
준영	내일 점심, 시간 어때요?
송아	…잘 모르겠어요. 내일 점심은….
준영	(송아가 데면데면하자 살짝 당황) 아… 그래요. 그럼 내일 보고 연락

해요.

송아 …네. 그럴게요.

송아와 준영, 잠시 시선 마주치는데.

송아, 몸 돌려 걸어가기 시작한다.

준영, 머쓱한 얼굴로 송아의 뒷모습 바라보는.

41 **달리는 버스 안** (밤)

송아, 기분 꿀꿀하다. 핸드폰 꺼내 시간표 보면,

내일(금요일)은 3, 4교시 '현대음악의 이해' / 7, 8교시 '대위법4'.

수업 사이에 비어 있는 5, 6교시(13:00-15:00).

송아, 준영에 데면데면했던 게 후회스럽기도 하고.

송아 (혼잣말) 뭐가 이렇게 어렵냐….

42 **서령대 음대_ 연습실** (밤)

연습 집중 안 되는 준영. 괴로운.

메트로놈 켜는데, 안 켜지고.

준영, 배터리 뺐다 다시 끼워보지만 안 된다.

준영, 한숨 푹 내쉰다. 되는 일이 없는.

습관적으로 주머니에서 손수건 꺼내 건반 쭈욱 닦으려는데,

바로 멈추고.

손수건 가만히 바라보는 준영. 그대로 다시 주머니에 넣는다.

43 **밀리는 승용차 안** (낮)

우진시향 리허설 끝나고 서울 사는 여자 단원과 카풀해서 서울

로 오는 현호.

운전석에는 여자 단원(30), 현호의 첼로와 여자 단원의 악기(바이올린이나 첼로)는 뒷좌석에 나란히. 여자 단원, 현호에 호감이 있는.

여자 단원 우진이 은근히 멀죠? 저도 우진시향 들어오고 바로 차 샀다니깐요.

현호 덕분에 제가 편하게 서울까지 왔네요. 감사합니다.

여자 단원 아녜요. 맨날 심심하게 혼자 다니다가 카풀하니까 좋은데요? 근데, (가볍게, 운전하며) 여자친구 있으세요?

현호 ……

여자 단원 ? (현호 쳐다보며) 네?

현호 …없습니다.

여자 단원 아~ 없으시구나~ 그럼 내일 연습 끝나고//(차 한잔)

현호 (O.L., 눈치챘다, 차창 앞쪽 보고 바로) 아, 저 앞에 세워주시겠어요?

44 예술의전당_마을버스 정류장 (낮)

(오페라하우스 지하 비타민광장 앞. 차량 여러 대 잠시 정차할 수 있는 곳)
차에서 내리는 현호. 조수석 뒷좌석 문 열고 자기 첼로 꺼내고 있다.
바로 뒤에 와서 멈추는 차(정경의 차). 현호는 못 본.
현호, 뒷문 닫고 첼로 메고. 다시 조수석 문 앞으로 가서 허리 숙이면 창문 내려가고. (아래 대화 이루어지는 동안 정경도 차에서 내리는)

여자 단원 (큰 목소리로) 내일 아침에 같이 가요! 연락드릴게요!

현호 아, 네네. 감사합니다.

여자 단원의 차 떠나면. 정경의 차도 따라 출발하고.
현호, 예술의전당 쪽으로 돌아서는데… 멈칫.

정경이 서 있다. (악기는 없는)

시선 마주치는 두 사람. 정경, 현호를 보고 놀란.

잠시 침묵 흐르고.

정경 ···악보 사러 왔어.

현호 ···나도.

정경 (불편) ···난 다음에 올게. (돌아서는데)

현호 이 바닥, 엄청 좁아.

정경 (현호 보면)

현호 (따지는 톤 아닌) 우리 앞으로··· 계속 마주칠 텐데. 매번 피할 거야?

정경 ·······.

현호 (싸늘) 그냥 악보 사러 가.

정경 ·······.

45 동_ 대한음악사 안 (낮)

각자 떨어져서 악보 찾는 현호와 정경. 각자 이미 찾은 악보 한두 권씩 들고 있고.

정경, 현호가 신경 쓰인다.

그러나 현호, 정경을 전혀 신경 쓰지 않는 듯 악보 찾는 데만 열중인.

정경, 악보 찾는 데 다시 집중하고. 책꽂이의 책등을 쭉 보는데, 잘 모르겠다.

정경, 둘러보면 근처 책꽂이를 정리하고 있는 점원(여, 40대) 보인다.

정경 (조용히 묻는) 저··· 혹시 볼콤 바이올린 협주곡 있나요?

| 점원 | 네. (악보 위치를 안다. 망설임 없이 현호가 눈으로 책등 훑고 있는 책꽂이 앞으로 가서, 현호에게) 잠시만요. |
| 현호 | (악보 찾던 것 멈추고 살짝 물러나는데, 정경과 눈 마주친다) |

현호 쪽으로 다가가지 않고 그대로 멀찍이 서 있는 정경.
현호의 앞에서는 점원이 악보 꺼내고 있고.

| 현호 | ……. |

현호, 바로 몸 돌려 계산대로 가서 들고 있던 악보 내려놓는.
그 모습 보고 있는 정경, 냉랭한 현호의 모습에 마음이 아픈데…

| 점원 | (악보 빼서 정경 쪽으로 내민다) 여기요. |
| 정경 | 아, 감사합니다. (다가가서 받으면) |

점원, 바로 계산대로 가서 현호 악보 계산한다.
정경에게서 등 돌린 채 계산하는 현호.
정경에겐 눈길도 주지 않는 현호의 뒷모습을 보는 정경.
현호, 점원에게 "감사합니다." 인사하고 바로 나간다.
악보사의 통유리벽 밖으로, 무표정으로 걸어가는 현호를 보는
정경의 얼굴.

46 동_ 대한음악사 근처 (낮)
빠른 걸음으로 걸어 나온 현호. 코너 꺾어지자마자 멈춰 선다.
무표정했던 얼굴에 괴로움 떠오르는.

47 서령대 음대_ 전경 (낮)

48 **동_강의실 (낮)**

대위법 수업 막 끝났다.

학생들, 대위법 강사(여, 30대)에게 "안녕히 계세요~" 하고 우르르 나가고.

승우, 해나의 옆을 싸하게 스쳐 지나가고~ 해나는 일부러 시선 안 주고~ 서먹서먹~

뒤쪽의 송아, 가방 챙기고.

송아 근처의 수정과 지호, 역시 가방 챙기고 있다.

해나, 가방에 책 넣다가 핸드폰 보면, 카톡 메시지 수십 개 와 있다. 뭐지, 싶어 열어보면, 전부 단톡방(방 이름 : 예고동기(현악) / 인원 수 46).

강란항 **진짜?**

이지현 **헐**

최수정 **대박!**

해나, 뭐지? 싶은데 바로 올라오는 메시지.

이재우 **진짜? 송아 누나랑 박준영 형이랑 사귄다고??**

해나 (크게 놀라는데)

송아 자리. 송아, 가방에 책 다 넣었다. 일어서는데, 수정과 지호 다가온다.

수정 언니!

송아 응? (보면)

수정	(므흐흐~) 언니 박준영이랑 사귀어요?
송아	(깜짝 놀라는) 뭐?
지호	(므흐흐~) 소문났어요~ 두 분 사귄다고~

송아, 매우 당혹스러운데.

수정	(호기심 가득) 어쩐지~~ 저번에 밥 먹을 때//
송아	(O.L.) 아니야.
수정, 지호	(실망) 앗, 아니에요?
송아	…어. 아니야. (하는데)
해나	(불쑥) 그쵸?
송아	(해나 보면)
해나	(나가면서 수정, 지호에게) 거봐~ 월드클래스가 그냥 음대생을 만나겠어?

송아, 순간 얼굴 굳는데. 송아가 뭐라 그럴 새도 없이 나가버린 해나.
송아, 마음이 복잡하다. (기분 상한 것보다 '급 차이'를 상기하게 되어버린…)

지호	(해나 나간 쪽 보며) 쟨 말을 뭐 저렇게 하냐?
수정	언니, 쟤가 승우랑 깨져서 요새 엄청 예민하거든요. 그니까 신경 쓰지 마세요~
송아	…….

49 동_기악과 과사 게시판 앞 (낮)
복도 지나는 준영. 문득 걸음 멈추는데, 기악과 과사 게시판 앞

이다.

준영의 시선이 머무는 곳, 신25에서 송아가 보고 있던 오케스트라 명단이다.

준영, 제1바이올린 제일 끝의 송아 이름에 시선 머물고.

[플래시백] 신25. 동 장소 (낮. 준영 시점)

준영 (게시판 보는 송아 뒤에서) 뭘 그렇게 열심히 봐요?

송아 (얼른 움직여서 게시물 가리며) 아, 그냥 수업 공지요.

준영 (순간적으로, 송아가 게시물을 가리고 싶음을 느낀) …….

[현재]

준영 …….

50 동_복도 → 기악과 과사 게시판 앞 (낮)

송아, 혼자 걸어오는데. 게시판 앞에 서 있는 준영을 본다.

그런데 준영, 게시판에서 종이 하나를 뗀다.

그때 준영, 송아와 눈 마주치는데.

준영, 좀 당황하며 종이를 접어 몸 뒤로.

송아, 다가간다.

준영 (좀 당황해서) 아, 송아씨.

그때 송아, 게시판의 빈자리를 본다. (뽑히지 않은 스테이플러 심 때문에, 손톱만 하게 종이 일부 함께 게시판에 남아 있다)

송아, 준영이 뭘 뗐는지 알았다.

51 동_밖 (낮)

송아와 준영. 나란히 걷는데. 송아, 아무 말 없고. 준영만 말 거는.

준영 (송아 기색 살피고 밝게) 오늘 송아씨 바쁜 것 같아서 못 만날 줄 알았는데.

송아 …….

준영 이제 수업 다 끝난 거예요?

송아 …네.

준영 그럼 저녁 먹을래요?

송아 ……. (걸음 멈추고 준영 본다)

준영 (따라 멈추고, 송아 보는) ?

송아 월드클래스 아티스트랑 학교 오케스트라 끝자리에 앉는 사람은… 아무래도… 급이 안 맞을까요.

준영 (쓸쓸하고 지치고 맥이 탁, 풀린다) …요새 이상하게 급 따지는 사람이 많네요…. (송아 보며) 난 그런 거 신경 안 써요.

송아 …그럼 왜 뗐어요?

준영 (알았구나!) …….

송아 오케스트라 자리 배치표요.

준영 …송아씨가 신경 쓰는 게 싫어서요. 정말 아무… 아무 의미도 없는 일에 연연하고… 마음 다칠까봐… 그게 싫어서 그랬어요.

송아 …오케스트라 자리요, 의미 없지 않아요. 너무 큰 의미예요, 나한텐. 그래서 연연해요. 한 자리만 더 옆이었으면, 한 줄만 더 앞이었으면… 지난 4년 내내 그랬어요.

준영 …….

송아 (쓸쓸) 이해 안 되죠? 아마 평생 이해 못할 거예요. …그래서 내가… (쉽게 말 못 꺼낸다, 그러나 용기 내서) 어쩌면 내가, 준영씨하고 나란히 서지 못할 수도 있겠단 생각이 들어서. …좀 자신이 없어져요.

준영	(얼굴 확 굳고, 날카로운) ···그럼 왜 기다린다고 했어요?
송아	(마음 쿵 내려앉는다. 준영 본다. 이런 반응을 예상했던 건 아닌데···)
준영	그래서 요즘 나 계속 밀어낸 거였어요?
송아	······.
준영	그럼, 좋아한다, 기다리겠다, 그런 말은 왜 했어요? 저녁 같이 먹자는 말에, 우리는 급이 안 맞지 않냐··· 이런 대답이라면··· 나 송아씨한테 못 가요.
송아	···!
준영	···그런 얘기 듣는 거 정말 지겹고 지쳤는데··· 송아씨한테서까지 듣고 싶진 않아요.
송아	(아··· 이게 아닌데···) ······.
준영	···정말 미안한데 먼저 갈게요. (간다)
송아	···!

52 달리는 버스 안 (저녁)

송아, 기분 최악이다. 겨우 눈물 꾹꾹 눌러 참는.
도대체 어디부터 잘못된 건지···.

53 서령대 음대_기악과 과사 게시판 앞 (저녁)

준영, 복도를 걸어가다 멈춘다. 게시판 앞이다.
종이 떼져서 빈 자리를 가만히 본다. 지친 얼굴.

54 현호 집_현호 방 (저녁)

현호, 연습에 열중하고 있다. 멈추고. 악보에 뭔가 메모하고.
악기 내려놓고 일어난다. 힘들다. 어깨 스트레칭 하고.
책상 위에 올려놨던 핸드폰 힐끔 보는데, 전화 오고 있다(무음모드). 다운이다.

(핸드폰 시계 보인다면, 6:15)

현호　엇, (얼른 받는다) 네, 여보세요— 안녕하세요~ 네. 네. 잘 지내시죠? (사이) 네? 아, 맞다! 깜빡했어요, 죄송해요.

55　**경후문화재단_ 사무실** (저녁)
　　　다운, 사무실 전화로 현호와 통화 중. (사무실에 혼자 있다)

다운　(전화에) 네~ 저희 오디션 심사 오셨던 거, 심사료 지급해드리려면 신분증하고 통장사본이 필요해서요.

56　**현호 집_ 현호 방** (저녁)
현호　(통화) 넵. 금방 보내드릴게요. 죄송해요. (사이) 네. 저는 뭐… 그냥 지내죠. 회산 계속 바쁘시죠? (사이, 깜짝 놀라서) 이사장님이요?

57　**경후문화재단_ 사무실** (저녁)
다운　(전화에) 네에. 갑자기 쓰러지셔갖구… 저희도 진짜 깜짝 놀랐었는데, 다행히 지금은 괜찮아지셨어요. 오늘인가 내일인가 퇴원하신다고… (하는데, 사무실 입구로 들어서는 영인과 유진을 본다! 벌떡 일어나며 유진에게 손 번쩍 들고, 전화에 얼른) 네, 그럼 신분증하고 통장사본은 메일로 보내주세요! 네~ (끊는다)

　　　다운, 반가움에 유진을 향해 "대리니임~~" 하며 뛰어가는.

58　**현호 집_ 현호 방** (저녁)
　　　전화 끊은 현호, 문숙의 소식에 걱정이 가득하다.
　　　현호, 핸드폰 카톡 열고 정경 찾는다. (아직 그대로 있는 과거의 1:1

채팅창)

하지만 메시지를 한 글자도 적지 못하고 주저하고.

카톡 닫았다가, 다시 열고. 쓴다. '할머니 좀 괜찮으'

그러다 멈추고. 고민하다가 지우고. 다시 '정경아' 쓰다가 멈춘다.

현호 …….

천천히 메시지를 다 지우는 현호. 핸드폰 닫는다.

정경이 걱정되는데… 연락도 못하는 처지가 슬프고 괴롭다.

59 서초동 버스정류장 (밤)

버스에서 내리는 송아.

60 서초동 골목길 (밤)

송아, 기운 없이 걸어가는데 가방 속 핸드폰 드르륵 드르륵(전화).

순간… 준영인가 싶다. 멈춰 서고. 주저하다 핸드폰 꺼내 보는데,

'윤동윤'.

송아, 좀 실망스럽기도 하고 서운하기도 하고. 차라리 안심되기

도 하고.

전화 받는다. (핸드폰 시계 7:26 정도)

송아 (전화에) 어, 여보세요.

동윤(F) 어, 송아야, 어디쯤이야? 오고 있지?

송아 응? 어딜? (순간 퍼뜩 깨닫는)

[플래시백] 신33. 송아 집_송아 방 (밤)

핸드폰 통화하는 송아.

송아 (전화에) 그럼… 금요일 괜찮아? 일곱 시 반쯤?

[현재]

송아 (아… 완전히 잊었다) 아… 저기 동윤아, 진짜 미안한데…. (멈칫)

송아, 골목 저쪽에서 핸드폰 통화하며 걸어가는 동윤을 본다. 아, 어쩌지!
그 순간 동윤, 송아와 눈 마주친다. 송아, 난감한.

61 서령대 음대_ 연습실 (밤)
 연습에 집중 안 되는 준영. 메트로놈만 껐다 켰다 반복하더니 끈다.
 가만히 생각하다가 핸드폰 집어 드는데, '차영인 팀장님' 카톡
 와 있다. 열면,

영인(E) (메시지 v.o.) 이사장님 퇴원하셨대.
준영 …….

준영, 망설이다 문숙 번호 찾아 전화 건다. 긴장된 얼굴로 기다리
면, 문숙 받는다.

문숙(F) 그래, 준영아.
준영 (긴장) 아, 네, 이사장님. 퇴원…하셨다고 들어서요.
문숙(F) (살짝 웃는) 차팀장한테 들었어?
준영 좀… 어떠세요.
문숙(F) 난 괜찮아.
준영 …다행이에요.
문숙(F) …….

| 준영 | (되뇌이듯, 진심) 정말… 다행이에요. |

62　　정경의 집_거실 (밤)

준영과 통화 중인 문숙.

문숙	(준영의 진심이 느껴지는) …….
준영(F)	그럼… 쉬세요.
문숙	그래. 전화 줘서 고맙다. (끊는다)

문숙, 준영과의 지난 만남을 생각하니 미안하고 마음이 복잡하다.
문숙 시선에 상판과 건반 뚜껑 다 닫힌 피아노 들어오고.
문숙, 깊은 한숨 쉬는.

63　　광화문 근처 식당_안 (밤)

저녁 식사하는 영인, 유진, 다운. 다운, 유진의 핸드폰 속 아기 사진(생후 50일 전후 딸) 보고 있는. (유진은 술 아닌 / 자극적이지 않은 음식 – 파스타 같은…)

다운	아~ 귀여워~ 아~ 귀여워~ (핸드폰 돌려주며) 애기가 진짜 대리님 똑 닮았어요!
유진	그래? 근데 애기 얼굴 맨날 변한다? 하루는 나 닮고, 하루는 남편 닮고.
다운	(신기하다) 그래요? 신기하당~
유진	다운씬 요새 연애 안 해?
다운	어… 사실… 얼마 전에 친구가 소개팅을 해줬었는데요….
영인	(몰랐다, 흥미롭게 듣는)
유진	오~ 근데 왜. 별로야?

다운	아뇨. 반대로… 너무 으리으리한 사람이라서 못 만나겠어요.
유진	아니, 얼마나 으리으리하길래 우리 정다운이가 이렇게 기가 팍 죽었어?
다운	그게요, 성형외과 의산데… 서령대 나와서 지금 신사동에 자기 병원 원장이구요. 아버진 서령대 경영학관가 교수고, 어머닌 우진대 의대 교수고 형은 미국서 변호사 한대구….
유진	오~ 진짜 짱짱하네.
영인	(가만히 듣고 있는)
다운	(한숨 포옥) 근데 저는 대학도 인서울 겨우 했고 집에서 소위 남들이 이름 아는 직장 다니는 것도 저 하나뿐이잖아요. 그분은 제가 맘에 드셨다던데… 저는 아무래도 좀 왕부담이라….
유진	사람은 어떤데.
다운	그게… 사람이 괜찮아요. (한숨) 그러니까 제가 고민하는 거죠….
유진	에이, 그럼 만나봐~ 그 사람 집안 좋고 머리 좋은 건 자기 능력으로 얻어낸 거라기보단 타고난 부분이 크니까 다운씨가 그거 갖구 쫄 이유가 없지~ 사람이 괜찮느냐가 젤 중요한 거 아니겠어?
다운	(흔들린다) 그럴까요? 진지하게 만나볼까요? (하는데)
영인	난… 반대.
다운	네? 왜요?
영인	그런 거에 자격지심 느끼기 시작하면 그건 나중에 문제가 될 확률이 크다고 봐.
다운	…….
영인	그게… 어쩔 수 없더라고. 현실적으로.
다운	(생각이 많아진다) 휴우… 넵. 잘 생각해볼게요.

잠시 말 끊기고. 다운, "저 잠깐 화장실 좀요~" 하고 일어나 나가면.

유진	(뭔가를 알고 있다, 영인에게) 그분하고 요새도 종종 만나시죠?
영인	(웃으며) 표현 똑바로 해. 같은 바닥에 있으니 '마주치는' 거지, 정해놓고 '만나는' 건 아니야.
유진	(마주 웃는) 네엡. 근데 그분도 아직 싱글이시죠? 누구 만나는 것 같지도 않아요? 이 좁은 바닥에서 그런 소문 빨리 돌 법도 한데. 음악 쪽 아닌 사람을 만나시나 했는데 그것도 아닌 것 같고.
영인	글쎄? 그건 내 알 바가 아니고, 궁금하지도 않고. 우리 유진 대리는 남 일에 그만 관심 끄시지요? (웃으며) 오늘은 늦게 들어가도 돼?
유진	넵! 오늘은 자유부인입니다! (웃으며 밥 먹는데)
영인	(생각에 잠긴다) …….

64 윤 스트링스_안 (밤)

송아와 동윤.
차 한 잔씩 사이에 두고 어색하게 앉아 있는 두 사람인데.
송아, 이 자리가 불편하고. 머릿속이 이미 복잡한.
송아의 시선에, 송아-동윤-민성 사진 있는 액자 들어온다.
송아, 물끄러미 액자를 바라보고. 그런 송아를 보는 동윤.
송아, 동윤 쪽으로 시선 돌리자, 송아를 보고 있던 동윤, 얼른 시선 돌린다.

송아	…무슨 일인데?
동윤	어, 그게….

송아, 기다리지만 동윤, 쉽게 입을 떼지 못하고.
송아, 답답하고, 살짝 짜증도 난다. 이미 기분이 너무 안 좋은.

송아	(꾹 누르고, 최대한 부드럽게) 저기 동윤아. 내가 오늘 좀 일이 많아서… 미안한데 우리 담에 얘기하면 안 될까?
동윤	송아야.
송아	응?
동윤	좋아해.
송아	(잘못 들은 줄) 뭐?
동윤	나 너 좋아한다고.
송아	…!!
동윤	(어색하게 웃음기 어린… 그러나 진심 가득한) 동아리방에서 너 처음 보고… 너랑 친구가 되고… 그냥 마음 잘 맞는 친구인 줄 알았어. 근데 언젠가부터… 자꾸 니 생각이 나더라.
송아	…… .
동윤	그런데… 흔한 말이지만… 섣불리 고백했다 친구로도 못 지낼까 겁이 났었나봐.

송아, 아무 말도 하지 못한다.
왜 하필 이제야, 그리고 왜 하필 오늘… 수많은 상념이 스쳐 지나가는데….

동윤	(어색해서 웃으며) 채송아, 뭐라고 말 좀 해봐라. 어? (하는데)
송아	(눈물 주르륵 흐른다)
동윤	(당황) 어, 송아야. 왜 그래~

동윤, 얼른 일어나 "어, 잠깐만. 휴지가…" 하면서 서랍 여는데,

송아	왜… 지금이야.
동윤	(보면)

송아	(눈물 가득) 왜 오늘이냐구….
동윤	(이게 무슨 말인지, 당황한 얼굴에서)

65 송아 집_ 송아 방 (밤)

침대에 누운 송아. 어둠 속, 민성과 카톡 하고 있다. 핸드폰 불빛만 빛나는.

민성(E)	(메시지 v.o.) 반주해달라고 했어?
송아	…….

송아, 답장 쓴다. (v.o.) 아니.

민성(E)	(답장 오는, v.o.) 왜애~
송아(E)	(답장 쓰는, v.o.) 됐어. (전송하고)
송아(E)	(바로 다음 메시지 쓰는, v.o.) 나 졸려~ 잘게~
민성(E)	(답장 온다, v.o.) ㅇㅋ 굿밤~ (하트 터지는 아이러브유 이모티콘)

송아, 민성과의 대화 멈춘 카톡방을 가만히 보고 있다.
핸드폰 닫으면 깜깜해지는 방.
송아, 핸드폰을 손에 꼭 쥔 채 벽 쪽으로 돌아눕는다.
어둠 속, 송아 책상 위. 민성이 만들어준 책상 달력 속 송아-동윤-민성의 사진(9월).

66 경후빌딩_ 외경 (낮)

67 경후문화재단_ 사무실 (낮)

아무도 없고. 불도 꺼진. 휴일의 조용한 사무실인데. 이사장실 문

열려 있다.

68 동_이사장실 (낮)

혼자 이사장실 구경하는 송아. 쭈르륵 있는 영재들 사진들(콩쿠르 시상식 사진들, 장학금 수여식 사진들), 사진들에 따라 조금씩 나이 들어가는 문숙의 얼굴들.
어린 준영의 사진도 몇 장 있다(1기 장학금 수여식 사진 등등).

영인(E) 준영이 지금 얼굴 그대로죠?

송아, 얼른 돌아보면. 영인, 머그컵 두 개 들고 들어오는.
송아, "어, 저 주세요." 하며 컵 받으려 하는데, 영인, 테이블에 컵 놓고 앉는다.

영인 (웃으며) 오늘은 내가 송아씨네 동네 가서 맛있는 거 사주려고 했는데.
송아 (맞은편에 앉으며) 아니에요. 오랜만에 와보고 싶었어요.
영인 (미소) 나도 덕분에 오랜만에 여기 들어와보네. (방 둘러보며) 이사장님 안 계실 때 중요한 손님 오시면 여기서 뵙거든요.
송아 (아…)
영인 (미소) 송아씨.
송아 (보면) 네?
영인 이번 학기에 학교 다니면서 우리 일 좀 도와줄 수 있을까요?
송아 (깜짝 놀라는)

69 준영 오피스텔_안 (낮)

연습 가려는 준영. 책상 위에서 공부하던 악보들과 연필, 필통을

백팩에 넣는다.

70　동_ 현관 앞 복도 (낮)

백팩 메고 나오는 준영인데,

문 앞에서 초조한 얼굴로 서 있는 정경을 본다.

정경, 벨 누를 자신이 없어 망설이고 있었는데,

준영이 나오자 당황한.

정경을 본 준영, 표정 바로 굳고. 못 본 척 지나가려는데.

정경　준영아.

준영　(멈춘다, 정경 보는) …여긴 왜 왔어.

정경　…니가 아직 연습하러 안 왔다길래. 우리, 잠깐… 잠깐만 얘기 좀
　　　해.

준영　(차갑다) 무슨 말이 더 하고 싶은데?

정경　(눈물 왈칵 올라오지만 참는다, 떨리는 목소리) …나… 반주해줘.

준영　(얼굴 굳는다) 말했잖아. 안 한다고. (강조해서) 싫다고.

정경　…!

준영　(차갑다) 이 얘기 다시는 하지 마. (간다)

준영, 괴로운 얼굴로 몇 걸음 가는데. 갑자기 뒤에서 정경이 소리
친다.

정경　(울음 섞인) 내가 다 잘못했어!!

준영　(바로 돌아서서, 화나서 소리치는) 넌 니가 뭘 잘못했는지 알기나
　　　해?!

정경　!!

준영　뭘 잘못했는지 아는 애가, 어떻게 나한테 와서 또 이래!!

정경	알아! 안다구! 너한테, 뉴욕에서, 그러지 말았어야 했어!!
준영	!!
정경	그날… 내가 왜 그랬는지, …알아?
준영	(눈동자 흔들리는) …!
정경	미치는 줄 알았어! 너무 질투가 나서! 넌 그 무대 위에 있는데, 나는 왜 그 무대 아래 있어야 하는지. 너는 그 빛 속에 있는데 왜 나는…(말 잇지 못한다)
준영	…….
정경	그래서 그랬어…. 나… 언젠가부터… 니 맘 알고 있었어…. 그래서… 너를 괴롭히고 싶어서… 그랬어. (자조적) 그게 내가 제일 잘못한 거야… 나도 괴로워져버렸으니까….
준영	…….
정경	나 되게 유치하지. 근데… 나는, 정말로 서령대 교수 하고 싶어…. 사람들이 나보고 꺾였네, 비운의 천재소녀네, 이런 소리 하는 거… 정말 듣기 싫어. 그래서 서령대 가고 싶은 거야… 남들이 다 인정하는 데니까….
준영	…….
정경	준영아… 나는… (말 멈췄다가 힘겹게 뱉는) 가끔 아니 종종… 아니 매일매일 생각했어. 내가 너보고 쇼팽 콩쿨에 나가라고 안 했으면… 지금 우린 어떻게 되었을까….
준영	…….
정경	그랬다면 지금 나는 너와 비슷한 곳에 서 있지 않을까…. 그랬다면… 뭔가 달라졌을까. 나는… 조금 덜 불행할까.
준영	(정경의 마음을 처음 알게 된, 마음 아프고, 괴롭다) …정경아.
정경	그러니까… 도와줘. …부탁이야.
준영	(마음 복잡한) …….

71 경후빌딩_3층 엘리베이터 홀 (낮)

엘리베이터 기다리는 송아와 영인.

영인 (하강 호출 버튼 누르며) 내가 가다가 지하철역에 내려줘도 되는데.
송아 아니에요. 정말 괜찮아요.

잠시 말 끊기고.

송아 저… 팀장님. 오늘 감사한 제안 주셨는데… 죄송해요.
영인 아니에요. 대학원 준비 중요한데 거기 집중해야지. 너무 마음 쓰
 지 마요.
송아 …그래도 말씀… 감사했습니다.
영인 (미소)

72 동_1층 엘리베이터 홀 (낮)

엘리베이터에서 내리는 송아. 카드 찍고 나가려고 가방에 넣어둔
출입카드 꺼내는데, 가방 안의 핸드폰에 전화 온다(진동 지잉지잉).
송아, 방문자 출입카드와 핸드폰 같이 꺼내는데… '박준영' 전화다.

송아 ……. (받는다) 여보세요.
준영(F) 송아씨.
송아 …….
준영(F) …잘 지냈어요?
송아 …네.
준영(F) …집이에요?
송아 아뇨. 경후빌딩이요.
준영(F) (조금 놀란) 경후요? 거긴 왜….

송아	팀장님이랑 점심 먹고 잠깐 들렀다가… 암튼 지금 나왔어요.
준영(F)	아, 그러면 송아씨. 거기서 잠깐만 기다려줘요.
송아	네? …왜…요?
준영(F)	할 말이 있어요. 잠깐만 기다려줘요. 잠깐만….
송아	(마음 흔들리는)

송아, 핸드폰을 귀에 댄 채로 주저한다. (전화 끊은 것 아닌)
다른 손에 쥔 출입카드. 바로 앞, 카드 찍는 차단기를 바라보는
송아.

73 경후문화재단_ 리허설룸 (낮)
피아노 상판과 건반 뚜껑 다 닫혔고. 구석 의자에 앉아 기다리는
송아. 초조하다.

74 [송아 회상] 동_ 이사장실 (낮. 조금 전)
영인과 대화 나누는 송아. 준영과의 일을 털어놓은.

송아	제가 먼저 기다리겠다고 해놓고… 혼자 마음 졸이다가 다 그르친 것 같아요.
영인	…….
송아	전 제가… 이렇게 인내심이 없는 사람인 줄 처음 알았어요.
영인	…그렇지 않아요.
송아	(영인 본다)
영인	악기 하는 사람들은 하루에 몇 시간씩, 몇 년을 매일매일 성실하게 연습해온 사람들이잖아요.
송아	…….
영인	난… 그 시간의 힘을 믿어요. 그러니 송아씨는 인내할 줄 아는 사

람이야.

송아	(눈동자 흔들리는)
영인	그러니까… 자신을 믿어봐요. 그리고… 준영이 조금만 더 기다려봐요.
송아	……
영인	준영이는… 늘 자기를 후순위에 둬요. 그래서 자기 생각을 잘 말하질 않아. 그래서 좀 답답할 때가 있지만… 한번 마음을 주면, 절대 먼저 거둬갈 아이가 아니에요. 그건… 나를 믿어봐요.
송아	……

75 [현재] 동_리허설룸 (낮)

송아	……

송아, 초조하다. 마음이 안정되지 않는다.
송아, 일어나 심호흡을 해보지만 마음이 안정되지 않는다.
피아노가 눈에 들어오고, 다가가 조심스레 건반 뚜껑을 연다.
깨끗한 건반이 전등빛에 반짝인다.
송아, 그 앞에 서서 매끄러운 건반 표면을 손으로 조심스럽게 쓸어보는데….
쾅! 문 벌컥 열리는 소리. 송아, 깜짝 놀라 보면, 준영(백팩 없는)이다. 급히 와 숨찬.

준영	(안심) 아… 송아씨. 있었네. (숨차다, 들어오는 / 문 닫히고)
송아	…무슨 일인데요.
준영	…할 말이 있어서요.
송아	(!! 긴장되는데)
준영	나… 정경이 반주해줘야 할 것 같아요.

송아	!!

송아, 예상치 못한 말에 놀라고. 아무 말도 하지 못하는데.

준영	(차근차근) 정경이가… 서령대 교수, 정말 하고 싶어 해요. 정말 간절히 원해요. 그래서… 독주회가 정말 중요해요.
송아	…….
준영	정경이랑 나 사이에… 많은 일들이 있었지만… 이번만큼은 친구 로서… 도와주고 싶어요.
송아	…….
준영	송아씨가… 이해해줬으면 좋겠어요.
송아	…….

잠시 침묵 흐르고.

송아	(차분, 서늘) …이런 얘기일 줄은 상상도 못했네요.
준영	…….
송아	나한테 할 말이 뭘까… 혼자 마음 졸이고… 혼자 기분 오르락내 리락하면서… 기다렸는데….
준영	…….
송아	(감정 누르려 해도 목소리 높아지는) 정경씨 반주해야겠다고… 그 말 하려고 기다리라 한 거예요?
준영	나는 송아씨 오해할까봐, 그래서 직접 말하려고 //
송아	오해요? 무슨 오해요!!
준영	이런 오해!!
송아	!! (말 멈추고 준영 쳐다보는)
준영	나도 송아씨한테 가려고 노력하고 있는데! 송아씨가 자꾸 나 밀

어내니까!! 그래서 그냥 처음부터 끝까지 다 설명하려고 왔다구
요!!

송아 　네! 알겠어요! 그래서 지금 들어줬잖아요! 그럼 이제 다 된 거
죠?

격해진 송아, 준영을 노려보는데….

준영 　…아니요.

송아 　!

준영 　…좋아해요.

송아 　!!

[인서트] **준영 오피스텔_ 출입구 앞** (낮. 신70 보충)

준영 　(정경에게) 오해하지 마.

[현재]

준영 　(한 걸음 다가오며) 좋아한다구요.

송아 　!!

[인서트] **준영 오피스텔_ 출입구 앞** (낮. 신70 보충)

준영 　반주는, 피아니스트 박준영으로서야.

[현재]

준영, 한 걸음 더 다가와, 바로 앞에 선다. 송아의 눈을 보는 준영.

[인서트] **준영 오피스텔_ 출입구 앞** (낮. 신70 보충)

준영 　나는, 송아씨를,

정경	!!

[현재]

준영(E)	(인서트에서 넘어오는) 좋아해.
준영	(겹쳐지는, 송아 똑바로 바라보며) 좋아해.
송아	!!
준영	좋아해요.
송아	!!
준영	이 말 하려고 왔어요.
송아	!!

한 뼘 거리에서 마주 보는 송아와 준영.

온갖 감정이 휘몰아치는, 정지된 것만 같은 순간이 지나고.

준영, 송아에 입 맞춘다.

송아, 눈 감으면, 맺혀 있던 눈물 또르르 흘러내리고.

그러나 곧 송아가 뒤로 밀리며 뒤에 있던 건반을 손바닥으로 짚어버리고.

피아노 소리에 깜짝 놀라 떨어지는 송아,

그러나 준영, 바로 다시 송아 팔 잡고 끌어당겨 키스한다.

오래오래 입 맞추는 두 사람에서….

2권으로 이어집니다.

만든 사람들

기획 스튜디오S
제작 한정환
책임프로듀서 최영훈
극본 류보리
연출 조영민 김장한

출연
박은빈 김민재 김성철 박지현 이유진 배다빈
예수정 길해연 김학선 서정연 김선화 김정영
백지원 김종태 주석태 최대훈 양조아 김국희
한다미 안상은 이노아 조정훈 김지안 이지원
송지원 황준민 유민휘 이진나 신수연 박상훈
윤준열 고소현

특별출연
김미경 조승연 우희진 윤찬영 박시은

[A팀]
촬영감독 엄성탁 이승주
포커스 A캠 유정훈
포커스 B캠 최준녕
촬영1st 박경수 김준만
촬영 A캠 배정용 김원규 서정연
촬영 B캠 최영우 송수향
조명감독 박범준
조명 1st 한성희
조명팀 정인조 황정현 윤진섭 양한영
발전차 이병권
동시녹음 김중래
붐오퍼 김형태 전용희
그립팀장 조근성
그립팀 설충용 이성우
의상 최임영
분장 임윤조 조소영
미용 이승현
보조출연 김경하 유세종

[B팀]
촬영감독 박민성 신재현
포커스 A캠 차영후
포커스 B캠 이현석
촬영1st 김진환 현재민
촬영 A캠 박준태 모세라 이수영
촬영 B캠 유찬인 송은지
조명감독 이준식
조명 1st 정우람
조명팀 박종현 고병민 이은철
발전차 김홍규
동시녹음 한경환

붐오퍼 김지용
그립팀장 조민
그립팀 우규현 조건
의상 이희진
분장 고은주
미용 안가영
보조출연 김태영

미술감독 김세영
세트디자인 김보영 이승주
세트 김형관 이영택 김경대 진종성 김정원 이민호
세트진행 민창기
작화 손상운, 김기연
전식 김동열 오영일 장영호
세트협력업체 아트원
전식협력업체 아트데코
소품총괄 최용재 전병찬
소품진행 이희경 최만순 김정오 김선영 장명환
인테리어 한명섭
소품그래픽 양미현 김혜진
푸드팀 조용미 박수연
소품차 홍창섭
의상디자이너 송지현
팀코디 김미랑
의상차 이재범
특수효과 [no.1 Crew] 구형만 이재명
편집 이상록 조윤정
편집보조 최윤역 박소은
VFX supervisor 성형주
2D Artist 오정화 강혜리 이인범 박희은 유우형 여성준
3D Artist 유민근 이정은 제성경 조수현 이진우
Motiongraphic [Nineconcept] 김은진 최문구

컬러리스트 이승재 김현민
자막 김종훈
사운드믹싱 [CS앰비언트] 이동환
사운드디자인 유석원
음악감독 김장우
작곡 JKM 심인용 장원 박기왕 이다정 이승준
스트링 융스트링 김미정
오보에 김시연 Annie
기타 장재원 박기왕
보이스 고혜림
음악효과 김도희
OST 프로듀서 송동운
OST 제작 남남 엔터테인먼트
종편 원진희
종편자막 최호진
종편보조 차영아
현장스틸 송현종
홍보 [SBS] 손영균 이두리 정다솔
SNS 임수연 김승윤 조진서
외주홍보 [어나더해피] 이수하
홈페이지 [SBS I&M] 김지혜 이하은 김비치

[스튜디오S]

홍보영상총괄 이미우
홍보영상촬영 오요한
홍보영상편집 변지애

A팀 스탭버스 조경춘
A팀 연출차량 강학구
B팀 연출차량 이시훈

A팀 제작차량 허선일
A팀 카메라차량A 박민
A팀 카메라차량B 김인주
분장차 김영기
소품차 지상범
렉카 [월드이엔브이] 정원종
특수차량 [액션카] 고기석
포스터 [VanD] 이용희 신연선 이윤정
포스터사진 [Studio Daun] 김다운
대본인쇄 [슈퍼북] 김주형

총괄프로듀서 조성훈
프로듀서 이상민 이재우
마케팅PD 이승재
부가사업 김성준, 홍민희
마케팅 총괄
[마코컴퍼니] 김경석 박지혜
[SBS M&C] 유태종 장형규
기획PD 강설 이슬이
보조작가 장은혜

[클래식 코디네이터]
김소영 남애란 (가나다 순)

[음악자문]
김새암 김성주 김재선 박대호 박수미 송시찬 심연지
유예리 이단빈 이재경 이호찬 장은제 정은지 조재혁
최지은 (가나다 순)

[Special Thanks To]
손열음

[출연 오케스트라 및 지휘자]
오케스트라 앙상블 서울(OES)
서울시민교향악단
서울사람들 오케스트라
서강대 ACES 오케스트라
중앙대 루바토 오케스트라
지휘자 이규서
지휘자 김숙종

[녹음]
오디오 가이 레코드
JCC아트센터

[악기 대여 및 협찬]
코스모스 악기
유제세 현악실
김민성 악기공방
브라움 악기
동신악기

[아역 연주자 섭외 협조]
삼육대학교 글로벌예술영재교육원 최유리
금호아시아나문화재단

[음원 협조]
워너뮤직코리아 이사 이상민

[영상 제공]
Nicola Benedetti

제작 프로듀서 이응준 정세미 강란향 이지현

캐스팅 프로듀서 박예희 김대현

데이터매니저 [StuD.O] 안민정 송수진

섭외 김태경 이관호 이동국 이경우

A팀 SCR 김규희

B팀 SCR 신지혜

스케줄러 이재훈

FD 김홍주 최진호 배현재 진찬 유승민 이인재 고상흠
길예승

조연출 권다솜 김현우

류보리 대본집

브람스를 좋아하세요? 1

초판 1쇄 발행 2020년 11월 20일 **초판 3쇄 발행** 2022년 10월 5일

지은이 류보리
펴낸이 이승현

편집1 본부장 한수미
라이프 팀장 최유연
편집 최유연
디자인 송윤형

펴낸곳 ㈜위즈덤하우스 **출판등록** 2000년 5월 23일 제13-1071호
주소 서울특별시 마포구 양화로 19 합정오피스빌딩 17층
전화 02) 2179-5600 **홈페이지** www.wisdomhouse.co.kr

ⓒ 스튜디오S 주식회사, 2020

ISBN 979-11-91119-42-8 04680
　　　979-11-91119-41-1 04680 (세트)